KB160986

PROMENADE DESIGN 3
디자이너 11인 디자인의 가치를 말하다

디자이너 11인 디자인의 가치를 말하다

PROMENADE DESIGN 3

프롬나드디자인연구원 지음

"디자인의 가치를 말하다"라는 주제로 『프롬나드 디자인 3』가 기획 · 제작, 발행되었다. 분야별 전문가들에 의해 '디자인의 가치'를 검증해본 것을 한 권의 책으로 묶은 것이다.

인간과 자연이 분리되지 않고 어우러지는 디자인을 자연친화적인 디자인, 즉 '프롬나드 디자인'이라고 한다. 다양한 욕구와 빠른 변화로 대변되는 현대사회를 살아가고 있는 우리에게 한번쯤 여유를 갖고 자신을 돌아볼 수 있는 사색의 기회를 제공해준다.

디자인이 경제적 가치로 판단되었던 시절에는 '국가성장동력'이니 '기업경영의 핵심'이니 최대한의 예우와 찬사를 한몸에 받아 왔던 것도 사실이다. 21세기 들어 디자인에 대한 새로운 패러다임으로 지식화 · 융합화 · 그린화에 의한 디자인 산업의 변화를 요구하며 신규 창출을 하고 있다.

고령화 시대로의 진입, 거대 도시화, 양극화, 신소비계층의 출현으로 새로운 디자인 제안과 수요가 증가하고 새로운 미디어로의 변환으로 선진형 디자인 중심으로 접근과 대응이 요구되고 있는 것이다. 디자인이란 다학제적이고 다차원적인 분야로서 가장 논리적이고 객관적이어야 하나 많은 주관적 판단에 따라 해석을 달리할 수 있는 감성기반의 학문 분야이기도 하다.

'프롬나드 디자인 3'의 주제인 '디자인의 가치'는 전통적인 디자인의 개념과 효용성 중심의 가치, 조형미를 앞세운 개인적인 성향과 철학이 바탕이 된 가치도

있을 것이고 Good Design으로 대별되는 가치와 Innovation Design으로 접근하는 새로운 제안으로서의 가치도 상존할 것이다. 또한 생산자나 수요자들에 의한 디자인의 가치와 행위자인 디자이너가 설정하는 디자인의 가치도 있을 것이다.

디자인계의 리더들이자 각자의 전문 분야 디자이너 11명의 생각과 주장이 담긴 '프롬나드 디자인 3'는 우리에게 디자인에 대한 개념을 새롭게 정립해보는 좋은 선택의 기회가 될 것이다.

산업을 유도하고 가치를 창출하며 의식을 개혁하는 디자인 본래의 목적에서 조금은 여유롭고, 인간적이며, 미래를 준비하는 우리의 가치를 찾는 계기를 기대해본다.

2013년 12월
단국대학교 공연디자인대학 학장 정계문

CONTENTS

박지현

가치를
———————
디자인하다

▶▶▶▶▶▶ JI HYUN PARK

(영)센트럴세인트마틴 산업디자인석사(CSM MAID)
(주)삼성테크윈 카메라디자이너
홍익대학교 미술대학 산업디자인과 외래교수
현) (주)디세뇨12 디자인 실장
　　ACE 창의미술교육연구원 원장
　　KCA 한국방송통신전파진흥원 심사위원
　　서울시 마포구청 연남동휴먼타운 디자인자문

1. 프롤로그 – 일상의 가치를 디자인하는 시대

과거와 달리 일상적인 용어가 된 'Design(디자인)'. 누구나 '디자인'이 익숙한 시대에 우리는 살고 있다.

> 디자인의 사전적 의미는 다양한 사물 혹은 시스템의 계획 혹은 제안의 형식 또는 물건을
> 만들어내기 위한 제안이나 계획을 실행에 옮긴 결과를 의미한다.

디자인의 어원 자체가 삶의 다양한 분야에 관련된 실용적인 것이었기에 굳이 특정 분야나 전문적인 측면에서만 논한다는 것은 처음부터 모순이었는지도 모르겠다. 하지만 산업화 속에서 디자인은 그래픽 · 제품 · 패션 등 전문 분야로 발전해왔고 중요한 '가치'를 만드는 행위이자 개념으로서 판단기준을 '양적' 기준에서 '질적' 기준으로 바꾸는 역할을 해왔다. 과거 1920년대 합리적인 생산방식의 대명사인 '포드 모델 T'가 소비민주주의를 가능케 했다면, 디자인은 1960년대 이후 영국의 펑크와 록의 해체주의적 스타일에 힘입어 자유로운 가치로 발전하였으며,

1980년대에 이르러 경제적 부가가치를 생산하는 수단으로서 산업의 고속성장과 함께 급성장하였다.

1908년부터 1927년까지 포드 자동차 회사에서 제조·판매한 포드 모델 T(Ford Model T)는 당시 미국의 고급 자동차가 2,000~3,000달러 정도에 판매되고 있는 것에 비해 획기적으로 저렴한 850달러에 판매되었고, 1920년대에는 마침내 300달러까지 떨어지게 된다. 혁신적인 생산방식은 자동차의 대중화에 실로 큰 기여를 하였다.

하지만 1990년대 후반 산업침체기의 냉혹한 현실은 양산된 소비적 거품을 비판적으로 바라보게 하였고 그로 인해 2000년대-밀레니엄시대-에 대한 양면적 시각을 가지게 하였다. 디자이너에게는 단순히 기업의 이익을 창출하는 소비재를 디자인하는 것만이 아니라 사회적 '가치'를 제안하는 책임자적 자세를 요구하기에 이른 것이다. 그러한 '시대 가치'는 '사회적 디자인'으로 이어져 디자인이 가져야 할 시대적 덕목이나 '유니버설 디자인'과 같은 디자인 대상에 대한 세심한 배려와 중요성을 일깨워주고 있다.

유니버설 디자인은 1990년 미국의 건축가 로널드 메이스가 사용자의 장애와 한계를 고려하여 누구나 안전하고 편리하게 이용할 수 있도록 제품·건축·서비스 분야에서 설계하여야 한다는 주장에서 비롯되었는데 이는 '모두를 위한 디자인'으로 정의할 수 있다.

또한 삶의 질을 추구하는 현대인에게 '디자인'은 전방위적인 분야에 적용되고 있으며 여러 분야와 융합하는 매체가 되고 있다. 특히 '서비스디자인', 'UX(User Experience) 디자인-사용자경험디자인' 등의 새로운 디자인 분야가 대세를 이루면

서 디자인은 사물을 디자인하는 것에서 관계를 디자인하는 분야로 발전하고 있다. 이처럼 시대의 흐름 속에 디자인의 영역이나 역할은 세상의 가치들과 함께 확대되고 다양화되고 있다. 따라서 디자인 연구영역과 관심사는 시대적 '가치관'과 밀접하게 연관되어 있으므로 깊은 시대적 성찰이 필요하다. 이 글은 개인이자 사회일원이며 복잡다양한 오늘을 살고 있는 우리 중 하나인 디자이너들에게 '디자인의 미래 가치'를 어떻게 만들어야 할지에 대한 질문이며, 새롭게 부각되는 '공동체 가치'가 '디자인의 시대적 가치'로서 어떤 상호연관성을 가지고 있는지에 대한 고찰이다.

<그림 1> 디자인 가치들의 아우성-다양한 분야의 디자인 서적들만큼이나 복잡해 보인다.

2. 개인적 가치와 사회적 가치

PROMENADE DESIGN

삶 속에 모든 것은 저마다의 가치를 가지고 있다.

그 가치추구가 어떠한 목표를 가지고 있느냐에 따라 개개인의 삶의 방향이나 공동체의 흥망성쇠의 행방이 결정되기도 한다. 그렇다면 행복을 추구하고자 하는 열망에 걸맞은 삶의 가치추구는 시대변화에 따라 어떠한 요구를 받고 있을까? 물질문명 속에서 살아가는 우리는 날로 복잡해지는 사회구조 속에서 때때로 가치혼란의 아노미 상태를 경험하게 된다. 빠른 속도로 변화하는 가치들은 판단의 옳고 그름을 가리기 위한 잣대가 아니라 자신의 것으로 수용할 수 있느냐, 없느냐 하는 선택의 질문을 오늘도 던지고 있는 것이다. 마치 자기에게 맞는 옷을 고르는 것처럼 말이다.

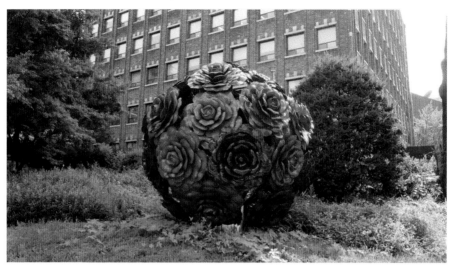
<그림 2> 현대사회의 물질문명에 대한 발언을 키치미학으로 풀어낸 최정화 씨의 <장밋빛인생>(2012년/ Steel Frame, FRP)

생존을 위한
'가치문화'의 발전

과거부터 인간은 생존을 위한 협력을 위해 무리 사회를 선택해왔다. 아리스토텔레스가 말한 '인간은 사회적 동물이다'의 정의는 단순히 육체적 한계만을 극복하기 위해 집단생활을 하는 것이 아니라 정신적 동반자로서 서로 공동의 목표를 가지고 구성원을 형성하는 인간사회의 특징을 정의한 것이다. 규범과 제도를 만들고 '공동의 선', 즉 '공동체 가치'를 위해 협력하고 희생하며 집단의 힘을 키우고 문명을 발전시켰다.

우리 역사상 최초의 통일 국가를 이룬 신라에는 그 유명한 화랑제도가 있었다. 화랑도의 중요한 규범인 화랑정신(花郎精神)을 살펴보면 사군이충(事君以忠), 사친이효(事親以孝), 교우이신(交友以信), 임전무퇴(臨戰無退), 살생유택(殺生有擇)의 5대 이념으로 구성되어 있는데, 임금에게 충성하고, 부모에게 효도하며, 친구와 신의로써 사귀고, 전쟁에선 물러섬이 없고, 생명을 죽임에는 가림이 있어야 한다는 내용으로 왕권 중심의 고대국가에서 볼 수 있는 공동체 가치의 전형적인 모습을 엿볼 수 있다.

작은 씨족 또는 부족국가에서 거대한 제국을 형성하기까지는 피비린내 나는 전쟁과 정복의 역사가 존재했다. 그들은 단순히 집단의 지도자가 전쟁광이었거나 그와 함께한 신복들의 개인적 욕심만으로 엄청난 희생을 치르는 무모함을 선택하지는 않았을 것이다. 물론 역사학자들의 해석이 조금은 다른 경우도 있겠지만 그들 대부분은 집단의 존속과 발전을 위한 '대의'라는 공동체 명분을 내세운 불가피한 선택이었다. 역사적으로 강가를 중심으로 문명이 발달한 이유를 보면 인간생존에 필수적인 채집과 수렵, 농경이 용이하던 강가는 지리적·물질적 '가치'에서 선택되었고, 이를 토대로 나날이 발전하는 기술, 즉 생존문명의 습득을 위해 사람들이 모여들면서 단순한 정착지가 아닌 정보와 가치를 주고받는 도시로 발전하게 되었다. 이러한 도시들은 공동체문화 교류의 장소로서 중요한 역할을 하였으며, 서로 연합하거나 복속되면서 국가의 개념으로 발전하게 되었고 동서양을 막론하고 역사는 최적지를 차지하기 위한 전쟁이 얼마나 치열했는지를 대변해준다. 이처럼 공동의 가치를 생산하고 가치를 나누기에 용이한 장소는 지배 권력을 유지하기에 더할 나위없는 전략적 요충지가 되어 국가를 대표하는 상징적 도시로 '도읍지'가 되었다. 이는 공동체의 물질적 가치뿐만 아니라 소통적-정신적 가치의 중요성도 의미하는 것이라 하겠다.

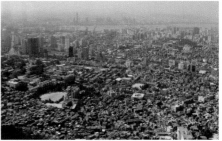

<그림 3> 민속박물관에 재현된 역사 초기 한강 주변의 모습과 남산타워에서 내려다본 서울 전경

한반도의 지정학적 위치에서 '한강'은 우리 민족 역사를 통틀어 가장 치열한 격전지였음을 부인할 수 없을 것이다. 삼국시대에는 패권의 현장으로 국력과 위세는 한강 유역의 장악 여부로 귀결되었고 통일 왕조의 도읍에서 현재의 서울로 발전하게 되었다.

개인 가치와
공동체 가치의 변화

가치를 크게 '개인적 가치'와 '공동체적 가치'로 구분해볼 때 〈노동집약적인 근대사회〉에서는 '개인적 가치'보다는 '공동체적 가치'에 더 많은 초점을 두고 있었다. 현재에도 존재하는 논리이지만 사회구성원들의 다양한 '가치'를 반영한다는 것이 결속력을 저해한다는 관점에서, 즉 다시 말해 '공동체 결속력의 저해는 공동체 파멸에 이르는 것'이므로 그 성향은 표면적으로 결혼제도, 군대 및 부역제도, 지배적 계급제도, 교육 및 직업제도 등에서 엄격히 나타났다. 예를 들어, 고려시대의 '불교', 조선시대의 '유교'에서 볼 수 있듯이 통치이념이 종교적 · 맹목적 성향을

떠고 사회 전반에 걸쳐 개개인의 삶에 깊숙이 관여하여 시대문화 성격을 좌우하였다. 이에 비해 〈기술집약적인 현대사회〉는 다수의 물리적 힘을 합치는 것보다 개개인의 능력과 창의성이 중요시되는 사회이기 때문에 구성원들의 다양한 가치관, 즉 '개인적 가치관'이 중요해지고, '공동체적 가치관' 또한 이러한 다양성을 균형 있게 반영하여야 하는 과제를 안게 되었다. 특히 빠른 속도로 변화해가고 있는 사회 가치들은 개인 가치와 공동체 가치를 반영한 것이지만, 다양한 매체를 통해 급속도로 사회구성원에게 다시 영향을 미치면서 또 다른 변화 욕구에 대한 자극제가 되고, 새로운 가치에 대한 촉매제의 역할을 하고 있다.

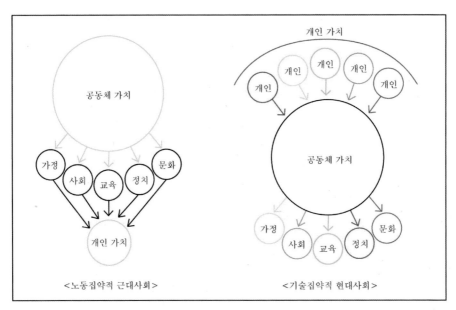

<그림 4> 사회 가치가 획일화된 근대사회 vs. 사회 가치가 다양화된 현대사회

과거에는 개인적 가치가 공동체 가치에 부합되도록 강요되었다.

(가정, 사회, 교육, 정치, 문화 등이 한 방향을 위해 존재–획일화)

현재는 개인적 가치는 공동체 가치의 중요한 요소가 되고 있다.

(가정, 사회, 교육, 정치, 문화 등이 다양한 방향을 인정–다양화)

사회 가치가
공동체 가치를 만든다

　　삶의 가치 중 최고의 가치는 무엇일까? 당신에게 이러한 질문이 던져진다면 어떠한 답을 할 것인가? 물질만능의 시대에 '돈'의 가치가 모든 가치를 능가할 것 같지만 그것을 뛰어넘는 '최고의 가치'는 인간존엄성을 바탕으로 한 '선택의 자유'라고 말하고 싶다. 아무리 많은 돈을 가진들 내 맘대로 쓰지 못한다면 그것이 무슨 소용이 있겠는가? 평양감사도 자신이 싫으면 못 한다는 말이 있듯 아무리 엄격한 통제와 회유가 있어도 인간 자유의지를 막을 수는 없는 것이다. 그러나 지난 냉전의 시대에 대다수의 시민의식은 이데올로기적 혼란으로부터 안전하게 자신을 보호해주는 국가적 통제에 따르는 것을 미덕으로 삼았다. 이러한 통제는 정치적 수단으로 불안과 공포를 조장하고 개인의 실수가 사회 전체에 미치는 영향을 강조하여 통제를 위해 획일화시키는 집단주의적 성향을 강하게 띤다. 이에 부흥하는 주류문화를 활성화시키고 대중매체를 통해 강력한 '메시지-가치'를 전달함으로써 통치기반을 확립하고 사회적 안정을 꾀하였다.

　　이것에 대한 저항은 1960년대로 들어서면서 젊은 세대를 중심으로 주류문화인 부모세대를 비판하며 전쟁을 반대하는 '히피문화'와 해체주의적 '록문화'와

같은 하위문화로 나타나기 시작한다.

사회의 지배문화에 순응하지 않는 대항문화(counterculture)는 록문화·성혁명·약물
문화·히피문화 등의 하위문화로 나타나 여러 가지 사회적 혼란을 야기했지만 집단주
의를 반대하고 자유와 개인의 가치관을 사회 전면에 부각시키는 역할을 하였다.

그러한 새로운 문화운동들은 가치관이 고정화되는 기성세대보다는 새롭게
성장하는 신세대, 즉 젊은이들이 기성문화에 대한 도전과 반항을 표현하는 수단으
로 시대를 대변하는 예술적 화두가 되었고 그 메시지는 사회 저변으로 번져나갔다.
세월의 흐름 속에 그때의 '아웃사이더들'은 이제 '메인 센터들'로서 사회적 책임감
의 무게를 회피할 수 없는 기성세대가 되었지만 공동체 가치관의 다양성을 확보해
주었고 공동체가 나아가야 할 새로운 사회 가치들에 대한 끊임없는 질문과 고민을
이어갈 수 있게 해주고 있다.

3. 새로운 가치의 등장

PROMENADE DESIGN

그렇다면 우리 시대의 트렌드로 등장하는 새로운 사회적 가치들은 어떠한 것들이 있을까? 복잡 다양한 양상으로 나타나고 있지만 여기에서는 크게 '1인 문화', '대안 문화', '공존문화'라는 3가지 카테고리로 나누어 생각해보려 한다.

1인 문화:
골드와 다이아몬드, 나만의 것

소비시장에 새로운 블루칩으로 떠오른 '골드 미스'와 '다이아몬드 미스터'들은 고소득 전문직에 종사하면서 결혼을 늦추거나 '독신주의'를 고수하면서 살아가는 '싱글'들을 지칭하는 것이다. 그들은 경제적인 여유와 삶의 패턴을 자신에게 집중하는 경향이 있기 때문에 고급스러운 취미활동에 지갑을 여는 것에 개의치 않는다. 과거 30·40대가 가정에 헌신하면서 사회적인 역량도 쌓아야 하는 두 마리의

토끼를 잡아야 하는 시기임을 감안한다면, 이들은 그러한 고통에서 벗어나기 위한 방법으로 '결혼'을 회피하고 자신의 전문성을 살려 혼자만의 삶을 영위하는 것이 훨씬 더 합리적인 선택이라고 믿는 사람들이다. 2008년 국내 TV 방영으로 인기를 끌었던 미드 〈섹스 앤 더 시티(Sex and The City)〉는 전문직을 가진 40대 싱글여성들을 주인공으로 주체적인 삶과 사랑을 뉴욕을 배경으로 보여주었는데 그 당시 우리 사회에 '페미니즘'적 큰 반향을 불러일으키기도 했다.

사실 '1인 가구'가 늘어가는 것은 이미 새로운 이야기가 아니다. 다양한 이유로 인해 우리 사회의 가족형태는 '대가족'에서 '핵가족'으로 이제는 '핵가족'에서 '1인 가구'로 그 분포의 변화를 가지게 되었다. 2010년 4월 〈통계청〉 자료를 보면 미래의 가족형태의 가장 큰 분포는 '1인 가구'가 될 것이라는 것을 예측하게 한다. 2010년 23.9%, 2012년 25.3%, 2015년 27.1%, 2025년 31.3%, 2035년 34.3%로 1인 가구의 비율이 꾸준히 늘어날 것이며, 2인 가구와 함께 마침내 전체의 68% 가까이를 차지하는 수준에 이르게 될 것이라는 추측이다.

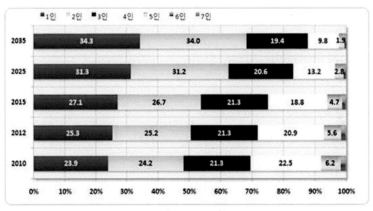

<그림 5> 통계청 2010~2035 장래가구(인구)추계(2010년 4월)

또한 2012년 한국인구학회 자료에 따르면 30대 초반 남녀의 미혼 비율은 갈수록 높아져서 남자의 경우 이미 50%를 넘어섰으며, 현재 20대 인구 5명 중 1명은 '평생미혼'으로 살게 된다는 연구결과를 내놓았다. 과거 결혼제도를 통한 자녀 양육과 가족공동체라는 전통적인 가치관은 변화하고, 날이 갈수록 심해지는 경쟁 속에 '취업·연애·결혼'을 포기한 '3포 세대'들이 늘어나는 것 또한 그 원인이라 하겠다. 이러한 '1인 문화' 현상을 미국의 사회학자인 에릭 클라이넨버그는 그의 두 저서를 통해 다루고 있는데, 먼저 『시카고의 폭염(Heat Wave)』에서는 미국 시카고에서 1995년 7월 발생한 폭염으로 5일간 600명 이상이 사망한 사건을 통해 1인 가구의 사회적 고립과 그로 인한 기형적 사회구조의 불합리성을 비판적 시각으로 바라보았다. 한편 이와는 상반된 그의 두 번째 저서 『고잉 솔로 싱글턴이 온다(Going Solo)』(2012)에서는 혼자 살아가는 것은 점점 증가하는 보편적 현상이며 그러한 구성원들에 대한 이해와 사회적 선입관을 버릴 것을 역설하였다. 그는 또한 싱글 라이프스타일을 선택하게 되는 개인적 이유는 다양하겠지만……, 20세기 후반 '여성의 지위상승', '통신혁명', '대도시의 형성', '혁명적 수명연장'이 가장 큰 원인이 되었다고 설명한다. 특히 혼자 사는 것은 고립이 아니라 사회와의 적극적 소통을 하도록 하는 구실이고 도시는 그 어느 때보다도 그러한 삶을 영위하는 데 도움을 주고 있다고 말한다. 다시 말해 1인 가구는 사회공동체를 하나의 몸으로 생각할 때 개개의 세포로서 서로 유기적으로 정보를 주고받으며 가치를 생산해내는 중요한 구성단위이자 결정권과 주체성을 확보한 존재인 것이다.

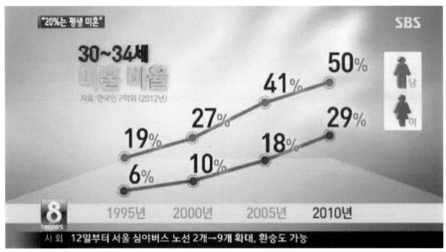

<그림 6> 2013년 9월 3일 SBS뉴스 "이대로면 20대 초반 5명 중 1명은 평생 미혼"

　　　그러나 취약한 사회복지는 범죄와 질병 등으로부터 늘어가는 1인 가구를 효율적이고 안전하게 보살피기에는 어려움이 많다. 특히 평균수명연장에 따른 노령인구의 증가는 비자발적 1인 가구의 증가를 가져오고 있으며 경제적 보장 없이는 삶의 질을 유지하기가 힘든 형편이다. 이러한 문제점을 개선하기 위해서 개인의 힘만으로 어려움이 따르기에 사회구성원들의 배려와 인식의 변화가 절실하다. 그들이 사회적 약자로 남지 않게 하기 위한 복지시스템의 개선뿐만 아니라 디자인적 측면에서도 사회안전망을 넓힐 수 있는 시도가 중요하다 하겠다.

　　　한 가지 사례로 필자가 2001년 영국디자인컨실(British Design Council)의 '범죄를 막는 디자인(Design against Crime)' 캠페인의 일환으로 디자인한 '시큐리티 디자인(Security Design)'을 소개하려 한다. 이 시스템 디자인의 목적은 그 당시 런던 시내 공동주택에서 이미 혼자 사는 노인들이 많았기에 이들을 위한 안전하고도 편리한(쉬운) 홈시큐리티를 디자인하는 것이었다. 디자인에서 가장 중요한

콘셉트는 '혼자 있지만 혼자라고 느끼지 않을 것', '내부는 첨단 시스템이지만 외부는 단순하고 익숙한 수단일 것'이었다. User의 특성상 외부로부터의 범죄적 침입뿐만 아니라 갑자기 찾아올 수 있는 의료적 구급상황을 함께 고려하여야 했고, 디자인 대상은 비상시 경찰 · 병원 · 지인에게 원터치로 연락 가능한 '커뮤니케이션 툴'과 집 안에 설치되는 '시큐리티 시스템'이었다. 출입문은 특수 열쇠로 열고 닫는 단순한 작동으로, 창문은 잠금장치의 개폐로 손쉽게 보안 상황을 설정하는 방식이다. 당시 '효'를 바탕으로 한 동양적인 사고방식에서 성장한 디자이너로서 '개인주의'는 서구사회에 팽배한 문제점으로만 비쳤지만……, 안타깝게도 오늘날 우리 사회의 무너져가는 '가족공동체' · '이웃공동체'의 모습은 과거 10여 년 전 그들의 모습과 너무도 닮아 있다. 개인의 프라이버시와 합리주의를 부르짖는 새로운 가치관 속에서 혼자만의 문화는 확산되겠지만 그로 인한 외로움과 '소외'라는 어두운 단면을 간과해서는 아니 될 것이다.

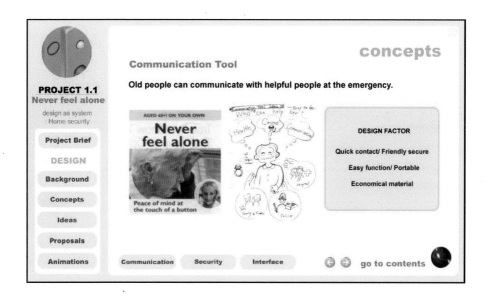

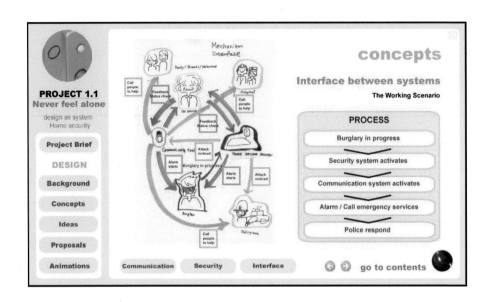

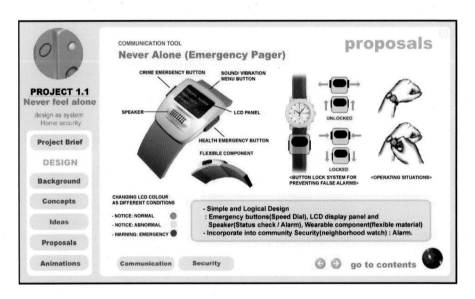

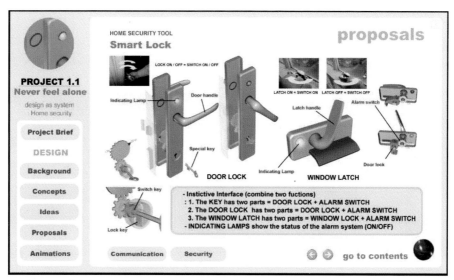

<그림 7> Never feel alone: British Design Council의 '범죄를 막는 디자인(Design against Crime)' 캠페인 관련 혼자 사는 노인을 위한 시큐리티 디자인(박지현, 2001)

나만의 삶, 나만의 것을 추구하는 '나 홀로 족' 시대의 흑과 백을 염두에 두고 초래될 문제점들에 대한 고민과 노력이 뒷받침되지 않고서는 미래사회 구성원 사이의 갈등은 불가피할 것이다. 어쩌면 '은둔형 외톨이', '고독사'는 가장 흔한 단어가 될지도 모른다. 다행히도 이러한 문제점을 인식하는 젊은이들 사이에서는 새로운 공동체문화를 만들자는 목소리들이 나오고 있다. 온라인상에서만 서로 소통하는 것이 아니라 밖으로 나와 희로애락을 공유하고 돌볼 수 있는 사회공동체를 만들자는 것이다. 그중 경희대 '유니피스(UNIPEACE)'는 '공생(共生)'을 슬로건으로 내걸고 활동하는 동아리로서 '혼자 밥 먹기 어디까지 해봤니?'라는 질문을 던지며 공동체문화에 대한 평화전시를 열고 있다. 그것은 1. 공생, 2. 고독한 만족, 3. 사람과 사람 사이, 4. '함께'를 위해 움직인 사람들, 5. 사람에게는 본래 이타심이 있다,

6. 타인과 함께 살아갈 때 인류의 평화는 시작된다, 7. 미(ME)→(위)WE(에필로그) 등 총 7개의 패널로 구성되어 있다.

<그림 8> 전국 150개 캠퍼스에서 또래 젊은이들을 대상으로 활동 중인 유니피스(2013년)

대안문화:
대안학교, 생협 그 새로운 시도

 대중문화는 다수의 지지를 기반으로 발전하는 주류문화와 비주류문화, 즉 소수의 지지를 기반으로 형성된 하위문화로 분류된다. 주류 대중문화는 다양한 매체를 통해 사회구성원 대다수가 공유하고 교감하는 반면, 하위문화는 쉽게 배척당하고, 일탈로 여겨지기 쉬운 속성을 가지고 있다. 한마디로 언더그라운드, 아웃사이더 등의 꼬리표를 달게 되는 것이다. 하지만 역사상 문화발전의 속성에는 다수가 공유하는 대중문화 이외에도 다양한 소수문화가 늘 공존해왔는데 한 시대를 풍미한 주류문화도 과거에는 하위문화로부터 시작되었다는 것은 부인할 수 없는 사실이다.

모더니즘과 포스트모더니즘의 사이에도 이러한 상호연관성이 존재한다. 모더니즘은 제1차 세계대전 이후 유럽 전체와 미국을 거쳐 전 세계로 '현대화'라는 미명 아래 퍼져 나갔지만, 실은 그 시작이 산업혁명 이후 생겨난 신도시들에서 '마르크시즘'의 영향을 받은 젊은 지식인들이 모여서 나누었던 작은 토론으로부터였던 것이다. 그들이 만들어낸 수많은 '이즘(ism)'들은 처음에는 대중에게 낯설고, 불편하여 저항감마저 주었지만 커뮤니케이션 기술의 발달과 운송수단의 발달 등이 모더니즘의 국제화에 기여하면서 주류문화로 발전하게 되었다. 그 당시 도시의 발달과 급격한 산업화는 대중을 도시로 모여들게 만들었고 전쟁과 사회적 혼란을 피해 유럽 각국에서 미국으로 모여든 이방인들은 그들의 정체성을 도시 엘리트주의인 '모더니즘'에서 찾고자 했다.

그러나 자본주의의 대량생산과 소비주의의 가속화 속에서 이러한 모더니즘은 미국의 얄팍한 상업주의라는 비판이 서서히 일기 시작했고, 1960년대에 개념주의 · 해체주의 · 포스트구조주의 등과 같은 소수문화적 전환기를 겪으면서 1990년대 포스트모더니즘의 전성기를 맞이하게 된다. 이처럼 기성문화의 대항문화로서 새로운 방향을 찾고 실천하는 문화를 대안문화라고 한다.

> 대안문화는 1980년대 후기, 산업화의 가속화로 인해 파괴된 인간성 회복을 주안점으로 하는 사조로서, 특히 자연과의 융화, 자연보호, 생태계 파괴방지, 인권옹호 등에 역점을 두고 있으며 환경운동과 인권 및 평화운동으로 크게 나누어 활동하고 있다.

이러한 대안문화의 실행으로 뜻을 같이하는 사람들이 모여 '공동체 가치관'이 되고 마을의 모습들을 변화시키기도 하는데 그 한 사례로 서울의 도심 한복판에 '성미산마을공동체'가 있다. 서울시 마포구 성산동 성미산 자락에 1994년 젊

은 맞벌이 부부들이 모여 공동육아 방식을 모색하면서부터 시작되었는데 시간이 흘러 학교와 식당, 찻집, 마을극장 등을 세우게 되었고 대부분의 생활을 함께하는 마을 공동체로 발전하게 되었다. 여기에는 마을 공동체가 직접 운영하는 대안학교로 일반적인 초·중·고등 교육과정을 대신하는 통합교육 12학년제의 '성미산학교'가 있다. 생태철학을 바탕으로 초등과정에서는 '살림 프로젝트, 마을 만들기 프로젝트' 등을 배우고, 중등과정에서는 시골에 장기간 머물며 진행하는 '농사 프로젝트'가 있고, 고등과정에서는 '자기 길 찾기', '자기주도학습', '생태적 삶'으로 구성된 교육과정이 있다고 한다. 한마디로 현재의 입시 위주의 교육과정과는 거리가 먼 자연과 더불어 살아가는 삶에 대한 교육이라 하겠다. 이러한 교육과정은 하루가 멀다 하고 터져 나오는 학교폭력 문제와 가족해체의 위기, 그리고 불신과 이기주의로 인한 이웃 간의 갈등 속에서 우리 교육이 지향해야 할 진정함이 무엇인지에 대한 고민과 함께 자라나는 청소년들이 행복한 삶을 주체적으로 일구어나갈 수 있도록 하자는 교육적 대안인 것이다.

<그림 9> 성미산 학교의 웹사이트-성미산 마을공동체의 블로그들과 연결되어 있다.

이처럼 제도권 교육을 부정하고 저마다의 교육적 대안을 내걸고 새롭게 문을 여는 대안학교들이 하나둘 늘어나고 있다. 그들의 성공 여부는 더 많은 시간이 흘러서 평가받겠지만, 이들의 교육 가치관이 조금씩 결실을 맺으면서 무너진 공교육에도 영향을 미치고 있다. '생태학습', '1인 1악기 교육', '꿈상자-진로교육', '보물상자-독서교육' 등이 정규교육과정에서 진행되고, 예술·체육·과학·역사 등 다양한 방과 후 활동이 학교 안에서 활발하게 이루어지고 있다. 사회구성원의 신뢰회복을 위해 자라나는 세대의 교육은 중요한 가치를 가진다는 점에서 학교 안의 신뢰회복, 즉 교육 가치관의 제자리 찾기는 그 해답이 될 것이다. 특히 새롭게 도입된 '프로젝트' 교육은 과거 일방적 주입식 교육에서 벗어나 '주제'를 공유하고 스스로 탐구하며, 그 결과를 함께 나누는 '쌍방향교육방식'으로 선생님과 학생들 사이의 정보 공유는 그 지식의 양적 향상뿐만 아니라 질적 수준도 높게 기대할 수 있으리라 본다. 이러한 교육방식을 위해 2013학년부터 초등 1·2 학년 교과서가 새롭게 편찬되었는데, 2학년 교과서를 예로 들면, '봄'·'여름'·'가을'·'겨울'·'가족'·'이웃'과 같은 계절과 사회공동체에 대한 6개의 주제가 별도의 교과서로 만들어졌다.

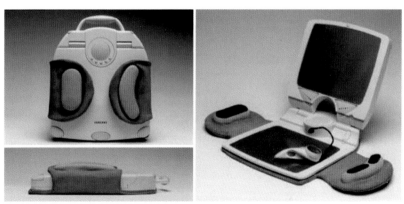

<그림 10> Dream Bag(박지현, 1997): 휴대용 컴퓨터 외부를 감싸는 주머니들은 수업에 필요한 도구들 및 외부 저장매체인데 사방으로 펼쳐지는 보자기의 실용적 형태를 응용하였다.

이러한 쌍방향교육은 이미 1997년 '열린교육'이라는 이름하에 모둠교육, VOD 교육방식 등을 적용한 것에서 엿볼 수 있는데, 사고의 전환과 기술의 발전이 교육현장의 조건을 바꾸어놓은 사례이다. 그 시절 삼성IDS(Innovative Design Lab. of Samsung)에서 제품연구원으로 프로젝트를 진행하면서 미래 교육환경의 변화를 내다보며 디지털교육을 위한 어린이용 컴퓨터를 디자인하였다.

제품의 사용자 시나리오는 2013년에는 학생들이 수업할 책과 공책으로 가득한 가방 대신 휴대용 컴퓨터인 '드림백(Dream Bag)'을 들고 다니며 학습하고 과제도 진행하게 될 것이라는 것이었다. 하드웨어적인 입력도구는 키보드가 아니라 터치패널과 트랙볼, 전자펜 등 오늘날 애플의 아이패드나 삼성의 갤럭시탭과 유사한 모습이다. 세월이 흘러 지금 우리 아이들이 태블릿 PC와 스마트 TV를 통해 학습하고 있는 걸 보면, 사회 가치를 실현시키기 위한 디자인적 노력은 단순한 정책 이상의 효과가 있다는 걸 느끼게 된다.

동시대 대안문화들은 특정한 부분의 단편적인 본질 회복만이 아니라 물질 만능주의의 반성으로서 관계의 악화와 본질의 왜곡을 바로잡고자 하는 움직임들이다. 고도성장의 부작용으로 인해 우리가 겪고 있는 정신적·육체적·환경적 피폐함을 극복하고 본질의 순수성을 회복하기 위해서는 의식주의 변화를 근본으로 하여야 한다. 이미 그것을 사회시스템의 혁신 없이는 성공할 수 없다고 판단한 공동체들은 생산과 유통, 그에 대한 공정한 대가의 지불에 관심을 가지고 '생협-생활협동조합'이라는 형태로 우리 주변에 나타나기 시작했다. 생협의 가치 속엔 느림의 생산방식으로 건강하게 자란 유기농 먹거리들을 판매하고, 유통단계의 비합리적인 거품을 없애는 직거래 및 저개발 국가들의 피땀으로 생산된 제품들에 대해 정당한 가격을 지불하겠다는 '공정무역'의 활성화와 환경오염을 줄이기 위한 제품표면가공의 단순화와 재활용·재사용되는 재료에 감각적 디자인을 더한 제품들을 만들어

판매하고 소비하자는 '착한 소비'의 가치가 담겨 있다.

　　'리틀파머스(Little farmers)'는 오랫동안 가난하지만 재능 있는 젊은 예술가들을 지원해주었던 '쌈지'에서 론칭한 브랜드로서 친환경기술로 제작되었거나 재활용·재사용 개념을 접목한 가방과 구두 등을 판매하고 있으며, 제3세계 국가들의 작가들이 디자인한 제품들도 공정무역의 방식으로 판매하고 있다. 또한 홍대 정문 옆에 자리 잡은 유기농카페 '농부로부터'는 그날그날의 신선한 재료로 직접 만든 쿠키와 유기농 커피와 음료들로 젊은이들에게 사랑을 받고 있다.

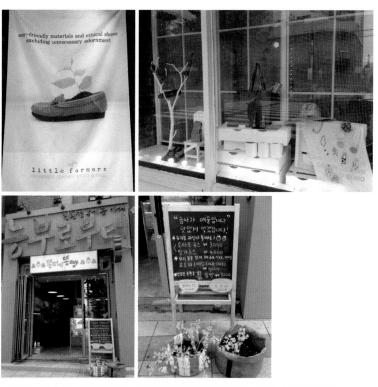

<그림 11> 에코-프렌들리한 제품의 '리틀파머스'(위)와 친환경유기농가게 '농부로부터'(아래)

공존문화:
다문화와 마을 공동체 사업

　　단일민족이라는 민족공동체 가치관이 뿌리 깊게 박혀 있는 우리 사회에 최근 들어 '다문화'의 바람이 불고 있다. 타민족 간의 혼인으로 인한 가족공동체의 형성은 세계 여러 나라에서도 쉽게 찾아볼 수 있지만 여전히 보수적인 대한민국에서는 많은 어려움을 겪고 있다. 역사적으로 단일주의를 내세우는 건 공동체의 단합된 힘을 보여주기 위한 방편이었지만 지나친 민족주의는 파시즘과 나치즘이라는 역사의 어두운 면을 남기기도 했고, 여전히 여러 지역에서 타종교나 민족성이 다르다는 이유로 분쟁과 갈등을 겪고 있다.

　　과거 우리의 정체성은 일제 강점기를 거치면서 심하게 훼손되었고, 한국전쟁 이후에는 미국 문화의 맹목적 추구로 인한 정체성의 혼란을 겪기도 하였다. 이에 우리의 고유 전통을 계승 발전시키고 민족의 정통성을 되찾고자 하는 노력은 중요한 과제로 남게 되었고, 이러한 '한민족의 정통성'이라는 사회적 가치는 때로는 자부심으로, 때로는 주변국들과의 문화교류에 걸림돌이 되기도 하였다. 어느새 초고속 경제성장의 신화로 세계의 주목을 받게 된 대한민국은 '메이드 인 코리아'의 기술뿐만 아니라 '한류'라는 문화코드를 수출하며 선진국으로서 당당히 서게 되었다. 그로 인한 많은 개발도상국들의 관심은 일자리를 찾거나, 교육을 받기 위해 한국으로 오는 외국인이 늘어나는 현상으로 이어지고 있다. 그렇다면 '코리안드림'을 안고 온 그들에게 우리의 준비는 어떠한가? 이미 직장동료로, 이웃집 아저씨나 아주머니로, 학교의 한 반 친구로 다문화 가족의 구성원들은 함께 살아가고 있다. 무엇보다 서로의 문화를 존중하고　함께 교류 발전할 수 있는 남이 아닌 '우리'라는 '공존의 가치'가 필요하다. 국제화의 준비는 '영어'를 잘하는 것만이 아니라 다양한

<그림 12> 국제무역자유지구로 발전을 기대하고 있는 인천 송도의 전경과 국제도시 축제의 밤

문화에 대한 존중의 마음인 것이다.

　　지역 '공존문화'의 발전은 '지역주민'과 '거주환경'이라는 절대적 요소와 밀접한 관련이 있는데, 다양한 사람이 모여 마을을 이루고 마을의 발전을 함께 가꾸어 나가는 공동체를 '마을 공동체'라고 한다. 서울시는 도시의 대부분이 고층 아파트 숲으로 바뀌어가는 획일화된 모습에 대한 대안으로 기존의 아기자기한 주택과 상가가 남아 있는 주거지역에 '휴먼타운사업', 다시 말해 '마을 가꾸기' 사업을 추진하고 있다. 흐려지는 '마을 공동체'의 의미를 되살리고 주민 스스로의 자발적인 참여와 발전의 연속성을 위해 지역주민들을 대표하는 운영위를 구성하고 마을 재생사업을 추진하고 있다. 주요 내용은 첫째로 도시 경관을 해치는 거미줄 같은 전봇대를 땅속으로 넣는 지중화와, 인도와 차도의 구분이 없는 골목길 보차도로 정비, 주민의 안전을 위한 CCTV 확충과 무인택배함, 주차시설, 공원조성과 같은 '환경개선사업'이 있고, 둘째로 주민 편의 시설이자 소통의 구심점이 될 〈주민커뮤니티센터〉를 짓고 그곳에 자리 잡을 사회적 기업들을 만들어 자조적으로 일자리를 창출하고 그 이익을 지역 주민들에게 되돌리는 '공동체 활성화 사업'이 있다. 1호 사업지역으로 지정된 연남동 휴먼타운은 오랜 기간 '경의선 기찻길'과 '사천 고가도로'로 고립되어 있던 지역으로, 최근 10년 동안 아파트 재건축과 차이나타운 개발

계획 등으로 기대를 모았으나 주민들 간의 의견대립으로 진행이 흐지부지된 곳이다. 하지만 그 탓에 서울 중심에서 찾아보기 드문 아늑한 주택지역으로 남게 되었고 비교적 싼 작업실을 구하려는 홍대 주변 예술가들의 창조적 공간으로 주목받고 있다.

최근 1년 동안 연남동 사업에 디자인 자문을 맡아 주민설명회와 수많은 운영위 회의를 참여하면서 많은 것을 느낄 수 있었고, 마을시설의 변화와 커뮤니티센터 완공에 이르기까지 실질적 어려움도 겪었다. 무엇보다 연남동사업은 선례가 없는 1호 사업의 어려움 속에서도 공동체 발전을 위해 애쓴 운영위와 자문위의 희생이 있었음을 간과해서는 안 될 것이다. 이를 통해 '주민자치사업'의 성공을 위한 선결 조건을 생각해보았는데, 첫째, 이해관계가 다양한 주민들을 대상으로 하는 사업

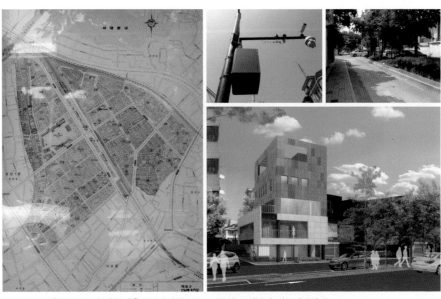

<그림 13> 서울시 마포구 연남동 마을가꾸기 사업-CCTV, 지중화, 보차분리, 커뮤니티센터

이기에 마을 발전에 대한 '공동체 가치'의 실질적 이해가 선행되어야 한다는 것이다. 둘째, 사업의 주체가 주민이라는 점에서 과거의 '관' 주도의 사업에 익숙해져 있는 지역주민들에게 '주민자치'에 대한 인식확립과 사업진행과정에 대한 충분한 설명이 이루어져야 한다는 점이다.

마지막으로 공동체 내부의 결속주체가 될 '주민'들이 방향을 잡고 자생력을 키울 수 있도록 '관'의 책임감 있고 지속적인 협조가 원활히 이루어질 수 있어야 한다는 것이다. '관'과 '민'이 유기적인 진정한 동반자가 될 때 제2, 제3의 성공적 마을 가꾸기 사업을 기대할 수 있을 것이다.

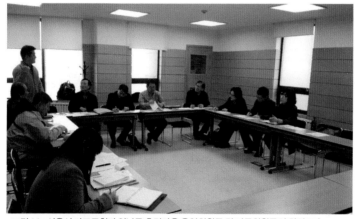

<그림 14> 서울시 마포구청과 연남동 휴먼타운 운영위원들 및 자문위원들의 회의 모습

4. 에필로그-함께하는 가치

PROMENADE DESIGN

우리가 현재 믿고 있는 가치관이나 문화도 5년이나 10년 뒤에는 그것의 모순과 차이로 인해 새로운 변모가 요구될 것이다. 그것은 기존의 가치가 가졌던 의미가 환경과 조건의 변화로 인해 본질이 변질되었거나, 또는 더 이상은 기존 가치를 추구하려는 욕구가 없어졌기 때문이다. 하지만 인류가 함께 번성하기 위한 공동체 근본 가치는 과거에 비해 크게 달라지지 않았다. 서로를 '존중'하고 '배려'하지 않고서는 '공존'할 수 없기 때문이다. 그러나 시대적 흐름 속에서 사회 가치가 변화하는 궁극적 이유는 '진정한 공존'이 무엇인지에 대한 공동체 스스로의 자각이 일어났기 때문이다. 과거의 엄격했던 신분제가 파괴되고, 여성의 사회활동이 허용된 것도 그러한 산물인 것이며 새로운 사회 가치가 안정될 때까지는 많은 시련과 시행착오가 존재해 왔다.

　　오늘날의 복잡한 사회구조는 더 많은 가치와 이해관계들을 양산해내고 있고 개인은 그것들로부터 영향을 받으며 개인적 가치관을 정립해간다. 과거에 비해 '개인적 가치'가 중요시되는 시대라 하더라도 '공동체 가치'를 벗어나서 살아갈 수

는 없는 일……, 따라서 서로의 마음을 열고 뒤처져 소외된 우리 중 누군가가 있다면 기꺼이 함께할 수 있는 가치를 발견하여야 할 것이다. 더욱이 '디자인은 가치를 창조하고 실현하는 행위'이므로 이 시대를 살아가는 디자이너로서 우리는 '함께하는 가치'에 대한 고민을 게을리할 수 없는 것이다.

요 며칠 마을 공동체를 위해 수고해 주시는 여러분과 마을축제를 기획하며 많은 대화를 나누고 있다. 미래를 위한 '공동체 가치-함께하는 가치'를 생각하며 깊어가는 가을, 모두의 바람처럼 진정한 화합의 장이 되기를 기대한다.

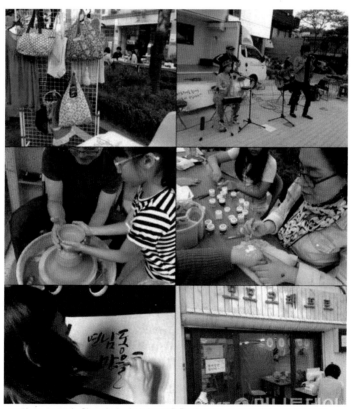

<그림 15> 2013년 9월 27일 제1회 연남동 마을축제 '연남동 다시 살다'(머니투데이 기사)

예술의 변방,

제10의 예술 디자인

현) 한양여자대학교 도예과 교수 / 중부일보 칼럼니스트
서울시 Seoul Design Clinic, Design Doctor
광역 및 지방자치단체 도시경관, 건축 심의위원
국토해양, 인천, 전남 인재개발원 강사
한양여자대학교 도예과 교수
프롬나드디자인 연구원 디렉터

1. 예술과 디자인

PROMENADE DESIGN

돈 많은
사람들끼리 만나면……

"돈 많은 사람들끼리 만나면 예술을 이야기를 하고, 예술가들끼리 만나면 돈 이야기를 한다"는 말이 있다. 러시아의 대문호 톨스토이의 말이다. 작품으로 생계를 유지해야 하는 전업예술가들에게 있어서 돈을 초월한 예술이 존재할 수 있겠는가? 하지만 전위예술은 다르다.

얼마 전 아주 우연하고 소중한 인연으로 〈윤이상 국제음악콩쿠르〉에 갈 기회가 있었는데, 그 자리에서 참으로 난해한 음악을 접하고는 평소 가지고 있던 서양음악에 대한 생각의 한계를 느꼈다. 윤이상의 음악은 세상에 존재하는 모든 자연의 소리를 가장 한국적인 요소로 표현한 서양식 현대음악이라고 하지만, 정말 이해하기 힘들었을 뿐만 아니라 수상자의 순위조차 필자의 생각과는 반대로 나타나 황당하기만 했다.

당연한 것이었다. 예술은 현실과 격리된 또 다른 상상의 세계이기 때문에 예술가의 예술관을 이해하지 못하고는 예술가의 예술을 이해하기는 더욱 어려운 일이지 않겠는가. 더욱이 복잡하고, 다양한 표현의 길을 추구하는 아방가르드 예술이라서 그랬을 것이다.

예술가는 예술가를 알아보기 때문일까? 우리나라 아방가르드 예술음악의 대표가 윤이상이라면, 미술에서는 당연히 백남준을 꼽을 수 있는데, 백남준은 "예술가는 반은 재능, 반은 재수이고, 이 두 가지를 모두 가진 사람은 정말 찾아보기 어렵다"고 말하고 있다. 그런 점에서 동토의 이국에서 오랜 시간 견디어준 윤이상 선생에 우리는 감사해야 한다며, 명복을 빌기도 하였다.

백남준과 동시대에 우리나라 격동의 근대를 겪은 윤이상의 전위음악은 해방과 질병, 그리고 전쟁의 와중에도 음악에 대한 열정을 포기하지 않았고, 늦은 나이에 가족과 떨어져 유학길에 올라 독일 뮌헨 올림픽 개막 공연에서 오페라 〈심청〉을 연주하면서 세계적인 작곡가로서 이름을 떨쳤다.

그리고 비디오아티스트 백남준의 작품은 그냥 작품으로서 끝날 뿐 거기에 금전적인 가치가 붙는 것을 용납지 않음은 물론이고, 예술에 사상이나 철학을 배제하고, 대중과의 즉흥적인 재미를 가장 중요한 핵심 요소로 표현하는 아방가르드를 지향했다.

작품을 만들어 돈을 받고 파는 행위를 배격한 비상업적인 예술을 목적으로 하는 그들의 작품이었지만, 결국 오늘날에 와서는 수천, 수억 원의 가치를 가지게 되었다.

예술은 꽤나 순수한 척하지만 늘 돈의 흐름을 따라다닌다.
그래서 많은 예술가들은 사람의 신분까지 갈라놓는 문화자본을 따라다닌다.

예술이 금전에 현혹되지 않는 순수함을 간직해야 하다는 것은 맞지만, 예술가까지 순수하다고 생각하는 것은 편견이다. 예술가들 또한 돈에 관심이 많다. 셰익스피어조차도 무역의 중심지 베네치아에 매료되어 『베니스의 상인』을 썼으며, 미켈란젤로의 역작 〈다비드상(David)〉 또한 피렌체대성당의 지도자들로부터 작품제작을 의뢰받아 돈을 받고 제작한 현대개념의 공공미술이었다.

아이러니하게도 많은 예술가들은 돈을 결부시키지 않고 순수함과 열정으로 창작에 임하고 있지만, 오늘날 문화예술로 평가받고 있는 상당수의 작품은 제작 당시에 돈 많은 개인이나 기관들로부터 돈을 받고 주문 제작되었다.

그런 점에서 예술과 디자인은 참으로 많은 부분에서 닮아 있다. 예술이 경제적 가치기준과 별개일 거라는 막연한 생각을 하지만, 예술과 디자인은 돈을 따로 떼어놓고 생각할 수 없다. 그러나 예술은 Creator의 직관을, 디자인은 경제적 가치를 우선으로 한다.

예술은 인생에,
디자인은 삶에 일부가 된다.

예술가는 자유로운 사고로 시공을 초월하기 때문에 예술과 인생은 닮아 있으며, 디자인은 경제적 가치가 우선된 Creation으로 인하여 삶이자 현실과 밀접한 관계를 가지고 있다. 따라서 디자인의 정의

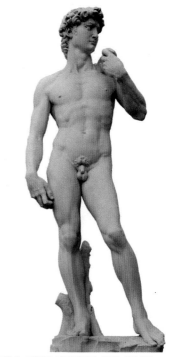

<그림 1> 다비드, 미켈란젤로, 1501~1504년

45

에서 말하듯 디자인이란 우리가 살아갈 미래의 계획으로 현시점을 기준으로 이미 만들어져 있거나, 만들어진 과거를 디자인이라고 부르지는 않는다. 현재를 포함해 이미 만들어진 과거는 디자인이 아니라 상품이자 문화가 된다. 디자인은 그래서 의도한 대로 만들어가는 미래의 계획이자 실현으로 현재의 삶으로부터 켜켜이 누적되어 간다.

그리하여 삶의 누적된 흔적이 어떠한 가치를 발휘할 때 디자인은 문화가 되고, 문화는 다시 디자인의 원형이 되어 순환한다.

디자인 행위와
본질

미국 디자인이 독일을 제치고 세계적인 디자인 강국으로 발돋움하던 20세기 초 기회의 땅 미국에서 무일푼으로 시작해 자수성가한 파리 출신의 대표적인 디자이너 레이먼드 로위(Raymond Loewy)는 산업디자인의 범위를 '입술연지에서 기관차까지'라는 함축된 표현으로 규정하고 있다.

그는 기능 중심의 제품에 공기역학적인 에어로 다이내믹을 결합한 '유선형(Streamlined Form)'의 디자인을 도입하기도 하였으며, 많은 명차 디자인(BMW · 재규어 · 링컨 · 캐딜락 등)은 물론 유명 기업들의 심벌을 디자인하는 등 특정 디자인의 영역을 고집하지 않은 진정한 Creator로서의 디자이너였다.

디자인의 영역을 '바늘에서 우주선까지'라는 확장된 개념으로 보고 있으나, 오늘날 디자인의 범위는 그것보다 훨씬 더 광범위한 부분에 걸쳐 있다.

산업디자인은 전기전자를 비롯한 일상용품은 물론이고, 도시건축물이나 조경디자인(Landscape), 환경디자인(Environmental), 도시디자인(Urban) 등의 기본계획(Master Plan)까지 포함하고 있다.

디자인 행위란 인간 활동의 광범위한 영역에 걸쳐 있는 부분들에 있어서 보다 편리하고, 사용하기 쉬우며, 쾌적한 생활환경을 제공하는 일체의 행위라 할 수 있다. 그러나 이 행위가 단순히 편의성과 실용적 관점에서의 조형행위만을 말하는 것은 아니다. 미적으로 아름다운 심미성이 부여된 창조행위여야 한다.

디자인 행위는 인간과 사회, 인간과 환경, 사회와 환경 간의 물리적인 욕구에 대한 구체적인 생존과 적응의 과정이었기 때문에 "형태는 기능에 따른다"는 설리번(Louis H. Sullivan)의 주장처럼 기능에 따른 형태의존으로부터 시작되었으나 생활수준의 향상과 정신적인 욕구의 증가로 인해 실용과 미적 가치를 추구하는 다양한 목적과 수단을 적용시킨 계획적인 기술로 발전하게 되었다.

예술(藝術)은 단어 그대로 말하자면, 기술(術)을 심는(藝) 것으로 어떠한

<그림 2> 공공디자인 기본설계

물건을 제작하는 기능(機能)이나 기술(技術)이다. 한자음의 동양 사고가 아닌 서양의 그리스어 테크네(Technē)나 라틴어의 아르스(Ars)는 물론 영어의 아트(Art)나 독일어의 쿤스트(Kunst), 프랑스어의 아르(Art) 등도 모두 해결해낼 수 있는 숙련된 능력이나 활동이라는 어원을 가지고 있다.

> 예술은 기술의 과정이나 그 활동에 의한 결과물을 말하고,
> 디자인은 기술의 과정에서 '아이디어와 계획을 발전시키는 활동'으로 정의된다.

결국 인간의 의식적인 노력으로 아이디어를 구체화하여 다양한 형식으로 표현한 결과물이라는 점에서 디자인과 예술은 같지만, 예술은 인간의 삶에 정신적인 욕구를 충족시켜 준다는 것이다. 즉, 예술은 예술가의 직관에 의한 사고를 표현 주체를 통해 보편적으로 나타내는 지적(知的) 활동으로 Creator의 주관적 개성 표현의 가치를 인정해주는 것이다.

그렇다고 디자인이 정신적인 욕구를 배제한 채 Creator의 객관적·물질적인 욕구 충족만을 중시한다는 것은 아니며, 디자인에는 한 발 더 나아가 디자인의 본질인 문제해결이라는 역할이 있다. '최소의 경비로 최대의 효과'를 얻을 수 있는 경제성에 실용과 아름다움이 겸비된 내용과 외관으로 인간 삶과의 상관관계를 형성해가며, 어떤 문제를 해결할 수 있는지의 인식에 관한 것이다.

결론적으로 디자인의 본질은 자원과 환경, 사회복지와 지역 개발, 공간과 주거, 노동생산과 도시환경, 도구와 기계 등의 다양한 인간 삶의 문제를 해결하는 과정에서 미를 추구하는 것이라고 할 수 있다. 따라서 디자이너는 미의식에 대한 확고한 주관과 디자인 가치에 대한 기준이 필요한 것이다.

디자인
가치에 대한 폄하

예술을 '기술(術)을 심는(藝) 것'으로 보는 동양 시각이나 '숙련된 기술이나 능력의 활동'이라는 어원의 서양의 사고는 일맥상통하다. 그래서 아리스토텔레스는 처음부터 '효용과 기계기술적인 측면'으로부터 예술에 대한 고민을 시작했는지도 모르겠다. 그러나 분명한 것은 아리스토텔레스의 고민이 점점 예술의 효용성에서 미적인 기술(Fine Art)로 확대되었다는 점이다. 그 점은 칸트가 주장한 즐거움을 목적으로 삼는 '미적 기술'이 더해지면서 예술이 반드시 아름다워야 하는 것은 아니지만, 미적 가치를 실현하는 목적을 갖게 되었으며, 그 결과 미적 가치를 실현하는 6개의 분야(연극, 회화, 무용, 건축, 문학, 음악)로 예술이 형성되었다. 이후 1911년 이탈리아의 평론가 리치오도 카뉘도(Ricciotto Canudo)가 영화를 제7예술이라고 선언함으로써 종합예술로서의 입지를 굳힌 데 이어 사진과 만화를 제8, 제9의 예술로 인정하는 추세이다.

최근의 학계서는 융 · 복합된 다차원적인 학문에 대한 관심이 높아지고 있으며, 그 중심에 디자인이 있다. 디자인은 종합예술로서의 영화 그 이상의 복합된 다양한 분야의 학문을 요구하고 있기 때문이다.

그럼에도 불구하고 디자인 가치는 상당 부분 폄하되어 있는 것이 사실이다. 그것은 디자인의 예술적 가치가 부족하다기보다는 이해의 부족으로부터 비롯되었다고 보는 것이 옳을 것이다. 디자인은 분명한 기능(用)과 아름다움(美)이라는 두 가지 목표에 삶에 기여해야 한다는 최종목표를 가지고 있다. 따라서 디자인은 주어진 목적에 형태를 부여하여 가시적 실체를 만들어내는 것이다.

주관적 사고의 가시적인 표현으로부터 가치를 인정받는 예술과 달리 디자

인은 처음부터 객관적 가치를 목표로 만들어지며, 효용 가치와 미적 가치라는 상반된 두 개념을 조화시켜 사용자에게 정신적인 만족감까지 주어야 한다는 난해한 목표를 하나 더 가지고 있는 것이다.

가시적 결과물에 의한 확실한 목표를 갖는 디자인,

그것이 오히려 디자인의 가치를 저해하는 요소는 아닐까?

가치 있는 디자인의 조건은 대부분의 예술에서 나타나는 한정적 가치와 포괄적 가치의 제공은 물론이고, 거기에 사용자의 취향에 따른 한정성과 시대적 트렌드를 반영한 포괄적인 문화적 가치를 제공해야 한다.

2. 디자인의 예술적 가치

PROMENADE DESIGN

예술과 인문학,
그리고 디자인

얼마 전 문화재청에서는 우리나라 근현대 산업기술 분야에서 산업사적 · 문화적 가치가 큰 '공병우 세벌식 타자기', '현대자동차 포니1', '금성 TV' 등 18건의 상품을 문화재로 등록한다는 뉴스가 있었다.

일반적으로 정의해보면 우리의 삶의 흔적 중에서 정신적 · 지적인 발전을 문화라 말하고 물질적 · 기술적인 발전을 문명이라고 설명한다. 하지만 이들 문명과 문화를 분리하여 설명한다는 것 자체가 의미 없는 일이며, 무리한 것이라는 생각이 든다.

그러나 분명한 것은 우리의 삶이 흔적으로 남아 가치를 발휘하고 있다면, 우리는 이것을 문화로 정의할 수 있다. 따라서 삶의 일부로서 디자인이 역사에 흔적으로 남아 그 가치를 충분히 발휘한다면, 그러한 디자인이 문화재가 되는 건 당

연한 일이 아니겠는가?

다양성의 시대 "모든 것이 예술이다"라고 말하기도 하고, "예술은 죽었다"고 말하기도 한다. 과학문명이 발달하면 할수록 예술은 점점 더 복합적 융합으로 치달아 예술과 디자인의 경계가 모호해지기 때문에 나온 말일 것이다.

인류의 역사는 시대 상황에 따라 혁신(농업혁명으로부터 정보의 혁명 등)과 파괴(자연재해나 전쟁 등)라는 각기 다른 양상으로 나타나지만, 그것은 결국 생산과 소비, 그리고 유행을 순환하게 하며 이루어간다.

소비와 유행을 따르려는 인간의 욕망이 멈추었다면, 그것은 죽음을 의미하는 것과 같다. 인간은 태어나서 죽을 때까지 본능적으로 소비와 유행을 끊임없이 추구하기 때문이다. 속도나 팽창과 같이 가속될수록 저항 값이 커지는 물리학의 기본원리는 삶과 학문에서도 언제나 저항 값, 그만큼의 에너지와 가치를 가져다주기 마련이다.

예술과 디자인에서도 지나친 아방가르드는 이해하기 어렵지만, 그래도 혁신 없는 예술이나 디자인은 죽은 것이나 마찬가지다. 혁신과 팽창은 앞으로 가면 갈수록 가는 만큼의 새로운 가치를 얻을 수 있다. 그런 원리를 인류의 DNA는 기억하고 있기 때문이다.

새로운 가치의 창조는 전통을 깨는 것으로부터 시작된다.
철저한 폐허의 위에서 꽃이 피듯 예술가나 디자이너는 전통을 깨는 자기중심적 사고로부터 탈출구를 모색하여야 한다.

그래서 아리스토텔레스는 당초에 '효용성의 측면'과 '기계·기술적인 측면'의 전제하에 예술에 대한 고민을 했는지도 모르겠다. 또한 칸트는 이와 같은 아리스토텔레스의 고민에 '직감적 기술'을 더한 예술을 논하고 있으며, 철학자 헤겔(Hegel)은 논쟁에 의한 소통의 변증법에 기초한 예술형식을 주장하고 있는지도 모르겠다. 결론적으로 철학적·형이상학적 경향과 과학적·경험적 경향이 예술을 형성한다는 것이 많은 학자들의 일반적인 생각이다.

> 많은 예술가와 철학자들이 고민하는 '효용성의 측면'과 '기계· 기술적인 측면'의 예술에 '직감적 기술'까지 더한 것이 디자인이다.

디자인은 다차원적인 융합의 학문 분야이기 때문에 오늘날 디자인 학문에서는 인간공학과 감성공학, 재료와 구조, 색채학, 마케팅은 물론 미래를 예측하고 실현 가능한 현실에 대비하기 위한 디자인방법론까지 수많은 학문을 두루 섭렵한 Creator로서의 Designer를 요구하고 있다.

<그림 3> 변방의 디자인에서 → 동반의 디자인을 거쳐 → 중심매개의 디자인으로

이미 하나의 생명체처럼 유기적으로 시스템화(Systematization)된 현대사회는 다양한 형태의 장르(Overcross)와 구조(Convergence), 그리고 기술(Hybrid)로 융합되는 시대조류에 휩싸여 있으며, 그 중심에는 다학제적(Interdisciplinary) 통합자로서의 디자인이 있다. 부분이 아닌 중심에서 철학과 역사는 물론이고, 삶의 기본이 되는 인문학적 안목을 확보한 Creative한 디자인을 요구하고 있는 것이다.

이와 같은 21세기 디자인에 대한 가치 변화의 패러다임은 물질 중심적인 시장 경쟁적 사고로부터 벗어나 인문학적 요소가 융합된 새로운 구조의 디자인 영역을 요구하고 있다. 따라서 향후 다양성의 시대에 디자인 가치에 대한 변화의 흐름은 인간의 삶과 디자인이 환경과의 공존을 바탕으로 한 다양한 요구를 수용할 수 있어야 한다는 것이다. 또한 대량 정보의 홍수 속에서 올바른 사고와 판단을 위한 당연한 귀결이 되는 디자인 가치를 추구하여야 한다.

과학기술
그리고 디자인

예술은 실체가 없는 관념적인 요소를 포함한 다양한 활동으로 직관에 의한 주관적 사고만으로도 표현이 가능하지만, 디자인은 어떠한 경우, 어떠한 종류에서든 실체를 염두에 두어야 한다. 그럼에도 불구하고 디자이너들은 관념에 지나지 않는 디자인을 고집하는 경우가 많다.

관념의 의미는 디자인 요소의 형태(Form/Shape)에서 분류되는 이념적 형태(Ideal Form)에 해당한다. 현실적 형태(Real Form)에 반대되는 개념형태로 실제 존재하지 않지만 존재하는 것처럼 사용되는 형태들이다.

현실형태는 눈으로 실제 보이는 인위적으로 만들어진 인위형태와 자연 그대로의 자연형태로 분류되지만, 이념적 형태는 순수, 또는 추상형태(Abstract Form)라 하는 기하학적 정의로 말 그대로 실체가 없는 관념적인 형태인 점·선·면·입체 등을 말하는 것이다.

디자인은 순수형태를 비롯한 이와 같은 모든 요소를 활용하여 사전에 계획된 의도를 가시적인 실체의 결과물을 용도에 맞게 구성하는 것이다. 그래서 디자인과 예술은 미적인 것을 추구한다는 공통점을 가지고 있지만, 예술에서는 실용보다는 상징적 의미의 공감이 가능하고, 디자인은 공감을 이끌어낼 수 있는 실체가 있는 미적 가치를 가지고 있어야 한다.

공감할 수 없는 것으로 '예술'이나 '디자인'이라 칭하지 마라!

예술의 근본적인 목적은 감정전달이며, 디자인의 근본 목적은 실체의 일부로서 사용자의 정신적·물질적 욕구충족을 위한 선택에 달려 있기 때문이다.

감정을 전달하고 공감을 얻기 위한 예술의 근본적인 목적과 같이 디자인에 있어서도 감정전달과 소비자 공감은 중요한 화두가 되기 때문에 최근 언어를 매개로 인간의 정신에 자극을 주는 인문학은 이미 문학이나 영화, 교육학 등에서 활용되던 스토리텔링(Storytelling)의 방법으로 디자인에 깊숙이 개입되어 있다.

소비와 유행의 문제는 늘 생산과 혁신의 문제를 유발한다. 그래서 디자이너는 전통을 깨는 자기중심적인 사고로부터 탈출을 모색하다 보니 법학(공업소유권 등)이나 경제학(마케팅 등)과 같은 비물질적인 사회과학으로부터 가시적인 결과물을 얻어내야만 하는 어려움이 있다.

디자인의 또 다른 측면에서는 비물질적인 사회과학과 대립되는 순수하게

물질만을 연구하는 자연과학이나 기술공학적 측면을 고려해야 한다는 것이다. 동물의 한 종으로 분류된 '인간'에 대한 것이다. 그러나 디자인에 있어서 중요한 점은 객관자로서 사용자의 '인간'의 정신, 심리적인 부분이 그리 간단하지 않다는 것이다.

직관과 주관적 사고의 가시적인 표현에 더 큰 비중을 두고 그 가치를 인정받는 예술과 달리, 디자인은 처음부터 객관적 가치에 더 큰 비중을 두고 사용자의 편리성을 제공함은 물론 정신적인 만족감까지 주어야 한다는 난해한 목표가 있다. 또한 문화적 배경과 사회의 제도와 실용적 가치까지 고려해야 한다는 까다로운 조건을 안고 있다.

그 조건 위에 Creator로서의 디자이너의 개성과 창조성까지도 표현해야 하기 때문에 진정한 디자인의 가치는 예술의 그것에 비해도 모자람이 없다고 할 수 있다.

3. 디자인의 현실

PROMENADE DESIGN

이상을
향하여……

어느 날 아침 피카소(Pablo Ruiz Picasso)는 산책길에 고물상에 버려진 자전거를 우연히 발견하고는 그 자전거를 가져다 안장과 핸들을 떼어 안장 위에 핸들을 거꾸로 붙인 다음 〈황소의 머리〉(1943)라는 제목을 붙인 작품을 내놓았다. 고물자전거의 안장과 핸들로 구성된 아주 단순한 이 작품은 얼마 전 런던의 한 경매장에서 293억 원이라는 거액에 팔려 나갔다.

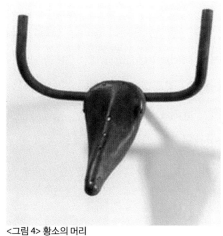

<그림 4> 황소의 머리

피카소의 관찰력 덕에 고철덩어리로 버려질 중고 자전거의 안장과 핸들이 우리에게 있어서 〈황소의 머리〉라는 예술작품으로 영원히 남게 되었으며, 이 고물 자전거는 하나의 매개가 되어 우리에게 무한한 상상력의 현실과 초현실을 넘나들 수 있는 기회를 주고 있다. 이런 발상의 전환은 Creator의 최대 특권이기도 하다.

〈황소의 머리〉와 같은 작품형태는 두 개 이상의 대상으로부터 장점만을 모아 새로운 형태를 구성하는 디자인 방법 중 하나이다. 라디오와 테이프레코더가 서로 다른 제품으로 존재하던 시절 두 개의 제품을 하나로 합쳐 워크맨으로 만들어놓았던 것과 같은 발상의 전환인 것이다. 하지만 이와 같은 디자인을 예술이라고 말하지는 않는다.

특별한 것이 아니어도 우리의 눈에 보이는 모든 대상으로부터 가시적인, 가능한 현실을 만들어간다는 점에서 예술과 디자인을 동일시할 수 있는데도 불구하고 디자인을 예술이라고 부르지 못하는 이유는 무엇일까?

종합예술이라 불리는 영화와 비교해도 그렇다. 1990년 출간된 마이클 크라이튼(Michael Crichton)의 공룡을 소재로 한 소설을 스필버그(Steven Spielberg)는 〈쥬라기 공원(Jurassic Park)〉으로 영화화했다. 이 영화는 호박에 갇혀 있는 모기에서 공룡의 DNA를 추출하여 복원하는 데 성공한 것으로부터 시작된다. 혼돈 이론의 개념과 이의 철학적 의미를 소재로 한 이 영화의 줄거리는 결국 인간의 유전공학의 산물로 현대에 다시 태어난 공룡들이 인간들에게 혼돈과 공포를 안겨준다는 내용이다.

이같이 발상을 전환하여 종합예술인 SF영화로 표현하는 시나리오기법(Scenario Planning)은 이미 디자인에서도 오래전부터 사용해온 실현 가능한 미래

를 예측하는 방법론 중의 하나로, 특히 환경디자인에서 활용하는 기법 중 하나이기도 하다.

또한 음악이나 무용, 건축, 언어예술에서 공통적으로 나타나는 표현의 원초적인 문제는 Canon(규율)과 Proportion(비례)이다. 규율과 비례에서의 황금비에 대한 고민은 인류의 오랜 과제였는지도 모른다. 이런 고민들에 대한 부분을 과연 고대인들이 Canon과 Proportion에 대한 개념을 파악하고 풀어낸 것인지, 아니면 인체를 비롯한 대자연이 Canon과 Proportion으로 이루어져 있기 때문에 자연스럽게 표출한 것인지의 문제인데, 이 점은 대 수학자 피타고라스(Pythagoras)조차도 어려워했던 문제이다.

피타고라스는 만물의 근원 수인 자연수, 즉 양의 정수에서는 별 어려움이 없었으나 결국 정사각형의 한 변과 그의 대각선과의 관계에 대한 문제에서 난관에 부딪혔고 그의 제자들은 기어이 무리수에서 $\sqrt{2}$ 제외시키고 말았다. 그러나 이 문제는 고대 이집트인들이 노끈의 매듭으로 3:4:5인 직각삼각형을 만들어 피라미드의 건축에 활용(《그림 5》)한 것으로 알려져 있다. 이렇게 구해진 $\sqrt{2}$의 구형은 최근 독일공업위원회에서 종이의 완성규격으로 지정한 대표적 황금비이다.

<그림 5> 이집트 수학(3:4:5인 직각삼각형을 이용한 피라미드의 건축 기술)

피타고라스는 "모든 학문은 하나의 길로 통한다"는 진리를 깨닫기 위한 통로로 통합과 중용의 백색 옷과 담요만을 사용하였으며, 종교적 윤회사상에 심취해 인간과 동물과의 유사성을 강조하고 육식을 금하였으며, 인과응보에 대한 깊은 성찰을 하였다. 그것은 인류의 영원한 숙제인 예술과 황금비에 대한 깊은 고민 때문은 아니었을까?

음악이나 무용, 건축은 물론이고 언어예술에서조차 공통적으로나타나는 표현의 근원적인 문제는 캐논(Canon)과 비례(Proportion)이다.

"오! 무사이 여신이여, 연유를 말하라"로 시작되는 고대 로마의 시인 베르길리우스(Virgil)의 〈아이네이스(Aeneid)〉나, 클래식음악에 있어서 모차르트(Wolfgang Amadeus Mozart)의 〈소나타(Sonata)〉 그리고 베토벤(Ludwig van Beethoven)의 〈5번 교향곡〉, 건축가 르 코르뷔지에(Le Corbusier)의 '모듈러(Modulor)'는 피보나치 수열(Fibonacci sequence)이라는 비례(Proportion)의 대표적인 결과물들이다.

비례는 조화(Harmony), 율동(Rhythm)과 더불어 디자인의 중요한 3대 원리로 잘 알려진 미적 형식원리로 디자인 표현의 기초가 된다. 그런데 왜 디자인은 예술의 변방에 머물러 있는 것인가, 디자인이 예술을 겉돌며 소외되어 그 가치가 폄하되어 있는 것은 디자이너들 스스로 디자인의 기본원리를 등한시한 이해의 부족으로부터 비롯되었다고 봐야 하는 것은 아닐까.

현실의 벽
(모방과 창조)

"황소의 머리"와 소니의 "워크맨"이 두 개 이상의 대상으로부터 장점만을 모아 새로운 형태를 구성하고 있다는 것은 동일한 발상으로부터 시작한다. 그러나 피카소의 "황소의 머리"와 소니의 "워크맨"은 처음부터 같은 목적에 의해서 탄생되지는 않았다. 바로 이 점이 디자인이 현실적으로 예술의 변방으로 폄하된 시발점일 수도 있다.

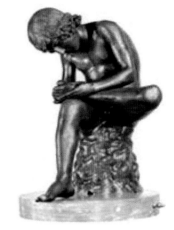

<그림 6> 가시를 빼는 소년, 기원전 1세기경,
로마 카피톨리노 미술관

예술은 윤이상이나 백남준과 같이 처음부터 작품을 만들어 돈을 받고 파는 행위를 배격하고 비상업적인 예술을 목적으로 순수하게 자기만족을 위한 작품이지만, 그것은 결국 돈이 되고 높은 예술적 가치를 남긴다. 그러나 디자인은 처음부터 타인을 위해 돈을 받고 만들어지기 때문에 돈의 가치가 디자인의 가치척도로 오해받기 십상인 것이다.

예술에서의 모방과 합성의 문제는 그리 큰 사회적 문제가 못 되었다. 〈가시를 빼는 소년〉상(〈그림 6〉)을 보면 확연한 이중적 표현이 드러나 있다. 엄격한 고전적 두상에 비하여 몸통은 아주 현실적이며, 머릿결은 늘어지지 않고 수평으로 가지런히 빗어져 있다. 머리와 몸통은 따로 모방하거나 제작되었다고 추정할 수 있는 근거다.

당초 회화의 목적은 기록을 위한 것이었다. 그러나 사진술의 발달 등으로 근대 이후의 미술은 많은 이즘(ism)을 탄생시키며, 다양한 표현의 예술세계로 접어

든다. 그중 현대미술의 새로운 장을 열게 한 마네의 〈풀밭 위의 점심〉(〈그림 7〉)은 당시 파격 그 자체였으며, 모더니즘의 첫발이었다.

1863년 처음 대중 앞에 모습을 드러낸 이 작품은 사실 당시 가장 권위 있는 살롱전(Salon des Artistes Français)에서 음란을 이유로 낙선하고 2주 후 낙선전(Salon des Refusés)에서 일반 대중의 관심을 한눈에 받았지만, 구시대적인 미술관계자들과 일부 일반 대중에게는 현대적 안목을 인정하기보다는 많은 혹평과 비판을 받았다. 그것은 조르조네(Giorgione)의 〈전원음악회〉를 모방한 창조성 없는 작품이라는 이유였지만 그 점이 주목을 끌지는 못했다.

더 나아가 마네는 조르조네의 〈전원음악회〉보다는 라이몬디(Raimondi)의 〈파리스의 심판〉(〈그림 8〉)에서 더 많은 모방의 아이디어를 얻었다. 하지만 창조성의 문제는 거기에서 그치지 않았다. 모네는 마네의 〈풀밭 위의 점심〉을 뛰어넘는 역작을 꿈꾸며, 모방작 〈모네의 풀밭 위의 점심〉(1865~1866)으로 살롱전 출품을 결심하고 크기도 마네 작품의 두 배 크기로 제작한다.

세상의 모든 삼라만상은 앞으로 나아가거나 팽창할수록 저항 값도 커진다

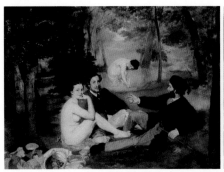 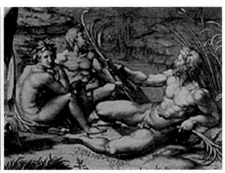

〈그림 7〉 마네, 풀밭 위의 점심, 1862~1863, 프랑스 오르세 미술관 〈그림 8〉 라이몬디, 파리스의 심판(일부), 1517~1520, 미국 뉴욕 메트로폴리탄 미술관

는 기본 원리를 가지고 있다. 지나친 가속도가 화를 부르기도 하지만 속도는 언제나 추종(모방)하는 이들에게는 매력적이다. 더욱이 혁신 없는 예술과 디자인은 죽은 것이나 마찬가지이다.

그러나 앞으로 간다는 것은 앞으로 가는 만큼의 가치를 얻을 수 있지만, 모방 없는 혁신은 기대하기 어렵다. 진리는 그런 것이다.

그래서 고전주의에서 인상주의로 넘어가는 ism의 대 전환기 예술에서 불가피하게 나타날 수밖에 없었던 모방현상은 세잔이나 피카소에게조차도 마네의 〈풀밭 위의 점심〉을 모방하게 할 충분한 매력이 있었을 것이다.

모방과 창조의 두 개념은 분리할 수 없는 종이의 양면과 같아서 미술뿐만 아니라 예술 전반에 걸쳐 광범위하게 나타나는 해결할 수 없는 영원한 과제로 남아 있다. 모방을 문화 분야에서는 표절이나 인용이라고도 부르고, 음악에서는 리믹스(Remix)와 리메이크(Remake)라는 용어로 쓰인다. 그 외에도 패러디(Parody)나 오마주(Hommage), 파스티슈(Pastiche) 등으로 쓰이는 용어들이 모두 모방의 유의어들이다.

문학의 본질을 설명하고자 플라톤과 아리스토텔레스는 모방의 개념에 대해 많은 고민과 과제를 남기고 있지만, 왜 디자인에서는 모방을 용납하지 못하는 것일까?

그 해답은 예술은 인생이고, 디자인은 삶이기 때문이라고 정의할 수 있다. 인생은 이상이고 삶은 현실이다. 현실은 경제적 가치를 최우선으로 한다.

2011년 초부터 스마트폰 시장을 뜨겁게 달구었던 아이폰과 갤럭시S의 특허전쟁을 비전문가의 입장에서 보면 헷갈리기만 한다.

기업은 이윤추구가 첫 번째 목적이기 때문에 〈그림 9〉, 〈그림 10〉에 나타

<그림 9> 삼성 갤럭시S <그림 10> 애플 아이폰

난 것과 같은 작은 R 값 하나하나에도 매머드급 글로벌 기업들은 목숨을 걸 수밖에 없다. 그럼에도 불구하고 1억 대 이상 팔려나간 제품이 예술적 가치를 인정받지 못하는 것은 처음부터 디자이너 자신을 위한 것이 아니라 타인을 위해 돈을 목적으로 만들어졌기 때문일 것이다.

　　　Creator로서의 디자이너는 자신의 가치를 스스로 높이고 지킬 수 있는 이기주의(egoism)적인 사고가 있어야 한다. 좀 더 정확히 말하자면, 클라이언트의 요구로 자기주장이 희석되는 Creation이 아니라 Creator 자신의 자존심을 위한 에고티즘(egotism)을 지킬 때 디자인의 예술적 가치가 창조될 수 있다.

　　　그렇다고 해서 에고티즘을 단순히 우리가 알고 있는 이기주의로 오해해서는 안 된다. 그것은 우리가 어려서부터 배워온 이웃에 대한 사랑과 봉사의 이타주의(altruism, 利他主義)에 가깝다. Creator에게 때로는 이타주의적인 사고 위에서 이

기적인(egotism) 주장과 고집이 필요하다.

　　자칫 디자이너의 잘못된 이기주의는 개성도, 색깔도 없는 주관에 그칠 가능성이 높다. 디자이너는 절대로 경쟁상품을 모방의 대상으로 삼아서는 안 된다. 자기만의 색깔이 있는 에고티즘이 필요한 것이다.

예술은 인생,
디자인은 삶이다

　　예술이 인간 생존의 조건일 수는 없으나, 그렇다고 몽상가의 시간낭비라고만 말할 수도 없다. 보이지 않거나 잡을 수 없다고 가치마저 없는 것은 아니다.

　　그러나 디자인은 다르다. 몽상의 시간에 비례하지는 않고, 인간 생존의 조건일 수도 있는 가시적인 실현 가능한 현실에 더 많은 비중을 둔다는 점에서 예술과 다른 형태로 나타난다.

　　"예술이 무엇이냐"고 묻는 것은 "인생이 무엇이냐"고 묻는 것과 같고,
　　"디자인이 무엇이냐"고 묻는 것은 "삶이 무엇이냐"고 묻는 것과 같다.

　　인생이나 삶에서 어디 정답이 있겠는가? 이 문제에 대한 정답을 묻는다는 것만큼 어리석은 일은 없을 것이다. 예술과 디자인이 그러하다. 하지만 '나' 아니면 '너', '아군' 아니면 '적군'밖에 없는 우리 사회에서 자라나 O, X나 사지선다형과 같은 정답 고르기에 익숙한 우리에게 있어서 디자인과 예술의 가치에 대한 척도를 찾기란 여간 어려운 일이 아니다.

사실 예술과 디자인의 가치를 이거냐, 저거냐의 문제에서 찾을 것은 못 된다. 그것들의 가치는 이거냐, 저거냐가 아니라 어디쯤엔가 걸쳐 있을 척도에 대한 위치를 우리 스스로가 찾아야 하는 것이다.

인생과 삶이 항상 좋은 일만 있을 수 없는 것과 같이 어디쯤엔가 걸쳐 있는 가치가 반드시 아름다운 것이어야 한다는 생각도 버려야 한다. "예술=미(美)"라는 생각은 "1+1=2"라는 정답과 예술을 동일시하는 것과 같다. 그와 같은 누구나 알고 있는 정답으로부터 예술에 대한 오해가 시작되는 것이다.

예술이나 디자인은 그 자체가 형식이나, 형식을 깨는 것 또한 예술이자 디자인이 되기 때문에 예술과 디자인은 "1+1=∞의 가치"가 있다.

> 그래서 "예술은 인생이 살 만한 가치가 있다고 일깨워주는 것이고,
> 디자인은 아름다운 삶의 가치를 일깨워주는 것이다."

'색채의 마술사'라 불리는 '앙리 마티스(Henri Matisse)'는 그의 마지막 인터뷰에서 "예술가는 최선의 자아를 오직 작품 속에 쏟아부어야 한다. 그렇지 못한 경우는 비극일 따름이다"라고 말하고 있다. 최선의 자아를 쏟아부어 남긴 예술작품이 아니라면 그로 인해 비극이 뒤따를 수 있다는 경고이다. 그리고 하나의 작품을 위해서라도 최선을 다해 위대한 사랑과 진리를 향한 그 끈질긴 탐구와 열정이 필요하다는 것이다.

이 점은 디자이너에게 있어서도 마찬가지가 아닐까 한다. "디자이너는 최선을 다하여 자아를 내려놓을 때 비로소 가치가 발하고, 그렇지 못할 경우에는 최악의 결과를 남길 수 있다.

디자인과 예술의 가장 큰 차이점은 객관과 주관의 관점에서 비롯되는 것으

로 Creation의 초점을 "자아(自我)에 두느냐, 타아(他我)에 두느냐"로부터 시작되는 것이다. 그래서 디자인은 주관적인 관점을 자꾸만 더하려 하지 말고 빼야 하는 것으로부터 시작되어야 한다.

> 더하는 것보다 빼는 것이 좋다.
> 더하는 것보다 빼는 것이 더욱 중요하다.
> 더하는 것보다 빼는 것이 더 필요한 것, 그것이 디자인이다.

예술 없는 삶만큼 무미한 인생이 있을 수 있을까? 그래서 예술이 인간 생존의 필수조건은 아닐지라도 인생이 살 만한 가치가 있다고 일깨워주는 것이다. 그러나 예술에 비하여 디자인은 인간의 생존 조건에 좀 더 가까이 있다.

자연에 적응해가는 인류 초기의 삶을 보면, 최대한 불필요한 것들은 버리고 생존 조건에 꼭 필요한 부분들을 중심으로 한 진화 과정을 볼 수 있다. 그래서 디자인은 삶의 일부분이 되는 것이고, 삶이 아름답다고 일깨워주는 것이다.

다양성의 시대에 모든 것이 융합하여 재구성되는 현상은 미래사회의 단순화(Simplification)를 향해 가는 과도기적 현상의 일부다.

4. 예술의 진화와 디자인

PROMENADE DESIGN

Representation(재현)에서

Adaptation(적응)으로……

인간의 미적 감수성은 인류 역사와 함께 다양한 예술 표현(表現) 방식으로 진화했다.

1909년 오스트리아의 빌렌도르프 지방에서 약 200만~1만 년 전 사이에 형성된 것으로 보이는 황토층에서 우연히 발견된 높이 11cm의 생략과 강조가 조화된 작은 돌 인형은 풍작(豊作)과 다산(多産)을 상징하는 인류 최초의 조각상으로 알려진 재현형태의 비너스상(〈그림 11〉)이다.

그리스 예술에서 더욱 구체적으로 표현된 재현형태는 르네상스시대 미켈란젤로의 "인간 이상화"

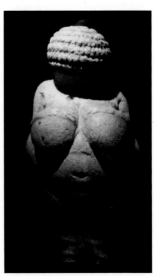

〈그림 11〉 빌렌도르프 비너스

를 거쳐, 현대 조각의 아버지로 불리는 로댕의 "내면의 생명력이나 의지의 재현"과 그의 제자들인 부르델의 "인물 표현의 새로운 재현", 마이욜의 "재현에서 변형"에 이르기까지 재현은 인류의 역사와 함께한 미적 감수성의 원초적 표현양식이다.

재현이 조형에 한정된 것은 아니다. 일종의 돌림노래와 같은 음악의 '캐논(Canon)'이나, 2명 이상의 무용가가 시간차를 두고 이어가는 '캐논' 역시 모두 재현의 표현방식이다.

ism의 탄생 이후 빠르고 다양하게 나타난 예술 표현양식 중 대표가 되는 추상표현은 인간의 오관보다 직관에 의한 내적인 창조 중심의 재현으로 자연대상을 분할하고 재구성하여 새로운 예술세계의 미의 규범을 구축한 전통적인 서양의 미와는 전혀 다른 사고의 전환점을 구축하였다.

회화에서는 바다에서 "+와 -"의 영감을 얻어 수직 수평으로 화면을 분할한 몬드리안의 "차가운 추상"과 마블링기법이 연상되는 칸딘스키의 "뜨거운 추상"이 있다.

그리고 조각에서는 원시와 동양의 사상에 매료되어 현세에서 벗어나고 싶어 했던 현대 조각의 아버지로 불리는 콘스탄틴 브랑쿠시의 추상이 있다.

필립 스탁(Philippe Starck)의 주스짜개와 같이 기하학적으로 단순화된 추상형태를 디자인으로 표현하는 경우 많은 스토리를 담을 수 있다는 점을 증명하듯 생산과 판매를 위한 메마른 20세기의 디자인에 유머(humor)를 도구로 디자인의 위상을 한 단계 업그레이드시켰다.

세잔으로부터 시작된 추상이 자연의 재현이나 기록적 기능 중심의 회화에 'ism'의 다양화를 불러오게 되고, "무대상의 예술"을 인간의 가장 명확한 의지로 표현하는 '쉬프레마티슴(절대주의: Suprematism)'이라는 사고(思考)적 표현으로 발전하게 된다.

절대주의의 선구자 말레비치(Malevich)는 구체적인 모든 현상을 제거한 순수한 감성의 표현으로 화면에 "검은 원"(1913) 하나를 그려 넣은 황당한 표현을 시도하고 있는데, 이는 산업과 과학발전에 의한 새로운 시대의 새로운 예술표현으로 과거의 표현방법에서 과감하게 탈피한 미의식의 해방이자 시발점으로 인간의 사고는 모든 가능한 표현을 추구할 수 있다는 가능성을 제기한 것이었다.

사회 환경과 산업기술의 발전은 삶의 질을 바꿔놓기 때문에 디자인의 목표도 변할 수밖에 없다.
따라서 디자이너는 시대적 가치에 부합되는 디자인을 해야 할 의무가 있다.

재현에 대한 믿음을 중시한 사실주의 아카데미즘(Academism)에 반발한 앙데팡당(Independant)의 선구자 마네의 〈풀밭 위의 점심〉으로부터 100년도 안 된 짧은 시간에 'ism'은 또다시 모더니즘(Modernism)이라는 틀에 갇히고, 산업사회의 도래에 따른 변화는 포스트모더니즘(Postmodernism)이라는 새로운 "융합 문화예술"을 형성하기에 이른다.

자본주의의 팽창에 따른 과소비 현상에 대한 일반 대중의 기호를 포용한 해독제처럼 "환경적이고 인간적인 디자인 철학을 제시"하며, '멤피스 그룹(Memphis design)'을 등에 업고 포스트모더니즘은 등장하였다.

멤피스 그룹은 오스트리아에서 태어나 이탈리아 토리노에서 건축을 전공했지만, 제2차 세계대전 당시 유고의 수용소에서 큰 시련을 겪고 난 뒤 디자인에 몰두한 "에토레 소트사스"에 의해서 태동된다.

멤피스 그룹의 에토레 소트사스는 어느 날 우연히 밥 딜런(Bob Dylan)의 〈Stuck Inside of Mobile with the Memphis Blues Again〉에 매료되었고, 그의 인생

과 같이 저항과 시련은 더 많은 속도와 팽창을 가져다주듯이 다양한 형태의 예술을 형성하는 급진적인 디자인(Radical) 포스트모더니즘의 선구적 역할을 하였다.

이런 변화는 1960년대 미국에서 "제3의 물결"이 일어난 사회변화와 밀접한 관계가 있다. 장르파괴와 화려한 색채, 다양한 형태 등 여러 요소가 용해된 다양과 복합이라는 자유로운 예술문화의 표현양식으로 후기산업사회의 당연한 결과물로 발전하였다.

다양한 요구에 따른 분화는 개인 중심의 미래주의(Futurist) 결과물로 나타나겠지만, 재현과 추상이라는 예술의 표현조차 순환한다는 느낌이 든다. 그러나 인간의 사고는 더욱 복잡한 형태로 발전하고, 무한한 상상력은 더 단순한 형태의 추상으로 진화할 것이다. 따라서 일반적인 변화는 결국 "적응(適應: Adaptation)적 표현"이라는 "생활의 목적에 적응하는 예술표현"의 형태가 주류를 형성하게 될 것이다. 모든 예술은 시대와 지역 환경에 적응, 진화할 수밖에 없기 때문이다.

시공을
초월하다

4천여 년 전 에게(Aegean civilization)의 키클라데스(Cyclades) 대리석 두상을 보고 있노라면 현대 추상조각의 선구자 콘스탄틴 브랑쿠시(Constantin Brancusi)의 〈잠자는 뮤즈(La Muse endormie)〉와 오버랩되며, 4천여 년 전의 조각상이라는 사실에 시공을 초월한 무한한 추상의 세계에 대한 경건함마저 느낀다.

제우스(Zeus)의 딸들로 미술이나 음악, 문학 등의 여신인 뮤즈(Muse)는 예술가들에게 인기가 있어 어느 순간 예술적 영감이 떠올랐을 때 "뮤즈님이 오셨다

(the Muses are Here)"라는 영어표현을 쓰기도 한다.

브랑쿠시는 〈잠자는 뮤즈〉를 제작하기에 앞서 마치 〈키클라데스의 두상〉 조각을 보고 뮤즈님을 맞았을지도 모르겠다.

두 예술작품을 오버랩시키는 순간 흥분과 현기증이 교차되는 스탕달 신드롬(Stendhal syndrome)까지 일어난다. 그것은 두 작품이 4000여 년의 시간차를 뛰어넘어 마치 동시대의 작품이라는 착각에 빠져들게 하는 많은 공통요소를 가지고 있기 때문은 아닐까?

재질의 특징을 최대한 살리고 형태를 단순, 추상화시켰다는 공통점 외에도 작품의 내면에 의미심장한 고유한 생명이 있는 듯, 없는 듯 감춰진 표현력이 돋보이는 아주 단순하고 소박한 작품들이다.

<그림 13> 잠자는 뮤즈, 브랑쿠시, 1909

<그림 12> 에게 미술, 키클라데스 두상, 기원
전 2600~2100년경, 파리 루브르
박물관

5. 제10의 예술, 디자인

예술적 가치가 있는 디자인의 문제는 디자이너의 디자인에 대한 인식의 전환으로 부터 시작되어야 한다. 디자인이나 예술에 대한 가치는 동서고금을 막론하고 변하지 않는다. 변하는 것은 재료와 기술, 그리고 이를 이용할 줄 아는 Creator의 사고뿐이라는 점이다.

예술이 가치를 인정받는 것은 철학의 틀 안에서 Creator의 직관이 감정이입(感情移入)에 의한 미적 체험으로 폭넓게 공감된 덕분이다. 따라서 예술의 본질은 개성에 있으나 그 개성은 극히 보편적일 때 뛰어난 예술작품이 될 수 있는 불변의 가치이며, 이는 디자인에 있어서도 동일하다.

따라서 변해야 하는 것은 가치가 아니라 다양한 사회적 요구와 과학기술의 발전에 따른 시대적 지역 환경의 변화에 대한 Creator의 적응과 대응의 인식 전환으로서, 특히 디자이너가 주목해야 할 부분이다.

과학기술의 발전에 의한 사회변화는 점차 세분화·전문화된 보완과 융합의 통합된 디자인을 요구하고 있기 때문에 디자이너는 문화나 사회의 트렌드를 읽는 능력을 갖춰야 한다.

일부에서는 디자이너의 임무와 역할을 예술가가 아닌 마케팅(마케터) 전문가가 되어야 한다고 주장하고 있지만 잘못된 주장이다.

디자인의 가치를 위해서는 전문가 수준의 마케팅 지식을 갖춘 직관력 있는 디자이너의 임무와 역할이 더욱 절실하다. 그래서 빅터 파파넥(Victor Papaneck)은 디자인을 기능복합체로서 효용(use), 요구(need), 목적지향성(telesis), 방법(method), 연상(association), 미학(aesthetics)의 여섯 가지 요인으로 정리하고, 그 안에 연상이나 미학을 포함시킨 것 아니겠는가? 그리고 그는 단순히 경제적인 논리로 접근된 디자인에 대해 "졸렬하게 디자인된 물건이나 구조물로 지구를 오염시키는 행위를 즉시 중지하라!"고 말하고 있다.

또한 일찍이 루이스 멈퍼드(Lewis Mumford)는 아리스토텔레스의 효용과 기술적인 측면에 칸트의 직감을 더한 예술이란 것이 곧 디자인이라는 점을 이해하고 "예술과 기술"을 디자인으로 보고 있지만, 예술과 기술, 그리고 디자인의 문제는 인류가 지속적으로 풀어갈 영원한 과제로 여겨진다.

디자이너는 감성적인 사고 위에서 논리적인 가시적 실체를 구현해야 하지만, 감성이라는 추상적 용어를 앞세워 자신들의 비논리성을 감추려는 경향이 있다.

Creator로서의 디자이너는 자신과 자신의 디자인 가치에 대하여 스스로 높이고 지킬 수 있는 이기주의적인 자기만의 색깔이 있어야 하지만, 공감할 수 없는 것으로 설득하려 해서는 안 된다. 감정전달이 예술의 근본적인 목적인 것과 같이 Design의 목적은 자아를 위한 것이 아니라 타아를 위한 것에 더 큰 비중을 두기 때문이다.

타아란 사회와 클라이언트(Client)를 포함한 사용자를 의미한다. 따라서 디자인의 가치는 자아와 타아의 공통된 합의점과 공감을 추구하는 경제적 가치와 절대적 가치인 문화적 가치가 공존한다.

문화적 가치라는 것은 단순히 자아의 노력으로 이루어지는 것은 아니며, 타아와의 공감으로부터 만들어진다. 그래서 플로프(Flop)나 페드(Fed)와 같이 쉽게 사라지는 디자인으로 공감을 얻어내기는 어렵다. 공감할 수 있는 디자인은 최소한 크레이즈(Craze)나 패션(Fashion)과 같은 지속성을 유지할 때 얻을 수 있다. 더 많은 노력과 더불어 지속적인 관심과 사랑을 받게 되면 트렌드(Trend)가 되며, 반복된 트렌드는 누적되어 문화(Culture)가 되는 것이다.

문화가 되는 디자인이라면 "제10의 예술"로서 충분한 가치가 있는 것 아니겠는가?

본 글 "예술의 변방, 제10의 예술 디자인"은 대다수의 철학자나 예술가들이 예술은 "효용성의 측면"과 "기계·기술적인 측면"에 "직감적 기술"까지 더한 것이라는 정의가 디자인의 개념과 많은 부분에서 일치하고 있다는 점으로부터 시작된 고민의 글이다.

그럼에도 불구하고 디자인이 예술 분야에서 소외되어 있는 이유는 디자인이 예술적 가치를 지니지 못했기 때문이 아니라 일부 디자이너들 스스로의 이해의 부족으로부터 비롯된 것은 아닐까?

따라서 디자인이 "제10의 예술"로서의 가치가 있는 것인가에 대한 많은 질문과 정의들은 전적으로 디자이너의 한 사람으로서 필자의 주관적인 관점에서 조심스럽게 해답을 구하고자 한 것이며, 또한 자아성찰이랄 수 있다.

2013년 7월 31일 연구실에서

김경환

디자인은 왜

이념과 사상을 가져야 하는가

에이스침대 디자인실 가구디자인

서울과학기술대학교 산업디자인 석사 졸업

삼성항공 기획실 시스템디자인

(영)센트럴 세인트 마틴스 제품디자인 박사 수료

현) 한양대학교 겸임교수(자동차 디자인)

　　상명대학교 외래교수(산업 디자인)

　　(주) 디세뇨십이 디자인 전문회사 대표이사

1. 디자인의 이해

PROMENADE DESIGN

구태에서
현시대로

아리스토텔레스 이후 더 이상 참신한 철학적 접근방법은 없었다. 그저 조금씩의 조합과 그 연장선만 있었을 뿐이다. 근대적 자연과학도 갈릴레오 갈릴레이 이전까지는 재발견되지 않았다. 그러나 인간의 진리를 향한 열정은 그치지 않았고, 과학적으로는 진리인 줄만 알고 있던 뉴턴적 사고방식도 점차 그 과학적 한계에 직면하고 있다. 융과 프로이트 이후 오늘날 인간은 '감정'이라는 럭비공이 튀는 방향마저도 수학적으로 계산하기에 이르렀고 우리는 꿈같은 이상이 논리적 백그라운드 앞에서 화려한 공연을 펼치고 있는 현실을 목격하고 있다.

이러한 현실의 배경에는 이미 수많은 철학의 기초가 있었는데, 그중에 한 명, 1700년대 과학의 현재적 개념에 관한 이론가이기도 했던 칸트는 인간이 실제로 인식하는 건 무엇인가에 관한 의문을 품고 있었고, 그는 결국 "내용 없는 사상은 공

허하고, 개념 없는 직관은 맹목이다"라는 명언을 남겼다.

"Thoughts without content are empty,

intuitions without concepts are blind."

이러한 고찰이 있은 후 인류는 '디자인'에 대한 정체를 깊이 인식하기 시작
했고, 사람들은 창조자의 고뇌 속에 그려진 그림 정도는 이해할 수 있었으며, 그러
한 상상을 실현하는 방법론이 결국 디자인이라는 다소 불완전한 인식을 하기에 이

Technologies

Forms

Needs

Making better looking with
the same price, function, and quality
for people demand
Loewy, 1929

Right physical components
of physical structure,
Alexander, 1963

Imaginative jump to
future possibilities
Page, 1966

Hybrid of art, science,
and mathematics
Jones, 1970

Goal directed
problem solving
Archer, 1965

Replacing beauty
into products
Starck, 2003

Optimum solution
for needs
Matchett, 1968

Synthesis of human needs
and technology into manufacturing
Crawford, 2002

Art of our civilisation
Tiger, 2001

Means of communication
Lucchi, 2003

Goal directed play
Papanek, 1995

To increase consumer demand
through stylistic
Dreyfuss, 1930s

Simulating of needs
Booker, 1964

Recognition of needs
Eames, 2004

To give satisfaction
George, 1966

르렀다. 이러한 불완전한 디자인 정의는 디자인의 요소들에 대한 무한 함수를 반영하게 되었고, 디자이너의 사고방식이 끊임없는 정-반-합의 연속이라는 논리에 도달하게 되었다. 그리고 그 연속선상에서 서로 대립하는 디자인 요인들은 시장의 '요구'와 그것을 구현할 수 있는 '기술', 그리고 그 요구와 기술에 부합하는 적절한 '형태', 이 세 가지로 분류할 수 있음을 알게 되었다. 앞장의 나선형 도표는 어떤 식으로든 이익을 봐야 하는 상업주의(Needs), 회사가 돈을 버는 것도 중요하지만 신기술을 실험해보고 과학적 이론들이 실제로 구현되는지 확인하는 데 더 집중하는 경향의 기술중심주의(Technologies), 그리고 뭐니 뭐니 해도 모양이 폼 나지 않으면 아무 보람을 못 느끼는 형태지상주의(Forms), 세 가지의 대립되는 이념들이 서로 소용돌이치는 모양을 보여주고 있다. 그러나 이 도표의 정중앙을 보자. 크로포드의 관점에 의하면 디자인이란 서로 상이한 대립요인들에 대한 하나의 융합과정이며, 그것은 생산 가능한 범위에서 인간의 요구를 충족하는 기술적 구현방법이라고 서술하고 있다. 그러나 이러한 논리로 디자인을 정의하는 건 그다지 새롭지도 않다. 이미 수백 년 전부터 이상주의자들은 똑같은 생각을 하고 있었다. 그러나 이제는 현실에 기반을 둔 재래식 상업주의 논리를 거쳐 디자인에 대한 해석은 존재의 의미론과 연계된 종합적 가치로 진화하고 있다. 디자인은 이미 대중화되었고 우리 현실의 삶에 녹아 있으며 유치원 아이들부터 대학생, 주부, 회사원, 전문가들까지도 이구동성으로 그 가치의 중요성을 공감하고 있다.

$$P=(F+T)/N$$

이것은 디자인을 제품개발의 과정이라고 가정할 때, 제품(P; product)은 시장의 수요(N; needs)에 대응하는 특정의 형태(F; form)와 그것을 구현할 수 있는

기술(T; technology)로 나타난다는 걸 간단한 공식으로 표현한 것이다. 이 공식을 말로 풀어보면 유효수요 범위 내에서 구현할 수 있는 기술과 형태의 조합이 제품의 총량이라는 말이고, 여기서 제품의 총량은 유효수요의 한계를 넘지 않는 범위에서 다양성을 띤다는 치열한 경쟁의 현실을 표현한 공식이다.

명품쓰레기

"디자인에 정체성을 수립한다는 건 메이커가 근시안적 장삿속을 버리지 않는 한 영원한 과제다. 아니, 오히려 시대와 유행에 따라 그때그때 달라지는 게 디자인의 본질이니, 디자인의 정체성이라는 것도 결국은 하나의 트렌드에 불과하다."

우리는 이 말에 얼마나 동감할 수 있을까? 그리고 이 시대에 한국의 한 철학자는 인쇄되는 지면에 이런 말을 남겼다.

"철학·인문학·사회학에서 말하는 '이념'과 디자인에서 말하는 '창조'의 영역은 다르다. 그러므로 디자인에 이념이 들어가서는 안 된다."

이것을 무식하다고 봐야 하는지, 현실에 대한 정확한 지적이라고 봐야 하는지? 일단은 그 철학자의 말을 디자인이 이념이나 사상을 가지면 사회·정치적 이데올로기에 그 '순수'가 물들어 퇴색되어 버린다는 식으로 좋게 받아들여보자. 그러나 우리가 살아가고 있는 리얼리티는 이런 말장난에 좌우될 만큼 호락호락하지 않다. 디자인이야말로 진정 세월에 단련된, 그래서 정치적 사상이나 사회적 이념 따위와 분리된 별도의 공간에 놓인 게 아닌, 오히려 실생활에서 서로 다른 이념과 사상들을 포용하는 매우 굳건하고 사려 깊으며 시대적 통찰력을 반영한 정신적 활동의 결과물들이다. 사실 삶의 공간에서 사물의 디자인은 광고나 잡지의 사진에서 제

시되는 것과 같은 '말쑥한' 모습으로 존재하지는 않는다. 우리가 살아가고 있는 이 적나라한 삶에서 리얼타임으로 보는 실제 사물들이야말로 우리가 경험하는 진정한 디자인의 모습이다. 사물들의 그러한 솔직한 모습은 그것들이 인간이 살아가는 삶의 공간에 실시간으로 적응하는 방식이고, 우리 삶의 가치를 구현하는 수단이며, 존재의 상호작용을 표현하는 하나의 언어다. 그 물질은 형태적 디노테이션이고 동시에 그 의미는 개념적 코노테이션(connotation)이 된다. 우리는 디자인을 하나의 디노테이션(denotation)이라고 가정할 때 그 안에는 그 외형적 표현이 품고 있는 존재의미로서의 코노테이션을 바라보아야 한다. 여기서 디노테이션이란 겉으로 드러난 표현을 말한다. 상징·심벌·기호·표시 뭐 이러한 것들이라고 볼 수도 있다. 반면에 코노테이션은 무언가 생각하게 만드는 함축적 사상이 내포된 아이디어적 본질을 말한다. 존재의미·콘셉트·가치·사상 뭐 이런 것들을 생산하는 모태 같은 걸로 간주할 수도 있다.

종이컵으로 만든 이 카메라 받침은 스마트폰용 카메라의 타이머를 설정하여 '셀카'(셀프카메라)나 단체사진을 찍기 위해 사용한 임시방편이었는데 이런 것

 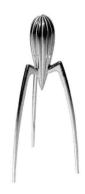

종이컵 재사용 폰 받침대

은 궁핍한 현실에 대한 일회용 해결안에 불과한 것일까? 혹은 이런 걸 감히 상품으로 내놓을 수는 있기나 할까? 그런데 과도한 멋(적어도 팔릴 수는 있는 스타일)을 추구하는 평범한 디자이너의 현실적 책임감은 번듯한 제대로 된 광학적 줌렌즈까지 탑재된 스마트폰 전용 삼각대를 제안한다. 그것이 필수품이면 그것은 옳은 것이겠지만 필수품이 아니라면 또 다른 버려지는 과잉친절(쓰레기를 양산하는 잉여생산, 디자인의 도덕성으로 볼 때는 오히려 죗값이 큰, 그러나 필요한 사람에겐 너무도 간절한 것)이 되고 만다. 그런데 필립 스탁의 저 '세(3)발낙지'는 기능성은 없지만, 주스를 짜는 데 효율이 떨어진다고 해서 버려지는 대신 차라리 하나의 장식이 되어 주방의 도마 옆이 아닌 서재나 거실 등 보기 좋은 위치에 깨끗한 음료수잔과 함께 놓인다. 그것은 물질로 보면 단순히 알루미늄을 다이캐스팅하여 폴리싱한 레몬 스퀴저에 불과하지만 그 조형이 주는 정신적 작용은 무슨 대회에서 타온 트로피나 되는 것처럼 인간의 감성을 자극하기 때문이다. 이 알루미늄 덩어리는 그 형태가 제공하는 상징작용으로 인해 그것이 실상은 일반 주스짜개만도 못한 성능에도 불구하고 세 배나 비싼 값에 팔려나가는 것이다.

예를 들어, 버려진 쓰레기를 재사용하고, 자원을 절약하며, 유저의 용도에 충실하고 튼튼한 가방을 만들어 우리의 정신작용과 디자인의 이념에서 올바른 것처럼 보이는, 저 유명한 프라이탁의 경우에서 우리는 그것의 판매가격이 주는 웃지 못할 아이러니를 겪게 된다.

사진은 한 젊은이가 "내 생애 첫 프라이탁"하며 도대체 2천 원짜리로밖에 안 여겨지는 쇼핑백을 무려 10만 원에 사서는 SNS를 통해 자랑했던 제품의 사례다. 저것은 그 원단이 진정한 쓰레기였고 그 이념이 정말로 순수했다면 유통 및 관리, 생산마진과 판매마진을 모두 고려해도 1만 원선이면 충분했어야 했다. 그러나 시장논리의 아이러니는 이른바 원단 자체가 가져다주는 패턴의 불균일성

프라이탁 재활용품 가방

으로 인해 결과적으로는 '세상에 단 하나뿐인' 또는 '한정판'이라는 진짜 명품에서나 볼 법한 교활한 수식어를 자연스럽게 녹여내는 마케팅 전략이 가능했고, 추가적으로 '자원 재활용 친환경'이라는 정의로운 개념이 합세하여 저것의 가치를 고귀한 물건으로 상승시켜 놓았으며, 현실적 비즈니스는 미성숙한 소비자의 영혼을 홀려 다른 보통 가방의 몇 배가 넘는 가격의 '명품쓰레기'로 둔갑시켰다.

그들의 생각과 행동이 잘못된 것일까? 그러나 그렇지 않다면 그 정신석 맥락을 오히려 '키치(Kitsch)'에서 찾아볼 수 있지는 않을까? 쓰레기가 명품으로 재구성되듯 이 또한 어쩌면 앤디 워홀이 '팝아트'를 뉴욕의 예술계를 통해 신분 상승시킨 것처럼 벌써부터 키치아트의 아이템들은 미술품 애호가들로부터 암암리에 이미 신분 상승이 진행되어 있을 수도 있다. 키치문화를 이야기할 때, 그것의 어원이 고귀한 예술적 품격을 추구하려다 잘 안 된 것이건, 본래의 촌티 나는 현실을 적나라하게 드러낸 것이건 상관없다. 이제는 '키치' 한 것은 하나의 취향으로 자리 잡아버렸기 때문이다.

루이비통 마제스튀 토트 MM

디자인이 언제나 진지할 수만은 없다. 빈틈없이 말쑥하고, 숨 쉴 틈조차 없이 완벽한 형태에서는 오히려 '감성상실'을, 무인간적 기계미의 극에서는 소중한 인간다움을 잊기 쉽다. 그것은 차라리 '인간 감성의 근원적 부분(대체로 유치한 본성)을 체면 때문에 아닌 척 덮어두지 않고 시원스레 까발리는' 나름대로 용기 있는 과감함이다. 그런 관점에서 우리는 프라이탁의 왜곡된 진실을 용서해주고 우리 주변에 널린 명품쓰레기들에 대해 관대해질 수 있는 도량을 얻게 된다. 비록 그것이 상술에 찌든 2백만 원짜리 프라다 나일론 주머니건 장인정신으로 가려진 7백만 원짜리 루이비통 헝겊에 가죽을 덧댄 보따리건 말이다.

디자인
이데올로기

물론 다 그렇진 않겠지만, 속물스러운 일부 부자들의 예술품들은 대개 감상하기 좋은 위치에 놓이기보다는 곰팡이 차단 및 항습, 항온성을 더 중시하는 보관소에 숨겨져 있다. 그들에게 미술품의 가치는 돈을 보관하는 수단에 불과하기 때문이다. 반면에 디자인은 매우 적극적인 방법으로 예술을 우리 삶의 리얼리티에 조

명한다. 왜냐하면 디자인은 예술품의 정신적·물질적 가치를 인간세상의 생산 시스템에 설계해 넣어 교환 가능한 가격으로 대중 앞에 선사하는 실용적 활동이기 때문이다. 디자인의 이데올로기는 먼 데서 거창하게 찾을 필요 없다. 그것은 이미 우리 삶에 깊숙이 관여하고 있다. 우리는 단지 주의 깊게 우리 주변을 살펴보기만 하면 된다. 우리는 이미 잘 디자인된 수많은 사물들과 시설, 그리고 시스템에 의해 알게 모르게 보살핌을 받고 있고 그들의 친절한 가이드를 통해 삶의 역동성을 유지하고 있다.

그러나 앞서 언급한 그 철학자의 논리처럼 디자인이 '이념'을 가지면 안 된다고 말할 수 있는 경우는 따로 있다. 그것은 하고많은 이념들 중에서도 하필이면 그다지 숭고하다고만은 볼 수 없는 정신들, 예를 들면, 물질만능주의(materialism)에 찌든 속물적 마인드가 돈의 힘으로 디자인의 정신을 함부로 소유하려고 드는 경박한 태도나, 매정한 자본주의(capitalism)의 논리에 의해 디자인이 돈이나 벌기 위한 속임수로 전락되거나 하는 등의 통속적 이유들 때문에 디자인의 가치가 타락하는 것을 빗대어 말할 때나 써먹을 수 있는 논리다. 그러나 안타깝더라도 이 또한 우리가 배척하기보다는 받아들여야 할 디자인 리얼리티의 한 부분이다.

이 글의 후반부에 다시 거론하겠지만 디자인은 시대와 상황에 올바르다고 여겨지는 '이념'이나 '사상'을 가질 때 오히려 사물에 계획된 독창적인 기능을 통해 작게는 생활의 만족을 크게는 숭고한 인류애를 펼칠 수도 있다.

우리는 흔히 신분이나 지위 또는 교양이나 예절을 모르는 사람이 격조 높은 상류사회의 일원인 체하거나, 하루아침에 부자가 되어 VIP 대접을 받으며 주위의 가난한 사람들을 업신여기는 사람들을 '속물'이라 칭한다. 그들이 단지 부자이거나 신분이 높은 게 죄는 아니다. 문제는 그런 사람들이 자기보다 못한 사람들을 멸시하고 공개적으로 자기 자랑을 하면서 주위의 부러움을 즐기는 태도다. 그러나

150여 년 전부터 스노비즘(snobbism)이라는 말이 처음 사용될 때와 달리 이제는 속물주의는 단지 없는 자가 있는 체하는 데만 비유되는 말이 아니라 있는 자가 있는 체해도 적용되는 말이 되었다. 이는 또한 철없는 사람들이 명품이나 유명브랜드 상품을 써야만 자기 자신의 품위가 유지된다고 착각하는 데도 적용되는 말이다. 즉, 소유한 제품의 수준으로 그 사람을 평가하는 태도를 지적하기도 한다. 그러나 제품 디자인 속의 스노비즘은 상류사회의 파티나 일상적인 생활이나 사업상의 미팅 등의 장소에 멋진 의상과 세련된 헤어스타일, 그리고 최고급 승용차를 타고 나타나면서 자신의 지위와 능력을 반영해주는 하나의 역할로 활용된다. 물론 실제로 언변이 교양 있고, 남을 배려할 줄도 아는 정신과 뛰어난 매너를 고루 몸에 익힌 사람이라면 더 좋을 것이다. 이러한 세태 속에서 우리는 쉽게 디자인의 발달은 스노비즘에서 가속된다고 착각할 수도 있다. 그러나 잘 생각해보자. 속물주의는 소비를 조장하는 데나 관련될 뿐 큰 값어치는 없다. 디자인의 발전은 매출만으로 정해지는 것이 아니고 인간의 생활과 그 철학이 시작이고, 개선의 노력을 통해서 발달되는 것이기 때문이다. 디자인의 미학에 관한 기본은 단지 매력적인 외형뿐만 아니라 경제적으로 감당할 수 있는 범위에서 실현하고 그것을 사용하는 동안 만족을 증폭하는 데 있다. 이것은 아마도 새로운 기능주의(neo functionalism)일 수도 있다. 오늘날의 기능은 감성적 기능도 함께 고려하는 게 기본이기 때문이다. 사람들은 당연히 물건의 구입을 통해 만족을 느끼고 싶어 한다. 우리가 일상에서 사용하는 제품의 존재는 그것이 쓸모 있는 것이고, 잘 작동하며, 적어도 남들 앞에 부끄럽지 않을 정도의 외형적 품질이 유지될 때 그 사용자에게는 최소한의 만족감을 준다. 디자이너는 이런 기본적인 조건을 충족해주기 위한 다양한 리서치와 현실적 솔루션을 제공해주는 사람이다. 그러한 기초 위에 더 잘 작동하고 더 폼 나며 더 경제적인 데다가, 나아가 거창한 인류애까지 포함할 때 우리는 그것을 굿 디자인이라 말한다.

사물과 인간정신에 관한 한 가지 예를 들어보면, 디자인에 있어서 동글동글한 형태를 통한 감성적 증폭장치로 해석되었던 블로비즘(blobbism)과 군더더기 없이 말쑥한 것을 추구하던 미니멀리즘(minimalism)의 융합체였던 폭스바겐 뉴-비틀이나 아우디TT, 애플 아이북 같은 것들이 처음 소비자의 눈에 들었을 때까지만 해도 사람들은 그 제품들이 실제로 사용하는 동안 기능적으로 어떤 만족을 줄지 혹은 실망을 줄지 미처 예측하지는 못했다. 그러나 많은 사람들은 일단 첫눈에 그들의 형태에 반했고, 세월이 좀 흐른 뒤 그들은 메이커의 장인정신(craftsmanship)이나 경영자의 완벽주의(perfectionism)의 산물이 주는 혜택을 즐기며 이 시대의 캐피털리즘(capitalism)에 몇몇 성공한 디자인 사례로 기억하게 되었다.

제품의 기능주의에서는 사물 자체의 기능보다도 그것이 주는 심리적 기능 또한 중요한 것인데, 그래서 더욱 디자이너는 제품을 디자인할 때 단지 멋진 그림이나 실루엣뿐만 아니라 그 물건이 주는 정신적 기능을 함께 고찰해야 한다. 그러나 이러한 고찰의 허점은 '디자인 껍데기론'에 힘을 실어주는 불행한 결과를 초래하기도 한다. 예를 들어, 겉으로 보기에는 정말 멀쩡했던 프라이팬을 기분 좋게 싼값에 사서는 사용하는 동안 쉽게 벗겨지는 코팅에 실망하고 이물질이 섞이거나 부실한 열전도율로 인해 요리의 품질이 같이 떨어지는 데 한 번 더 실망하게 되는 경우를 생각해보자. 이러한 기대치와 현실의 상호작용은 만족이나 실망이라는 감성 기제를 거쳐 특정의 형태와 특정의 브랜드에 대한 보편적 선입관을 생산한다. 나쁜 품질은 기업 이미지에 먹칠을 하고 신뢰를 회복하기 매우 어려운 상황의 결과론적 이미지가 만들어지는 반면, 우수한 품질은 사람들로 하여금 그것을 만든 기업을 신뢰하게 하고 기업의 경영활동을 도와주는 반려자의 이미지가 된다. 우리의 심리적 본성에 좋은 디자인으로 인식되는 형태들에 대한 리서치 베이스는 사람들의 구입과 사용과정에서 느끼는 경험에서 유추되는 것이고, 그러한 구입과 사용의 사이

일반 프라이팬의 사용 전(위)과 사용 후(아래)

클을 반복하는 동안 내내 좋은 기억만을 남긴 제품은 세월을 거듭하면서 누적되어 명품스타일이라는 걸 형성하게 된다. 이렇게 개선이 누적된 디자인은 상품성을 높이게 되고, 좋은 상품은 소비자가 다시 찾게 된다. 따라서 Good Design을 통한 Better Business는 늘 깊은 관련을 가지는 것이다. 또한 세계적으로 명품을 만들어 파는 기업들은 자사만의 독특한 디자인을 지니고 있으며, 새로운 디자인을 발표할 때마다 기존의 명성을 유지하는 방향으로 디자인을 개선하게 되는데, 디자인의 정신적 작용들 중 하나는 기업 경영 철학의 반영이며, 일관성 있는 디자인을 통해 확고부동하며 신뢰를 잃지 않는 믿을 만한 기업이미지를 보여준다.

교과서적인 디자인 정체성의 논리는 뭔가 꾸준한 맥을 짚고 유지해나가는 흔들리지 않는 일관성 있는 인상을 가져줄 것을 요구한다. 그러나 아직 대부분의 기업에서 디자인은 '판촉수단'의 기교를 부려야만 하는 단계에 머물러 있기 때문에 사실상 시대와 유행에 휩쓸리지 않는 건실하고 독자적인 디자인을 이끌기는 현실적으로 곤란하다. 이러한 경향은 후발업체이거나 신개발품을 만든 중소기업에는 아주 절박한 당면과제다. 인간공학적 편의성이나 품질, 성능 따위도 물론 디자인의 한 부분들이지만, 최소한 스타일 면에서만 본다면 소비자들은 아직도 기성 시장에서 이미 명품으로 자리 잡은 스타일에 대해 돈을 지불하게 되지, 정체불명의 신제품 디자인에는 구매의욕보다는 일단 '의심'과 '관찰'이 앞서기 때문이다.

자동차 디자인을 예를 들면, 특히 그 스타일 면에서 명성을 추종하는 속물적 마인드가 큰 비중을 차지하게 되는데 차를 평가하는 스펙은 배기량·가속·최고속 같은 게 기준이 되고 이런 걸 보조하는 개념으로 부품별 브랜드 가치도 한몫한다. 자동차를 고를 때 스펙 따지는 건 좋게 보면 안목이요, 나쁘게 보면 속물이다. 그런데 스펙주의는 나쁘게만 볼 대상은 아니다. 초보자가 쉽게 경지에 도달하는 지름길일 수 있기 때문이다(결국 돈 많이 들고 사상누각이긴 하지만).

롤스로이스·벤틀리·페라리·애스톤마틴 등등 우리 주변에는 그러한 스펙에서 뛰어난 고급 자동차를 만드는 회사들이 많다. 그리고 그들 제조업자들은 어느 정도 스노비즘을 자기들의 디자인에 활용하고 있다. 상류사회 사람들은 자신이 스노비시한 인상을 풍기기 싫어서라도 구태여 자기 입으로 말하지 않아도 자신의 재력을 남들 앞에 과시할 수 있는 상징적 물건(status symbol)을 원하기 때문이다.

이걸 역발상하여 검소한 인상으로 자신의 교양 정도와 인격을 피력하기 위해 오히려 평범하고 저가형에 스펙이 낮은 물건을 쓰는 부자들도 있다. 물론 세상의 다양성은 이 외에도 많은 라이프스타일을 생산하지만, 스노비즘과 디자인의 상호공생 관계는 앞으로도 오랜 세월 더 깊어갈 것이다.

사진의 부가티 베이론은 V8실린더 두 개를 이어 붙여 16기통 8천cc 엔진에 4개의 터보차저에 10개의 라디에이터를 달고 출력은 1,000마력 이상에 피스톤 수가 많아 그런지 토크는 1,250뉴턴미터를 넘고 슈퍼카에 종지부(?)를 찍었다는 항간의 화젯거리였다.

그러나 현실적으로 해석해보면 이 차의 연비는 리터당 4km 내외, 그리고 출력비는 리터당 125마력에 불과하고, 공차중량은 1.9톤에 달한다. 따라서 무게당 출력비는 보통의 슈퍼카들 수준인 1kg당 0.53마력에 머무른다.

그래서 사람들은 이 차에 찬사를 퍼부어대지만 내가 보기엔 뭐하는 짓인가 싶다. 람보르기니가 살아생전 페라리 이겨보려고 엔진 배기량으로 스펙만 올리던 때나 아이디어의 발상이 별로 다르지 않다고 본다. 슈퍼카의 종지부는커녕, 그냥 대용량 가솔린 자동차에 보통 슈퍼카 정도 스펙 아닌가? 테스트 트랙이나 드넓은 평원에서만 낼 수 있는 400km/h를 넘는 최고속, 4개의 터빈, 10개의 냉각장치, 가변익 리어윙 같은 것들은 하찮은 옵션에 불과해 보인다. 무게가 거의 2톤에 달하다 보니 스포츠카로서 기본적으로 지녀야 할 민첩성은 사라져버렸고, 2m에 달하는 차폭과 운전석 외에는 공간이 전혀 없는 레이아웃은 일상생활은 아예 염두에 두지도 않았다. 그러나 그렇게 기계로 다 채웠다고 해서 실상 레이싱 머신도 아닌, 온갖 럭셔리한 보디소재와 화려한 인테리어는 눈이 혼란스럽기만 하다. 게다가 로드카로서는 비현실적인 최고속은 어디 써먹을 일도 없고 그저 돈 자랑하기 위한 소장품밖에 안 된다는 생각이다. 다음 장 아래의 두 사진은 영국의 한 자동차 전문가가 쇼핑

하기에 불편한 디아블로와 시동 한 번 거는 데 버튼을 네 번이나 조작해야 하는 코니그 젝을 지적하는 비디오의 한 장면이다. 그는 슈퍼카의 가치기준이 과거 기계적 성능에만 치중했던 것이 이제는 일반 승용차에서나 요구되는 적재성이나 생활성도 요구하게 되었음을 피력하고 있다.

상품의 값어치를 계산하는 기준에는 성능과 스타일, 유용성이라고 하는 기본적 요인 외에도 상품의 내력을 반영하는 브랜드 효과와 희소성도 들 수 있다. 도날드 노르만 교수는 디자인의 가치를 세 가지 수준에서 분석했는데, 심금을 울리는 매력적인 형태와 무리 없이 편리하게 잘 작동하는 품질, 그리고 사용자 자신을 반영하는 상징성 세 가지로 요약했다. 그리고 특히, 이 상징적인 부분에서 우리는 디자인의 정체성을 논하게 되는데 디자인에 있어서 정체성이란 획일성이나 반복성으로 얻어지는 것이 아닌 기업의 이념과 생산자의 영혼이 깃들어 있음을 의미한다. 이는 또한 전통이나 관습의 재해석으로부터 기인할 수도 있다. 과거의 디자인을 현재에 계승한다는 것은

하나의 자부심이기도 하기 때문이다. 구태여 바꿀 필요 없는 디자인이나 스타일은 바꾸지 않는 게 오히려 세월이 흐른 뒤 하나의 정형으로 자리 잡는 현상을 우리는 자주 목격하게 된다.

앞쪽 맨 위 사진은 울티마 GTR의 초기 디자인이고 그 바로 아래 사진은 그의 최신 디자인이다. 두 디자인 사이에는 30년이라는 세월이 있었고, 모두 이 차를 만들어 파는 회사의 창업주이자 이 차를 설계한 테드 말로우의 작품이기도 하다. 그리고 세 번째 사진은 한 자동차 마니아가 이 차를 사다가 개인적으로 튜닝한 차다. 30년 전에 테드 말로우는 위크엔드레이서였고, TVR의 창업자 트레보 월킨슨이나 로터스의 창업자 콜린 채프만처럼 자기가 만든 차를 가지고 출전하여 좋은 성적을 거두었다. 사람들은 그의 차를 좋아했고 자연스럽게 비즈니스로 연결될 수 있었다. 그는 큰돈을 들여 디자인 컨설팅업체에 디자인 외주를 줄 수 없었기 때문에 기술개발 및 디자인과 제작에 관한 제반 사항을 직접 진행해야 했다. 비록 여전히 완성도가 떨어지고 어딘가 모자라 보이는 디자인이지만 그의 차는 30년을 다듬고 발전시키면서 이제는 울티마 GTR이라고 하는 하나의 정형화된 심벌로 견고히 자리하게 되었다. 그래서 30년 넘는 내공을 쌓은 이 차의 디자인에 대해 이제는 함부로 혹평을 할 수는 없게 되었다. 이것은 수십 년의 짧은 기간에도 불구하고 이미 하나의 헤리티지가 되어가고 있기 때문이다. 자랑스러운 과거의 기억을 오늘에 되살리는 방법으로 백만장자들은 진짜 과거의 골동품을 정교하게 수리하여 새 차 수준으로 재현하거나 또는 신기술로 중무장한 옛 스타일을 창조해내기도 한다. 또한 자동차 수집가들이나 평론가들이 최상의 가치로 여기는 것은 '오리지널리티'에 있다. 여기 스웨덴의 한 프리스타일 스키선수(Jon Olsson)가 울티마 GTR의 베이스를 활용하여 좀 더 최신의 트렌디한 스타일로 리모델링했던 것은 그러한 하나의 사례로 해석할 수 있다. 그는 최근 2년간 한 디자이너와의 협업으로 울티마 GTR을 완전히

울티마 GTR의 리모델링 버전 공도용 스포츠카

새롭게 다시 만들었는데, 작업이 완성된 후에도 여전히 그 베이스에는 울티마 GTR 의 원형이 그대로 드러나 있다. 스포츠카 디자인에서 감동 어린 기억의 메아리가 울려 퍼지는 하나의 노스탤지어(Nostalgia)를 현재에 재창조하기 위해서는 기본적 으로 흔해 빠진 모양이 아닌 이그조틱(Exotic)과 정말 보기 드문 레어(Rare)한 특징 을 살려야 한다. 사람들은 람보르기니의 레플리카(Replica)를 통해서 70년대의 센 세이셔널한 하나의 슈퍼카 아이콘을 상상한다. 또한 GT40 레플리카는 60년대 세 계를 주름잡던 최강의 레이싱카를 기념한다. 80대 노인네가 V10, 6천cc, 700마력 스포츠카를 타고 도심 한복판을 교통법규를 준수하며 서행하는 장면은 어느 패션 쇼의 멋진 모델이 캣워킹 하는 것보다 더 멋질 수 있다. 최강의 독특하고 진귀한 물 건을 소유한다는 것은 한 사람의 '인생'의 값어치를 대변해주는 최상의 액세서리 (status symbol)가 되는 것이다. 디자인에서 노스탤지어는 앤티크(Antique)와는 시

간적 차원이 다르다. 앤티크는 과거에 머무른 것을 시간 이동하여 현실에 가져오는 고풍스러운 취향을 말하는 것이고 노스탤지어는 좀 더 형이상학적(meta-design)으로 접근할 여지가 있는 과거에 대한 좋은 추억을 기념하는 표현이다. 이는 또한 리트로스펙티브(Retrospective)한 디자인의 아류도 아니다.

자기가 인생을 통해 이룬 것이 변변치 않으면서 남들이 좋다고 하는 진품, 명품만을 좇는 사람들은 단지 '속물'로나 분류될 뿐이다. 귀중한 물건을 사고팔면서 차액을 노리는 비즈니스 마인드로도 '노스탤지어'의 지고지순한 사랑을 느낄 순 없다. 고성능 슈퍼카의 유니크한 노스탤지어는 돈이면 다 되는 부잣집 아들딸들의 전유물도 아니다. 그 의미는 그런 속물들을 위한 장신구로서가 아닌 하나의 '감동 어린 기억'으로서 부모가 준 돈이나 굴리는 어린 영혼들은 도저히 느낄 수 없는 영역이기 때문이다. 그것은 특정 대상의 정해진 형태를 구체적으로 설명해주는 단순한 과거의 기록일 수도 없다. 사람의 기억은 살아 있는 것이고, 두뇌는 늘 앞으로 살 날을 계획하기도 바쁜 회로를 가지고 있으며, 정신건강을 위해서라도 과거의 감격스러운 어떤 추억은 그 사람의 뇌 속에서 세월이 흐른 만큼 점점 더 아름답게 가공되기 때문이다. 과거에 머무르지 않는 지난날의 아름다운 기억들은 현재와 미래에도 살아 있는 우리 정서의 핵으로 자리 잡는 것이다. 우리는 노스탤지어를 홈시크(homesick)나 전통(tradition)으로도 오해하지 말아야 할 것이다.

1920년대부터 1960년대는 누가 뭐래도 항공공학이 무르익던 시절이다. 그 당시에는 하다못해 연필깎이조차 유선형으로 만들어졌고 여러 전쟁을 통해 수많은 사나이들의 목숨을 건 모험담이 충만했으며, 전쟁과 재건을 위한 물자를 만드느라 공장은 연일 숨 가쁘게 돌며 양산 시스템이 갖추어졌다. 그리고 그러한 격동의 시기를 거친 후 수십 년이 지난 지금 그 당시 활발히 활동하던 사람들 중 일부는 백만장자가 되어 삶을 뒤돌아보며 문화적 향락을 찾고 있었다. 그러한 시기에 우연이든

2차대전 당시 비행기 동체 제작에 사용된 리베팅 표면

필연이든 마크 뉴슨의 록히드체어가 등장했었고 그것은 그들의 과거 항공공학의
상징적 제작방법인 알루미늄과 리베팅이라는 특수한 정서를 자극했으며, 그들에겐
찬란했던 기억 저편의 감동의 메모리로서 신선한 노스탤지어를 현재에 재조명한
하나의 빈티지(vintage)한 아이템이 되었다.

　　　　사실 마크 뉴슨은 대량생산 상품을 꿈꾸었고 이 공장 저 공장 찾아다니며
그의 디자인 스케치를 양산해줄 업체를 물색했었는데 가는 곳마다 생산이 어렵다,
단가가 안 맞는다, 상품성이 없다는 등의 이유로 퇴짜를 맞았다. 그래서 결국 그는
스스로의 힘으로 의자의 뼈대를 만들고 알루미늄 판을 한 장 한 장 오려서 곡면을
따라 구부리고 한 땀 한 땀 리베팅하여 하나의 프로토타입을 만들 수밖에 없었다.
그런데 공교롭게도 그의 견본품은 가구산업이 아닌 미술계에서 알아보고 그 습작

전성기 시절 비행기와 같은 느낌의 리베팅 표면 록히드 라운지 체어

그대로를 '상품'으로서가 아닌 한 예술가의 '오브제'로 취급하여 카림 라시드가 디자인한 음료수들을 나눠주고 필립 스탁이 디자인한 플라스틱 의자들이 줄지어 배치된 미술품 경매시장의 중앙무대에 올라서게 된 것이었다. 미술품 경매시장에서 록히드 라운지체어는 백만장자들의 젊은 시절 항공공학과 연계된 추억과 향수를 불러일으키기에 충분했고, 그 형태의 상징성과 단 하나뿐인 희소성은 소유욕에 불을 질러 단돈 4만 몇천 원 정도 들여 만든 한 디자이너의 물건이 2009년 런던의 필립 드 퓨리 경매장에서 20억 원에 육박하는 가격으로 낙찰되었다(현장 낙찰가 95만 파운드, 2009년은 파운드 환율이 1,900~2,100원대를 오르내리던 시절).

　　반면에 미술품 수준의 컬렉션이 아닌, 하나의 상품 자격으로 우리 곁에 존재하는 빈티지한 농익은 스타일은 때론 클래식이나 앤티크로 오해되기도 한다. 일부 유사품들은 어설픈 레트로 디자인으로 조잡하게 짜 맞추기도 하는데, 어쨌거나 그들의 정신적 바탕에는 남들 앞에 자랑스럽게 보이고 싶은 자신들의 페르소나들이 있다.

　　디자인에서 물질적 기능을 앞서는 것은 상징적 의미의 이데올로기다. 혼란

과 격변의 시대를 거치는 동안 디자이
너들은 미니멀리즘으로 사람들을 위로
하였고, 뭔가 새로운 돌파구를 찾아야
만 하는 제조업자들에게는 바우하우스
적 합리주의를 뛰어넘는 현실과 이상
사이에 옵티멀리즘을 일깨웠으며, 장
애인을 위한 휴머니즘을 보여주기도
하고, 빈부격차에 의한 사회적 문제가
극대화되는 캐피털리즘에 대안을 제
시하기도 했다. 어디 이뿐인가! 디자인
은 전쟁의 폐해에 대한 고발을 하기도
했고, 전후 재건 사업을 위한 역동적인
삶의 에너지를 얻기 위한 다양하고 기
발한 도구들도 생산했으며 사회적 문
제인 섹시즘, 에이지즘, 레이시즘 등 유
니버설한 분야에 대한 다각적인 리서

Life Straw 오염된 물로부터 생명을

치와 지구환경을 위한 인류애적 노력들도 병행해왔다. 이외에도 사실 우리가 느끼
건 못 느끼건 디자인의 현실적 결과물에는 블로비즘, 이노버티즘, 쇼비니즘, 아이
디얼리즘, 모럴리즘, 하다못해 한 디자이너가 자기의 이름을 걸고 내세우는 주관적
이념, 즉 아름다운 유기적 형태의 향연을 값싼 플라스틱으로 구현하여 널리 인간을
행복하게 하고 싶다고 주장하는 '카리미즘' 등 수많은 이념적 사고방식이 작용한
다. 이러한 이념들은 제각각의 취향이 되기도 하고, 도덕성이나 지구환경에 대한 염
려와 인류애 같은 문제와도 결부되기도 하는 의미 있는 작용들이다.

2. 디자이너의 정신적 에너지

제조업 종사자로서의
디자이너

영국의 수제 자동차 산업을 찾아다니며 공부하던 시절 Ultima Sports의 사장 테드 말로우가 내게 한 말들은 뼛속까지 깊은 공감대를 남겼다. 나 또한 제조업을 겸하는 디자인회사의 사장이기 때문이다. 그는 몇몇 백만장자들이 자기 차를 사 가지고 가서는 개인적 취향으로 수십만 파운드를 추가로 들여 개조하더라면서 돈을 많이 들여 뭔가를 만드는 건 돈만 많으면 할 수 있지만 적은 돈으로 맘에 들게 만든다는 건 어렵더라는 얘기를 하며 기쁘지만은 않은 미소를 지었다. 그리고 그는 차를 팔아서 번 수익금을 사무실 인테리어에 쓰느니 차라리 브레이크 캘리퍼 하나라도 더 개발하는 데 쓰는 게 보람 있다는 얘기를 하며 잉크젯 프린터가 작동할 때 같이 흔들리는 낡은 책상 앞에서 자신의 사업주관을 말해줬다.

인류가 이루어놓은 산업의 시스템에서 디자이너들이 하는 일들은 누가 뭐

래도 인간의 문명과 문화적 발달에 기여하는 실제상황에 놓이는 하나의 리얼리티다. 인간은 누구나 행복해지고 싶고, 사회적 존재로서 자아를 확인하고 싶어 하기 때문에 인류가 진화를 거듭할수록 디자인의 역할은 점점 더 중요해지는 것이다. 디자이너는 인간이 품고 있는 한평생 갈구하는 그 어떤 로망에 대한 솔루션을 현실적으로 해석해주는 사람이고, 기술자들의 희망사항을 특정의 형상으로 구체화해주는 직업을 가진 사람들이다.

테드 말로우와의 재회

남자냐, 여자냐 할 것 없이 누구나 한평생 갈구하는 뭔가를 가슴속에 간직하고 있다. 지고지순한 사랑, 최강의 엔진을 단 초음속 비행기, 럭셔리 초호화 파티의 주인공, 저 푸른 초원 위에 그림 같은 집, 뭐 이런 것들이다.

나에겐 레이싱카를 두 대 만들어서 아들하고 서킷에서 놀아본다든가, 럭셔리 슈퍼카를 타고 아내와 함께 호텔투어를 해보는 것도 재미있는 희망사항들 중 하나다. 실제로도 세계일주 호화유람선에 2층 버스만 한 RV 카라반을 가지고 다니는 늙은 부부들의 이야기는 모나코 해안에서 요트를 타고 노는 사람들 사이에선 흔히 상상해볼 수 있는 상황 중 하나다. 『컬처코드』의 저자 클로테르 라파이유는 미국에서 PT크루저가 잘 팔린 원인은 그 차의 디자인이 미국 젊은이들의 자동차 데이트에 관한 무의식을 적절히 자극하고 있기 때문이라고 한다. 또한 스포츠카 개러지가

딸린 RV 버스를 소유한 가족이 즐기는 낭만에 대해서 우리는 많은 걸 함께하진 않더라도 적어도 공감까지는 할 수 있다. 물론 그들의 생활이 고급주택에서 시작해서 가는 곳마다 RV 버스 전용 주차장과 충분한 보조 시설들이 있는 명소들일 때 얘기지, 가진 거라곤 달랑 RV 버스밖에 없이 길가에 무단주차하고 공중화장실에서 몸을 닦고, 세탁도 하지 못한 옷을 몇 주 동안 입고, 우범지역을 전전한다면, 집 없이 떠도는 집시에 불과한 것이다.

사람들이 나름대로의 '희망'들을 공감하거나 꿈꾸는 건 자유지만, 그 소요되는 비용 때문에 실제로 즐길 수 있는 경우는 한정되어 있다. 꿈을 실현하는 차원에서 어찌 보면 공감대가 높으면서도 희소성(rare)이 높은 특별한 것(exotic)이 전해주는 콘셉트를 반영하는 것이 디자인의 핵심일 수도 있다. 그것은 가장 튼튼한 것일 수도, 가장 비싼 것일 수도, 혹은 가장 정교한 것일 수도, 또는 극한의 최신 기술을 실현한 것일 수도 있는 다양한 방향을 가지고 있다. 인간의 꿈의 크기와 무게를 정확하게 분할하거나 저울질할 수는 없는 문제지만, 대체로 어느 정도의 무엇을 추구하고 있는지는 이심전심으로 통한다. 그런데 고맙게도 제조업 종사자로서 디자이너들이 사람들의 이러한 '희망사항'들을 꿈에서 현실로 구체화시켜 주는 일을 해주고 있다.

창조자로서의
디자이너

　다음 그림은 근현대 의자 디자인의
추이를 몇 가지 사례로 간단히 표현한 것인데
각각의 디자인에 녹아 있는 장인정신이나 디
자인 의도 그리고 그 결과론을 생각해보기 위
한 사례로 준비했다.

　마르셀 브로이어의 MB118은 사물
이 가진 본질적 가치에 접근하여 실용적 가치
를 실현하고자 했던, 바우하우스에서 고민한
그의 최종 산물이라 볼 수 있겠고, 임스 부부
의 경우는 전쟁 때 군용부목을 납품하면서 더
욱 구체화했던 3차원 플라이우드 생산에 대
한 노하우와 자금이 확보된 하나의 셀러브리
티로 볼 수 있을 것이다. 베르너판톤의 '하트
체어'는 디자인의 합리성보다는 인간의 감성
이 더 중요해지던 시기의 출발점쯤 되며, 미
국에 임스 부부가 곡목성형기술로 사업에 성
공을 했었다면, 영국에는 데이 부부가 '폴리
프롭(폴리프로필렌)'을 히트하여 영국 전역
의 관공서, 학교, 강당, 은행 등 거의 모든 곳
에 이 의자를 납품하였다. 데이 부부의 이 의

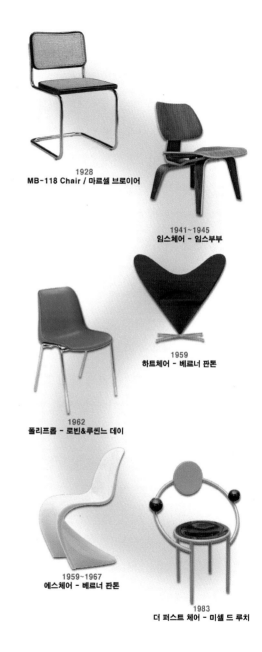

1928
MB-118 Chair / 마르셀 브로이어

1941~1945
임스체어 - 임스부부

1959
하트체어 - 베르너 판톤

1962
폴리프롭 - 로빈&루씬느 데이

1959~1967
에스체어 - 베르너 판톤

1983
더 퍼스트 체어 - 미셀 드 루치

자는 시대의 히트작으로서 튼튼하고, 세척이 용이하며, 포개어 보관할 수도 있고, 만들기도 편리한 게 인간공학적이고, 가볍고, 게다가 싸기까지 했다. 모양도 준수한 이 의자는 디자인에서 완벽을 논할 때 거론하는 하나의 사례가 되었다. 반면에 베르너판톤의 또 하나의 야심작 '에스체어'는 온갖 기술을 동원하여 철근(다른 디자이너의 사례지만 형태가 거의 똑같은)도 써보고 FRP도 써봤으나 뜻대로 되지 않은 디자이너의 비현실적 이상주의를 거론할 때 드는 사례다. 1950년대 말 처음 아이디어가 등장했으나, 1960년대 후반에 들어야 가까스로 플라스틱 사출성형을 적용하여 원래 아이디어가 제품으로 완성될 수 있었다. 그러나 사실상 그 형태의 구조적 취약성과 재료의 한계로 인해 아직도 미완성이다. 그래도 소비자들은 그 단점을 아는지 모르는지 가구매장에서는 여전히 나름 인기 있는 아이템이기도 하다.

근현대 대량생산 시스템의 발달로 인해 상대적으로 입지를 잃은 디자이너의 신분회복 르네상스를 꿈꾸던 멤피스파의 상징적 인물, 미셸 드 루치의 의자를 통해서는 너무 디자이너의 조형성(주로 기하학적 재해석)만을 강조한 나머지 디자인과 예술의 경계에 대한 논란의 여지만을 남겼던 사례로 엿볼 수 있다.

디자인에 있어서 창조의 영역은 미술의 상업화 수준에서 간편하게 생각할 수만은 없다. 또는 산업혁명이니 미술공예운동이니 뭐니 해가며 틀에 박힌 말로 디자인의 창의성을 논할 수도 없다. 물론 디자인에 있어서 그 형태에 대한 외적 변화는 장식의 시대와 탈장식의 시대, 그리고 혁신의 시대들을 골고루 거치면서 오늘에 이르렀다. 하지만 디자인의 미학에 대한 가치는 과거에는 모양을 예쁘게 만드는 정도의 부가가치적 차원에서 이제는 인류의 문명과 문화의 총체적 융합기술 차원으로 해석되어야 할 시기가 되었다. 아래의 표는 과거에 비해 현재 제품디자인의 개념이 어떻게 변화되었는지를 보여준다. 비록 디자인의 가치는 아직도 몇몇 기업들에서는 여전히 모양이나 예쁘게 만드는 정도의 부가가치적 차원에서 활용되고 있

으나, 이제는 과학기술의 발달과 제품의 개념이 성숙해지면서 제품디자인의 역할이 제조업의 스튜디오 엔지니어의 역할과 사회적 오피니언리더의 역할을 모두 해줄 것을 요구하기에 이르렀다. 제품의 기능은 기계 자체의 기능보다도 그것이 주는 심리적 기능도 중요 하다. 디자이너는 제품을 디자인할 때 단지 멋진 그림이나 실루엣에만 집착하지 말아야 하고, 그 물건이 주는 정신적 기능을 함께 고찰해야 한다. 기업과 제품의 성격에 가장 잘 부합하는 디자인은 적절한 엔지니어링을 통해 생산관리에도 유리해지며 이를 통해 생산성 향상 및 불량의 최소화, 그리고 고장 수리의 용이함이라는 부가적인 이점을 주기도 한다. 규모의 경제에서는 생산방식의 복합화를 통해 오히려 유연한 시장대응도 얻을 수 있고 옵션도 다양화할 수 있다. 이는 적은 돈으로 많은 걸 얻고 싶어 하는 대다수의 소비자에게 싸게 공급할 수 있는 양산 시스템이 공존할 수 있기 때문에 가능한 것이다.

과거의 디자인	현재의 디자인
대량생산	유연생산
단품디자인	체계화
겉모양을 만들어냄	계획을 실현시킴
중간급 실행자	전략적 계획자
부가가치 제공	창조가치

사람들이 사물이나 현상을 받아들이는 정도에 기성의 가치기준과 차이가 정신적으로 심하면 이질적(outstanding)이라고 말하고, 그 차이가 기술적으로 크다면 혁신(innovation)이라고 말할 수 있다. 그리고 많은 디자이너들은 이질적 변화보다는 좀 더 안전한 혁신을 추구하지만 실상 어느 정도로 혁신적일 수 있는지는 시장의 수용능력에 따라 달라진다. 그러나 대부분의 기업은 모험을 두려워하고 변화

에 앞장서는 걸 꺼린다. 이유는 위험부담(risk management)이 크기 때문이다. 그러나 그러한 위험부담을 극복하고 변화를 성공적으로 정착시킨 디자인은 늘 트렌드 리더로서 시장을 이끈다. 좀 더 발전적인 디자인을 원한다면 변화와 혁신 두 가지를 모두 수용하는 태도가 필요하다.

디자이너의
사고방식

얼마 전 새벽까지 술을 마시는 모임이 있었다. 자리에 모인 사람들은 현업 제품디자이너나 제품디자인컨설팅 회사를 운영하는 사람들이었는데 화두에 오른 주제는 요즘 디자인 전문회사들이 터무니없이 낮은 견적으로 경쟁만 치열하다는 것이었고, 그나마도 대부분 계약이 성사되기 어렵다고 한다. 싸구려 견적이라도 그나마 계약이 성사되면 디자인 전문회사들은 사업전략 구상에서부터 금형설계 및 상품화 아이디어에 관해 수차례에 달하는 프레젠테이션과 온갖 노력을 다하고 있는 현실이다. 그러나 한 10~20년 전 디자이너라는 직업이 우리나라에 주목을 받기 시작하던 때 디자인 프로젝트 비용은 하는 일의 양과 질에 비해서 건당 크게는 수십억에서 작게는 수천만 원까지 거품이 끼어 있었고, 고소득으로 떠오르는 인기 직종이었으며, 디자인직이 인기 드라마의 주인공의 직업으로 묘사되는 사례도 흔했다. 그리고 이러한 사회적 분위기를 타 해마다 디자이너가 되겠다는 젊은이들이 대학 및 학원들을 통해 수도 없이 쏟아져 나왔다. 그러나 국내 산업구조는 이들을 모두 화려한 디자인직으로 수용할 수는 없었고, 대부분 충무로나 을지로의 인쇄물 편집 디자이너가 되거나 간판업, 웹디자인, 또는 인테리어 디자인이나 각종 데커레이

션과 액세서리 관련한 직종, 그리고 일부 중소기업을 비롯한 대기업 하청회사에 비정규직으로 흡수되었고, 그러지 못한 사람들은 실업자가 되거나 디자이너가 되기를 포기 해야만 했었다. 그러다 보니 현실적으로 디자이너가 할 수 있는 일은 그가 제아무리 역량이 뛰어나다 해도, 소비자의 눈을 현혹하여 하나라도 더 팔리게 하는 수단으로서 '아이캐치' 정도만이라도 하면 다행인 정도의 저급한 수준의 디자인으로 내용도 없고 사상도 없이 오늘날까지 표류해오고 있었다.

　　이제 시대는 바뀌었다. 매스컴은 발달했고, 해외문명이 개방되면서 국민들 안목도 상당히 높아졌으며, 60%가 넘는 대졸자 이상의 고학력과 널리 보급된 IT 기술은 전 국민을 박사 버금가는 수준의 지식층으로 만들었다. 그러나 그럼에도 불구하고 오늘날 경쟁력을 잃은 대부분의 디자이너는 미술적 표현력의 훈련이나 그래픽 소프트웨어의 사용법 외에 시장경영이나 과학기술 공학적 접근방법의 습득에 소홀했고, 매너리즘 속에서 허우적대며 명품의 실루엣이나 짜깁기하는 화려한 렌더링의 이면에 가려진 자신을 발견하지 못하고 나태했다. 그리고 현란한 기교와 내용 없는 사상으로 도배된 과도한 스타일링을 통해 일단 클라이언트를 홀리고 보자는 식의 임기응변식 디자인 프로세스는 그 얕은 본질을 쉽게 드러냈고, 이젠 더 이상 기업체들은 그러한 작업에 억대의 돈을 투자하지 않게 되었다. 디자이너들은 클라이언트가 너무 디자인 비용을 깎기만 한다고 투정부릴 것이 아니라 진정 수천에서 억대의 값어치를 하는 디자인을 해야 한다. 무엇이 그런 값어치를 발휘하는지 디자인의 생명이 어떻게 주어지는지를 모른 채 그저 보기만 좋은 그림이나 그리는 건 스스로의 값어치를 깎아먹는 짓이다. 당연히 디자인은 팔릴 수 있는 것이라야 하고 높은 이윤과 훌륭한 품질을 보장해야 한다. 그리고 그러한 기본 위에 새로운 가치를 창조한다면 어느 기업이든 억대의 돈을 투자하는 걸 아까워하지 않는다. 왜냐하면 억대의 돈으로 수십·수백억 원대의 이익을 얻을 수 있기 때문이다.

디자이너에게는 시스테매틱한 이해와 솔루션을 창출해낼 능력이 특히 더 요구된다. 스타일링만 하면 나머지는 엔지니어의 몫이라는 마인드는 결코 통하지 않는다. 콘셉트 메이커로서 무책임하고 화려한 작업만 하겠다는 나약한 정신도 환영받지는 못한다. 제품디자인은 분명 쉽지 않은 길이다. 이것에는 많은 책임이 따르고, 생산하기 전 단계에서부터 막대한 비용을 움직여야 하는 무거운 프로젝트이기 때문이다. 다음은 네 가지로 분류해본 디자인의 효과다.

① 생산: 제조비용 및 시간의 절감, 그러나 품질은 향상. 산업혁신
② 사용: 제품을 본능적으로 쉽고 정확하고 안전하게 사용
③ 서비스: 설치 및 유지보수(관리) 용이
④ 처리: 부품의 재사용이나 재료의 재활용 가능

뭔가를 디자인한다면 적어도 이 네 가지 사항은 기본적으로 염두에 두어야 한다.

굿 디자인의
8대 원칙

오늘날의 산업현장에는 엔지니어나 디자이너의 룰이 서로 중첩되고 있다. 그래서 더욱 이들 간의 오해와 충돌 또한 심해지고 있는데, 문제는 엔지니어의 시각에서는 디자이너를 단지 겉모양의 스타일링만 신경 써서 자기의 설계를 예쁘게 치장이나 한다고 생각하고, 반면에 디자이너는 설계가 둔탁해서 모양도 멋지게 뽑

을 수 없다고 서로를 비난하는 데 있다. 그러다 보니 치열한 경쟁에서 이기기 위한 상품을 만들기 위해서는 엔지니어링과 디자인에 관한 제반 사항을 두루 통찰할 수 있는 능력이 요구되는 것이고 실제로 그러한 능력을 갖도록 훈련된 사람들이 곳곳에서 일하고 있다. 그들은 동시에 마케팅 기술에도 일가견이 있어서 상품 개발 시 실제적이고 가능성 있는 대안을 도출해낸다. 시장의 수요를 파악하고 그에 합당한 형태를 구현하며, 동시에 그에 적합한 기계 기구적 솔루션과 가격을 실현한다면 그 상품은 성공할 수밖에 없다.

디자이너가 제아무리 재미있는 제안을 했어도 그것을 현실적으로 구현하는 과정에 무리한 원가부담이 따른다거나, 판매가격을 더 올려도 될 만큼 값어치가 상승하지 않으면, 그것은 소용없는 하나의 이벤트로 끝나버리기 일쑤다. 그래서 '멋진' 디자인과 '좋은' 디자인은 다른 것이다. 누구나 어떠한 사물을 평가할 때는 각자의 관점에서 판단한다. 가난한 소비자는 싸고 좋은 게 멋지기까지 하다면 더할 나위 없이 좋겠지만, 생산자와 판매자는 투입한 비용과는 대조적으로 더 후한 유통 가격에 평범한 물건도 명품으로 인식해주기를 바라는 염치없는 주장을 하게 된다. 이러한 상황에서 디자이너가 해야 할 일은 일종의 중재자 역할이다. 그리고 그 중재안으로 제시되는 것이 그 디자이너의 아이디어 스케치고 그걸 어떻게 실현할지를 풀어주는 깊은 뜻은 그 디자인의 콘셉트가 된다. 그래서 적절한 중재안이 나온다면 새로운 디자인이 생산에 투입되고 상품으로 사람들 앞에 소개되어 인간 경제 활동의 한 아이템으로 추가되는 것이다.

기계/기구의 원리를 응용할 수 있는 응용력 그리고 재료와 형태를 실현할 수 있는 설계기술, 산업을 이해하고 현실적인 접근이 가능한 합리적 마인드들은 디자이너가 갖추어야 할 기본소양이다. 디자이너는 인류에 대한 사랑과 인류가 살아가는 시스템에 대한 정신적 이해를 바탕으로 물질적 솔루션을 만들어내는 통찰력

을 발휘해야 할 의무가 있다. 아래는 바우하우스 이후 현재까지 많은 디자인 사상가들이 이야기한 '좋은 디자인'이란 무엇인가에 대한 여러 가지 리서치들을 기반으로 '굿 디자인'을 현재에 재조명한 몇 가지 원칙들이다.

① 좋은 디자인이란 합목적성을 말한다. 소비자들이 제품을 구입하는 데는 나름대로의 용도에 맞게 사용하기 위한 목적이 있다. 디자이너는 뭘 만들더라도 어떤 형식으로든(정신적이든, 물질적이든) 쓸모 있는 결과를 낳아야 한다. 존재의미가 없는 것은 존재할 가치도 없다.

② 좋은 디자인이란 상황에 적절한 융합(하이터치)이다. 과학기술의 발달과 사고의 다양화는 혁신적인 제품의 등장을 용이하게 하고 있다. 각 분야의 제반사항을 융합하여 공동의 목표를 향해 시너지 효과를 낸다.

③ 좋은 디자인은 주제넘지 않음을 의미한다. 의미 없는 치장이나 본질을 흐리는 어색한 복합화는 지양하며 자연스럽게 생활 속에 어울리는 착한 도구를 만들어야 한다. 사물은 어떠한 상황에서도 인간보다 더 중요하지 않다. 물건은 인간생활을 도와주는 도구로서의 태생에 충실해야 한다.

④ 좋은 디자인을 위해서는 보기 좋은 외형이 요구된다. 여기서 '보기 좋다'라고 하는 것에는 3가지 레벨이 있는데 단지 겉으로 보이는 형태가 '예쁘기만 한' 기초적 단계에 어떠한 사연이나 의미가 담긴 뭔가 의미심장해 보이는 '아름답다'라고 하는 상위레벨, 그리고 설명이 필요 없이 존재하는 그 자체만으로도 감탄사를 자아낼 만큼 '멋지다'의 최상위 레벨이다.

⑤ 좋은 디자인은 인간의 본능으로 이해하기 쉬운 직관성을 의미한다. 논리적으로 잘 조직화된 제품을 통해서는 사용자가 조작에 오류가 없으며, 사용설명서 없이 제품만으로도 안전하고 정확하게 사용할 수 있도

록 안내하는 친절을 경험하게 된다.

⑥ 좋은 디자인은 지속성을 지녀야 한다. 쓰레기는 날로 늘어만 가고 지구의 자원은 지금도 고갈되어 가고 있다. 만들어진 지 얼마 되지 않아 쓰레기가 되어버리는 제품은 지구에 해로울 뿐이다. 디자이너는 천연환경의 보존을 위해 공헌해야 한다.

⑦ 좋은 디자인은 높은 완성도를 말한다. 피상적인 것이나 정밀하지 못한 것, 쉽게 고장 나는 것들은 결국 제품이나 사용자 모두에게 실망을 안겨준다.

⑧ 좋은 디자인은 가능한 한 최적화함을 요구한다. 꼭 필요한 기능, 꼭 필요한 형태만을 제대로 디자인한다. 과도한 스타일이나 불필요한 기능은 조잡한 결과를 낳을 뿐이다. 쓸데없이 많은 설계요인의 반영으로 인해 제품을 공연히 비싸게만 만드는 따위의 불필요한 디자인은 지양해야 한다.

이 8대 디자인 원칙은 디자인의 가치를 현실에 구현하는 방법이고 동시에 디자이너가 지녀야 할 마음가짐이다. 다시 말해 이것은 디자이너의 실무에 사상적 행동지침으로 활용할 수 있는 리스트다.

상업주의와 속물주의가 만연한 현실에서 디자인의 이념은 이미 상당히 퇴색되어 있고, 디자인의 실무는 마케팅 차원의 판촉수단에서 심하게 오해도 받고 있다. 이러한 현실에서 디자이너는 적어도 그 정신만은 시대와 유행을 초월하는 고귀한 가치를 품어야 하며 위의 8가지 경험과 리서치를 통해 누적된 디자인의 이념을 실제 사물에 설계하여야 한다.

우리는 트렌드에 편승한 단순한 스타일리스트로 머물 것이 아니라 진정한 디자인의 이념을 실천하는 영혼이 담긴 존재가 되어야 한다.

윤정우

우리가 사는 동네,

공공 공간의 사회적 가치

▶▶▶▶▶▶ JEONG WOO YOON

서울대학교 조경학 협동과정 박사 수료
현) '살기좋은 도시공간' 디자인 연구소 선임연구위원
　　서울대학교 환경계획연구소 연구원 및 대학강의

1. 시간과 공간으로 이루어진 인간의 삶

PROMENADE DESIGN

우리가 잊고
살아가는 공간

인간의 삶은 "시간과 공간"으로 구성된다. 우리는 시간을 중심으로 삶을 구분하고 계획한다. '일 년'을 나누고 '하루'를 나누고 일생을 시간으로 나누어 기억하고 '몇 살'에 무엇을 했는지 추억하고 '그 시절'을 그리워한다. 하지만 '언제'라는 시간적 요소만이 인생을 구성하는 중요한 요소라고 할 수 없을 것이다. '어디서'라는 공간적 요소가 우리의 삶에서 발생한 '사건'들을 함께 구성하고 있다. 언제 어디에서 무엇을 했는지를 쭉 나열하면 한 사람의 일생을 그려낼 수 있는 내용이 된다. 그런데 왜 시간을 중심으로 살고 '시간은 금'이라며 중요시 여기게 되었을까. 시간은 손에 잡히지 않는 추상적 개념이자 지금 이 순간에도 쉴 새 없이 지나가고 다시는 돌아오지 않는다는 생각 때문에 더욱 소중히 여기게 되었을 것이다. 반면, 공간에 대한 느낌은 조금 다르다. '공간, 장소, 그곳'은 움직이지 않고, 고정되어 있

으며, 또한 잘 변하지 않는다고 생각해 공간의 현재 상태를 소중히 여기며 아끼거나 기억하려는 마음이 덜한 것이다. 우리 집, 내 방은 어제 보았던 그 모습 그대로 오늘도, 그리고 내일도 똑같을 것이라는 생각 때문이다.

어른이 되면 한번쯤 어린 시절에 내가 놀았던 놀이터나 학교를 찾아가 보게 된다. 내가 기억하는 '그' 위치에 '그' 장소에 '그' 공간은 그대로 존재하고 있다. 변한 것 없이 그대로라며 놀랄 수도 있다. 하지만 가만히 들여다보고 만져보라. 무언가 달라져 있다는 느낌이 들 것이다. 내가 기억하는 그 장소가 아니다. 변해버린 것이다. 위치·크기·시설은 모두 그대로 있고 아이들이 뛰어노는 모습도 그대로이지만, 내가 변했기에, 그곳은 어린 시절 기억 속과 같은 공간으로 여겨지지 않는다. 그 시절의 내가 아니기에 그 공간을 바라보는 시각도 변하게 되었고, 눈높이도 달려져 내가 기억하는 장소가 아닌 다른 공간으로 바뀌어 보이는 것이다.

심리적 존재,
공간

공간은 인간심리와 밀접한 관련을 맺고 있다.

공간은 단지 물리적 형태로만 존재하지 않는다. 공간을 정의할 때에는 심리적 요소가 함께 적용되어 장소적 성질을 결정한다. 같은 공간이었지만 나 혼자 있던 방 안에 누군가가 방문을 열고 들어오는 순간, 공간의 성질은 바뀐다. 공기의 느낌이 달라진다. 개인의 공간인 각자의 방에서 가족의 공간인 거실로 나서게 되면, 물리적인 환경이 바뀔 뿐 아니라, 가족들과의 인간관계에 마주치게 되는 공유의 '장소'로 정서적 환경도 바뀐다. 대문 앞을 나서며 집 밖이라는 공간에 들어서게 되

면 사적인 공간에서 나와 전혀 모르는 타인과 마주치게 되는 공적인 공간, 공공장소로 나서게 된다. 사적 공간과 공적 공간에서는 말투·행동·의복에 다른 기준이 적용된다. 공적 공간은 다른 사람과 함께 공유하는 공간이기에 학교에서, 사회에서 이미 암묵적으로 교육받은 약속에 따라 말하고 행동하며 의복도 상황에 맞게 갖추어 입어야 한다.

2. 인간의 삶을 둘러싼 공간

우리를 둘러싸고 있는 물리적 공간환경은 어떤 방식으로 우리에게 심리적 영향을 끼치고 있는지 살펴보자.

우리의 생활 속 공간은 우리 삶 속에서 어떻게 작동하고 있을까.

욕구와
생활

인간의 욕구를 단계별로 공간에 대입하여 연관시켜 볼 수 있다.

예를 들어, 주거공간에 대입하여 욕구단계별 인간생활을 알아보자. 우리의 생활을 이루는 기본적인 생리적 욕구(먹고 자고 입는)에 따른 생활을 기본생활이라 한다면, 우선 우리에게는 이를 충족시키기 위한 거주지가 필요하다. 기본적인 욕구를 채우고 나면 2단계는 안전에 대한 욕구의 발현으로서 경계가 명확한 공간을

주거공간으로 삼거나 외부의 침입을 막아주는 경비와 경호가 확실한 지역에서 소속되어 살며 안전을 보장받고 싶어 한다. 또한 안전과 재산권 보호를 위해서 외부와의 경계를 공고히 하고 계속적인 감시와 관리를 하게 된다. 소속과 애정의 욕구 단계에서는 우리 가족, 우리 집, 우리 동네, 우리 회사 등과 같은 단체에 속하여 소속감을 느끼고 싶어 하고 애정과 애착의 욕구를 가지게 된다. 자기존중 및 자아실현의 욕구 단계에서는 주거공간에 대하여 주인으로서 나를 표현하고자 문패를 달거나 정원을 가꾸는 등 개인적인 공간임을 외부에 표현하는 행위를 한다. 또한 집 앞을 지나다니는 사람들에게는 공적 공간으로서 아름다운 공간을 제공하는 등 사회적인 행위를 하게 된다.

이와 같이 주거공간에 정서적 단계를 적용시켜보면 단순히 방 또는 주택으로 명명되어진 공간에서 정서적 욕구와 맞물린 사회적 장소로 변화되는 것을 알 수 있다.

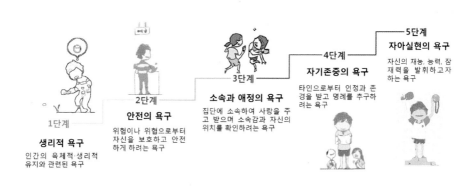

<그림 1> 매슬로 욕구 5단계. 출처: 능률교과서 참고

앞서 언급한 인간의 욕구에 따라 나눈 생활을 인간행위를 기준으로 하여 분류해보자. 생존을 위한 생활을 1차 생활로 보면, 이는 대부분 주거공간에서 발생하는 행위가 주를 이루고 있다. 2차 생활은 주로 가정 외의 공간인 학교나 회사 또는 동호회·친목모임 등 단체에 소속되어 목적성취를 위한 행동이다. 하지만 인간의 욕구를 중심으로 하는 1, 2차 생활만이 인간 삶의 전부로 볼 수 없다. 1, 2차 생활을 하면서 그 사이사이 연결공간과 시간에서 발생하는 우연적인 사건들이 존재하게 된다. 이렇게 비의도적으로 발생하는 사건들이 일어나는 여분의 생활을 3차 생활이라 할 수 있다.[*] 즉, 3차 생활은 집 밖, 회사 밖, 학교 밖으로 표현되는 사적인 공간의 모든 외부 공간이자, 집에서 학교로 가는 길, 학교에서 회사로 가는 버스정류장·지하철 역사, 회사에서 집으로 가는 길에 있는 공원 등과 같이 움직이는 사이, 연결되는 사이사이 공공 공간에서 일어나는 일들의 집합이다.

생활과
공간

1차 생활은 주로 개인적인 공간인 주거공간에서 발생한다. 그러므로 주거공간 및 그 주변 환경에 대한 개인의 노력에 의하여 1차 생활에 따른 삶의 질이 달라진다.

성장하는 과정에서 대부분의 시간을 보내게 되는 가정, 살고있는 주변 환경은 개인의 정체성에 영향을 끼친다. 가족공동체 속에서 개인은 각각 독립적인 존

[*] 박인석, 『아파트 한국사회』, 현암사, 2013.

재이면서 동시에 서로를 보완해주고 있다. 함께 살든, 따로 살든 간에 인간은 가족이라는 하나의 공동체로 묶여 있다. 가정은 사회의 첫걸음이고 또 배움터이기에 실수가 용납되고, 생존의 필수적인 공간이기에 인간의 기본적인 욕구에 충실해질 수 있는 곳이다.

개인적인 공간이자 가족과 더불어 살아가는 공동의 공간인 가정에서 개인과 가족공동체의 가치에 대하여 대등하게 받아들이게 되고 가족을 통하여 소속감과 연대감을 느끼게 된다. 이 개념을 더 확장시켜 보면 지역공동체, 도시, 나라, 지구로 확대될 수 있다. 이러한 정서적인 성장은 태어나 처음 소속되는 단체인 가정에서 겪고 배우는 중에 이루어지며 이를 사회로 확장시켜 적용하게 된다. 즉, '가정'이라는 정서적 장소에서 먹고 자는 생존의 가장 기본적인 욕구를 해소하는 동시에 가족들과 시간을 보내며 사회적 동물로서의 역할을 교육받는 것이다. 연약한 존재인 어린 시절, 부모님께 보호를 받으며 자라고 일정한 나이가 되면 어린이집, 유치원, 학교, 놀이터에 나가 또래들과 관계를 맺으며 동료로서, 친구로서, 타인으로서의 역할도 익히게 된다. 이러한 생활의 기본법칙은 어른이 되어서도 환경만 바뀔 뿐 반복적으로 이루어지게 된다. 이때 익힌 규칙을 기본 바탕으로한 틀을 가지고서 여러 상황에서 대처하며 유연성을 기르고 사회성을 발달시킨다.

낮 생활의 대부분을 보내는 학교나 회사와 같은 제2의 생활공간에서는 어떤 생활을 하고 있을까.

가정을 떠나 사회구성원으로 사회생활을 하게 되면 개인이 소속된 사회의 생태계에서 생태계 유지를 위하여 각자 맡은 사회적 역할을 하며 살아가게 된다. 때로는 만나는 사람의 폭이 넓어지거나 좁아지고, 성향에 따라 독립적인 일을 하거나 단체에 소속되어 일을 하게 되기도 하고, 사회에서 다시 가정으로 돌아와 어린 시절처럼 가정에 충실한 삶을 살게 되기도 한다.

자본주의 사회에서 살고 있는 우리에게 제2의 생활공간, 2차 생활공간의 질은 가정과 비슷한 수준의 중요도를 지니고 있다. 다만 1차 생활공간은 주체가 '나'이기에 나의 노력 여하에 따라 생활공간의 질이 달라질 수 있다면 2차 생활공간은 관련 주체들의 노력 여하에 따라 달라진다는 차이가 있다. 2차 생활 공간은 학교와 회사에서 주로 생활하게 되는 공간, 그리고 동호회·친목활동을 위한 세미나 공간, 강당, 회의장 등과 같이 주체가 확실하고 목적이 분명한 공간이 대상이다.

하지만 3차 생활 공간은 다르다. 앞에서 설명한 우연적인 사건이 발생하는 3차 생활은 특별한 관리나 주체 없이 공공의 영역으로 여겨지는 공간에서 주로 발생하므로 3차 생활의 질은 천차만별이다. 귀갓길에 우연히 만난 친구와 잠깐 얘기라도 나눌까 하고 주위를 둘러보면, 앉을 만한 곳은커녕 잠시 서서 머물 만한 공간을 발견하기도 어려울 때가 있다. 목적지를 향해 바쁜 걸음을 옮기다가도 동네 놀이터에서 신나게 노는 아이들의 웃음 소리를 듣고 싱긋 웃을수 있고, 지하철을 타려고 가는 길에 전시나 공연을 보면서 잠깐 즐기는 풍부한 3차 생활을 누릴 수 있도록 조금씩 공간환경을 가꾸는 데 관심과 성의를 보이는 노력이 필요한 시점이다.

**주거환경의
영향**

주거를 중심으로한 3차 생활 공간은 우리의 생활에 어떻게 작용하고 있을까. 주거 형태별로 주변 환경은 조금씩 다른 모습으로 구성되어 있다.

다음은 출근길에 집에서부터 지하철역까지 가는 길에 찍은 사진이다. 서로 다른 주거에 살고 있는 세 사람이 출퇴근길에 만나게 되는 주변 환경의 모습이다.

| <그림 2> A씨의 아파트 현관 | <그림 3> 아파트 단지 안 보행로 | <그림 4> 아파트 놀이터 |

<그림 5> 아파트와 붙어 있는 학교

<그림 6> 아파트 앞 상가 <그림 7> 아파트 단지 앞 지하철역

어디를 가더라도 아파트 건물이 보인다. 높은 건물로 둘러싸여 일년 내내 음지인 공간도 생기게 되고, 어디를 걸어다니던 간에 높은 아파트에서 내려다보는 수백개의 감시의 눈길이 있을 것 같다.

나이와 상황이 비슷한 A, B, C 세 사람의 3차 생활이 어떻게 이루어지고 있는지를 엿보며 주거와 주변환경이 삶에 끼치는 영향을 살펴보자.

A씨는 최근에 지어진 대규모 초고층 아파트 단지에 살고 있다. 같은 아파트 단지 내에 살고 있는 사람만 해도 만 명이 넘는다. 옆집에 살고 있는 사람은 모르지만 가끔 운동하러 피트니스 센터에 오는 이웃 두어 명과 인사를 나눈다. 아침에 초등학교에 다니는 자녀를 아파트 단지 바로 옆에 위치한 초등학교에 등교시켜 주고 걸어서 지하철역으로 향한다. 오늘도 아침 등굣길에 자녀와 같은 반에 다니는 학부모들과 인사를 나누었다. 멀리 사는 학부모는 항상 차로 아이들을 등교시켜야 한다. 초등학교 등하교 시간 학교 앞은 학부모들로 인산인해를 이루고 차들은 100m 넘게 줄 서 있다. 학교로 가는 길에 아파트 놀이터에서 아이가 잠깐 놀겠다고 떼를 쓰는 것을 겨우 달래어 등교시켰다. 같은 아파트에 살고 있는 학부모가 많아서 등굣길에는 아파트 안 보행로에도 사람들이 북적거린다. 아이가 보이지 않을 때까지 손을 흔들어 주고 나서야 출근을 서두른다. 아파트 안 보행로를 지나 아파트 상가 바로 앞에 있는 지하철역으로 들어간다.

B씨는 1970년대에 지어진 대규모 저층 아파트 단지에 살고 있다. 여기서 자란 덕에 주변 이웃들을 잘 알고 있다. 이사를 가지 않고 계속 살고 있는 학교 동창도 많이 있지만 대부분은 여기서 자라서 성인이 된 후 새로운 가정을 꾸리며 이사를 갔다. 사실 직장에 다닌 지 얼마 안 된 신혼부부들이 마련하기에 이 아파트는 가격이 만만치 않기 때문이다. 그의 부모들은 여전히 여기서 살고 있어서 아침 출근길에 얼굴이 익은 사람들과 인사를 하며 출근을 한다. 아파트 단지와 바로 붙어 있는 나의 모교인 초등학교에 자녀도 다니고 있다. 같이 살고 있는 부모님이 자녀를 학교에 등교시켜 주신다. 아파트 단지와 외부의 경계를 지어주고 있는 길게 선형으로 놓여 있는 상가를 지나며 간단하게 아침으로 먹기 위해 샌드위치를 사서 지

<그림 8> B씨의 아파트 현관

<그림 9> 아파트 화단

<그림 10> 아파트 단지 내 보차 겸용로

<그림 11> 아파트 앞 학교

<그림 12> 아파트 단지 내 선형상가

<그림 13> 아파트 앞 버스정류장

대규모 단지로 구성된 아파트이지만 경계를 빠져나가면 도로 안쪽으로 엄청난 규모의 아파트가 있는지 눈으로는 확인할 수 없다. 담벼락이 아닌 선형상가로 외부와의 구분을 짓고 있어 도로변 아파트 상가는 일종의 상징적 경계의 역할을 하며 활기찬 보도를 만들어 주고 있다.

<그림 14> 단독주택가

<그림 15> 동네 모임터

<그림 16> 동네 슈퍼

<그림 17> 동네 놀이터

<그림 18> 집 앞 보차 겸용로

<그림 19> 동네 주차장

하철역으로 들어갔다.

　　C씨는 단독주택에 살고 있다. 아파트에서 신혼살림을 시작했지만 쌍둥이 아들 둘이 태어나자 실컷 뛰어놀 수 있도록 해주고 싶은 마음에 회사와는 꽤 먼 단독주택지로 이사를 했다. 서울에는 단독주택이 이제 많이 남아 있지 않다. 이사하기 전 집을 알아보는 데 공을 많이 들여야 했다. 스스로 관리해야 하고 불편을 감수해야 한다는 주변의 말에 망설이기도 했지만 어린 시절 아파트에서 자라며 아래층 어른들께 야단을 맞았던 기억 때문에 단독주택으로 이사를 할 결심을 했다. C씨는 아침에 일어나자마자 집 주변을 청소하고 2층에서 뛰어서 내려온 아이들을 씻겼다. 아침식사 후 집에서 15분 거리에 있는 초등학교를 다니는 아이들을 데리고 차들이 다니는 골목길을 지나 문방구에서 아이들 준비물을 사주고 등교시켰다. 자신은 다시 지하철로 연결되는 길을 따라 15분 정도 걸어 지하철역으로 들어갔다. 아이들은 실컷 뛰어놀 수 있으나 등하굣길에 교통사고가 우려된다는 생각에 다시 아파트로 이사 갈 생각을 잠시 해본다. 하지만 단독주택지에서만 느낄 수 있는 정취와 동네 주민들이 다들 자기 아이나 손자인 듯 내 아이들을 돌보아주시는 모습을 떠올리며 '자동차가 좀 덜 위협적이면 정말 살기 좋은데……'라고 생각한다. 지하철로 들어가기 전 상점에서 요구르트를 사서 지하철역으로 들어간다.

　　A, B, C 세 사람은 비슷한 생활패턴이지만 환경에 따라 다른 영향을 받고 있다. 자연스럽게 이를 인지하고 있으며 이에 따라 생각과 행동이 달라진다는 것을 알 수 있다.

<그림 20> 단독주택지. 출처: 네이버 위성지도, map.naver.com

<그림 21> 저층아파트. 출처: 네이버 위성지도, map.naver.com

<그림 22> 대규모 고층아파트. 출처: 네이버 위성지도, map.naver.com

주거지역의 취약한 기반시설

같은 도시안에 존재하는 서로 다른 거주환경은 어떻게 생겨나고 구성되어 왔을까. 또 이러한 변화는 우리의 3차 생활에 어떤 영향을 끼치고 있을까.

3차 생활의 주 무대가 되는 주거지 주변 환경은 주거공간에 따라 크게 달라진다.

단독주택의 경우 주택 외부 환경의 영향을 크게 받는다. 일반적으로 도시 기반시설인 공원이나 커뮤니티 시설, 산책로 등이 충분히 확보되지 않아 여가 활동에 제약을 받는다. 이로 인해 주거환경 역시 열악하다고 평가받는다. 주거공간에서는 근거리에 쾌적하게 이용할 수 있는 다양한 기반시설이 필요하다. 체육시설-체육공원, 수영장, 헬스장, 골프장-, 아이들을 위한 시설-놀이터, 어린이집, 독서실, 운동장-, 취미활동을 위한 시설-문화센터, 교육프로그램- 등이 여가 활동이나 취미생활 등을 할 수 있는 공간, 1 · 2차 생활 공간에서 할 수 없는 또는 사회적 교류에 기반하는 활동이

이루어지는 공간이 갖추어져야 풍부한 3차 생활을 할 수 있다. 하지만 이것은 최근 지어진 대규모 아파트 단지에서나 기대할 수 있는 질 좋은 주거환경이다. 1970~80년대에 지어진 대단위 저층아파트 단지만 해도 이러한 기반시설에 대한 고려가 부족했고 기껏해야 달랑 놀이터 하나 정도로 구색 갖추기만 하고 있을 뿐이다.

또한 단독주택지에서는 주차전쟁이, 아파트 단지에서는 층간소음전쟁이 일어난다. 개인의 공간이 확고한 반면, 기반시설이 부족한 단독주택지에서는 주차공간이 부족하여 공공 공간에서 개인의 공간을 확보하기 위하여 전쟁을 벌이고 있고 타인과 함께 사는 것이 전제되는 공동주택지인 아파트에서는 개인의 공간이지만 타인과 맞닿아 있기에 개별적으로 독립된 공간을 마음껏 누리기 위한 전쟁이 벌어지고 있다. 아파트라는 공동 주거공간은 주거공간이라는 지극히 private한 성격을 가진 공간이지만 동시에 물리적으로 연결되어 있어서 소음과 진동, 누수 등에 있어 서로를 배려해야 하고, 타인의 삶과 맞닿아 있는 semi-private한 공간이다.

반면 단독주택지의 공간들은 외부의 침투가 용이하다. 지나가는 낯선 행인에게 관찰당할 수도 있고 쓰레기를 내 집 앞에 놓고 가버리는 경우도 겪을 수 있다. 집 안에서 지나가는 사람과 얘기를 나눌 수도 있고 집 앞에서 놀고 있는 아이들을 관찰할 수도 있다. 지나가던 사람들이 보고 누구의 집인지 알 수 있도록 내 취향대로 집을 꾸미고 나 자신을 보여주는 공간으로 '자아'를 드러내고 표현할 수도 있다. 따라서 안전과 보안에 취약하다는 느낌이 들 수도 있다. 단독주택지의 담벼락에 있는 경계의 표현들은 깨진 병을 꽂아놓아 뾰족한 모습으로 강한 방어 의지를 보여주고 있다. 이는 판문점에 가면 볼 수 있는 철조망을 떠올리게 한다. 누구든 침입하려는 자는 이렇게 잔인한 무기로 가만두지 않겠다는 경계의 표현인 것이다.

거주 공간과
도시환경의 질

<그림 23> 복합용도로 쓰이고 있는 예쁘게 꾸며진 주택과 상가

<그림 24> 외부침입을 막기위한 단독주택의 날카로운 담벼락

완충지대없이 외부와 직접 맞닿아 있는 거주형태-예를 들어 단독주택이나 다세대 빌라, 소규모의 아파트는 거주공간과 외부공간이 끊임없이 상호작용하며 영향을 주고받는다. 집앞에서 무슨일이 일어났는지 집안에서는 다 들을 수 있고 위급한 상황에서는 경찰에 도움을 요청할 수도 있을 것이다. '내 집앞에서 일어난 일이니까'라는 책임의식이 발현되는 순간이다. 공공 공간이자 내 공간이기도 하다.

아파트 내 공공 공간이나 시설은 아파트 거주민의 편의를 위해 만들어 놓은 곳이다. 또한 공공 공간과 시설을 조성한 비용이 아파트 분양가격에 포함되어있으므로 공동의 재산권으로 생각하며 외부의 이용을 막는다. 거대한 규모의 아파트 단지들의 주변 보도는 내 공간인 방이나 집과는 멀고 무슨일이 일어났는지 직접적으로 알수없다. 내 집앞이지만 내 공간은 아니다. 누구든지 이용할 수 있는 공공공간인 보도는 아파트 주민외의 사람들에게 어떤 곳일까. 공공 공간이지만 아파트 외에는 주변이 휑하니 비어있어 해당 아파트 주민이 아니라면 걸어 다니는 게 무색한 느낌을 준다. 보도에 사람이 없고 또 걸어 다닐 이유도 없다.

<그림 25> 대규모 아파트 주변 보도

<그림 26> 대규모 아파트 내부 보행로

단지로 구분된 대규모 아파트가 많은 동네에서는 아파트 뒤 목적지로 가기 위해 아파트 담을 따라 빙 돌아야만 한다. 아파트 단지에 단순히 경계로써 담만 쌓인다면 다행이다. 구릉지가 많은 지형에서는 곳에 따라 높다란 석축 절벽이 만들어지기도 하고, 임대아파트가 들어온 브랜드 아파트에서는 임대아파트 주민들에 볼멘소리를 하면서 그 동에 사는 아이와는 놀지 말라며 그들과 보이지 않는 벽을 쌓는다. 그렇게 담 쌓는다고 도둑이 줄어드는 것도 아닌데 아파트의 담은 아파트를 철옹성처럼 둘러싸고 외부와 고립시킨다.*

상가도, 공원도, 학교도 모두 아파트와 가장 밀접한 곳에 형성되어 있어 해당 아파트 주민이 아닌 사람이 이용하기에는 민망하고 또 이용하려 하면 부끄러운 일을 하는 것만 같은 느낌을 받는다. 아파트 주변 보도는 공

<그림 27> 아파트 상가

* malang, 개인블로그, http://blog.daum.net/yousunning/11, 2011.05.26 18:08 작성.

공 공간인데도, 주변 학교나 공원도 모두가 이용하는 공간임이 확실한데 아파트 단지 주민이 아니면 왠지 가기가 꺼려진다.

　　이렇게 외부와 상호작용하는 것보다는 사적 재산에 중독되어 그들만의 리그 안에서만 살고 싶게 만드는 대규모 아파트 단지에 대한 경각심이 필요하다. 당장 단기간에 얻어지는 생활상의 편익은 많지만 주변공간을 죽이고 도시의 혈관이라 일컬어지는 도로를 막게 되는 대규모의 아파트 단지의 악영향을 직시하고 도시

<그림 28> 아파트 내부 공원

<그림 29> 아파트 주변 학교에서 보이는 경관　　<그림 30> 아파트 내 주민전용 시설

전체가 함께 살기 위한 방안과 인식의 전환이 필요한 시점이다.

대규모 아파트 단지보다는 소규모로, 일상생활공간의 경계가 일반 도시환경과 겹치게 만들어야 한다. 그래서 공공 공간과 사적 생활공간이 직접 소통해야한다. 자신이 소유한 공간 환경 상품, 즉 단지의 환경이 공공재인 공공 공간환경과 별반 다를 것이 없어질 때 주민들은 비로소 아파트의 질좋은 생활환경이 부의 상징이 되는 교환가치의 고리에서 벗어날 수 있을 것이다.

3. 공간에서 함께 살아가는 법

인간은 지구라는 공간에서 아웅다웅거리며 함께 살아가고 있다. 그 지구 안의 작은 점보다도 작은 곳인 우리 동네에서 같은 공기로 숨 쉬고 같은 물을 마시며 그렇게 공간을 공유하면서 살고 있다.

일본에서 유출된 방사능에 대한 두려움이 시간이 지나도 사라지지 않는 이유는 방사능이 유출된 바닷물은 전 세계를 돌고 돌아 결국 우리에게도 올 것이라는 생각 때문이다. 방사능이 유출된 지 3년이 지난 지금도 방사능에 오염된 공기, 바닷물, 토양에 의해 2차 오염된 먹거리들에 대한 공포가 더욱 확산되고 있다.

내 것이 아니지만
내 것인 것

내 집 안은 나만의 생활공간이기에 아끼고 가꾸지만 경계공간인 담벼락에

는 그만큼의 관심과 정성을 쏟지 않게 된다. 하지만 내집 앞, 담벼락을 방치해놓고 쓰레기가 쌓여간다면, 그곳을 지나다니는 사람 그리고 가장 자주 이용하는 내가 피해자가 될 것이다. 마찬가지로 3차 공간이지만 내 집 앞길을 내가 관리해야 하는 공간으로 여기어 가꾸고 청소하게 된다면 내 집 앞을 지나는 사람들에게 잠깐이지만 우리 집 앞을 지나갈 때 행복한 경험을 제공하게 될 것이다. 그리고 이를 통해 우리 모두 3차 생활의 질은 상승하게 된다. 하지만 반대의 경우, 우리 동네 골목길에 쓰레기가 쌓여 있고 악취가 심하게 난다면, 그곳을 지나는 사람들은 기분 나쁘고 불쾌할 것이고 3차 생활의 질은 낮아지게 된다.

생활의 질이 높은 나라의 생활환경은 어떠한가. 한국을 떠나 외국으로 여행을 떠날 때 무엇을 기준으로 그곳으로 향하게 될까. 훌륭하고 유서 깊은 역사문화유산, 자연의 위대함을 느끼게 만드는 자연경관, 새로운 경험을 통해 자극을 받고 싶어 이국적인 곳으로 떠나게 된다. 또는 세끼 맛있는 음식과 쾌적한 호텔생활을 꿈꾸며 떠나기도 한다. 여기에도 마찬가지의 기준이 적용된다. 목적을 가지고 행하게 되는 1차, 2차 생활의 질은 개인의 노력에 따라 달라질 수 있다. 하지만 훌륭한 문화유적지로 들어

<그림 31> 지나치게 좁은 폭의 보도

<그림 32> 길이 끊어진 보행로

서기 전 만나는 주변 환경이 주는 쾌적한 느낌, 또는 맛있는 음식점으로 가는 도중에 만나게 되는 음식물 쓰레기들은 짧은 순간이고 작은 부분이지만 여행한 지역을 평가하는 주요한 요소가 될 수 있다. 이와 같이 3차 생활이 발생하는 공공공간의 질에 따라 우리가 외부환경에 노출되어 있는 동안 3차 생활의 질이 달라진다.

3차 생활이 이루어지는 장소는 대부분 '공공 공간'으로 볼 수 있다. 모든 이를 대상으로 하는 공공 공간은 공원, 광장, 녹지대, 주민 센터, 놀이터, 노인정 등과 같이 주변에 많이 존재하고 있다. 공공 공간의 역할을 단지 1, 2차 생활의 주변부 환경, 보조적 역할로만 한정한다면 3차 생활에서 겪게 되는 우연한 일들의 가치를 폄하하는 것이다. 그렇게 된다면 3차 생활공간, 공공 공간 그리고 그 안에서 일어나는 많은 우연한 사건들 그리고 우리의 삶까지 가치없는 죽은 공간, 죽은 시간이 된다.

우리의 생활 중 3차 생활은 얼마나 중요한가, 그리고 얼마나 많은 비중을 차지할까. 매일 아침 가정을 떠나 출근길에 나서는 순간부터 3차 생활이 시작된다. 회사나 학교에 도착해 2차 생활을 보내고 일과가 끝난 후, 동호회나 친목활동, 자기개발의 시간을 보내고 다시 가정으로 돌아가기 전까지 3차 생활을 지낸다. 1, 2차 생활의 사이사이에 끼어 있어 큰 부분을 차지하지 않는다고 볼 수도 있지만 3차 생활의 질에 대한 관심은 1, 2차 생활의 질에 대한 것 못지않다. 우리의 삶은 1, 2, 3차 생활로 완성되기에, 주된 1, 2차 생활 못지않게 3차 생활의 질은 중요하다.

공공 공간은 보기에 좋게 만들어놓고 감상하는 곳이 아니라, 모든 사람이 이용하기 좋고 쾌적한 장소를 평등하게 제공하여 모두가 즐길 수 있도록 만들어놓은 삭막한 도시의 오아시스와 같은 장소이다. 공간이 예쁘게 꾸며졌다거나 그곳에 놓인 조각품 또는 시설물이 아름답다거나를 판단하는 것은 미적인 잣대를 가지고만 평가하는 것이므로 공공 공간에 대한 판단기준은 달라져야 할 것이다.

앞서 말한 대로 3차 생활은 1, 2차 생활이 이루어지는 삶의 과정 중에 우연히 발생하는 어떤 일들로 이루어진다.

'우리 동네 이웃주민들과 함께 텃밭을 가꾸면서 얘기를 나눌 공간,

주말에 간단히 야외활동을 하며 하루를 자연과 함께 즐길 수 있는 공간,

항상 아이들이 마음껏 뛰어놀 수 있는 공간이 있는지.

아이들이 자연을 찾아 교외로 나가지 않아도, 우리 동네에 작은 동네 숲이 조성되어 있어 자연학습을 받으며 곤충과 나무 이름을 배울 수 있는지.

어르신들이 어린아이 시절의 동네 모습을 추억할 수 있는 고목이나 오래된 건물, 시설들이 잘 보존되어 있는지…….'

이러한 일들은 1, 2차 생활처럼 필수적이거나 생존과 관련되어 있는 행동들은 아니다. 그렇기에 양호한 공공 공간으로 이루어진 환경에서 살고 있는 사람들이 누리는 풍부하고 풍요로운 3차 생활이 그렇지 않은 공간에서 살고 있는 사람들의 삶과 비교할 때 더욱 빛을 발하게 된다.

뉴욕의 센트럴파크를 부러워하고 런던의 하이드파크를 부러워하는 것으로 대변되는 질높은 도시생활은, 곧 3차 생활공간의 질이 높은 것이며 우리는 이를 도시환경이 잘되어 있는 것으로 인식하게 된다.

공공 공간의 역할은 앞서 언급한 내용보다 셀 수 없이 많이 있으며 그 역할들이 충분히 가치 있게 작용할 때 우리 인생에서도 중요한 부분을 차지하게 된다. 또한, 공공 공간이 제대로 작동할 때 범죄와 같은 반사회적 행위 또한 줄어들고 친밀한 도시를 만들 수 있다.

길에서 노는
아이들

길은 우리에게 어떤 의미일까. 단지, 이동하는 통로인 길로만 존재하지는 않을 것이다. 우리는 길에서 많은 것들을 만나고 느낄 수 있다.

우리의 생활이 집, 학교 또는 회사, 여가생활, 집으로 이루어진다고 가정했을 때 우리는 그 사이사이에도 공간을 접하고 느끼고 그 사이 공간에서도 생활을 하고 있다. 공간이동의 중간과정에 개입이 많이 일어나는 가로일수록 더욱 풍부하고 풍성한 삶을 만들어낼 수 있다.

집으로 돌아오는 길에 만나게 되는 사람들과 인사를 나누고, 친구와 잠깐 공원에서 담소를 나누면서 하루의 피로를 풀고, 퇴근 후 취미생활로 자전거를 타러 간 한강시민공원에서 노을을 바라볼 수 있다면 하루하루가 지겹다거나 회색빛으로 둘러싸인 곳에서 살아가고 있는 것 같은 느낌은 덜할 것이다.

방과 후 집으로 돌아오는 길에서 아이들은 열심히 뛴다. 돌아오는 길은 아이들에게 즐거운 놀이터가 된다. 그때 이 아이들에게 길은 통로이기 때문에 뛰어서는 안 된다고 말해야 할까. 아니면 마음껏 뛰어놀되 주변을 살펴보고 차가 오지 않을 때에만 뛰라고 말해야 할까. 둘 다 좋은 대답은 아닐 것이다.

<그림 33> 보도에서 뛰는 아이들(이촌동) <그림 34> 놀이터에서 노는 아이들과 기다리는 엄마들(이촌동)

아마도 아이들이 마음껏 뛰어놀 수 있는 동네는 가장 약자인 아이와 노인을 배려하고 있으며 동네주민들은 약자들의 기준에 맞추어 살아가고자 약속을 하고 참을성 있게 기다려주는 곳일 것이다. 그곳은 누구나 꿈꾸는 웃음이 가득한 동네일 것만 같다.

반면 교통사고의 위험이 도사리는 동네는 사람을 위주로 천천히, 느리게 사는 곳이라기보다는 편의를 중시하고 있는 곳이며, 불편을 감수하며 조금 기다리더라도 다른 사람의 속도에 맞추어 사는, 공존하는 삶보다는 개인의 성공과 목적을 향해 돌진하는 사람들이 모여 있는 곳일 것만 같다.

공간의
확장

그냥 놓아둔 공간, 자발적으로 이용하는 사람들만의 공간으로 한정되어 있던 곳을 가꾸고 여러가지 기능의 시설들을 구비해놓으면 조금씩 사람들이 찾게되고 활기찬 장소로 바뀌며 생명력을 되찾게 된다. 아름다운 공간은 사람들을 끌어들인다. 한강이라는 아름다운 강과 시민공원은 사람들의 발걸음을 저절로 그곳으로 향하게 만들고 그곳에서 좋아하는 사람과 함께 시간을 보내고 싶게 만든다. 여유로운 분위기와 아름다운 경관을 지니고 있으면서 누구나 접근하기 쉬운 곳이라면 보았을 때나 그 공간에 속하여 시간을 보낼 때 우리는 아늑함과 평화로움을 느낄 수 있다.

거주공간의 아름다움은 어떻게 가꾸어질까. 개인의 방이나 내부 인테리어에 많은 공을 들이는 사람이 많다. 하지만 외부 환경까지 신경 쓰며 생활하기에는

아직 우리의 삶이 바쁘고 여유가 없다. 집 화단을 아름답게 꾸미고 가꾸는 것은 시간·노력·공간·돈이 필요하다. 그 밖에도 사회적인 분위기가 그러한 취미생활을 인정하는 분위기, 가족들 간의 합의, 주변의 인정 등 일반화되기까지 많은 요소들이 필요할 것이다.

　　정원을 가꾸기 위해서는 계절적인 변화에 민감해야 하고 부지런히 정보도 모아야 한다. 주변에 비슷한 관심을 가지고 있는 사람들과 정보교류도 필요하다. 무엇보다도 개인적인 노력에 의한 경제적인 자유와 가사일, 육아, 자녀교육에 대한 개인 및 가정 개별적인 노력의 비중이 줄어들고 사회가 함께 살아가는 기본권이 보장되는 사회가 조성되어야 한다.

　　그렇다면 여기서 다시 한번 짚어보자.

　　집 화단을 꾸미는 것은 단지 개인적인 문제인가.

　　육아와 교육의 많은 부분을 책임져 주는 사회 시스템, 은퇴 후 삶의 기본적인 수준을 보장해주는 시스템, 개인의 여가생활을 중요하게 생각하는 사회적 인식 수준, 국가를 위해 개인의 삶을 희생했던 과거와 달리 개인의 행복이 나라의 행복도를 높여주는 것을 인식하는 분위기. 이런 여러 복합적인 노력이 어우러져야 일반적인 가정에서 집 앞 화단을 꾸밀 수 있게 되는 것이다.

　　우리나라의 상황은 어떠한가? 육아는 내 소유인 자식에 대한 것이므로 최고의 교육을 시키고 좋은 직업을 가지기 위해 무리해서라도 과외교육을 시키는가. 여전히 개인보다 회사의 이익이 우선하므로 야근을 의무적으로 해야 하고 여전히 서로가 서로를 경쟁상대로 여기며 개인의 노력에 따라 삶이 달라지는 사회이고 계층으로 나뉘어 살아가고 있으며 그것의 기준이 단지 경제적인 이유인가.

　　우리는 어떻게 살아가고 있는가? 정부의 탓을 하며 정부의 복지정책만이

우리의 삶을 나아지게 만들어줄 동아줄이라 생각하고 소리 높여 정부의 행동을 이리저리 비판하고 있는가. 먹고살 걱정에 서로를 이겨야만 살 수 있는 생존게임의 룰을 따르고 있는가.

우리나라는 가난한 나라에서 벗어났다. 이미 일인당 소득 2만 달러의 시대에 접어들면서부터는 사회를 성장시키는 기준이 달라진다.

높은 삶의 질을 누리고 싶은 욕구로 인하여 더욱 질 좋은 공간을 찾게 되고 그런 공간에 대한 동경으로 인하여 외국의 환경을 부러워하게 되기도 한다. 우리가 나아가야 할 비전은 공간에 있다.

개선의
노력

자기 집 앞을 가꾸려는 노력, 또는 개인의 취미생활로 시작된 텃밭 가꾸기와 정원 만들기, 담장 허물기 같은 일들이 하나씩 쌓여가고 있다.

각자의 경제생활에만 몰두하다 보니 타인에 대한 관심을 끊게 되고, 남보다 더 잘 살아야겠다는 경쟁심리가 들끓었던 지난날에는 내 주변을 돌볼 여유가 없었다. 나라가 살기 어려웠던 시절에는 다 같이 잘살고자 하는 마음으로 단결이 되었을지도 모르겠다. 지금은 먹고살 만하니 배부른 소리일지 모르겠지만 조금 더 인간답게 살고 싶어졌다. 내가 사는 집만 예쁘면 그만인 것이 아니라, 이제는 내가 사는 동네도 예뻤으면 좋겠고 좋은 사람들이랑 함께 살아가고 싶다. 남보다 더 잘사는 것에 의미를 부여하기보다는 내가 숨 쉬고 있는 지금 이순간이 행복했으면 좋겠고 옆 사람과 같이 마주보며 웃을 수 있다면 더 행복할 것 같다.

삭막해 보이는 공터를 내버려둔다면 당장 귀신이라도 튀어나올 것 같고 범죄의 소굴처럼 보일 것이다. 그러한 공간이 우리 동네, 우리 아파트 단지 안에 있다면 우리 동네까지 그런 위험한 공간으로 보일 것이다. 청소만 깨끗이 한다고 해도 무서워 보이는 이미지는 피할 수 있을 것이다. 거기에 더 많은 노력을 기울여서 정원을 가꾸거나 아름다운 조형물을 갖다 놓는다면 사람들은 그 공간을 바라보게 되고 찾아오게 될 것이다. 주변에서 영향을 받아 조금씩 아름다운 공간이 늘어나게 될 수도 있다.

⟨그림 35⟩, ⟨그림 36⟩은 같은 아파트 단지 내에 방치된 공간에 사람의 손길이 닿아 아름답게 정원으로 가꾸어진 모습이다. 오른쪽 사진은 마치 외국의 아름다운 정원도시에 방문한 것과 같은 느낌을 준다. 작은 손길로 내가 가꾼 공간이 이렇게 아름다운 모습으로 변하여 사람들에게 아름다운 장소를 제공한다면 보람되고 여유로운 마음이 들지 않을까.

<그림 35> 아파트 안 방치된 공간 <그림 36> 사람의 손길이 닿아 가꿔진 아파트 내 정원

다음 사진은 아파트 단지 안에서 텃밭을 가꾸고 있는 모습이다.

아름다운 조경작업을 하는 것이 아니더라도 사람의 손길이 닿아 정돈되고 질서정연한 모습을 보이는 곳의 모습은 이곳이 버려진 공간이 아니고 사람의 관심 아래 관리가 이루어지고 있다는 메시지를 던져준다. 시각적인 아름다움뿐만 아니라 안전상의 이유에서도 관리가 이루어지지 않고 버려진 곳은 범죄발생의 대상으로 선택될 수 있다.

<그림 37> 아파트 단지 내 텃밭 가꾸는 모습 <그림 38> 아파트 단지 상가 뒷마당에서 텃밭 가꾸는 모습

<그림 39> 오슬로의 카를요한스 거리

<그림 40> 오슬로의 카를요한스 거리

4. 내가 사는 동네

PROMENADE DESIGN

내가 사는 집뿐만이 아니라 내가 사는 동네에 대한 관심이 높아지고 있다. 내가 선택할 수 없는 문제-부모님의 선택, 직장 근처, 육아 등-라는 생각에서 벗어나 상상의 나래를 펼쳐보자. 그리고 내가 먼저 나서서 그런 동네를 만들 수 있는 방법은 무엇이 있는지 한번 노력해보면 어떨까.

당신은 어떤 동네에서 살고 싶은가요?

스스로 반문해보자. 나는 어떤 공간에서 숨 쉬고 물을 마시며 같이 노래하고 산책하며 살아가고 싶은지. 놀이터에서 건강을 위한 운동도 하고 이웃주민들과 저녁을 함께하거나 자주 얼굴을 마주할 수 있도록 대문이 열려 있는 동네, 아이들은 뛰어놀 수 있고 작은 마을 숲이 있어서 언덕에 올라 해가 뜨고 지는 것을 바라볼 수 있다면 더욱 좋을 것 같다.

슬그머니 그런 생각도 든다. 불편함은 얼마나 감수해야 할까. 주차할 공간

이 부족해서 자가용으로 출퇴근할 수 없을 수도 있고 관리인이 없어서 도둑이 들 수도 있다. 반대로, 자전거를 이용하거나 대중교통을 탄다면 저절로 운동량이 늘어서 비만을 걱정하지 않아도 되고 내 얼굴을 아는 이웃주민들이 우리 집에 낯선 사람이 들어간다면 내게 연락을 해올 수도 있다. 택배는 동네 슈퍼에 맡기고 아이는 동장님 집에 맡길 수 있을 것이다.

절충안은 무엇인지. 절충안이 없다면 내 선호는 무엇인지에 따라 또 내 직장의 위치에 따라 살고자 하는 동네를 고를 수 있다. 하지만 지금은 철옹성처럼 높은 가격의 담을 쌓고 있는 브랜드 아파트로 진입하기 위한 계단식 이사를 하고 있다. 편리하고 아름답고 모든 것이 준비된 브랜드 아파트에서 사는 것은 성공의 표식처럼 보이기도 하고 타인에 비해 우월함을 증명하는 서류 같기도 하다.

그렇다면 내가 지금 살고 있는 동네는 어떤 곳인가?

좋은 점, 나쁜 점을 나열하다 보면 내가 나서서 할 수 있는 문제들도 하나씩 보이기 시작할 것이다. 지금 당장 시행하기에는 귀찮아서 또는 주목받기가 무서워서, 굳이 그렇게 애쓰고 싶을 만큼 동네가 좋지 않아서…… 등의 이유가 생각나며 하기 싫어질 수도 있다. 그럴 때는 다시 내가 살고 싶은 동네를 떠올려보고 스스로와 약속을 하자. 거창하게 나중에 돈 많이 벌면 기부하면서 살아야지, 또는 배고픈 아이들의 양아빠, 양엄마가 되어 후원해줘야지 하는 생각보다 옆집에 살고 있는 꼬맹이를 위해 쓰레기를 깨끗이 처리하고 앞집에 살고 있는 할머니를 위해 작은 화분 하나를 집 앞에 내놓고 가꾸어보자. 그리고 나를 위해 상추와 같은 채소를 직접 기르고, 내가 좋아하는 꽃을 하나씩 심고 길러본다면, 지금의 내 자녀들, 또는 태어날 내 자녀들을 위한 아름다운 동네 환경 조성이 꿈이 아니라 실현 가능한 일이 될 것이다.

노지현

도시공간 디자인,

우리 삶의 가치를 창조하다

한양대학교 공공디자인정책대학원 석사
현) IBS KOREA 빛 환경 조명위원회 전문위원
　　한국공간환경디자인학회 전문위원
　　대학 강의

1. 들어가며

여기 유명한 선진 도시들과는 달리 있는 그 존재만으로도 사람들을 끌어들이고 감동시킬 수 있는 캄보디아의 앙코르와트가 있다. 조용하리만치 아무것도 하지 않아 보이는 앙코르와트와는 달리, 스페인의 작은 도시 바르셀로나에는 가우디를 만나기 위해 세계 각국에서 엄청난 사람들이 모여든다. 또한 세계 최대의 프랑스의 루브르

<그림 1> 캄보디아, 과거와 현재가 공존하는 곳으로 전 세계인에게 사랑받는 곳. 출처: 노지현(2011)

박물관을 보기 위해 사람들은 파리로 몰려들고 낭만의 도시 파리는 언제나 사람들로 북적거린다. 고층빌딩으로 둘러싸인 뉴욕은 현대미술의 중심으로서 세계 미술

을 주도하는 예술가들의 집단이 있는 곳이다.

언제부터인가 도시들은 조용하기보다 북적이며, 사람들을 불러 모은다. 그래서인지 사람들은 더더욱 매력적인 도시를 만들기 위해서 활기 넘치는 분위기와 공간의 느낌, 보다 나은 삶의 질을 어떻게 창조할 수 있을 것인가와 같은 도시 어메니티 및 가치 창조에 대한 논의들에 열을 올리고 있다. 이러한 논의들을 충족시키기 위해 도시공간 디자인의 역할이 더욱 중요해졌다.

'머서(Mercer)'사(社)는 매년 전 세계 215개의 도시의 정치·사회·문화적 환경과 공공서비스의 질을 조사하여 'Mercer's Quality of Living Survey'를 발표하고 있고, 경제 전문지인 『이코노미스트(The Economist)』 또한 매년 140여 개 도시를 조사하여 'Liveability Ranking'을 발표하는데, 2009년 삶의 질이 좋은 도시 순위는 각각 1위와 2위로 오스트리아 빈(viennna)이 차지하고 있다.

그런데 우리나라 도시들은 아직 그 순위조차 들지 못하고 있다. 빈은 100년 전부터 엄격한 그린벨트 시스템을 유지하여 녹색공간을 유지하는 동시에 지속가능한 도시공간 디자인을 고민해온 도시이기에 이 결과가 놀랍지만은 않다. 우리는 도시공간 디자인이 우리의 삶을 어떻게 풍요롭게 하며 우리가 추구하는 가치들을 어떻게 창조하는지 선진 도시들로부터 배울 수 있다. 빈의 '도시개발계획 2005 목표'에는 문화·사회·교육·보건·탁아시설 등 충분하고 다양한 고품질의 생활공간들뿐 아니라 생태공간과 레저공간에 대한 이용 장벽을 보다 더 갖추어 모두가 이용 가능토록 만들어 이를 통해 빈에서의 삶의 질을 보장한다고 명시하고 있다.

이런 견지에서 최근 도시디자인의 개념이 단순하게 겉보기에만 좋아 보이는 수박 겉핥기식의 디자인이나 경제성장만을 추구하는 개념에서 벗어나고 있다. 궁극적으로 이제는 디자인이 주민의 삶의 질, 즉 행복지수를 높이는 방향으로 바뀌어가고 있다. 저마다 도시의 특성을 내세우면서 세계 최고의 도시, 세계 일류의 도

시, 세계 문화의 중심지가 되기 위해 치열한 경쟁을 벌이는 가운데, 과연 이들의 도시와 경쟁해서 우리의 도시가 보여줄 수 있는 것은 무엇인가?

2007년 10월 20일, 국제산업디자인단체협의회는 샌프란시스코에서 총회를 열어 서울을 2010년 세계디자인수도로 선정한 이래 서울을 중심으로 도시공간 디자인 붐이 일어났다. 서울시는 디자인 가이드라인을 만들어 체계적인 시스템 아래 도시 정비 사업을 하고 있으며 세계적인 디자인 거점도시로, 디자인 교류의 중심으로 도약하기 위해 다방면으로 노력하고 있다.

필자는 이러한 노력이 단순히 가로등 하나를 교체하는 문제에만 국한해서 변화를 흉내 내는 것이 아니어야 한다고 생각한다. 정권이 교체될 때마다 정권에 휘둘리는 일관성 없는 정책과 도시계획들의 반복된 틀에서 벗어나야 한다고 보며, 도시공간 디자인이 주민의 삶의 가치를 창조할 수 있는 지속 가능한 방향으로 나아가야 한다고 보는 바이다. 그 방향은 아주 거대한 그림이 아니라 우리 바로 주변에서 쉽게 찾을 수 있는 것들이며, 아래에서 해외의 선진 도시 사례들을 통해 우선적으로 우리가 나가야 할 방향에 대해 이야기하려 한다.

2. 한국의 도시공간은?

도시는 정치 · 경제 · 사회 · 문화가 복잡하게 얽혀 있는 한정된 삶의 공간으로 도시를 이루는 모든 기능이 조화롭고 원활하게 수행될 때 삶의 질을 높일 수 있는 환경을 이루게 된다. 이러한 도시공간은 자연발생적으로 생긴 것이 아니라 사람들의 긍정적인 생각과 창의적인 생각을 자유롭게 할 수 있도록 디자인 된다. 또한 도시의 이미지는 단순히 환경을 조화롭게 하는 것뿐만이 아니라 사람들의 실용적인 목적을 만족시켜야 하며, 이런 도시 환경은 자연 발생적으로 생성된 것보다 인공적인 환경 속에서 사는 우리는 도시의 이미지와 인상이라고 하면 가장 먼저 떠오르는 것이 우리를 둘러싼 건축물과 도시의 색이라고 하는 경우가 많다.

인간의 지각 중 87%가 시각에 의존한다 할 정도로 색은 안락함과 즐거움을 제공하는 중요한 역할을 한다. 여기서의 색은 두 가지 의미로 쓰일 수 있는데 그 하나는 빛의 '색(Color)'으로서 빛을 흡수하고 반사함으로써 사물을 구별할 수 있는 물리적 요소로서의 의미이다. 또 다른 하나는 '개성(Identity)'의 의미로 볼 수 있다. 그렇다면 한국의 도시공간의 색은 어떠할까?

한국의 도시는 일제 강점기 산업체제의 형성과 해방 이후의 산업 기술 장려의 시대적 흐름에 따라 급격하게 발전하였다. 혹자는 한국의 발전이 서양에 비추어 100년은 더 걸릴 것이라 했지만 2013년 현재 한국의 산업의 위치는 어떠한가? 이는 실로 놀라운 발전이라 할 수 있겠다. 하지만 이와는 별개로 우리는 산업화의 산물로 회색 도시의 이미지를 떠안게 되었고 난개발의 자취로 지나친 디자인을 추구, 도시의 아이덴티티 디자인의 변질 등 우리 도시가 처한 시각적 건강상태는 위험한 수준이다.

현재 우리나라에서는 도시 관리의 필요성을 강조하고 있긴 하나 그러한 노력들이 기능적인 측면을 중심으로 이루어짐에 따라 상대적으로 도시의 시각적 측면에서 노정되어 온 다양한 문제에 대한 해결방안은 그다지 진척되어 오지 못한 것이 사실이다. 최근 도시 미관은 관련 연구 및 규제의 부재 속에 경관의 통일감과 조화성을 찾아보기 힘든 실정이며, 대도시뿐만 아니라 전통적 가치관을 지닌 지방의 중소도시에서도 지역의 아이덴티티가 상실되는 문제가 심각한 지경에 이르게 되었다. 따라서 도시의 시각적 이미지를 구현하는 다양한 요소들에

<그림 2> 서울의 삭막한 도시공간. 출처: 노지현 (2003)

대한 보다 심오한 연구가 필요한 실정이며 행정적인 지원과 함께 도시의 정체성을 결정짓는 중요한 역할을 하는 도시의 공간 디자인에 대한 연구 및 개발이 시급하다.

3. 색을 입은 도시

PROMENADE DESIGN

녹색을
입은 도시

　　인간은 과거부터 자연의 특성과 그 시대의 기술 수준을 적절히 대응하면서 자연과의 공생 도모를 위해 고민해왔다. 오늘날의 도시화는 물질만능주의와 함께 발달했고, 지구촌 곳곳에서의 도시들은 각기 다른 삶의 양식을 갖고 발전해나간다. 영국에서 발생한 산업혁명은 인간을 빠르고 쉽고 간편한 삶을 추구하게 하는 시발점이 되었다. 그러나 이내 표준화된 상품에 질린 사람들이 장인의 수공예품을 그리워하며 다시금 디자인에 대한 갈망이 심화되는 것이야말로 근대 디자인 역사의 출발점이기도 하다. 오늘날 우리는 녹색의 환경에 살고 싶은 갈망으로 그린 디자인을 외친다. 그린 디자인의 탄생은 인간의 생명에 직접적인 영향을 주는 자연과 공존해야 하는 인류의 영원한 과제 때문일 것이다.

　　그린 디자인의 이름과 함께 도시공간 디자인은 더없이 중요해졌다. 녹색을

입은 도시란 우리의 시각뿐만이 아닌 오감까지를 건강하게 한다는 의미다. 도시의 길을 닦고 전기를 공급하고 아름다운 색채로 도시의 외관을 꾸미는 시각적인 부분도 중요하겠지만 여기에 더 추가하여 인간의 신체 및 정신까지도 건강하고 맑게 할 수 있는 디자인이 있다면 반드시 실천해야 마땅할 것이다.

우리의 도시, 서울을 보자. 서울은 600여 년의 긴 역사가 있음에도 불구하고 여러 역사적 우여곡절 속에서 150여 년의 단절이 있었고 이제 서울은 모든 것이 과밀해질 대로 과밀해져 있는 상태다. 하지만 시민들의 삶의 질을 확보하는 녹지공간은 절대적으로 부족하여 높아가는 땅값 속에서 도심 내 대규모의 녹지공간을 조성하는 것이 쉽지 않은 현실이다.

세계적으로 유일하게 빽빽하게 들어서 있는 아파트와 초고층 주상복합에 사는 것을 지상 최대가치로 생각하는 사람들이 살고 있는 개미굴 같은 곳, 바로 서울이다. 프랑스의 발레리 줄레조 교수는 프랑스의 '씨떼'라고 불리는 주거단지는 사람들에게 외면받는 데 반해, 한국의 '아파트 단지'가 여전히 시민들이 선호하는 주거환경임에 주목하였다. 서양에서는 이미 슬럼화되어 온갖 사회문제의 온상이 되어야 할 아파트 단지가 한국에서는 그 같은 문제를 야기하고 있지 않음에 오히려 주목하여 저서를 출간한 것이다.

몇몇 무늬만 공원인 공간들을 제외하고는 콘크리트 구조물의 삭막한 도시 환경 속에서 사람들의 삶의 질은 그만큼 떨어지고 있다. 1960년 이후로 국가적으로 계획한 아파트 단지들은 낙후되어 그 인기가 예전만 못하게 시들해져 가고 있다. 그것은 소위 말하는 사회의 부유층들이 복잡한 도심을 떠나 서울 외곽의 공기 좋고 녹지 환경이 좋은 고급주택을 짓고 살고 있는 도시 교외화의 현상을 보아도 알 수 있다. 하지만 그렇지 못한 사회의 90% 이상 되는 서민들은 어떻게 살고 있는가? 성냥갑 모양의 획일화된 아파트 속에서 정신적·신체적으로 피로함을 받으며 매일 살

아가고 있다. 아니면 이러한 환경에 완벽히 길들여져 새로운 공간에 대한 꿈을 아예 꾸고 있지 않을지도 모르겠다.

　　우리 정부는 몰려드는 인구 과밀화를 막기 위하여 1960년대 이후 인구 분산을 목적으로 신도시 계발을 추진하였다. 하지만 2000년대 들어선 대부분의 2차 신도시 또한 1차 신도시 개발계획과 마찬가지로 녹지공간을 충분히 활용하지 못한 채 부도심의 메리트인 자연적인 환경을 살리지 못하고 무분별하게 산과 들을 깎아 고층아파트를 지어대고 있다. 실제로 미분양 꼬리표를 달고 있는 신도시들이 속속 출현하고 있는 것은 어제오늘 일이 아니다. 지방도시의 특별한 메리트 없이 그저 똑같은 성냥갑 같은 아파트 속에 살아야 한다면 누가 그런 곳을 선호할 것인지, 이대로 두어도 되는지 의구심마저 든다.

　　선진국형 도시들을 보면 지하철과 멀더라도 외곽의 녹지공간이 넓고 삶의 여유를 즐길 수 있는 곳이 더 인기이다. 하지만 우리는 아직까지 지하철이 가까워 일터로 바로 갈 수 있어야 하고 소음과 공해와는 무관하게 도심의 고층아파트에 살면 그것이야말로 부의 척도가 되는 사회에 살고 있다. 참 아이러니할 따름이다. 현주소에서 완벽한 해결이 될 수는 없더라도 우리는 삭막한 도심에 자연의 혜택을 받지 못하는 사람들을 위한 대책을 마련하여야 한다. 미국 샌프란시스코에 설치된 재활용 공공벤치를 보자. 트럭으로 재활용된 벤치는 이동성이 용이하여 누구나 쉽고 편하게 앉을 수 있고 식물을 심어 도심의 답답함 또한 조금이라도 해결하려 하였고 좁은 도심의 공간을 최대한 활용하였다. 이러한 아이디어는 우리가 참고할 만하다.

　　세계의 도시들의 경쟁력은 단순히 규모의 문제가 아니다. 도시 전역의 수많은 녹지공간들의 연속성에서 찾을 수 있고 한반도에도 녹색을 입히는 작업이 절실히 필요하다. 한국은 2006년 영국 레스터대학과 신경제학재단에서 발표한 세계행복지수 순위에서 102위에 머물렀다. 대기오염도가 147위, 1인당 에너지 소비량은 5

위로 매우 열악한 환경에서 행복하지 못하게 살고 있다. 행복지수를 높이는 요인은 여러 가지가 있겠지만 삶의 공간, 즉 환경이 큰 비중을 차지하고 있다. 따라서 녹지를 디자인하는 것은 국가 이미지를 높이는 일도 되겠지만 국민 개개인의 삶의 질 또한 높이는 중요한 가치를 창출해내는 일이다.

우리가 잘 알고 있는 뉴욕의 맨해튼에 있는 센트럴파크를 보자. 참고로 맨해튼에는 이 공원 외에도 100만 평이 넘는 공원이 여섯 개나 더 있다고 한다. 우리는 용산을 공원화하자는 현안이 대두됐을 때 땅값 비싼 서울 도심에 70만 80만 평의 공원은 터무니없다는 의견과, 외관에 산이 있으니 도심은 포기하자는 의견들이 많았다. 이런 우리네와는 달리 뉴욕 맨해튼 한가운데의 100만 평짜리 공원의 존재는 우리로 하여금 많은 것을 생각하게 한다. 하다못해 런던같이 오래된 도시의 하이파크도 70만 평이 넘는다고 한다. 이런 견지에서 우리의 좁은 땅덩이에 언제까지 변명의 이유를 댈 수는 없을 것 같다.

맨해튼은 세계의 경제 중심지답게 초고층들이 즐비하다. 메트로폴리탄 박물관, 월스트리트, 국제연합본부, 엠파이어스테이트 빌딩, 컬럼비아 대학, 뉴욕미술

<그림 3> 뉴욕 맨해튼의 센트럴파크. 출처:http://jeeeun9435.blog.me/40187901412

관, 록펠러 센터 등 세계적인 명소가 집합된 곳이다. 센트럴파크는 전체 13,000만 평 중 오픈스페이스가 25.6%(330만 평)를 차지하며, 허드슨 강 주변으로도 많은 공원을 갖고 있다.

내가 처음 맨해튼에 갔을 때 센트럴파크 공원에 들어서자 일단 밖의 환경과 차단되는 느낌이 들었고 직선이 아닌 구불구불한 길들은 마치 정말 숲에 들어온 듯했다. 12시가 되자 공원 어디에선가 종이 울린다. 종소리는 부엉이 소리여서 자연 그대로의 느낌을 갖게 해줬다. 사람들은 이러한 도심의 녹지공간에서 벤치에 누워 책을 읽기도 하고 공원에 마련된 놀이터에서 아이들과 가족들이 단란한 시간을 보내기도 한다. 이 공원은 이어폰을 귀에 꼽고 조깅하는 사람들의 휴식처이자 근처의 오피스 맨들의 대화의 장소이기도 하다. 재미있는 점은 이렇게 울창한 공원과는 대조적으로 공원의 외부는 공원을 둘러싸고 정장 차림의 사람들이 바삐 걷는 사람들과 이층버스와 노란 택시들로 즐비한 평범한 도심의 풍경을 갖고 있다. 이층버스의 관광객들은 초고층 관광명소가 많은 뉴욕에서 이러한 녹색의 푸른 공원에 매료된 듯 연신 셔터를 눌러댄다.

그때 내가 느낀 뉴욕은 매캐한 먼지들 속에서 푸른 녹색 심장을 갖은 매력이 넘치는 도시다. 맨해튼의 한가운데 남북으로 길게 자리한 센트럴파크가 있는 것을 알고 나서 뉴욕을 방문하는 목적의 하나가 센트럴파크가 되었다. 우리에게 빽빽한 아파트의 주거공간이나 상업공간 사이에 이러한 울창한 공원이 조성되는 것을 상상해보자. 반대편의 어딘가를 가로질러갈 때에도 도심 속에 이러한 녹색의 푸른 숲이 조성된다면 어떠할까? 새소리가 지저귀고 아침의 상쾌한 녹음의 바람은 정서적인 안정도 가져다줄 것이다. 이는 정부가 나서서 해야 할 문제이기도 하지만 시민들의 의식도 바뀌어야 할 것이다. 당장 눈앞에 보이는 각자의 이익을 위해서라면 주변 상황이 어떻든 짓고야 마는 우리네 환경도 한몫하겠다. 이들은 또한 시각의 공해

를 줄이기 위해 노력한다. 우리는 간판 정비 사업으로 많은 한국의 도시들이 시각의 쓰레기 속에서 벗어나고 있긴 하지만 아직도 길을 걷다 보면 현실은 시각의 공해 속에 허덕이고 있다.

　　나는 국내외 여행을 할 때마다 항상 우리는 왜 이렇게 무차별한 색으로 너도나도 튀려고 안간힘을 쓰며 주변경관을 해치고 있는 것일까라는 생각을 해본다. 최근 강원도를 다녀오며 길가에 빨간 글씨로 되어 있는 옥수수, 감자떡이란 표지판들이 1m마다 세워져 있는 것을 보고 그 이유를 조금이나마 알았다. 옥수수를 사며 순박한 시골 아저씨가 감자떡 두 개를 더 넣어주셨는데 그 인심은 이런 길가에도 흩어져 있는 듯했다. 해당 지자체의 도시디자인과에서 충분히 맡은 일을 하고 있지만 이것 또한 인심일까? 세계에서 우리의 경제 성장은 실로 놀라울 따름이다. 그렇게 되기 위해 이렇게 살 수밖에 없었을까? 먹고사는 문제보다 디자인 따위가 더 중요했을 리 만무하다. 우선 치열하고 악착같이 먹고살아가기 위해 아우성치느라 간과한 것이라고 나름 결론지었다.

　　그런데 그랬던 우리 한국의 디자인은 세계 어느 나라와 비교해도 뒤지지 않을 위치에 섰다. 이제는 근본적으로 시민의 의식도 함께 바뀌어야 한다. 1853년 뉴욕 주 의회는 시민들의 참여를 바탕으로 맨해튼 한가운데의 땅을 공원으로 만드는 법안을 통과시켰다. 정부 주도형이라기보다는 시민 주도로 이루어졌다고 봐야 한다. 사유지를 공공의 목적으로 이용하여 도시를 숨 쉬게 하고자 하였고 센트럴파크는 그 연장선에서 태어날 수 있었다. 이는 도시화가 급속히 진행되자 시민들을 위한 공원에 대한 요구가 절박해졌기 때문이다. 처음에는 시민들이 자연을 원할 경우 언제든지 외곽으로 나가면 되었지만 점점 상업시설들이 교통이나 수송을 위해 남아 있던 강변을 다 차지하게 되면서 답답한 도시공간에 대한 시민들의 생각이 변화되기 시작한 것이다. 시민들이 우리보다 150년 전에 녹지의 중요성을 알았으며 이는

시민들과 예술인, 심지어 경제인, 정치인까지 함께 모여 삶의 질을 결정하는 가장 중요한 요소를 녹지를 만드는 것이라고 생각을 모았다는 점은 우리가 배워야 할 중요한 내용임은 분명하다.

　　세계적 생태 공원이 된 센트럴파크는 유지관리 또한 철저했다. 한국의 경우 어떠한가? 서울 같은 경우 그나마 잘되고 있지만 부도심으로 갈수록 공원조성만 해 놓고 관리가 허술한 곳이 더 많다. 물론 공원조성이 잘된 경우도 있지만 센트럴파크 만큼 숲이 우거지며 마치 숲에 들어온 것 같은 느낌을 주는 곳은 극히 드물다. 만들 것이면 제대로 만들자는 것이다. 어른들 운동기구 몇 개와 나무 몇 그루 심어놓고 공원이라고 하지 말자는 이야기다. 도시공간 디자인은 단순히 외관을 장식함을 의미하지만은 않는다. 또한 도시디자인 전문가가 제한된 전문 과정을 밟은 것이 아니라, 그 외의 경험을 통해 도시 개발 등의 분야에 들어서서 도시 기획에 자기 분야의 역할을 더했던 것과 같이 다양한 분야를 연관 짓고 함께 고려할 수 있는 능력이 높이 평가받는다는 찰스 랜드리의 말처럼 보다 깊고 풍부한 연구와 노력 없이 도시 디자인을 단순히 모방에만 치우쳐 힘을 쏟고 있는 것은 아닌지 곰곰이 생각해보아야 한다.

　　가령 우리가 T · P · O(Time · Place · Occasion)에 따라 의상을 입어야 하는 것처럼 때와 장소와 상황에 맞게 모든 것이 디자인되어야 한다. 정장에 운동화, 트레이닝복에 풀 메이크업을 한 어색한 경우같이 도심의 버스쉘터 디자인이 멋지다고 해서 시골의 풍경에 그대로 옮겨놓는 경우를 피해야 할 것이다. 각 지자체에서 다 그렇지는 않겠지만 공무원들의 업적의 수단으로 상징물과 같은 구조물들을 세우고 있다. 뒷부분에서 도시 정체성에 입각한 상징물들에 대해 언급하겠지만 굳이 그러한 구조물들을 도시 초입에 세울 필요는 없다. 대개 주변 풍경을 해치는 구조물로 철거 대상 1호가 될지도 모르기 때문이다.

김포 한강신도시를 가보면 아침, 저녁으로 철새와 노을, 넓은 평지와 하늘이 장관을 이룬다. 몇 해 전 도시 초입부분에 '미래를 여는 문'이라는 구조물이 생겼는데 2012년 설문조사에서 해당 지자체 시민들이 그 구조물에 대해 부정적인 생각을 갖고 있으며 좋은 도시 디자인은 아닌 것 같다는 조사 결과가 나왔다. 굳이 인공적인 강을 만들지 않아도 자연적으로 한강이 흐르고 시간에 따라 색색이 변하는 하늘, 그 위를 무리지어 나는 새, 평야지대는 그 자체만으로도 충분히 아름답다. 이러한 좋은 환경조건을 이용한 도시공간 디자인이 이루어져야만 하며 이러한 자연환경과의 공존을 자연스럽게 연결해주어야 한다. 뉴욕의 밀러 하이웨이 위의 강변공원은 시민들의 공원에 대한 접근성이 높다. 또한 부족한 녹지공간을 보충하기 위해 차량이 이동하는 고가다리를 땅 아래로 넣어 덮고 그 상부는 사람들의 즐길 수 있는 공간으로 만들었다는 점은 놀라운 발상의 전환이 아닐 수 없다. 이 공원의 프로젝트는 일반 이용 시민 위주의 공공 중심의 계획으로 이루어졌다.

시민들이 한강변으로 접근하기 어렵게 되어 있는 우리에게도 중요한 시사점을 주는 구상으로 보인다. 이러한 뉴욕의 도시환경은 정부 주도형으로 이루어진 것이 아닌 민간 비영리 단체, 뉴욕 시, 마스터 플래너, 시민이 계획한 공간이다. 특히 시민단체인 리버사이드사우스 계획협회(RSPC: Riverside South Planning Corporation)는 이렇게 많은 땅이 시민의 품으로 제공되는 데 중요한 역할을 했다.[*]

우리는 그나마 보유한 평야와 산들을 없애는 그곳에 똑같은 모양의 아파트들을 짓고 있고 강변으로 사람들이 걸을 수 없는 딱딱한 공간과 철조망을 설치하고 있다. 강 주변으로의 철조망은 군사지역인 특수지역이라 할지라도 공개되어 있는 한강 주변에 이러한 회색의 철조망은 사람들에게 위화감이 조성되며 탁 트인 한강의 경관에 큰 방해물이 되므로 다른 대안을 모색해보아야 할 것이다. 이러한 요소들

[*] 김기호, 문국현, 『도시의 생명력, 그린웨이』, p.86.

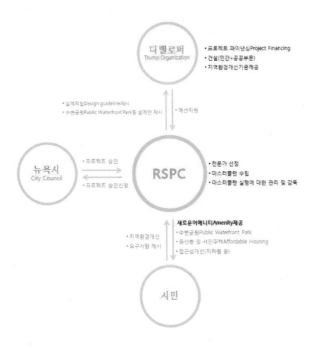

디벨로퍼
Trump Organization
• 프로젝트 파이낸싱Project Financing
• 건설(민간+공공부문)
• 지역환경개선기금제공

• 설계지침Design guideline제시
• 수변공원Public Waterfront Park등 설계안 제시

• 예산지원

뉴욕시
City Council
• 프로젝트 승인
• 프로젝트 승인신청

RSPC
• 전문가 선정
• 마스터플랜 수립
• 마스터플랜 실행에 대한 관리 및 감독

새로운어메니티Amenity제공
• 수변공원Public Waterfront Park
• 중산층 및 서민주택Affordable Housing
• 접근성개선(지하철 등)

• 지역환경개선
• 요구사항 제시

시민

<그림4) RSPC의 역할. 출처: 김기호, 문국현, 「도시의 생명력, 그린웨이」

이 모여 도시의 이미지를 만드는 것이다. 도시공간 디자인은 그 지역의 특색을 제대로 연구한 후 디자인되어야 한다.

이런 관점으로 보았을 때 디자인은 '예의'에서 시작된다고 생각한다. 주위 환경에 대한 배려와 절제가 꼭 필요하기 때문이다. 2001년 겨울, 오스트리아 빈에 갔을 때이다. 한국 민박집을 찾아야 하는데 대충 반나절이 걸린 듯하다. 그때 받은 충격은 한국에서 봤던 오색찬란한 간판이 없어서라기보다 반나절 걸려 찾아간 그 집 주인에게 들은 이야기였다. 흰 종이 위에 문항별로 동그라미, 엑스를 할 수 있는 조사지였는데 해당 구청에서 그 구역에 사는 주위 사람들에게 간판의 모양, 색, 크기 등을 명시하여 승인을 받은 후 구청에서 허가가 떨어지는 데까지는 적어도 한 달

이 넘게 걸린다는 것이다. 그리고 이러한 정책에 대해 불평을 늘어놓는 주민들이 없다는 것이다.

그때 받은 문화적 충격은 대단했다. 아니 한 달이나! 고작 작은 간판 하나 다는 데 주위 사람들에게 일일이 허락을 받다니! 10년이 지난 지금 한반도에서는 도시 정비 사업의 일환으로 간판 교체 하나 하는 데도 말이 많은데 건물에 간판 하나 달자고 주위 사람들에게 허락을 받는다니 실로 놀랍지 않은가? 이러한 노력의 결과라고 해야 할까? 시민들의 의식수준과 비례하다고 해야 할까? 2009년 삶의 질이 좋은 도시 순위는 각각 1위와 2위로 오스트리아 빈이 차지하고 있는 것은 우연의 일치는 아닐 것이다.

서유럽의 빈은 100년 전부터 엄격한 그린벨트 시스템을 유지하기 위하여 녹색공간을 유지하는 동시에 전통 건축물의 이미지와 가로 환경 특성에 대한 지속 가능한 발전을 고민해온 도시이다. 도시계획의 주요 목표로 삼아 최근의 도시개발에 적용하여 전 세계적으로 살기 좋은 도시의 기준이 되고 있다. 그 내용에는 시민들의 생활과 문화, 환경조화는 물론 경제적 발전까지 고려한 빈의 도시디자인 가이드라인의 개발과 활용은 〈도시개발계획2005, Urban Developement Plan 2005, STEP 05〉의 6가지 항목을 우리의 도시디자인 개발 정책에 적용해도 좋은 구상이 될 듯하다. 현재 우리의 디자인 가이드라인이 조례에만 머물러 법의 효력을 받지 못하여 잘 지켜지지 않는 부분도 있기에 빈의 사례와 같이 엄격한 기준을 구축하여 일시적이지 않은 지속 가능한 도시공간 디자인을 이뤄나가야 할 것이다.

살기 좋은 도시는 단순한 경제성장을 추구하기보다 시민의 행복의 질을 높임과 동시에 가치를 창조할 수 있어야 한다. 자연환경과 시민이 함께 공존하며 성장하고 작은 한 부분까지도 세심한 배려를 하는 지속 가능한 예의 있는 디자인이야말로 시민이 행복한 도시가 아닐까.

<그림5>오스트리아 학교 앞의 어린이 보행자 도로(왼쪽), 공사가림막이 흉물스럽지 않은 광장(오른쪽).
출처: http://eagonblog.com/474

특별한 색을
입은 도시

색은 두 가지 의미로 쓰일 수 있는데 그 하나는 빛의 '색(Color)'으로서 빛을 흡수하고 반사함으로써 사물을 구별할 수 있는 흔히 우리가 알고 있는 물리적 요소로서의 의미이며, 다른 하나는 '개성(Identity)'의 의미로 볼 수 있다. 무미건조한 사람보다 개성 넘치는 사람이 매력이 있고 인기 있듯이 도시 또한 그렇다. 사람에게도 향기가 있듯 도시도 향기를 지닌다. 도시의 개성은 그 도시가 지닌 이미지에 의해 재생산된다. 인공적인 상징 개발을 통해 도시의 이미지를 새롭게 만들고, 이를 통해 문화와 산업을 일으킨 세계의 도시 사례는 우리가 참고할 만하다. 도시의 상징은 도시의 부가가치를 높이는 것뿐만이 아니라 시민의 삶의 가치를 높여주는 한 요인이 됨을 뉴욕의 사례에서 보자.

1976년 미국의 광고 대행사 사장이자 유명 그래픽 디자이너였던 밀턴 글레이저는 당시 암울한 뉴욕을 다시 되살리려는 홍보 캠페인의 포스터를 만들다가 우

<그림 6> 밀턴 글레이저가 디자인한 로고와 포스터. 출처: 노지현(2002)

연히 냅킨에 낙서를 하게 됐다. 이 낙서가 지금은 전 세계에서 가장 유명한 로고 가운데 하나가 된 'I♥NY'이다. 뉴욕 시는 로고가 널리 퍼지도록 저작권 등록을 하지 않았고, 그 결과 I♥NY는 세계인이 즐기는 아이콘이 되었다. 도시의 상징물은 그 도시의 이미지를 새롭게 하고 더 나아가 문화와 산업까지 일으킬 수 있다. 서울시도 이러한 흐름의 영향으로 2008년 해치를 도시 상징물로 디자인하였다. 1988년에 디자인한 '왕범이'는 홍보와 관심 부족으로 사라졌고 그 전철을 밟지 않기 위해 해치 또한 시민의 삶 속에 녹아드는 자연스러운 홍보와 마케팅의 수반이 이루어져야 할 것이다. 또한 서울시는 '2010 세계 디자인 수도 서울'을 선포해 공공경관과 관련된 다양한 정책을 제시하고 있으며 서울의 색 및 서울 서체를 개발하여 서울의 정체성을 확립하기 위해 노력하고 있다.

물의 도시 베네치아에서는 한 디자이너에 의해 30일간의 물의 색 변화를 카메라에 담아 스카프로 제작하여 관광 상품화한 사례처럼 가령 하늘이 유달리 아

름다운 도시들을 선정하여 상징 색을 디자인하는 등 일련의 노력이 필요하다. 하지만 이러한 상징도형의 색상을 도시의 공공시설물인 가로환경 디자인에 접목한 사례가 많다. 가령 한 도시의 상징 색이 노란색과 파란색이면 그 색상을 가로등이나 펜스, 심지어 휴지통까지 적용시켜 주변경관과의 조화를 해치고 있다. 이것은 비단 어느 한 도시에서 발생하는 현상이 아니라 다른 도시에서도 똑같이 적용되고 있다. 이와 같이 상징 색을 잘못 이해하고 적용한 사례들이 많다. 급진적으로 발전한 도시화에 대한 슬로우 디자인이 절실히 필요하다.

2007년 이후 우리나라는 공공디자인 붐이 일었다. 이러한 상황은 앞으로의 우리의 도시가 긍정적인 방향으로 나아갈 것을 예견하지만 그와 반대로 지나친 공공디자인의 추구는 도시의 아이덴티티 디자인의 변질을 초래할 수 있다. 도시공간 디자인에 있어서 환경 색채를 빼놓고 이야기할 수 없을 만큼 색채의 사용이 중요시된다. 색채를 잘못 사용하면 삭막해지고 건조해질 수 있지만 잘 사용하면 도시공간에 활력을 준다. 로스코는 색채만으로도 사람들을 감동시킬 수 있을 때가 있다 한다.

<그림 7> 스페인의 미하스, 건물외벽에 빛을 반사하는 흰색 사용으로 도시의 이미지를 부각. 출처: 노지현(2013)

세계의 많은 도시들은 저마다의 색채를 써왔다. 지역적 특성을 적절하게 반영하여 색채를 사용하는 것은 고유의 문화를 나타내는 데 있어 매우 중요하다. 네덜란드의 로테르담에는 오렌지색이 그 지역의 색을 주도하고 있다. 이제 오렌지색은 네덜란드를 대표하는 상징 색이다. 많은 사람들에 의해 회자되는 도시가 많지만 스페인의 지중해 마을 미하스를 보라. 빛을 많이 받는 지중해 지역의 주택들은 거의 하얀색을 많이 사용한다. 흰색은 빛을 반사하고 푸른 바다와 어울려 평온한 이미지를 만들기 위해서 사용된다. 흰색과 파란색의 조합은 시원하고 평온하며 상쾌한 느낌을 만들기 때문이다.

사람들의 기억에 오랫동안 지배하는 강한 이미지를 안겨주는 도시들은 한결같이 절제된 색채를 사용하고, 몇 개의 색만을 이용해 도시 이미지를 부각시킨다. 특히 이러한 특색 있는 도시를 만들기 위해서는 기본적으로 도시에 이야기가 있어야 하겠지만 도시 디자인의 구성요소인 도시의 공공시설물들의 역할 또한 중요하다. 공공시설물 디자인은 도시 디자인에 있어서 단기간에 도시의 이미지와 품격을 높일 수 있는 효과를 가져오기 때문이다.

잘 정리된 공공시설물은 도시의 개성을 살리기에 양념 같은 역할을 한다. 또한 잘 정리된 도시의 가로경관은 사람들에게 시각적인 즐거움을 주며 걸어가며 사색할 수 있는 시각적 자극 또한 있다면 금상첨화일 것이다. 계획도시 시카고의 고층 건물 사이를 걷다 보면 공공시설물들이 주변 경관과 조화로워 편안함을 느낄 수 있다. 바로 선 가로등과 신호등, 주위와의 조화를 이룬 신호등과 휴지통, 자전거 펜스 등.

조화로움은 편안한 도시공간 이미지를 형성한다. 포르투갈의 공공시설물 컬러는 그린이다. 돌로 지은 건축물들이 많고 자연적인 중세의 느낌이 많은 도시의 이미지와 함께 그린은 차분함을 더한다. 유럽의 인터넷 속도는 이루 말할 수 없

<그림 8> 시카고, 계획도시답게 조화롭게 잘 정리된 공공시설물. 출처: 노지현(2007)

이 느리고 사람들 또한 바쁘게 처리할 필요성이 없는 듯하다. 유럽 대부분의 나라가 그렇다. 하지만 견고하게 디자인된 가로등과 벤치, 각종 공공시설물만 봐도 이 나라 사람들이 얼마나 꼼꼼한지 알 수 있다. 도시 환경 색채를 한마디로 규정짓기는 어렵다. 하지만 오스트리아 빈의 사례에서처럼 정부에서 엄격한 제한을 두어 사유재산이라 할지라도 색채를 제한적으로 사용하여 주위환경에 시각적 공해를 주지 않으면 된다. 색채는 지극히 주관적인 관점에서 바라보므로 사람마다 다 다른 느낌과 감성을 갖는다. 환경색채 연구가는 이러한 점을 조율하여 공간에 맞는 감성 색채를 사용해야 한다. 서울 상징 색을 통해 공공시설물에 적용한 사례처럼 전문가에 의해 일련의 규칙을 두어야 할 것이다. 무채색의 자동차들은 서울을 회색빛의 도시로 만드는 데 일조한다. 영국은 빨간색 이층버스가 생각나고 뉴욕은 노란색 택시가 떠오른다. 이러한 색채는 도시를 더욱 활력 있게 만든다. 활기 있는 색채가 언제나 좋은 것은 아니지만 전반적인 도시색채가 회색이 주도하므로 회색을 바라보는 사람들은 생기 넘치는 도시색채를 원한다.

　　우리의 도시가 회색일 수밖에 없는 이유는 무엇일까? 그것은 아마 산업혁명에서 비롯된 것이리라. 콘크리트가 대량생산의 절대가치로 받아들여짐에 따라 회

색 도시가 만들어졌다. 우리와 달리 유럽에서 원색적인 색을 즐겨 사용하는 이유는 근대혁명이 일어나고 인상주의와 추상주의 등이 대동하면서 사물과 색채의 해체 현상이 일어났기 때문이다. 이러한 색채는 주변 건물과는 독립된 색채를 사용하게 되었고 그러한 생각이 유럽의 색채를 지배하게 되었다.

특별한 색을 입은 도시는 색채가 그 도시공간만의 아이덴티티를 결정짓는 중요한 역할을 해오고 있다. 이와 함께 해외의 선진 도시들은 공공시설물까지 해당

<그림 9> 스페인, 개인공간의 경관색채와 조화로운 활용. 출처: 노지현(2013)

도시의 아이덴티티를 반영하면서 공간 철학까지 포함시키는 실험을 해오고 있으며 지역의 아이덴티티를 내포하여 도시 경쟁력 제고 측면에서 충분한 활용도를 보여주고 있다. 결국, 특별한 색을 입은 도시는 도시의 정체성에 입각한 색채사용과 함께 도시의 모든 구성요소를 섬세하게 디자인하며 가장 기본적인 것에 충실한 도시라고 해도 과언이 아닐 것이다.

<그림 10> 공공시설물 디자인은 도시의 품격을 높이고 도시민의 삶의 질 향상과 창조성을 제고함과 동시에 지역브랜드 가치를 상승시키는 효과를 준다. 출처: 노지현(2007~2013)

시간을 입은
도시

공간의 정체성이 시간의 축적에 있듯, 활용할 수 있는 낡은 건축물을 보유했다는 것은 유럽의 도시에 있어서 축복이다. 문화 자원을 만들 소재가 더욱 다양해지기 때문이다. 유럽의 다양한 건축양식에서 비롯된 그들의 건축물들은 오래전부터 세계 곳곳에서 사람들을 끌어들이기에 충분한 공간을 제공하고 그들은 그 문화유산들을 잘 보존해왔다. 우리가 흔히 도시 디자인 책에서 접할 수 있는 선진 도시 외에도 특색 있는 도시들이 많다.

2013년 답사지의 모로코가 그렇다. 모로코는 중세부터 프랑스의 식민지였기 때문에 도시 곳곳에 특유의 프랑스 문화가 잔재해 있다. 특히 페스의 메디나는 세계에서 가장 크고 복잡한 미로와 같은 골목길이다. 도시의 거리가 잊힌 과거에 대

<그림 11> 모로코. 페스의 가죽 염색장(왼쪽), 메디나(오른쪽). 출처: 노지현(2013)

한 기억을 돕는 무대가 됐기 때문에 도시의 지형도에 관심을 가졌던 발터 벤야민이 보면 행복해했을 법한 공간이다.

14세기에 조성된 미로는 이슬람 세계의 외적의 침입을 막기 위한 목적으로 도시를 설계했다. 그 미로의 수가 9,400여 개에 이를 정도로 그 규모가 세계 최대이며 중세의 모습을 그대로 간직한 페스의 옛 시가지는 1981년 세계 유네스코 문화유산으로 지정되었다. 천 년의 역사를 가진 가죽 염색공장 또한 과거의 방식을 그대로 재현하고 있어 눈은 즐겁지만 코는 괴롭다. 이 도시는 차가 다닐 수 없기 때문에 아직도 당나귀가 운송수단으로 이용되고 있고 차도르를 뒤집어쓴 여인들이 거리를 다닌다. 상대를 믿지 못하는 이슬람 사람들의 높이만큼이나 건물의 벽이 높다. 색색의 골동품들을 파는 가게들이 남아 있고 거리는 온갖 냄새와 소음이 뒤섞여 오감을 자극하는 이곳 모로코는 세계의 많은 사람들이 이 도시를 보기 위해 몰려든다.

그리고 또 역사가 묻어나는 도시 스페인의 코르도바를 보자. 스페인은 8세기에 이베리아반도가 이슬람의 지배를 받게 되었다. 그 후 프랑크왕국(Frankenreich)의 칼 마르텔(Karel Martel)은 이슬람으로부터 기독교 세계를 보호하였다. 그래서 그들의 문화 속에는 이슬람 문화와 기독교 문화가 혼재해 있다. 그들은 이슬람 문화 중 건축물을 완전히 철거하지 않았다. 이는 고딕과 르네상스와 결합하여 스페인 건축의 독특한 분위기를 만드는 데 큰 몫을 했고 메스키타 사원은 이러한 건축문화를 가장 잘 대변해준다.

스페인이 낳은 신의 건축가 안토니 가우디 코르네(Antoni Gaudi Cornet)는 1878년 바르셀로나 시(市)의 주철과 청동으로 된 가로등을 설계했는데 가로등 하나에도 예술가가 작업했다는 사실은 그 당시 스페인 사람들의 환경에 대한 사랑이 어떠했는지 짐작할 수 있다. 물론 그들은 중세시대부터 화가의 그림으로 도시의 벽을 장식하거나 조각상으로 거리를 장식하는 등 미(美)에 대한 기본적인 가치관을 갖

고 있었으므로 가능했을지도 모른다. 스페인 사람들은 집 앞에 나가면 가우디가 설계한 구엘 공원에서 높은 하늘을 바라보거나 그가 남긴 조각들을 삶 속에서 느끼고 함께한다. 또한 로드리게스 데 실바 이 벨라스케스의 그림들을 동네 성당에 가면 볼 수 있다니 얼마나 축복인 것인가.

도시는 과거와 현재의 공존을 통해 미래 도시를 꿈꾼다. 이들을 보며 서울의 시청 건물을 생각하지 않을 수 없었다. 일제 강점기의 잔재로 남아 있던 건물로 현재는 전혀 다른 유리재질로 시청광장을 삼킬 듯 서 있다.

뼈아픈 과거를 생각하고 각성하게끔 그대로 건물을 보존했다면 지금의 무시무시한 모습이 됐을까. 파괴해야 할 건물이 있다면 광화문 사거리에 있는 교보생명 건물이 아니더란 말인가.

교보생명의 흉측한 직사각형 건물과 고종 즉위 40년 칭경 기념비와의 대각선 거리는 1미터 남짓으로 아름다운 우리 문화유산의 주변경관을 막고 있어 사람들이 이 존재를 잘 모를 정도다. 우리도 이렇게 경시하는데 외국인들이 봤을 땐 어떤

<그림 12> 광화문 사거리에 있는 고종 즉위 40년 칭경 기념비(왼쪽), 우리의 문화재와의 좁은 거리에 세워져 있는 교보생명 건물(오른쪽). 출처: 노지현(2013)

느낌일까. 이 기념비를 보호하는 비전은 20세기 초 전통적인 건축양식의 틀이 해체되기 직전에 세워진 건물로 당시 이러한 유형의 건물 중 대단히 아름다운 건물이며 이 시기에 세워진 덕수궁과 함께 중요한 우리의 역사적 건물양식이다. 이슬람 세력으로 모든 것을 파괴당했던 스페인의 경우처럼 그 시간을 부정하고 싶다고 건축물이나 문화재 등을 파괴했다면 지금 세계인에게 사랑을 받는 건물들이 존재해 있을까 싶다.

　　서울에서 그나마 우리의 옛 건물들을 보존하고 있는 곳이 바로 북촌이다. 서울시에서는 최근 북촌과 함께 남촌, 서촌 등도 개발시키고 있고 예술인들의 메카였던 신사동 가로수 길에서 이 고즈넉한 서촌으로 몰려들고 있다. 북촌을 걷다 보면 구불구불 정감 있는 골목길이 푸근한 우리의 정서를 대변하고 인사하는 기와집은 한국의 아름다움을 따로 표현하지 않아도 그대로 말해준다. 이를 보러 외국인들이 북촌으로 오는 것이다. 이곳에는 단기간에 설치된 건물들보다 우리의 역사를 말해주는 건물들이 즐비하고 그 매력을 보러 관광객들이 몰리는 것이다. 이제라도 보존 발전시키니 얼마나 다행이란 말인가.

　　하지만 북촌으로 들어가는 입구에는 큰 시멘트 덩어리의 옛 현대 사옥이 덩그러니 떨어져 북촌의 이미지를 훼손하고 있다. 순간의 잘못된 생각에 전체의 그림을 해치는 것을 지양해야 한다. 이것은 비단 국가의 역할뿐만이 아닌 시민 개개인의 의식 수준도 바뀌어야 할 문제다. 1970년대 이후 급속한 산업화의 산물로 된 시멘트 건물은 점점 사람들의 부의 상징으로 되어갔다. 무엇을 잃고 얻는지 모르는 채 과거의 시간들을 모두 버리기에만 급급했다. 현재 서울시 도시디자인 정책으로 비움을 이야기한다. 이 비움이란 너무나 꾸역꾸역 쑤셔 넣은 느낌으로 시각화의 공해이지 과거의 부정과 해체로 받아들이지 말아야할 것이다.

　　사람들은 동네의 좁은 골목길을 그리워한다. 파울로 솔레리는 기계화와 도

시화됨에 따라 사람들의 그것들에 대한 의존이 높아질 뿐만 아니라 신체의 편안함을 추구하다 결국 정신적 폐해를 맛보며 이것은 계속해서 인간의 욕망만을 추구하게 되며 이것은 쳇바퀴처럼 계속 반복된다고 하였다. 앞서 이야기한 것처럼 사람들은 점점 녹색의 푸름을 잃고 자신들의 수고로움을 조금이라도 감내하지 않으려 한다는 것이다. 구불구불한 도로보다 직선으로 뻗은 아스팔트 길을 선호하고 우리의 기와집의 단아함과 차분함을 버리고 직선 직각의 콘크리트 덩어리에 똑같은 구조의 삶의 공간을 택하고 있는 것이다. 어떠한 것이 맞고 그르다고 할 수 없다. 하지만 공간 디자인으로 해외의 사례들로 비추어볼 때 과연 그것이 타당한지 의구심이 든다.

정리해야 할 것과 비울 것, 채울 것을 문화와 사회 역사 등을 고려하여 디자인하여야 한다. 하드웨어만을 생각하는 '패스트 디자인(Fast Design)'이 아닌 소프트웨어에 더 신경을 쓰는 '슬로 디자인(Slow Design)'이 필요하다. 북촌뿐만이 아니라 경주와 전주의 한옥마을과 같은 공간의 정체성이 확실한 곳은 특히 버려지는 광광자원이 되지 않게 지속적인 홍보와 마케팅이 수반되어야 할 것 이다. 최근 경복궁 야간개장은 시민들의 큰 호응을 받았다. 밤에 보는 경복궁이 아름다운 조명디자인과 함께 그 빛을 더했다. 이러한 문화 홍보는 사람들에게 우리의 문화재에 자부심을 느끼게 해준다. 이는 공간의 재탄생이 얼마나 위대한지 보여주는 대목이다.

한국은 40년의 고속성장을 통해 세계에서 디자인 강국, 경제 강국, IT 강국으로 부상한 반면, 한국인의 삶의 질은 순위권에도 못 든다. 삶의 질 수준 1위인 오스트리아 빈의 경우도 거의 10년 동안 이루어온 과정이었다. 우리는 과거와 현재가 공존하는 공간, 사람들의 삶의 의미 있는 가치를 제공해주는 도시공간 디자인이 필요하다. 그것은 정부 차원에서의 지원도 있어야겠지만, 밀레니엄 파크가 100명이 넘는 사람들의 기부로 조성된 것처럼 우리의 도시도 개개인의 도시에 대한 의식이 변화되어야 할 것이다. 이는 나를 떠나 우리를 만들게 하는 힘이고 도시 마케팅에

있어서 중요한 요건이 된다. 개개인을 떠나 공동체로서 자신들의 공간에 대한 애착과 적극적인 참여, 그에 따른 의식수준이 함께 향상된다면 궁극적으로 우리의 삶의 가치를 창조하는 아주 중요한 밑바탕이 될 수 있을 것이다.

<그림 13> 시카고. 밀레니엄파크에는 기부자 명단이 벽면에 새겨져 있다. 출처: 노지현(2007)

4. 도시공간 디자인 삶의 가치를 창조하다

PROMENADE DESIGN

인간의 관점에서 바라본 세상은 사람을 제외한 모든 것이 환경이고 이것은 인간이 살 수 있는 둥근 모양의 지구, 더 작게는 우리 주위의 정해진 공간에 있다. 사람은 살아가면서 이러한 환경에 많은 영향을 받기 때문에 공간 디자인의 중요성은 매우 크다. 도시공간 디자인에 있어서 도시의 녹색을 입히는 것, 특색을 갖는다는 것, 과거와 현재가 공존한다는 것은 도시의 정체성을 갖출 수 있는 중요한 요소일 것이다. 이는 도시의 브랜드 가치를 향상시키고 더 나아가 그 안에 살고 있는 사람들의 삶의 질을 높여 가치를 창조할 수 있다. 이를 위해선 강력한 정부 주도의 엄격한 가이드라인이 있어야 하겠지만 그보다는 그 속에 살고 있는 사람들의 적극적인 참여가 동반되어야 함을 앞의 선진 사례들을 통해 알았다.

예를 들어, 뉴욕의 센트럴파크가 사유재산의 토지였음에도 기꺼이 기부한 사례와 시카고의 밀레니엄 파크가 수많은 기부자들에 의해 형성되었다는 점, 그리고 하이라인 파크는 뉴욕 역사의 산증인인 철도 폐쇄에 대항하여 주민의 힘으로 만들어져 과거와 현재가 교차하며 누구나 이용할 수 있는 공간이 됐다는 점 등을 보았

을 때 지역민들의 적극적인 관심과 참여의 중요성을 알 수 있다. 그러나 우리나라의 경우 좁은 땅, 그리고 사유재산과 여러 이익단체가 얽혀 있어 도시의 건물에 대한 강한 규제를 하지 못하고 있다.

그럼에도 불구하고 도시 디자인에 있어서 디자인 가이드라인에 대해서는 정부의 엄격한 규제를 받아 체계적인 시스템을 구축하여야 한다. 이는 결코 쉬운 일만은 아니다. 우리나라의 디자인 가이드라인은 아직 조례에만 머물고 있기 때문에 시민들의 자발적 참여 없이는 더 나은 공간을 디자인한다는 것은 참으로 어려운 일이다. 하지만 도시공간 디자인에 있어서 엄격한 가이드라인을 제시한 사례는 선진국에서 얼마든지 찾아볼 수 있다.

로마의 경우 건물주일지라도 외관에 거의 손을 댈 수 없다고 한다. 겉으로는 오래되고 낡은 건물이라 불편해 보이지만 내부는 현대적인 디자인으로 리모델링되어 편리한 생활을 할 수 있다. 건축주가 건물에 대한 희박한 의식도 아무런 특색 없는 도시환경을 만드는 데 일조한다. 또한 앞서 말한 오스트리아의 경우에서도 강력한 규제로 간판 하나 다는 데 오랜 시간이 걸린 것을 보았다. 결과적으로 지역적 특성이 있는 도시는 어떠한 색으로 무장되어 있느냐에 따라 크게 좌우 될 것이다. 따라서 우리의 도시 이미지를 향상하기 위해서는 우리의 현주소를 알고 선진 도시들의 사례를 특성을 살펴보는 것이 큰 도움이 될 것이다.

도시는 그곳에 사는 시민들이 동적인 경험을 할 수 있어야 하며 오감을 자극할 수 있어야 한다. 뉴욕 맨해튼의 센트럴파크와 같은 녹색을 입은 도시들은 길가에 놓여 있는 벤치 하나가 여유로움을 줄 수도 있다. 옛것을 쉽게 버리지 않고 과거와 현재의 조화를 꾸미는 스페인과 모로코는 어떠한가. 그것은 세계인들이 몰려드는 장소가 될 뿐만이 아니라 지역민에게도 매력적인 공간이 된다. 또한 우리 문화를 반영하는 공간을 만들어내는 것은 정말 중요하다. 세계화에 맞추어 지역화를 표방하고 문화적 정체성을 강화하는 것이 옳다.

대한민국 대부분의 사람은 자신이 살고 있는 도시공간의 색채에 만족하지 않는 듯하다. 장소적 특성을 반영하지 않는 어디에나 볼 수 있는 건물이나 색채는 딱딱한 일상의 삭막함마저 안겨준다. 한국의 도시의 색채는 간판으로 화려한 색채를 주지만 간판을 제외한 환경색채는 무채색을 주조로 하는 색채가 대부분이다. 이러한 우리 도시의 색을 찾는다는 것은 쉬운 일이 아니다. 도시의 색을 찾아감에 있어 도시공간 디자인이 단순히 도시를 아름답게 치장하는 것으로 제한하는 것은 아닌지 먼저 생각해보아야 한다. 또한 그 지역의 역사, 문화, 전통 등의 이야깃거리에서 파생되어 디자인되어야만 한다. 사람들의 더 나은 삶이 이러한 도시공간의 철저한 계획 속에서 이루어져야 할 것이다. 메디나의 도시계획 목적이 겉으로 아름답게 보이는 것에 있기보다는 그들의 문화적 속성에서 만들어져 지금의 모습이 된 것처럼 과거와 현대의 조화를 꾀하는 일도 도시공간 디자인이라 할 수 있겠다. 이는 국가 브랜드 가치를 향상시킬 뿐만 아니라 시민들에게 삶의 가치를 창조할 수 있는 공간을 제공한다.

흔히 유토피아의 공간은 저 멀리 있다고 생각한다. 하지만 가까운 서울의 골목길에는 정겨운 삶의 향기가 있다. 덕수궁의 돌담길은 얼마나 고즈넉하며, 철새가 날아다니는 김포의 하늘은 어떠한가. 아무리 걸어도 싫증나지 않는 북촌의 한옥마을과 청계천에서는 사람들이 저마다의 삶의 가치를 창조하고 있다. 이 모두가 유토피아적 공간이다.

이 유토피아적 공간을 지키기 위해서는 가로환경 규제 조항만 100여 개가 될 정도로 매우 까다롭지만 도시공간 디자인이 예의에서 시작하듯 엄격한 규제들을 받아들이고 지키려고 하는 유럽의 사례와 같이 지역 주민들의 자발적인 참여와 성숙한 시민의식, 개방된 행정조직의 자세 등이 동반되어야 할 것이다. 또한 도시공간 디자인을 함에 있어, 도시공간 디자인의 완료 후의 시점과 디자인 전후 비교 및 시계열(時系列)분석을 통하여 이에 관한 지속적인 연구가 이루어져야 할 것이다.

우연주

조경,

가치를 디자인하다

▶▶▶▶▶▶ YUN JOO WOO

성균관대학교 조경학과 졸업
IGM세계경영연구원 연구원
서울대학교 조경학과 석사 취득
현) 서울대학교 환경대학원 조경학전공 박사 수료

1. 들어가며

PROMENADE DESIGN

얼마 전 한 고등학생으로부터 메일을 한 통 받았다. 우리 학교 조경학과에 지원하려는 학생인데, 자기소개서를 쓰면서 조경학과에 대한 궁금한 점들을 묻고 있었다. 그중 첫 번째 질문은 "조경학과와 건축학과의 차이가 무엇인가요? …… 건축학의 일부인 것 같은데……"라는 것이었다. 아마 조경 혹은 조경학이 정확이 무엇인지가 구체적으로 알고 싶었던 모양이다.

한국에서 조경이 조경학이라는 이름으로 대학의 학과로 개설되고 공식적인 학문의 분과로 인정받아 온 것이 벌써 40년이 지났다. 그런데 아직까지 조경이라고 하면 '나무나 심는' 정도로 생각하는 사람들이 많다. 또 위에 학생처럼 조경학과에 지원하려 하면서도 조경학과에서 정확히 무엇을 배우고, 건축 혹은 토목 분과와 어떻게 구별되는지를 파악하는 것이 쉽지는 않아 보인다.

조경가는 공간을 만들고 환경을 조성하는 일을 한다. 그러한 장소들은 우리의 삶을 둘러싼 일상의 것들로서 인간과 직접적으로 관계 맺는다. 주로 이러한 공간을 만드는 것이 조경가의 첫 번째 역할이지만, 그곳에서 새로운 가치를 형성하고 재

발견하기 위한 '이야기(story)'를 생산하는 역사, 비평, 미학의 영역도 존재한다.[*]

이 글에서는 가치를 디자인하는 하나의 사례로서 조경과 조경 디자인을 이야기한다. 일상의 공간으로서, 삶의 현장으로서 우리 주변의 다양한 환경을 디자인하는 조경가의 철학과 디자인 가치를 살펴본다. 또 아직까지 대중적으로 많이 알려지지 않은 조경에 대한 이해를 넓히고, 일상적 삶의 가치를 디자인하는 조경가를 바라보는 새로운 시선을 전달하고자 한다.

[*] 현대 조경설계의 실천과 이론을 소개하고 있는 조경학의 대표 저작으로 다음 책을 참고. 배정한, 『현대 조경설계의 이론과 쟁점』, 성남: 조경, 2004.

2. 가치를 디자인하는 조경

PROMENADE DESIGN

녹색의 숲, 센트럴파크(Central Park)는 맨해튼의 상징이자 현대 조경 설계의 대표적인 사례로 손꼽힌다. 19세기, 조경가 프레드릭 로 옴스테드(Frederick Law Olmsted)가 설계한 이 공원은 뉴욕의 시민들뿐만 아니라 전 세계인이 모여드는 명소로, 도심 속의 거대한 허파로 인식되고 있다.

처음 조성될 당시 센트럴파크는 이 시대 조경 디자인의 큰 흐름을 제시하고 있었다. 소위 옴스테드식 조경 설계로 불리는 이러한 디자인은 대규모의 부지 전체를 '녹색'으로 뒤덮는다. 흔히 조경 설계라고 하면 환경, 생태, 녹색 디자인을 떠올린다. 그런데 이러한 대중적인 인식은 사실상 19세기에 머물러 있는 것이라 할 수 있다.

오늘날의 조경가들은 공원을 단순히 도시의 허파나 녹색의 화장(化粧)으로 간주하지 않는다. 옴스테트식 조경 설계는 반성의 대상이 되어온 지 오래다. 거대한 녹지 외에는 어떠한 역사적 의미도, 생태적 에너지도, 진화의 비전도 담겨 있지 않은 이러한 설계 방식은 더 이상 유효하지 않다.

<그림 1> '그림처럼 아름다운' 센트럴파크 (ⓒ우연주)

단순히 '녹지'가 아닌, 실제 자연(생태), 작동하는 생태, 장소의 정체성, 프로세스(process) 중심, 참여와 소통 등 다양한 사회적 가치를 설계하는 것으로 디자인 키워드가 다원화되어 왔다. 그리고 이들 모두는 사회적 가치를 디자인하는 조경가의 역할을 지지한다는 점에서 한 방향을 향하고 있다.

첫 번째 이야기
- 작동하는 생태

1900년대 후반, 조경계에 불었던 생태적 디자인의 붐은 당시 전 지구적으로 전개되었던 환경 운동과 무관하지 않다. 리우 환경 회의를 중요한 계기로 환경

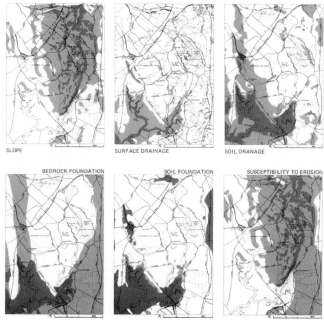

SLOPE
SURFACE DRAINAGE
SOIL DRANAGE
BEDROCK FOUNDATION
SOIL FOUNDATION
SUSCEPTIBILITY TO EROSION

<그림 2> 맥하그식 조경 설계 방식은 생태적 차원에서 환경을 분석, 맵핑하고 이들을 중
첩하여 완성된 결과물(map)을 토대로 개발 혹은 보존 계획을 수립한다.
출처: design with nature

문제가 세계적으로 중요한 이슈로 떠올랐으며, 조경가들 역시 보다 생태적인 환경 설계에 주목하게 된다. 이것은 앞선 옴스테드식 조경 설계(녹색의 화장술)에 대한 반동이자 보완책으로 볼 수 있다. 무엇보다 결정적인 변화의 계기가 된 일은 1969년 이안 맥하그(Ian Mcharg)의 디자인 위드 네이처(Design with nature)의 발간일 것이다.

　　맥하그식 조경 설계는 생태적 조경 설계를 대표하는데, 생태적으로 건강하고 지속 가능한 도시 계획의 비전을 제시하고 있다. 그리고 이것이 바로 조경의 가치 디자인 그 첫 번째, '생태 디자인'의 시초이다.(〈그림 2〉)

생태란 자연 상태 그대로를 말하는데, 조경가는 본래의 자연을 보존하거나 혹은 훼손된 상태를 본래대로 회복시키는 과정을 설계한다. 사실 앞선 센트럴파크에서처럼 인공적으로 꾸며진 자연은 진정한 의미의 생태는 아니다. 생태란 살아 있는 자연 그 자체, 끊임없이 변화하고 활동하며 작동하는 성격을 지닌 하나의 '유기체'와도 같은 것이다.

꾸며진 자연, 가짜 생태는 더 이상 긍정적이지 않다. 원초의 자연 그대로의 상태, 그것이 지금 사라졌을지라도 원래대로 되돌리고자 노력하는 것. 그렇기 때문에 '작동하는 유기체'로서 디자인되는, 그것이 바로 조경가가 디자인하는 생태적 설계의 가치이자 목표가 된다.

이러한 생태적 설계 사례는 굉장히 광범위하고 다양하게 존재한다. 때로는 생태적 가치 그 자체가 설계의 중심이 되어 전체 디자인의 개념이자 해법으로 존재하기도 한다(〈그림 3〉). 또 단순히 부지의 생태적 가치를 지켜내는 것에서 나아가 생태적 가치를 이용자들이 몸소 체험할 수 있도록 디자인을 풀어나가기도 한다(〈그림 4〉).

생태, 그것은 박제된 녹색의 환영으로 존재하는 것이 아니다. 생태적 설계란, 실제로 기능하여 새로운 가치를 창조해내는 '작동하는 생태'로 무수한 가능성을 지니고 디자인되고 있다.

<그림 3> 캐나다의 요크빌 파크(Yorkbill Park). 선형의 부지에 다양한 생태적 가치들을 병렬로 배치하고 있으며, 지형 그대로의 특성을 살려 이용자들이 지역의 특수한 생태를 몸소 체험할 수 있도록 의도하고 있다.
출처: ASLA(American Society of Landscape Architects) 홈페이지

<그림 4> 마이클 반 발켄버그(Michael Van Valkenburgh)가 설계한 뉴욕의 티어드롭 파크(tear drop park). '물'을 소재로 한 공원으로 사계절에 따라 물이 변하는 자연의 과정 그대로를 디자인 요소로 활용하고 있다. 최근 가장 각광받는 디자이너로 자연을 소재로 한 감각적인 디자인을 선보이고 있다.
출처: 회사 홈페이지(http://www.mvvainc.com/index.php)

두 번째 이야기
- genius loci

　　어떤 공간이든 그곳의 고유한 장소성(genius loci: 그 땅의 혼, 그곳의 분위기)이 있다. 부지의 생태적 특성, 둘러싼 주변의 환경, 땅에 묻힌 과거의 역사로부터 잠재된 가능성까지, 다양한 요소들이 결합해 공간의 장소성을 형성한다. 철학적으로 복잡하게 설명되기도 하는 개념이지만 쉽고 간단하게 말하자면, 장소성이란 그 공간만이 지닌 어떠한 특성, 공간의 정체성을 말한다. 특히 이러한 장소성은 단순히 공간의 물리적 성격만으로 설명되지 않는 보다 복잡한 의미를 지닌다.[*]

　　오래전부터 조경가들은 특정 공간 혹은 환경에서 인간이 어떠한 행위를 하는지, 어떤 행동 패턴을 보이는지에 큰 관심을 두어 왔다. 이것은 공간과 인간의 관계 맺음에 관한 것으로서 조경가들은 이러한 내용을 관찰하고, 기록하고, 분석하는 과정을 통해 보다 나은 공간 설계 전략을 구상하고자 노력해왔다.

　　즉 조경가가 설계하는 공간은 단순히 물리적 특성 자체로서의 의미 보다는 그곳에서 벌어지는 인간의 활동, 공간에 대한 인식 등과 결합하여 장소의 정체성을 형성함으로써 의미를 구축한다. 그리고 이것이 바로 조경가가 디자인하는 두 번째 가치, 장소성에 대한 이야기이다.

　　조금 더 구체적으로 이야기를 하려면, 장소성을 이용한 공간의 설계 방식, 방법에 대해 살펴봐야 할 것이다. 공간을 설계함에 있어 조경가는 이미 그곳에 형성되어 있던 장소성을 드러내기도 하며, 또 기존에 없던 새로운 장소성을 부여하기도 한다. 예를 들어, 우리가 잘 알고 있는 선유도 공원의 경우 하수처리장이었던 그 땅의 기억을 재건하는 과정을 통해 감각적인 디자인을 이끌어냈다. 또 창경궁의 창

[*]　장소성 개념에 관해서는 다음 책을 참고. 이-푸 투안 저, 신승희 · 구동회 역, 『공간과 장소』, 서울: 대윤, 2007.

경원으로의 개조, 변용의 사례처럼 조성자가 어떤 의도를 갖고 그곳에 새로운 장소성을 형성코자 공간을 설계하는 방식도 있다.

어떤 경우든 그 공간에 형성될 장소성의 특성은 그곳의 역사, 과거로부터 이어지는 기억의 연장선상에서 존재할 것이다. 조경 설계의 기본은 바로 이러한 장소성 형성의 기반을 마련하기 위한 부지의 분석에서부터 시작된다. 중요한 것은 단순히 물리적 특성뿐만 아니라 그 땅에 겹겹이 쌓여 있는 역사, 문화, 인간의 기억, 그리고 이로부터 형성된 독특한 분위기를 파악하도록 하는 것이다.

조경가는 단순히 공간의 외양, 기능을 설계하는 것에서 나아가 철학이 담긴 하나의 작은 세계를 구축한다. 따라서 조경가는 단순한 기술자 이상의 역할을 해야 한다. 부지의 역사와 문화적 변천을 반영하며, 그 공간만이 지닌 독특한 분위기, 장소성을 형성하도록 환경을 디자인해야 한다. 이것은 또한 조경학이 인문학과 닿아 있는 지점일 것이다. 인간과 그들의 문화를 이해하고 그것들 창조하는 역할을 하는 조경가에게 인문학적 사고가 요구되는 것은 당연한 이치이다.

세 번째 이야기
- 프로세스 디자인

조경의 가치 디자인 그 세 번째로 프로세스 중심의 설계를 이야기하고자 한다. 디자인의 최종 결과물로서 고정된 실체가 아닌 프로세스를 디자인한다는 것은 어떤 의미일까.

어떤 공간이든 한번 조성이 되어버리면 그것을 되돌리거나, 쉽게 바꿀 수는 없다. 그런데 이러한 물리적 공간은 그 자체가 하나의 유기체로서 생태적으로, 그리

고 문화적으로 계속해서 변화하고 변천하기 때문에 어느 한 시점에 완성이 된다고 보기도 어렵다.

즉, 조경가가 설계하는 공간은 시간의 중첩을 통해 물리적으로 점차 안정을 이루고, 의미적으로 보다 풍부해짐으로써 완성되어 간다고 볼 수 있다. 따라서 조경가는 어느 한 시점에 완성된 상태를 디자인하기보다는 그곳이 보다 좋은 공간으로, 장소로 변화할

<그림 5> 쇼우부르그플레인(Schouwburgplein)은 비워진 상태로, 필요에 따라 유연하게 변화하는 가변성의 공간이다.
출처: west8 홈페이지-http://www.west8.nl/

수 있도록 그 '과정'을 디자인한다고 볼 수 있다. 이것이 바로 프로세스 중심의 설계인데, 사실상 이러한 개념과 전략의 전통은 그리 오래된 것은 아니다. 그동안의 다양한 실험과 경험을 통해 최근 조경 설계 전략의 중요한 키워드로 자리잡게 된 것으로 볼 수 있다.

게다가 최근 도시 공원 설계의 경향이 대형 공원에 집중되고 있기 때문에 큰 규모의 부지를 다루기 위해서는 단계별 전략이 필수로 대두되고 있다. 이것은 시간 차이를 두고 차츰 개발을 진행한다는 의미일 수도 있고, 변화에 유연하게 대응하기 위한 열린 설계를 한다는 의미일 수도 있다. 또 그 내용의 측면에서도 외관의 디자인에 관한 것, 생태적 기작에 관한 것, 다양한 프로그램에 관한 것 등 다양한 각도에서 프로세스 디자인이 시도되고 있다.

한국에서는 이러한 프로세스 중심의 설계가 적극적으로 시도된 사례로는 2003년 서울 숲 설계 공모 당선작, 2007년 행정중심복합도기 중앙 녹지공간 설계 당선작이 대표적이라고 할 수 있다.

네 번째 이야기
- 참여 디자인

참여, 커뮤니티 디자인은 이제는 친숙한 개념인 만큼 상당 부분 실행이 되어 왔다. 실행 방식의 측면에서 크게 두 가지로 구분해 볼 수 있는데, 먼저 디자인과 조성의 과정이 참여의 형태로 진행되는 경우, 그리고 공간의 이용 방식이 참여의 형태로 나타나는 경우가 있다. 전자의 경우, 그 개념은 쉽고 명료하지만 실제 현장에서 많은 어려움이 따른다는 것이 전문가들의 의견이다. 후자의 경우 그 형태가 다양하게 나타날 수 있는데, 이를 위해 기획된 프로그램들이 다양한 측면에서 디자인되고 배치된다. 즉, 이용자들이 보다 깊숙이 들어와 공간의 이용과 감상을 보다 적극적으로 할 수 있도록 하는 다양한 디자인 방법들이 시도되고 있다.

이러한 참여 디자인은 그 개념은 비교적 쉽고 단순하지만 실제 적용 방식에 있어 굉장히 다양하게 구현되어 나타난다. 여기에서는 대표적인 사례 두 가지를 선정하여 소개하도록 한다.

먼저 흔히 보이드(void)로 불리는 설계 전략이 있는데, 말 그대로 공간을 어떤 형태로도 채우지 않고, 단지 비워두는 것으로 디자인하는 경우를 말한다. 흔히 광장을 만드는 것이 이러한 설계 전략의 일환이다. 공간을 비워둠으로써 이용 방식의 무한한 가능성을 열어두고, 언제든 상황에 맞게 변용 가능한 공간으로 설계한다. 즉, 공간을 채울 수 있는 권한을 전적으로 이용자의 몫으로 남겨두는 것이다 (〈그림 6〉).

한편, 이용자의 적극적인 참여가 이루어질 수 있는 또 다른 형태의 설계 전략은 '감상의 방식'과 관련이 있다. 보통 자연을, 경관을 감상한다고 하면 풍경을 감상하는 모습을 떠올릴 것이다. 그런데 이것은 주로 시각적 감상에 한정되어 있다.

하지만 실제로 우리가 공간을 감상하는 방식은 시각적인 것뿐만이 아닌 신체 모든 부분, 나아가 정신적인 부분으로까지 직접적인 체험이 가능하다. 그리고 이러한 공감각적 체험이 가능할 때, 단순히 외부자적인 시각에서 벗어나 우리는 그 공간 안에 속한 상태로 다채로운 감각적 체험을 경험하게 된다. (〈그림 7〉)

<그림 6> 별다른 일정이 없는 날, 한산한 공원 풍경 속에는 넓은 잔디밭과 브라이언트 파크(Bryant Park)를 상징하는 녹색 의자만이 자리 잡고 있다. 마천루 한가운데 비워진(void) 이 공간은 곧 시민들의 이야기로 채워질 것이다. (ⓒ우연주)

<그림 7> 로렌스 할프린(Lawrence Halprin) 설계의 이라 켈러 파운탄(Ira Keller Fountain). 공원의 이용자는 관조적 시각에서 벗어나 공감각적 감상을 경험한다. 출처: http://www.pattyhume.com

3. 공간에 구현된 가치

PROMENADE DESIGN

앞선 장에서는 네 가지 키워드를 중심으로 조경이 디자인하는 가치-그것의 개념과 실제 적용 방식-들을 살펴보았다. 조경가는 정원에서부터 공원, 공공 공간, 도시에 이르기까지 다양한 크기와 종류의 부지를 다룬다. 이러한 공간에 가치를 부여하는 일이 조경가의 역할이다. 이번 장에서는 '조경의 가치 디자인'이 실제 적용된 사례들을 구체적으로 다뤄보도록 한다.

High Line,
맨해튼의 심장을 훔치다

뉴욕 맨해튼의 심장이라고 하면 역시 센트럴파크가 떠오를 것이다. 위치나 규모, 성격 면에서 그렇다. 그런데 뉴

<그림 8> 거리에서 바라본 하이라인 (ⓒ우연주)

욕 시민들과 관광객들의 발걸음이 옮겨
가고 있다. 그들이 향하는 곳은 첼시에
위치한 고가철도 위에 있다.

　　지상에서 9m 떨어진 고가철
도 위, 2009년 새로운 공원이 개장했다.
1930년 이후 폐장했던 고가철도가 공
원으로 재탄생한 것이다. 산업화 시대,
도심으로 들어오는 각종 물류의 운송을
담당하던 철로가 깔린 고가가 공원으로
탈바꿈하기 위해서는 10년간의 계획, 1
억 5만 달러 이상의 예산 투자, 3년간의
조성 사업이 필요했다.

<그림 9> 2011년의 하이라인. 출처: High Line 홈페이지
http://www.thehighline.org/

　　제임스 코너(James Corner)의
필드 오퍼레이션스(Field Operations)
가 설계한 이 공원에는 과거의 이야기
가 고스란히 남아 전달되고 있다. 큰 구
조를 그대로 유지하면서 곳곳에 기억을
되살릴 만한 흥미로운 요소들을 추가했
다(<그림 10>).

<그림 10> 과거의 흔적을 간직한 공간들-철로와 야생화
군락 (©우연주)

　　방치되어 있던 동안 이곳은, 어디로부터 온 것인지 모를 야생화들로 가득
차 있었다고 한다. 자연이 만든 야생 생태계가 버려진 이 땅에서 살아 숨 쉬고 있던
것이다. 하이라인 조성 당시 야생화는 물론이고 잡초까지 그 씨앗을 수확해두었다
다시 식재하는 방식으로 작업이 이루어졌다고 한다. 잡초 하나에까지 과거의 흔적

을 남기고자 수고를 아끼지 않았다는 사실이 깊은 인상을 남겼다.

이 땅에 남겨진 역사의 흔적들이 겹겹이 쌓여, 하이라인은 이곳만의 독특한 감성을 전하고 있다. 아무리 멋지고 훌륭한 디자인일지라도, 이처럼 역사와 문화, 시간의 흔적들이 갖는 깊이를 대체할

<그림 11> Carnival for Teen Night. 출처: High Line 홈페이지

수는 없다. 게다가 그러한 것들이 현대적인 감각의 세련된 디자인과 만나 형성된 장소의 분위기는 그 깊이와 풍부함에 있어 분명히 다른 장소와 구별되는 장소의 혼 (genius loci)을 지닌다.

한편 하이라인에는 각종 커뮤니티 활동이 끊이지 않고 이어진다. 각종 페스티벌, 장터, 워크숍, 봉사활동, 교육 프로그램을 통해 새로운 가치들이 창출되고 있다. 단순히 산책을 하거나 앉아서 쉬는 공간 이상으로, 다양한 커뮤니티 활동이 지속되는 이 공간은 '살아 있다'는 표현이 어울리는 곳이다.

<그림 12> 2009년의 하이라인. 철도가 지나던 길을 따라 사람들의 발길이 흐른다. 지상에서 9m나 올라와 있는 부지의 특성상 거리에서와는 확연히 다른 뷰(view)가 펼쳐진다. 마천루 사이사이를 지나며, 허드슨 강을 바라보며, 굴뚝을 지난다. 그러다 지치면 앉아 쉬기도 한다. (ⓒ우연주)

폐허의 새로운 발견,
Duisburg Nord Park*

<그림 13> 뒤스부르크 노드 파크 (ⓒ우연주)

산업화의 유산이 남긴 폐허들, 버려진 땅-브라운 필드(Brown field)의 재건은 우리 세대에 남겨진 중요한 과제이다. 이 땅들을 재생시키기 위한 노력의 일환으로, 다수의 공원 설계 공모가 개최되었고 수많은 재건의 전략들이 쏟아져 나왔다.

이번에 소개할 뒤스부르크 노드 파크는 그러한 브라운 필드 공원화의 대표적인 성공 사례이다. 당시 설계 공모의 당선작으로 선정된 피터 라츠(Peter Latz)의 디자인은 대단히 혁신적이고, 대범하다고 할 수 있었다. 많은 사람들이 이 설계안을 의아해했으며, 실제 조성이 이루어지는 과정에서는 그 결과물에 대한 적지 않은 우려를 내비치기도 했다. 가장 흔한 반응은 "도대체 뭘 했다는 거야?"라는 것이었는데, 실제로 피터 라츠는 '아무것도 하지 않은 것'처럼 보였다.

이 당선작의 설계 전략은 폐허를 그대로 보존하는 것이었다. 식재도 최소화했다. 다만 원래의 시설물에 약간의 변형 혹은 덧붙여 다이빙, 암벽 타기 등의 엔터테이먼트 활동이 가능하도록 프로그램을 구상했다. 전례 없는 이 공원의 디자인이 실제 공간으로 만들어졌을 때, 우려의 목소리는 이미 자취를 감추고 있었다. 흉물로만 생각했던, 폐허로 변해버린 공장은 그 자체로 살아 있는 박물관이자 독특한

* 홈페이지: http://www.landschaftspark.de/startseite

미적 경험을 제공해주는 감각적인 공간으로 바뀌어 있었다. '아무것도 하지 않은' 채로 말이다.

공원 디자인 사례에서 반복적으로 사용되어 왔으며, 이제는 하나의 지침처럼 여겨지고 있다. 앞서 소개한 하이라인과 마찬가지로 이 공원에도 장소의 혼이 살아 숨 쉬고 있다. 만약 이곳을 백지로 만들고, 다시 새로운 것을 시도했더라면 어땠을까. 아마 그것은 다음 세대에 또 다른 폐허를, 흉물로 전락한 공간을 남기게 됐을지도 모른다. 지금 이 공간에는 시간이 중첩된 이야기가 그대로 전해지고 있으며, 또 시간이 지나 세월이 갈수록 더 깊이 있는 공간감을 형성할 것으로 기대된다.

<그림 14> 공원의 풍경들. 남겨진 구조물이 전망대처럼 이용되고 있기 때문에 그 위에 올라 멋진 풍경을 감상할 수 있다. (ⓒ우연주)

공원,
참여와 소통의 공간

얼마 전 조경학회에서 추진하는 '조경헌장제정'에 관한 1차 발표가 있었다. '한국조경의 리얼리티'라는 주제로 개최된 세미나에서 5명의 조경가들이 조경의 현재(현실)를 진단하고 앞으로의 비전을 제시하고 있었다.

그런데 여러 발표자가 입을 모아 "조경가는 공간에 가치를 부여하는(설계, 디자인하는) 역할을 해야 한다"고 말하고 있다. 특히 사회적 가치 창출에 관해 강조하고 있었다.

근대 시기 처음 공원이 만들어졌을 때, '공공을 위한' 원(園)-꽃과 나무, 산책로가 있는 휴식공간-은 그 존재 자체로 충분한 사회적 가치를 지녔다. 도시민의 삶의 질 향상을 위해 고안된 이 공간은, 이제 진화를 거듭해 더 이상 단순히 나무를 심고 산책로를 내는 것만으로는 충분한 가치를 창출한다고 보기 어렵다. 단순히 보고 즐기는 것 이상으로, 이용자들의 참여와 소통을 이끌어내는 공간 설계가 강조되는 이유가 여기에 있다.

소통과 참여, 이들을 통한 설계 전략은 현재 조성되고 있는 대부분의 공공 공간 프로젝트에서 빠지지 않고 등장한다. 그만큼 사례들이 다양하고 흥미롭다. 그 중 인상적이었던 두 작품을 소개하려 한다. 첫 번째 사례는 조성 측에서 이용자가 공간에 적극적으로 참여할 수 있도록 이끈 경우이고, 두 번째 사례는 반대로 비워둔 공간을 이용자 측에서 자발적으로 참여해 공간을 채운 경우이다.

먼저 워싱턴에 있는 베트전쟁 메모리얼로 가보자. 워싱턴 몰(Washington Mall), 링컨 메모리얼 근처에 위치한 이 공원은 그 설계가 무척 단순해 보인다. 사각형의 부지에 ㄱ자 형태로 길을 내고, 벽을 세웠다.

<그림 15> 베트남전쟁 메모리얼(The Wall) (ⓒ우연주)

그냥 지나가보자는 마음에 들어선 이 길에서 저절로 발걸음을 멈추게 되었다. 초입에서는 발목 정도로 세워져 있던 벽이 점차 어깨로, 머리 위로 높아지면서 어느새 키의 2배 정도 높이까지 올라와 있었다. 푹 파인 공간 아래로 내려갈 때 느껴지는 공간감이 예사롭지 않았다. 깊은 땅속, 어디 무덤에라도 들어가는 느낌이다. 검은 대리석으로 세워진 벽에는 흰색 글자가 빼곡히 차 있었는데, 누군가는 글자를 자세히 들여다보며 무언가를 찾기도, 누군가는 그 앞에서 사진을 찍기도 했다. 어떤 젊은 커플이 "찾았다!"를 외치며 그 아래 꽃을 놓고 기도하는 모습을 보고 이 글자 하나하나가 숨진 병사들의 이름을 새겨놓은 것임을 깨달았다.

그 순간 이 단순한 공간에서 느껴지는 기운이 결코 가볍지 않았다. 하나하나 새겨진 글자들이 누군가의 죽음을, 희생을 담고 있었다. 용사들도, 그들을 기억하는 사람들도 모두 이 공간이 전하는 감각적 메시지를 전해 듣고 있었다. 아주 단순한 형태로 디자인되었지만 강력한 에너지를 담고 있는 진솔한 공간을 체험할 수

<그림 16> 자신의 조상의 이름이 새겨진 곳을 찾아 그 앞에 선다. 열심히 사진도 찍는다. 다른 어떤 멋진 디자인보다 이 하얀 글씨 한 줄로 그들에게 특별한 공간이 선사되었다. 표현력의 한계로, 지면의 한계로, 이 공간의 감각을 모두 전할 수 없는 것이 아쉽기만 하다. (ⓒ우연주)

있었다. 무엇보다 그것은 우리를 이 공간과 연결시키도록 하는 참여와 소통의 디자인으로부터 가능했던 것이라고 생각된다.

두 번째 사례는 캘리포니아 어바인(CA, Irvine)의 오렌지카운티 그레이트 파크(Orange County Great Park)이다. 이곳 주민들은 사진의 '주황색 풍선'을 모르는 사람이 없을 것이다. 그레이트 파크가 어디냐고 하면, 그런 공원이 어디 있냐는 반응이지만, '주황색 풍선'을 이야기하면, 금세 '아~!' 하고 탄성이 나온다. 그레이트 파크의 주황색 풍선은 이 지역 유명인사다.

조경계의 거장 켄 스미스(Ken Smith)가 설계한 이 공원은 미 공군 기지였던 부지를 공원화한 곳이다. 워낙 대규모 공사였던 만큼 단계별 설계를 도입하도록 했는데, 공사 진행 도중 경기가 나빠지자 일부만 완성된 채로 사실상 조성 사업이 중단되고 말았다.

계획대로 공원이 조성된 것은 아니지만 초기 단계의 공사가 끝난 뒤에는 개장 행사와 함께 공원 운영을 시작했다. 각종 단체가 이 공간을 빌려 행사를 개최하기도 하고, 공원 자체적으로 페스티벌, 공연을 기획해서 진행하기도 했다. 수시로 장

터나 마켓이 열리고, 심지어 '의료 봉사' 같은 활 서비스를 진행하기도 했다. 또 홈페이지를 통해 지속적으로 행사를 알리고, 행사에 다녀온 사람들이 자신들의 홈페이지나 블로그를 통해 현장의 모습을 전달하기도 한다.

공원이 이처럼 다채로운 모습으로 재발견될 수 있었던 것은 주민들의 적극적인 참여, 소통의 힘이 컸다고 보인다. 오롯이 그들을 위한 공간이자 그들이 만들어가는 이 공간이 다음에는 어떤 모습으로 바뀌어 있을지 궁금하다.

<그림 17> Orange County Great Park의 주황색 풍선. 열기구 운행 스케줄은 홈페이지에서 확인할 수 있다. (ⓒ우연주)

<그림 18> 2012년 Orange County Great Park. 공원은 새로운 참여와 소통의 이야기를 기다리고 있다. (ⓒ우연주)

4. 마치며

짧은 지면을 훑으며 조경이, 조경가가 하는 일이 무엇인지, 그들이 어떤 가치를 디자인하고 있으며, 그 가치들이 어떻게 공간에 투영되는지, 글의 서두에서 밝혔던 기획 의도가 잘 전달됐을는지 모른다.

조경학과에 지원하겠다던 그 학생이 내 답장을 받고, 또 한 통의 메일을 보내왔다. 다시 한 번 학생의 질문을 그대로 빌리자면, "도시화된 사회 속에서 공원에 가서 자연을 느낄 수 있다면 공원이 좋은 역할을 하는 것이 아닌가요?"라는 것이었다. 문득 이 글을 읽은 독자분들도, '자연처럼 꾸민 공원이 어때서?', '보기 좋게, 쉴 수 있게 잘 꾸미면 됐지, 뭘 그렇게 복잡하게 만들어?'라는 의문이 들 수 있겠다는 생각이 들었다.

이 글에서 이야기하고자 했던 것은 조경가가 디자인하는 가치는 단순히 자연 같은 것, 즉 녹색으로 꾸민 가짜 생태가 아니며, 그보다 더 다양하고 풍부한 기능과 의미, 그리고 철학을 담고 있다는 것이다. 또 그러한 디자인을 통해 훨씬 감각적이고 체험적인 공간을 만들어낼 수 있으며, 그러한 조경가가 디자인하는 가치를 4

가지 키워드-작동하는 생태, genius loci, 프로세스 디자인, 참여 디자인-로 살펴봤으며, 그 적용 사례로서 4개의 공원을 소개했다.

조경가는 가치를 공간에 구현하는 일을 통해 우리의 일상적 삶의 가치를 디자인하고, 부여한다. 조경가가 디자인하는 공간은 단순히 어떠한 물리적인 형태 이상으로, 다양한 삶의 가치들이 재구성되는 가능성의 공간으로 작동하고 있다.

서정호

디자인,
———————————————————

가치연결 플랫폼이 되다

▶▶▶▶▶▶ **JUNG HO SUH**

현) 홍익대학교 일반대학원 박사[Ph.D (Industrial Design)]
 한국 인더스트리얼 디자인학회(KSID) 상임이사
 한국 산업디자이너협회(KAID) 이사
 대한 사용자전문가협회(UXPA Korea) 이사

1. 디자인가치 설정과 전략

PROMENADE DESIGN

문화, 사회적 가치의 변화와
소비자 관계성

최근 몇 년 사이에 디자인경영 · 디자인경쟁력 · 디자인전략 등 디자인의 중요성이 강조되는 추세다. 일반 대중들도 더 이상 디자인을 특별한 예술의 한 범주로 느끼지 않을뿐더러, 자신의 취향에 따른 디자인 상품소비에서도 주관이 뚜렷하다.

이러한 경향은 디자인이 우리가 살고 있는 사회문화에 미치는 영향력 또한 상당해졌음을 의미한다. 특히, 요즘같이 국내와 해외 사이의 정보교류의 시간 차이가 없을 정도로 실시간으로 급변하는 사회 환경 속에서는 서로 다른 문화권들 간의 교류가 활발해져 다양한 문화 경험들이 많아지면서 소비자의 감성적 경험 지수도 높아지고 있다. 결국 소비자들의 다양한 경험과 그에 따른 다양한 문화의 유입과 소비는 동시대의 사회적 가치에 대한 새로운 관점으로 바라보는 경향을 보이고 있다.

과거의 대량생산과 소비의 시대에서 강조되는 표준화, 정형화 등의 효율성

만을 강조하는 가치, 즉 상품 제조 및 공급의 가치에서 소비자 사용자의 소비경험의 새로운 관점을 제시해야 하는 소비의 가치에 대한 중요도가 높아지고 있는 것이다.

즉, 새로운 혹은 색다른 상품이나 문화에 대한 소비욕구는 크게 바뀌지 않았다. 하지만 기술적 변화와 새로운 기능 자체를 소비하고 즐기고 과시하던 소비의 가치관점이 바뀐 것이다.

소비자 자신의 기준에서 상품 접근성이 쉬우면서 새로운 경험을 할 수 있고 이왕이면 소비자 자신도 새로운 무엇인가를 만들어 공유하면서, 또 다른 가치, 즉 상품의 가치 혹은 사용성의 가치에 대해 이야기하고 싶어 한다.

이렇게 소비자의 상품가치 혹은 소비대상의 가치 판단의 기준 혹은 설정의 기준이 바뀐 데에는 소비자 자신의 작은 의견과 소비상품의 나름대로의 기준 또는 의견제시가 자유로워지며, 개인의 작은 의견들이 네트워크(인터넷)를 통해서 교류하면서 또 다른 큰 물결(ISSUE→TREND→CULTURE)로까지 만들어지는 것을 통해서 보다 적극적으로 변화하고 있다.

이 과정에서 다양한 정보와 지식, 그리고 상호 관계성에 따른 관점들의 변화와 하나의 상품 혹은 대상에 대해서 소통하고자 할 때 기호화되는 이미지들의 차별성을 통해서 가치를 설정하는 경험들도 하게 된다.

인터넷상은 시간, 공간의 제약이 없는 관계로 새로운 상품이나 문화에 대한 정보는 넘쳐난다. 하지만 Issue화되지 못하고 Fad로 사라지는 것들 또한 많다. 그래서일 수도 있지만 상품이나 정보 등의 인터넷상 가치 판단의 시간은 상당히 짧다. 특히 독창적이거나 진정성 있는 새로운 관점의 가치를 제시하지 못하면, 주목받기 힘든 것이 현실이다. 이와 함께 소비자들은 눈에 보이지 않는 것에 대해서는 판단하기 힘들며, 가치를 느끼기도 힘들다.

이러한 과정에서 여러 방면에서 소비자 감성변화로 달라진 가치기준의 핵

심에는 자기 만족도를 높여줄 수 있는 독창적이고 창의적인 '디자인적 가치'가 상품의 가치로서 그리고 소비자의 새로운 경험 가치로서 중요하게 됐다. 이는 새로운 상품의 소비문화를 예고한 것이었고 디자인에 대한 새로운 관점에 대한 고민도 시작된 것이다.

기업에서는 디자인이 단순히 외관을 치장하는 행위에서 벗어나, 소비자의 욕구와 감성을 만족시키고 사람들의 생활양식에 큰 영향을 준다는 사실을 깨닫고 있다. 과거에는 상품 공급자 입장에서 새로운 상품을 만들고 시장을 만들어가는 과정에서 시장의 경쟁관계와 상품의 기능과 가격으로 가치를 설정하고 디자인은 부수적 시장 차별화 요소의 일부분으로 여겼다. 지금도 과거와 같은 디자인에 대한 인식으로 상품의 가치를 설정하고 판매한다면, 소비자들은 결코 기억에 남고 다시 구매하고 지속적으로 관심을 가지는 상품은 될 수 없을 것이다.

물론 시장에서도 리더가 되거나 지속적으로 성장 가능성을 높여가는 기업이 되기는 힘들지 모른다. 그 이유는 앞으로 갈수록 동시대적 가치, 즉 문화적 가치, 사회적 가치 등에 대한 가치공유의 현상은 확대될 것이며, 그 지역과 대상 또한 확대될 것이기 때문이다. 이는 과거 지역 간 시간 차이를 두고 새로운 가치의 확산과 공감대가 형성되었고 새로운 가치 기준이 자리 잡는 데 그 시간 차이 또한 상당했다. 하지만 현재 시점에서 살펴보면 동시대의 공통된 가치기준의 변화에 대한 것, 즉 상품의 경우 동시대의 최고 가치의 상품과 아닌 상품에 대한 인식은 공유가 빠르다. 물론 소비의 환경에 따라 조금씩 지역 간 시간 차이를 두고 이루어질 수는 있으나, 상품가치에 대한 인식이 다른 것이 아니란 것이다. 이제는 상품의 동시대적 공통가치가 무엇이며, 지역이나 소비 대상별로 무엇이 다른 가치인지를 알고 상품의 가치를 설정하고 소비자에게 제시해야 한다는 것이다.

소비자는 상품의 구매에서 사용, 폐기까지 전반적인 관정에서 상황별 상품

에 대한 가치가 다르게 나타날 수 있다. 만약 같은 회사의 같은 상품을 구매하는 장소와 방식에 따라 가격적 차이는 날 수 있지만 상품의 본질적 가치가 다르다면, 소비자에게 외면 받을 것이다. 그 예로 똑같은 상품을 인터넷 구매, 백화점 구매, 할인점 구매 등에 따라 빠른 배송의 목적, 질 좋은 서비스 기대, 비교적 낮은 가격 등의 기대 가치를 기칠 수는 있다. 하지만 이러한 상황에서도 상품 본질적 가치에 대한 기대는 같다는 것이다(ex, 세탁기이 본질적 가치는 세탁이 잘되는 것).

디자인가치는 기업의 상품기획에서 상품가치 설정과 생산, 유통, 판매 등에 전반적인 영역에서 적용되고 확장되어야만 이 소비자에게 새로운 상품가치를 제공할 수 있다. 일반 소비자의 상품가치에 대한 인식과 경험과 그에 따른 새로운 상품가치를 만들어가는 과정에서 소비자의 사회적 환경과 생활양식 등에 대한 상호상관 관계를 염두에 둔 분석과 핵심 가치요소를 찾아내어 상품화에 적용하는 것이 중요하다.

디자인의 진정한 가치에 대한 고민과 생각을 담고자 할 때는 다음 〈그림 1〉과 같이 거시적 관점에서 정치, 경제, 사회, 문화 등의 관찰과 분석 후 소비자의 라이프스타일과 원하는 상품가치에 맞는 디자인 전략을 구사해야 한다. 소비자의 상품가치에 대한 인식은 동시대의 사회 문화적 가치변화와 밀접한 영향이 있기 때문이다.

이것은 소비자의 욕구와 요구가 어디서 발생하는 것이며, 어떻게 상품화할 것인가의 단초(기초)가 된다. 또한 과거의 시대적·사회적 가치에 의해 개인의 가치가 만들어졌다면 요즘은 시대적 가치에 대한 개인들의 가치공유와 의견 제시로 시대적 공통가치에 대한 설정과 방향에 영향을 주는 것으로 바뀌고 있음도 알 수 있다.

<그림 1> 거시적 관점의 동향분석(P. E. S. T Analysis)

디자인 전략을 위한
고려요소

앞서 말한 것과 같이 소비자들이 새로운 상품가치에 대한 욕구가 생겨날 때 그리고 상품의 가치를 보는 관점이 변화할 때 상품의 가치구성을 어떻게 하고 소비자에게 어떻게 상품가치를 제시하느냐는 향후 기업의 존폐와도 직결될 것이다.

현재에도 기존 상품가치 구성을 위한 기술, 서비스, 시장 점유율 등 모든 면에서 선두이자 동종업계의 벤치마킹 대상이었던 기업들이 현재는 선두기업의 이미지는 없어지고 다른 기업에 흡수되거나 사라지는 모습들을 보고 있다.

또한 과거에 주된 사업영역에서 소비자들에게 신뢰를 주고 소비자들의 상품가치의 주요 인식변화를 미리 준비하고 새로운 상품가치를 제시할 수 있는 기업은 현재 새로운 사업과 시장을 만들고 새로운 리더로 다시 활동하고 있다.

여기서 디자인은 소비자에게 어떤 상품가치가 어떻게 새로운 것이며, 무엇이 소비자에게 유용한지를 직관적으로 알 수 있게 하고 상품의 접근성을 높여줄 수 있는 전략이다.

디자인 전략을 위해서는 대상, 즉 누가(Who), 왜(Why), 어떤 것(What)이 필요로 하나? 그리고 왜 기존에 있는 상품에서 불편함을 느끼는가? 혹은 기존에는 상품이 없는 것인가? 등에 대한 분석이 필요로 하며, 이를 바탕으로 한 해결 방안(How) 혹은 기존과는 다른 관점에서의 접근 등이 필요하다.

소비자의 insight 분석과 함께 기업의 상황 및 해결 능력에 대한 분석이 함께 이루어져야 전략을 세울 수 있는 기본이 마련되는 것이다.

기업의 능력과 상관없이 소비자의 새로운 상품가치에만 맞추어 상품화할 수는 없기 때문이다. 이와 함께 기업 또한 기업의 현재 능력이 소비자의 상품가치에

100% 부합하는 상품의 가치제안이 힘들 경우 단계별 전략이 필요하며, 기업의 단계별 전략 속에서 지속적인 상품가치 설정을 위한 디자인 전략을 통해서 소비자에게도 상품가치의 변화를 실감하게 하여야 한다.

그리고 이는 시장 상황별로 소비자의 상품 인식의 시기별로 달라질 수도 있다. 특히 새로운 신상품으로 새로운 시장을 만들고자 할 때, 혹은 시장의 다른 경쟁관계에서 차별화 요소를 적용하고자 할 때에는 신상품을 위한 전략적 디자인이 반드시 필요하다.

신상품 아이디어의 발굴, 상품화 과정에서의 디자인 전략 실행을 위한 소비자, 사용자의 이해와 그에 대한 정확한 분석과 전략적 디자인은 기업의 상품가치 확보와 소비자의 상품가치 인지 및 공감대 형성에 주요한 요소이다.

디자인으로 상품가치의 설정과 전달, 확산을 위한 기업에서의 전략적 사고(생각 방식, 접근 방식)로서 디자인적 사고(Design Thinking)와 소비자 상품인지구조를 알아보기 위한 소비자의 가치소비(Valuable consumption)의 분석이 필요하다.

기업의 상품화 과정에서 필요한 상품가치의 연결구조(Value chain structure) 그리고 상품의 특징을 정하고 알리는 브랜딩(Branding) 등으로 상품의 생산에서 유통까지의 디자인 전략도 필요하다.

이 같은 요소의 탐색과 분석, 그리고 활용에 관한 전반적인 관계가 소비자, 즉 사람들의 생각과 삶에서 기초하며, 상품을 통한 새로운 경험을 할 수 있게 UX(User Experience)의 계획과 설정을 하는 것이다.

소비자의 맥락적 이해를 위한 요소들로 이 밖에도 다양한 방법을 통해서 소비자의 insight를 관찰하고 적절한 해결 아이디어를 내는 것이 디자인 전략의 역할인 것이다.

2. 소비자는 이제 소비만 하지 않는다

PROMENADE DESIGN

소비자 가치변화의
방향과 대응

소비자의 가치소비와 상품가치

사람들이 자기 기준의 상품가치를 가지게 되는 원인과 환경, 그리고 상품 구입을 통해서 얻고자 하는 혜택이 무엇인지를 아는 것이 소비자가 원하는 상품의 가치를 만들어서 제공해야 현재의 시장과 미래의 상품시장에 대한 전략을 생각해볼 수 있다.

특히 새로운 상품을 소비자에게 소개하고자 한다면 더욱더 소비자의 상품 가치에 대한 기준이 무엇인가에 따른 상품의 가치 설정이 중요해진다. 또한 신상품 아이디어 발굴과 상품화 과정에서의 디자인 전략 실행을 위한 소비자, 사용자의 이해와 그에 대한 정확한 분석과 전략적 디자인은 기업의 상품가치 확보와 소비자의 상품가치 인지 및 공감대 형성에 주요한 요소이다.

간단한 예로 현재는 스마트폰의 시장이 전체 휴대전화의 시장에서 중요한 시장으로 자리 잡고 사람들도 스마트폰 하면, 자신들의 기준이 어느 정도는 머릿속에 떠올리고 판단하는 가치기준이 있다.

하지만 이렇게 되기까지에는 스마트폰에 대한 다양한 상품가치의 설정과 소비자의 사용경험들에 의해서 스마트폰에 대한 다양한 욕구들을 받아들이고 분석하는 과정에서 현재의 직관적이면서, 사용자 중심으로의 스마트폰의 형태를 가지게 되었다.

이러한 소비자·사용자의 관찰과 분석을 통해 다시 소비자·사용자가 원하고 기대하는 상품으로, 혹은 그 기대와 욕구를 반영할 수 있는 상품의 가치구조를 소비자·사용자들이 눈으로 볼 수 있고 경험할 수 있게 하는 것이 디자인이며, 이것을 전략화하여 상품성에 대한 가치를 시장상황에 맞게 혹은 새로운 시장을 만드는 것이 전략적 디자인 또는 디자인경영 등과 같이 말할 수 있다.

소비자의 선호도나 가치에 대한 변화에 대해서 장 보드리야르(Jean Baudrillard)는 저서 『소비의 사회』에서 소비자의 행동은 다양한 자극에 대한 반응의 연쇄로서 조직된다. 취미, 선호, 욕구, 태도결정 등의 경우 소비자는 사물의 영역에도, 관계의 영역에도 끊임없이 부추겨지고 '질문 받고' 대답하도록 독촉받는다고 했다.

Social Trend and Opportunities: **Valuable consumptions** (가치소비)

1. Consumer	➔ 호감 (IMPRESS)	Consumer insight ➔
2. Customer	➔ 교감 (CONSENSUS)	성공적인 관찰을 위해서 소비자의 원점이라는 생각을 갖고 선입견 없이 소비자를 바라보는 자세
3. User	➔ 공감 (EMPATHY)	

➔ 이미 존재했으나 간과 해온 현상을 과거와 다른 점에서 재검토해 그 속에서 새로운 가치를 발굴

<그림 2> 가치소비 단계별 반응 정도

그리고 사람들의 욕구를 단계별 변화를 통해 인간의 가치 기준의 변화를 설명할 수 있는 것이 매슬로(Abraham H. Maslow)의 욕구 5단계설에서 사람들의 욕구 충족과 단계별 욕구의 충족에 의해서 기준 가치는 변하고 점차 다음 단계로 나아간다고 했다.

'생리적 욕구(Physiological Needs)'의 가장 기본적인 삶의 유지를 위한 중요가치와 '안전의 욕구(Safety Needs)'의 신체, 심리적, 사회적 협박에서 벗어나려 할 때의 중요 가치, '소속감과 애정의 욕구(Belongingness and Love Needs)'로 상호 관계성에 대한 욕구와 '사람들로부터 인정받고 존경받고자 하는 욕구(Esteem Needs)'의 충족, 그리고 '자아실현의 욕구(Self-Actualization Needs)'로 자신의 가치관을 충실히 실현시키고자 할 때, 인생의 의미, 삶의 보람을 느끼고 풍요롭게 살고자 할 때의 욕구에 따른 가치기준을 다르거나 복합적으로 작용한다.

현대 사회구조에의 소비자들에서는 위의 단계별 욕구는 개인별 환경과 가치관의 변화에 따라 다른 단계의 욕구를 먼저 해결하는 경우도 있다. 욕구의 충족에 있어서 특히 상위 단계들에 대한 욕구가 하위단계의 욕구 충족 없이도 바뀌는 경우도 있다.

이러한 단계별 욕구 분류가 아니더라도 사람들은 이제 더 이상 감동을 주지 못하는 것[제품(製品) 또는 상품(商品) 등]에는 더 이상 눈길을 주지 않으며, 비록 대량 생산된 상품일지라도 사람들의 감성 가치를 충족시키고 새로운 제공가치와 소통하고 사용자들이 공감대를 형성할 수 있는 제품을 선호하며, 소비를 통해서 그러한 가치들을 획득하고 즐기려 한다.

그 예로 과거의 소비자들이 상품의 기능적인 가치에 상품가치를 둘 때에는 대부분의 기업이 상품, 특히 전기 전자 제품의 경우 상품기능을 강조하면서 상품들이 사용하기 어렵고 복잡하여도 고기능의 우수한 상품으로 기술과시형 상품 전략과

디자인 전략(상품의 기술력이 부각되게 디자인함)을 구사하였다.

하지만 현재는 사람들에게 상품의 사용성과 상품 사용의 경험을 통한 교류가 상품가치의 중요한 기준이 되면서 단순히 상품의 기술력만을 강조하던 상품들은 소비자, 사용자의 마음을 얻지 못하는 상품이 되었다. 물론 이러한 상황 또한 나라별·지역별로 차이는 있을 수 있다.

그래서 디자인 전략, 즉 전략적 디자인을 통해서 소비자 사용자가 원하는 상품의 가치를 만들고 새로운 상품가치를 제공하고자 할 때 전략적 디자인을 통한 접근이 갈수록 중요해지는 원인이기도 하다. 이러한 소비자들의 소비의 형태와 성향을 가치소비(Valuable Consumption)라 한다.

이는 소비자, 고객, 사용자로 사람들의 입장이 변하면서 서로 다른 가치에서 각각의 서로 다른 반응을 보인다. 그리고 실제로는 이러한 단계별 입장은 소비자의 상품 선택과 사용상에서 상품의 속성과 혜택을 소비자의 소비가치에 따라 서로 다른 반응이 나타날 수도 있다.

가치소비는 기업에는 기존과 다른 차별화된 가치를 가진 상품의 개발과 소비자들의 공감대를 얻기 위한 디자인 및 브랜드 전략 등으로 활용하여 다양한 소비자들의 감성가치와 사용가치를 제공하고 지속적인 상품소비에 부합되는 가치를 만들고자 한다.

소비자에게 소비는 더 이상 사물의 기능적 사용 및 소유가 아니며, 개인의 단순한 과시의 기능도 아니다. 소비자에게 소비란 커뮤니케이션 및 교류의 체계로서 끊임없이 보내고 받아들이고 재생되는 기회의 코드로서, 즉 언어의 활동으로 정의된다.

상품으로부터 추구하는 소비자 가치와 선호 이유 사이의 인과관계를 분석하고 도출하기 위해서는 소비자들이 상품, 제품의 소비(사용)를 통해서 어떤 혜택

을 얻고자 하며, 어떠한 공감대를 가지기를 원하는지를 파악해야 한다.

비록 유형의 상품의 예는 아닐지라도 이러한 공감과 공유 경험의 고유를 통한 상품의 성공으로 가수 싸이의 〈강남스타일〉이라는 노래의 성공에서도 엿볼 수 있다.

이 노래는 사람들이 쉽게 따라 부를 수 있고 재미있게 즐길 수 있으며, 노래

<그림 3> 싸이 강남스타일

와 함께 춤을 통해서 다른 사람들에게도 자신이 직접 소개하기 쉽다는 점과 많은 사람들과 쉽게 공감대를 형성할 수 있는 단순 코드로 이루어졌다는 점이 핵심이었다.

여기에 이 노래를 상품 전략과 연계해 생각해보면, 유튜브를 통한 소개에서 위의 요소들이 세계적인 불황기의 소비자들에게 심각하지 않으면서 즐거운, 그리고 따라서 하기 쉽다는 것은 자신도 다른 버전의 강남스타일을 따라 하면서 유튜브에

<그림 4> 싸이 빌보드

직접 올리며, 소비자, 사용자에서 새로운 생산자로 관심을 받게 하였다.

결국 강남스타일은 즐겁게 함께 즐길 수 있는 소재가 되고 새로운 경험을 제공하는 플랫폼 역할을 하게 되었다. 단순한 콘텐츠 이상이 된 것이었다.

이는 디자인 전략에서 소비자의 호감을 얻고 교감하며, 공감할 때 비로소 디자인 전략이 성공한 것이라고 할 때 성공한 사용자 경험의 디자인 전략이 아닐까 하는 생각을 했다.

디자인 전략과
상품기획의 상관관계

상품가치의 설정과 디자인전략

앞서 가치소비는 기업에는 기존과 다른 차별화된 가치를 가진 상품의 개발과 소비자들의 공감대를 얻기 위한 디자인 및 브랜드 전략 등으로 활용하여 다양한 소비자들의 감성가치와 사용가치를 제공하고 지속적인 상품소비에 부합되는 가치를 만들고자 한다.

그러기 위해서 소비자가 소비활동을 통해서 상품으로부터 얻고자 하는 혹은 스스로 만들고자 하는 상품의 가치와 선호하는 이유 사이의 인과관계를 분석하고 도출해서 상품의 가치를 설정하고 적용해야 한다고 하였다.

그렇게 할 때 소비자가 상품가치의 명제와 혜택에 대해 명확하게 인식할 수 있게 하는 것이 디자인의 역할이며, 다양한 소비자에 맞게 설정하는 것이 전략적 디자인 혹은 디자인 전략이라고 한다.

디자인 전략의 실행과정에서 소비자의 상품사치 인식과 사회, 문화, 생활환

경 등과 같은 소비자가 살아가고 있는 다양한 관계성에 대한 맥락적 분석을 통해서 상품가치를 설정한다.

이러한 상품가치의 설정을 할 때 현실에서는 비슷한 시기에 다른 경쟁기업들에 의해서 먼저 상품화되어 있거나 유사가치의 다른 상품으로 대체 가능한 상품의 시장 환경을 만날 수도 있다. 그리고 먼저 선점하고 있거나 경쟁관계의 다른 기업의 상품과의 차별화된 상품가치를 제공해야 하는 상품가치 설정의 또 다른 요소가 있는 것이다.

이것을 간단하게는 3C, 즉 소비자(Consumer) 혹은 고객(Customer), 경쟁자(Competitor), 기업(Company) 사이의 상호관계성으로 인해서 상품가치의 설정에 변수들이 발생한다.

이를 분석하는 것이 3C분석으로 Customer(시장동향, 표적시장, 고객의 욕구)와 Competitor(상대적 경쟁력, 경쟁사, 강점과 약점), Company(자사의 현황, 자사의 강약점, 자사의 목표)의 세 가지로 분석하며, 3C분석에서 부족한 거시적 분석을 FAW를 통해 한다. FAW(Forces at Work)란 사업에 영향을 미치는 거시적 환경을 주로 분석하는 기법이다.

특히 기업의 상품가치를 경쟁자들과 다른 상품가치로 소비자들에게 인식시키면서 생활환경과 상품에 대한 필요 욕구 등의 소비자 상품 기대가치와 혜택에 부합해야 하는 것이다.

디자인 전략은 디자인의 소비자의 소비가치인식을 알기 위한 문화 맥락적 요소, 인문학적 접근, 기호학적 접근, 그리고 실 소비자의 행동관찰 등 소비자 중심의 사고에서 아이디어와 상품가치 설정의 방향을 구상한다.

반면 일반적인 상품화 전략에서는 소비자의 욕구와 시장의 흐름, 그리고 기업의 상품화 가치에 대한 이윤을 기준으로 상품가치 설정을 하는 것이 일반적이었다.

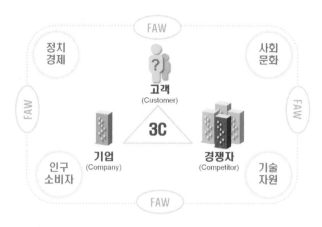

<그림 5> 3C & FAW(Forces at Work)

이 두 가지 상품가치의 설정은 큰 차이가 없어 보이지만 현재 소비자들이 자신의 소비기준에 적합한 상품만을 소비하고 이 과정에서 다양한 정보와 자신의 환경을 고려하는 점을 합리적 소비라고 하는 관점에서 볼 때 상품의 초기 상품가치의 설정을 어떻게 하고 접근하느냐에 따라 경우에 따라서는 아예 소비자의 관심 밖의 상품이 될 수도 있다.

이러한 현재의 상품화 과정에서 기업의 상품가치 설정과 소비자의 상품가치인식 간의 Gap을 줄이고 최적화하기 위해서 디자인 전략이 필요한 것이다. 상품가치 설정의 초기, 즉 상품의 기획단계에서부터 디자인 전략이 함께 세워지느냐, 아니면, 상품의 근본적 가치 설정 단계가 아닌 보조 전략으로 상품의 부족한 가치를 뒤에 보완하는 역할을 하느냐에 따라 전체적 상품가치는 소비자가 인식 가능한 혹은 공감할 만한 상품이 만들어지기 힘들어진다.

만약에 상품 출시 이후에라도 소비자의 시장에서의 반응과 상품가치의 공감률이 낮다고 여겨져 상품의 가치설정 혹은 상품 전략의 수정이 필요하여도 처음부터 디자인 전략의 참여가 없었기에 소비자의 공감대 형성을 위한 요소의 적용과

그에 따른 상품화 방향의 전반적인 수정이 필요할 것이다. 이것은 기업에 부담이 될 것이다.

상품의 기획단계에서부터 상품화를 했을 경우 소비자의 공감대 형성과 상품의 가치 사이에 무엇이 원인이 되어 반응이 없는지에 대한 분석이 용이할 것이며, 즉각적인 상품의 가치 설정에서의 문제점 보완이 혹은 재설정이 가능해진다.

디자인의 상품가치 설정의 단계 상품화 단계에서 어디서부터 참여하느냐에 따라 상품화 가치설정에 따른 기회와 비용의 관계를 다음과 같이 상품 개발의 비용은 사업 전개(red line)로 급격하게 상승하는 경향이 있다. 같은 디자인의 변경으로 인한 비용도 마찬가지이다.

즉, 가능성은(green line) 프로세스 발전과 동시에 제품의 감소의 품질에 영향을 미칠 수 있다. 따라서 회사는 가능한 한 빨리 상품 개발 단계에서 필요한 모든 연구를 수행해야 한다.

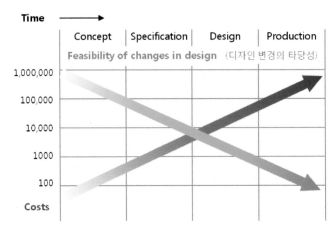

<그림 6> 상품가치 설정 단계

3. UX와 디자인전략

기업사례를 통한
디자인 전략과 UX

OECD 국가의 서비스산업 비중 평균이 70%에 근접하여 주요 국가의 서비스 인력 비중도 70%에 달하며, 자유무역협정(FTA)이 보편화되면서 서비스 인력 및 기업의 이동이 더욱 자유로워질 것이기 때문에, 향후 서비스산업의 경쟁력이 국가의 생존에 큰 영향을 미치게 될 것이다.

기업들이 가치사슬의 상위 부분에 있는 R&D, 마케팅, 애프터서비스, 금융 서비스 등으로 사업의 중심을 옮겨가고 있다.

GE의 경우 1980년 전체 매출 85%의 제품매출의 제조기업 현재 전체 매출의 75%를 서비스 기능을 통해 창출하는 서비스 중심의 기업으로 바뀌어가고 있다.

DELL 컴퓨터 제조 기업은 현재는 컴퓨터 제조 기능보다 맞춤형 주문 서비스 기능을 통해 더 많은 가치를 창출하고 있다.

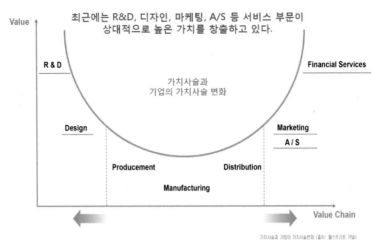

<그림 7> 가치사슬과 기업의 가치사슬 변화

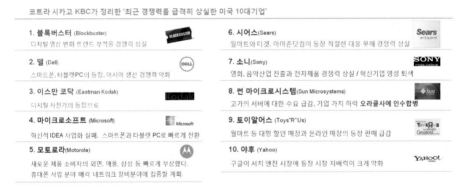

<그림 8> 코트라 시카고 KBC가 정리한 '최근 경쟁력을 급격히 상실한 미국 10대 기업'

 이러한 예로 대량생산을 통한 가격경쟁력으로 소비자의 상품가치제안을 하고 기술적 우위를 통해 경쟁자들과의 차이를 두고 선두를 유지하던 기업들이 상품의 가치설정과 소비자에게 가치제안에서 변화를 요구받는 현실인 것이다.

이는 코트라가 정리한 '미국에서 제조 경쟁력 약화에 따른 미국기업들의 변화'를 살펴보면 알 수 있다.

앞의 기업들은 한때 업계의 선두에서 다른 기업들의 롤 모델이 되었던 기업이다. 하지만 지금은 변화를 요구받고 있고 변화하고 있으며, 그 변화가 늦거나 잘되지 않은 경우 다른 기업으로 합병되었다.

물론 기업의 변화와 경영의 상황에 대한 다른 복합적이고 다양한 원인들에 의해서 현재의 상황이 발생했을 것이다. 한 가지 명확한 사실은 현재의 소비자들은 가격 대비 상품가치의 기준에서 상품가치에 따른 합리적 소비로 바뀌었고 이에 따른 합리적 소비가 가격만이 기준이 되지 않는다는 것이다.

소비가치 구조가 복잡해지고 다양한 관계성을 가지며, 상품의 가치를 개인의 가치기준과 상황에 따라 서로 다르게 소비하고 활용하고 있다. 소비자들은 상반된 열망과 양면 가치를 동시에 가지고 있다. 이러한 특성을 소비자의 양가성(Consumer ambivalence)이라고 한다.

과거에는 소비형태가 평균적 부분을 가장 많이 구매하는 형태를 띠었다면 이제는 양극단의 구매 비율이 각각 커지는 U커브의 형태로 변화하고 있다.

<그림 9> 소비자의 양가성

가치=혜택(Benefit)÷가격(Price)이라고 할 수 있고 혜택의 부분에는 상품의 기능적 측면과 함께 심리적·상징적 혜택이 포함되어 있다. 상품가치를 높이기 위해서는 혜택의 부분은 크게 하여 높이는 방법과 가격을 작게 해서 높이는 방법이 있다.

과거에도 상품의 가치는 소비자 혹은 시장의 기준에 의해서 이루어졌다. 지금과 다른 점은 소비자에게 상품을 공급하고 그 가치를 느끼고 판단하고 소비하라는 식이었다면, 현재는 소비자에게 적합한 상품의 가치를 찾고 설정하여 새로운 경험을 소비자가 할 수 있게 상품의 접근성을 높이고 소비자가 직접 새운 경험 가치를 할 때의 사용성까지 고려한 상품가치의 설정과 제안이 필요한 것이다.

그러기 위해서는 상품기획 단계에서부터 상용하기 불편하지 않은 상품 정도가 아니라 어떤 경험을 할 것이며, 어떻게 활용할 것인가에 대한 면밀한 검토와 사용함에 있어서 어렵지 않은 직관적인 인터페이스를 필요로 한다. 결국 이 모든 것이 상품의 이미지와 외형의 구성에서 소비자에게 직관적으로 보여야만 상품성과 상품의 접근성을 인지하고 인정하면서 상품에 대한 공감대를 제시할 수 있다. 바로 디자인 전략이 상품화 초기에서부터 필요한 이유이기도 하다.

이는 소비자의 경우 상품의 가치를 상품의 구매 과정에서 처음 볼 때의 이미지에 의해서 호기심을 가지며, 사용하는 과정에서의 경험과 접근성에 의해서 감동하게 되며, 소비자 자신이 경험 가치에 따라 공감대가 형성되는 것이다.

그러기 위해서는 소비자의 경험가치의 형성과 상품가치에 대한 인식이 무엇에 기준을 두며, 어떻게 변화하는지에 대한 통찰을 바탕으로 기업의 적용 가능한 자원의 분석과 함께 소비자에게 새로운 상품가치를 제시할 수 있는 방향과 정의를 내리고 상품가치의 기준이 되는 소비자 가치에 적합한 상품 개발과 기획을 위한 다양한 접근이 필요하다. 이는 효율적이고 체계적인 이성적 사고와 함께 직관적이고

감성적인 사고를 함께 하여야 가능하다. 이한 사고 또는 점금 방식을 디자인 싱킹(Design Thinking)이라고 한다.

요즘의 융합적 사고와도 유사한 맥락이지만 보다 구체적이고 방법론적 접근이 가능한 점에서 차이가 있다. 결국 소비자에게 상품의 가치를 제안할 때 제일 중요한 것은 소비자가 그 상품의 가치를 받아들일 준비가 되어 있는가? 소비자가 경험하지 못한 새로운 경험을 할 수 있으면서도 그 접근성은 쉬운가? 또 자신만의 경험으로 다른 사람들과 공유하며, 새로운 가치를 만들 수 있는가? 등에 대한 소비자의 공감대를 얼마나 어떻게 얻을 것이며, 제시할 수 있는가가 앞으로 기업의 상품 가치제안에 있어서 핵심 요소가 될 것이다.

그런 측면에서 경험(User Experience)디자인은 제품, 프로세스, 서비스, 이벤트, 그리고 환경을 디자인하는 것으로서 각각의 요소는 개인적 또는 그룹의 필요와 욕망, 지식, 기술, 경험 그리고 지각의 고려에 근거한 인간의 경험을 말한다.

경험디자인은 인지심리학, 지각 심리학, 언어학, 인지과학, 건축과 환경디자인, 제품디자인, 정보디자인, 정보설계, 에쓰노그라피, 브랜드 경영, 인트랙션디자인, 서비스디자인, 스토리텔링 그리고 디자인 사고를 포함한 많은 원천들로부터 도출된다. 비즈니스 맥락에서는 사람과 브랜드, 아이디어와 감성을 "묶어주는 순간"과 이러한 순간들을 만들어내는 기억에 대한 고려를 통해 이루어진다.

경험디자인은 또한 체험마케팅, 고객 경험디자인 그리고 브랜드 경험으로도 알려져 있다. 디자인의 형태를 넘어선

<그림 10> 사용자경험 구성틀

231

더욱 상호 관계적이고 변형적인 것이다. 사용자 경험구성 틀에서 보이는 것과 같이 가치가 있는 상품이란 그 가치에 대한 다양한 관점에 의해서 서로 연결된 가치복합체인 것이다.

그리고 소비자가 얼마나 유용하고 공감하는 가치를 접근을 용의하게 할 것이며, 갖고 싶어 하게 할 것이며, 신뢰성을 유지할 것인가에 따라 그 상품의 중요 가치의 순위는 달라질 수 있어도 근본적인 상품의 제안가치에 대한 본질은 바뀌지 않는다.

이러한 사용자 경험에 기반을 둔 디자인은 단순한 시각적 표현만을 말하는 것이 아니라 소비자와 연관된 경험의 흐름과 상품의 가치설정의 흐름에 있어서 상호 관계성과 소비자(사용자)의 상품 접근의 관계 전반에 관련된 것들이다.

단순한 상품의 인터페이스 변화만으로는 소비자의 새로운 가치경험을 만들 수 없고 새로운 상품의 가치를 제안할 수 없기 때문이다. 소비자(사용자) 또한 단순한 상품의 시각적인 형태나 인터페이스만의 변화로 새로운 경험을 기대할 수 있는 가치 상품이라고 인식하지 않을 것이기 때문이다.

다음 그림과 같이 디자인 전략에서 UX(User Experience)란 다양한 분야와 요소들의 가치연결과 조율을 통해 새로운 경험이 가능한 새로운 가치를 제공하는 상품의 핵심 가치를 디자인하는 전반적인 과정과도 연계된 것이다.

Copyright :envis precisely (2009)
based on »The Disciplines of User Experience« by Dan Saffer (2008)
www.kickerstudio.com/blog/2008/12/the-disciplines-of-user-experience

<그림 11>

무엇을 중심으로
디자인 전략을 수립할 것인가?

특히 시장에서 시장을 주도하는 기업이 아닐 경우에는 상품가치 설정에서 기술적인 우위를 과시하여, 혁신적인 상품가치를 부여해주기는 힘든 상황이다. 그리고 시장주도형 기업의 경우 시장우위에 대한 자만으로 소비자(고객, 사용자)에

대한 지속적인 관찰과 변화하는 소비가치에 대한 대응을 하지 않는다면, 시장주도
는 현재 하고 있을지 몰라도 그 기업이 제공하는 상품가치와 소비자의 상품가치 혜
택과는 괴리가 생기며, 공감대를 형성하기 힘들어 다른 상품으로 이동하게 된다.

특히 지금과 같이 경험 중심의 상품가치 인식으로 소비자의 상품가치 혜택
의 기준이 만들어지고 있는 상황에서는 더욱 그렇다.

Customer Experience	고객가치의 실현을 위해 기존의 공급자 중심이 아닌 철저한 고객 관점에서 경험요소를 제공하여 고객과 기업의 상호작용을 활성화 하고 이를 통해 새로운 기업의 고객가치를 창출하는 것

배경요인				주요 특징

	산업문화	후기산업	경험경제
공급	제품	서비스	체험
경제적 기능	생산	배달	연출
공급자특성	표준화	고객중심	개인중심
구매자특성	소비자	사용자	고객
수요요소	품질	유용성	감흥

Customer Experience Cycle

정보수집
탐색
구매
배달
사용
보완/보수
폐기

共感(공감)
好感(호감)
共感(교감)
Communication
Start

<그림 12> 사용자 경험과 산업변화

물론 모든 상품의 디자인 전략이 그러하겠지만 특히 신상품과 기업이 혁신
상품이라고 할 때에는 과거의 기술과 과학 중심으로 기업의 입장에서 제시하면, 상
품의 차별화는 확실하겠지만 소비자의 공감대 없는 차별화는 그 빛을 발할 것이다.

	비용주도의 디자인전략	이미지주도의 디자인전략	시장주도의 디자인전략
마이클 포터의 경쟁우의 전략	비용 전략	차별화 전략	집중화 전략
디자인의 역할	생산성을 향상 시키는 것	기업의 이미지와 상품의 퀄리티를 통해 기업의 시장점유율을 강화하는 것	특정 소비자의 전문가로서 기업의 위치를 강화하는 것
심미적 포지셔닝	기업 디자인 시스템의 구조적 (또는 기술적) 차원을 지지	기업 디자인 시스템의 기호적 차원을 지지	기업 디자인 시스템의 기능적 차원을 지지

<그림 13> 마이클 포터의 경쟁우위 전략에 근거한 디자인 전략

그리고 디자인의 전략의 경우 이러한 기업의 상품가치 설정에서 전략적 디자인이란 소비자에게 기업이 제공하고자 하는 상품가치를 단계별로 인식시키고, 공감할 수 있는 맥락적 요소를 기업의 자원 현실에 따라 가치요소들을 소비자에게 명확하게 전달할 수 있게 연결하는 것이 디자인 전략이다.

여기에 상품의 특징과 성격에 따라 다르겠지만, 상품 혹은 제품이 가진 본질적인 명제의 예로 살펴보면 "소비자는 세탁기를 사는(구매) 것이 아니라, 세탁물의 제대로 된 세탁을 원한다"는 명제를 위해서는 세탁을 위한 기술력 확보는 기본으로 상품가치를 설정하고 가는 것이다. 소비자에게 다른 부가기능들은 두 번째, 세번째로 중요한 요소가 될 것이다.

그렇다면 전략적 디자인에서는 어떻게 해야 하는가? 세탁이 잘되는 세탁기에 대한 인식을 설명 없이도 보일 수 있게 한다는 과제가 주어진다. 이때부터는 소비자의 구매에서 사용성과 상황별 세탁에 대한 기대 가치 그리고 소비자가 생각하는 원하는 세탁이 잘되는 것에 대한 가치를 탐색하고 소비자(사용자)들도 기존 세

탁기에 익숙해져서 잊어버리거나 숨겨진 문제점을 개선하거나, 새로운 시각에서의 세탁이 잘되는 세탁기를 제시하는 것이다.

모든 기능과 기술력을 총망라해서 엄청난 세탁기를 제공하면, 소비자(사용자)는 자신에게 필요한 그리고 자신이 사용하고 싶은 상품이라고 인식하기보다는 어렵고 부담되는 자신과는 상관없는 상품으로 인식한다. 결국 소비는 이루어지지 않는다. 일부 최첨단의 상품에 관심도가 높은 소비자를 제외하고는 말이다.

그래서 현재의 디자인 전략은 소비자(사용자)의 사용가치 또는 소비자의 경험가치를 새롭게 제시하고 공감 받는 혜택을 제시했을 때 소비자(사용자)가 혁신적인 상품으로 인식할 확률이 높은 것이다.

4. 디자인 사람들의 가치를 연결하는 플랫폼이 되다

PROMENADE DESIGN

디자인의 상품화 과정에서 그리고 소비를 하는 사람들의 관점에서 디자인은 상품 선택의 단순고려의 요소라기보다는 사람들의 삶 속에서 지속적인 자신의 스토리라인의 이야기 구성요소의 일부가 되어가고 있다.

① 시간변화에 따른 지속적인 추억의 스토리
② 감각과 공간 변화에 따른 새로운 재미의 스토리
③ 즐거움을 나누는 공유의 스토리 등

디자인의 가치는 눈에 보이는 형태이건 보이지 않는 형태이건 제공하고자 하는 가치에 대한 가치명제가 확실해야 사람들은 자신에 맞는 디자인(스토리 요소)을 선택하고 공유하며, 공감하는 감동을 얻을 수 있을 것이다. 이러한 상품의 가치명제의 정확한 전달과 소통을 위해서는 다양한 사람 등의 가치소비에 적절한 플랫폼도 함께 디자인을 할 때 고려되어야 할 것이다.

그 예로 애플의 제품들을 보면 같은 회사의 동일한 상품임에도 사용하는 사람들에 따라 전혀 다른 가치를 가진다. 그리고 각각의 사용자에 따라 다양한 새로운 가치를 경험하고 만들어 공유한다.

물론 애플의 상품이 모두 완벽한 가치를 제공하는 것은 아니지만 서로 다른 경험을 하고 있는 사용자들 간의 연결과 사용자가 다시 개발자가 될 수 있는 가치연결 플랫폼을 만들고 사용자 상호 간의 가치 확산 및 새로운 경험의 연결의 가치를 제공하고 있다.

그의 기본은 쉬운 접근성과 확장성일 것이다. 소비기준의 변화에 디자인적 사고(Design Thinking)를 기반으로 다양한 통합 생태 플랫폼 전략을 실행하고 있다. 최근에 플랫폼 전략에 대한 관심도가 높은 이유는 여러 소비자(사용자) 시장의 세분화와 다양화에 따라 다양한 옵션의 모델이 요구되나, 기존의 플랫폼 구조에서는 대응하기가 쉽지 않다.

특히 일회성이 아닌 제품과 서비스의 지속적인 진화에 관심이 많아졌기 때문이다. 그리고 소비자의 요구가 복잡해지고, 단순한 불만뿐만 아니라 피드백(feedback)을 주는 단계로까지 수요 축의 의미 변화가 있다.

기업에서도 기업의 성장 동력을 말할 때 잠재력이 큰 플랫폼 기반의 사업에 관심도가 높아졌다. 이는 디자인을 통해 소비자의 소비가치 변화를 관찰하고 분석함과 동시에 새로운 가치를 만들 수 있는 플랫폼을 소비자(사용자)와 함께 만들 수 있게 한다.

소비자관찰에는 단순한 행동 관찰에서 맥락, 동기 관찰까지 소비자의 가치 변화에 영향을 주는 요소들에 대한 관찰이 필요하다. 이를 위해서 소비자의 감성적 체험과 소통을 통한 상호 공감(Empathy)할 수 있는 새로운 가치를 만드는 선 순환 구조의 플랫폼을 실행해야 한다. 이러한 플랫폼에서 디자인의 경우 사용자와 공급

자 기업과 소비자 사이의 연결고리이자 새로운 가치를 창출하는 원동력이 된다.

가치연결 플랫폼은 사람들이 속한 사회나 조직의 시스템 부품으로 사용되는 Big system Platform이 아니다.

가치연결 플랫폼은 공감과 공유을 통해 형성된 작은 세포단위체 혹은 작지만 소중한 가치들의 각자의 의미들의 확장과 융합이 이루어질 수 있는 가능성과 공감의 플랫폼으로 작은 것들이 모여 큰 것을 만들고 그 속의 작은 의미는 또 다른 의미들의 씨앗이 되는 생태순환구조의 Big Story를 만들어가는 Platform이다.

Big Story Platform으로 다양한 가치를 공유하고 체험하며, 확산할 수 있는 유기적 구조의 소비자의 경험과 인지가치에 대한 공감대를 생태형 플랫폼(Paltform)을 통해서 새로운 가치를 만들고 순환할 수 있는 구조에 대한 고민을 나누고자 하였다.

이러한 디자인 전략을 통해서 단순한 상품이상의 가치로 소비자에게 가치를 제한할 수 있을 것이고 소비자는 소비와 사용의 과정에서 자신의 경험과 체험으로 자신만의 새로운 가치를 상품에 부여 할 것이며, 새로운 스토리와 경험을 또 다른 소비자와 사용자애게 공유할 것이다.

바로 이러한 공감과 공유와 새로운 경험 가치는 또 다른 상품과 시장을 형성하는 씨앗이 되는 핵심 가치를 만들게 될 것이며, 이것을 Big Story Platform을 위한 디자인 창조씨앗 전략(Creative Seed Strategy)이라고 할 수 있을 것이다.

변혜선

사용자의 가치를 공유하는

건축디자인

▸▸▸▸▸▸ **HEY SEON PYON**

(일본) 九州대학대학원 도시공생디자인전공 (공학박사)

한국건설기술연구원

㈜디에이그룹엔지니어링종합건축사사무소

현) 충북발전연구원 지역발전연구부 연구위원

　　충북도시계획위원회 위원

　　건축위원회 위원

　　충북건축위원회 위원

1. 프롤로그-나만의 공간

PROMENADE DESIGN

입은 옷을 갈아입지 않고 김치냄새가 좀 나더라고 흉보지 않을 친구가 우리 집 가까이
에 있었으면 좋겠다.

- 유안진

저자가 누구인지, 수필인지, 소설인지는 모르더라도 어디선가 한번쯤을 들
어봤던 구절. 너무나 많이 알려진 이 문장은 바로 유안진의 수필 『지란지교를 꿈꾸
며』(1986)에 나온다.

외출을 하려면 우리는 입은 옷을 갈아입는다. 그리고 김치냄새는 물론 없
애거니와 향수도 간혹 뿌리면서 멋을 낸다. 한마디로 혼자 있을 때의 모습이 아닌
나를 바라보는 눈을 의식하면서 치장을 한다. 내가 어떻게 보이기를 원하는 모습으
로 이미지 변신을 한다고 할까?

재활용 건축가 Dan Philips가 출연한 TED[*]의 영상을 보다 보면, 그도 이와

[*] http://www.ted.com/talks/dan_phillips_creative_houses_from_reclaimed_stuff.html

비슷한 이야기를 한다. 혼자서 음식을 먹을 때는 주먹만큼씩 입에 처넣고, 입에 묻은 것은 손으로 쓰윽 닦고 말지만, 갑자기 누군가가 나타나기라도 하면, 냅킨도 무릎에 깔고 입 주위에 묻은 것을 톡톡 가볍게 훔쳐내고, 포크와 나이프를 써가며 우아하게 먹는다는 것이다. 이 역시 상대방의 눈을 의식하고 상대방이 기대하는 자신의 모습을 보이려고 하기 때문이라고 그는 말한다.

이처럼 우리는 혼자 있는 경우와 외부의 시선을 의식하는 경우, 행동이 다소 다르다. 혼자 있을 경우는 긴장을 풀고 행동한다. 그래서 남의 시선을 의식하지 않아도 되는 개인 공간-집, 내 방, 내 사무실 등-에서는 다소 흐트러진 모습을 보이게 된다. 그리고 나만의 공간은 공간의 주인공인 내가 가장 편하게 느낄 수 있도록 꾸민다.

<그림 1> 일본 고베의 이진칸 중 영국관 (촬영 : 변혜선)
(영국적 분위기의 가구 및 각종 서적 등, 벽에 걸린 사진 등이 거주자의 취향을 말해준다.)

한편, 외부의 시선을 의식하는 경우는 내가 다른 사람에게 어떻게 보일까, 그리고 내가 생각하는 나의 이미지를 의식하면서 행동한다. 매너를 갖추기도 하고, 나의 취향을 보여주기도 한다. 그래서 전적으로 사적 공간임에도 불구하고, 나의 개인공간을 방문할 그 누군가에게 비칠 나의 이미지를 고려하면서 나의 개인공간을 꾸미기도 한다. 벽에 걸려 있는 각종 포스터, 책상 위의 각종 장식품 등 이러한 잡동사니들은 그것을 소유한 사람을 보여주는 또 다른 모습이기도 하다.

유명한 화가나 작가의 집을 박물관으로 개조하여 화가나 작가의 삶을 엿볼 수 있는 것 역시, 그 사람만의 정취를 느끼기 위해서이다. 일본 고베시(神戸市)의 이진칸 거리(異人館街)를 가보면, 과거 개항 당시 고베에 거주했던 외국인들의 집을 당시 모습 그대로 전시하고 있다. 이를 통해 당시 나라별 취향을 엿볼 수 있다.

<그림 2> 일본 고베의 이진칸 중 중국관 (촬영 : 변혜선)
(영국관과 달리 중국적 취향이 느껴지는 각종 가구 등이 돋보인다.)

같은 도시 안의 같은 주거공간에서도 나라별, 그리고 집주인별 취향에 따라 공간이 풍기는 분위기가 달라지는 것이다. 이것이 바로 공간을 개인화한 결과인 것이다.

이렇게 개인공간은 그 공간을 이용하는 사람으로 인해 개인화(personalization) 가 진행된다. 개인화는 어느 공간이 공간 이용자로 하여금 사적 공간화되어 가는 과정으로, 점차 공간 사용자의 기호나 특성에 맞추어 특별화되는 과정을 말한다. 즉, 공간의 맞춤형이라고 할까? 개인화 과정을 통해 평범했던 공간은 한 개인에게 가장 적합한 공간으로 변하게 되고, 그 개인을 표현하는 수단으로도 활용된다. 공간의 주인장은 자신이 개인화로 만든 공간에서 매우 편안함을 느끼게 될 것이다.

공간을 사용하는 유저들은 이렇게 각 공간이 내가 원하는 방향으로 디자인되기를 원할 것이다. 그러나 안타깝게도 건축가들이 추구하는 공간의 디자인 가치와 공간 사용자가 추구하는 공간의 디자인 가치가 일치하지 않는 경우도 종종 발생한다. 본고에서는 공간 이용자, 즉 유저(user)를 고려한 건축공간 디자인의 가치를 고찰해보고자 한다.

2. 유명 건축가의 디자인은 무조건 좋은 것인가?

PROMENADE DESIGN

르코르뷔지에
소송사건

건축가 르코르뷔지에라고 하면 건축 설계 종사자들은 누구나 아는, 유명하다 못해 전설 같은 존재이다. 프랭크 로이드 라이트, 미스 반 데르 로에, 발터 그로피우스와 함께 근대 4대 건축가인 르코르뷔지에. 그런데 근대건축의 거장인 그가 설계한 건축물이 소송에 휩싸였다면?

대상 건축물은 바로 빌라 사보아. 이 건축물은 르코르뷔지에가 1931년 파리 근교에 완성한 세계적인 근대 스타일의 주택이다. 즉, 필로티로 건물을 들어 올렸으며, 평지붕으로 이어진 옥상정원으로 근대적인 건축어휘의 완성작이라고 해야 할 것이다. 필자도 대학 시절 이 건축물 설계의 역사적 의미와 우수성을 헤아릴 수도 없이 듣고 무작정 받아들였던 기억이다. 그런데 빌라 사보아의 건축주는 건축설계를 한 세계적인 건축가 르코르뷔지에를 소송했다. 왜?

바로 비가 여기저기서 새고 있으며, 석양빛은 방 안 구석구석까지 들어오기 때문이다. 방수공사를 제대로 하지 않았을뿐더러, 건축 디자인을 위주로 하다 보니, 채광이나 환기 등은 신경 쓰지 않았던 것이다. 소송을 당한 르코르뷔지에는 건축주에게 이렇게 말한다. "당신은 지금 세계가 놀라고 있는 그러한 건축물에 살고 있다는 것만으로도 나에게 감사해 해야 한다"라고.

<그림 3> 빌라 사보아 전경: 비가 새는 천장, 서향이 너무 강한 거실 등으로 집주인은 상당히 불편함을 겪어야만 했다. 출처: 마크 어빙, 『죽기 전에 꼭 봐야 할 세계 건축 1001』, p.407

세계 건축사에 한 획을 그은 빌라 사보아 주택이지만 정작 거주자는 너무 불편했고 쾌적한 주거환경을 제공하지 못했다. 과연 우리는 이것을 위대한 건축이라고 해야 할까?

나선형 계단과 할머니,
그리고 임산부

분당 구미동에 가면 국내 유명한 건축가들이 설계한 연립주택이 있다. 천편일률적인 디자인에서 벗어나 건축가들의 디자인 철학으로 건설된 연립주택단지이다. 10여 년 전에 이 지역을 방문하였다. "와우~. 이런 연립주택이 있다니, 정말 좋다"라며 감탄을 하며 답사를 하였지만, 외관만 볼 수밖에 없었던 상황을 안타까워하던 중이었다.

어느 주택에서 할머니가 마당에 나오셨다. 할머니와 자연스럽게 이야기를 나누게 되었다. 할머니는 집 구경을 하라시며 안으로 우리를 들여보내 주셨다(아마 요즘 인심으로는 전혀 상상이 가지 않는 상황일 것이다). 이렇게 주택 내부를 구경하게 된 우

<그림 4> 후쿠오카 넥서스 주거단지 중 일부: 많은 국내 건축관계자들이 답사를 하곤 했다. (촬영: 변혜선)

리는 내부 역시 감탄을 하면서 내부에 설치된 나선형 계단을 보면서 또 감탄을 하였다. 그런데 할머니께서 말씀하시길, "난 2층은 못 올라가. 저 계단이 너무 꼬불꼬불해서 어지러워. 그냥 1층에만 있는 거지"라며 아쉬움을 표현하셨다.

비슷한 사례가 또 있다. 일본 후쿠오카의 넥서스(NEXTUS) 주거단지. 역시 주거건축을 공부하는 분들에게는 유명한 단지이다. 세계적인 건축가들이 모여서 각기 자신의 디자인을 뽐낸 그러한 곳이다. 유학 시절 머물렀던 학교 기숙사가 바로 넥서스 단지와 2차선을 사이에 두고 있었다. 그래서 아파트도 이렇게 아름다울 수 있다는 사실을 실감하면서 통학을 했었다.

마침 유학생활에서 사귀게 된 친구가 있었는데, 나중에 알고 보니 바로 이 넥서스 중 어느 아파트에서 살다가 이사했다는 것이다. 그런데 왜 이사를 했지? 물어보니 바로 나선형 실내계단 때문이라는 것. 자신이 임신 중이었을 때 너무 위험했다는 것이다. 특히 그 지역의 실내계단은 너무 아슬아슬해 보이게 설치되어 있어서 심적으로 너무 불편했다고 한다.

나선형 계단은 보통 유럽 지역을 돌아다니다 보면, 성당 꼭대기를 올라갈 때 이용하는 경우가 많다. 계단면적을 줄여주기 때문이다. 그러던 것이 오늘 날 조

<그림 5> 일본 구마모토 신치단지의 나선형 계단: 나선형 계단은 디자인적으로 매우 강한 요소이나 노약자나 임산부들은 이용하기 불편한 건축요소이다. 안전성의 확보가 고려되어야 한다. (촬영: 변혜선)

형적인 아름다움을 위해 이용되는 경우도 적지 않다. 건축적 미를 추구하는 것도 중요하지만 노약자나 임산부도 안심하고 이용할 수 있게 충분히 안전성을 확보한 나선형 계단을 고려해야 할 것이다. 답사를 하다 가끔 발견하는 나선형 계단을 보면, 나선형 계단의 안전성, 그리고 다른 수직이동수단, 즉 별도의 안전한 계단이나 엘리베이터가 있는지를 유심히 살펴보게 된다.

3. 공간을 개인화한다는 것은?

아파트와
미술회화

2013년을 살고 있는 우리나라 현대인에게 가장 친숙한 주거환경은 바로 아파트이다. 다음 표는 2010년도에 실시한 통계청 인구총조사의 결과에서 보더라도, 주택 수로 보더라도 59.0%가 아파트이며, 거주하는 가구원 수로 보더라도 53.8%가 아파트에 거주하고 있다. 순수한 단독주택을 제외하고 연립주택, 다세대주택, 비거주용 건물 내 주택까지 포함하여 단독주택 대비 공동주택 수를 비교하면 공동주택에 거주하는 경우는 더욱 커지게 된다.

<표 1> 주택의 종류별 가구원 및 주택 수

주택의 종류별	2010년도			
	가구원		주택 수	
	(명)	(%)	(호)	(%)
총계	46,490,115	100.0	13,883,571	100.0
단독주택	15,941,063	34.3	3,797,112	27.3
아파트	25,008,212	53.8	8,185,063	59.0
연립주택	1,456,289	3.1	503,630	3.6
다세대주택	3,518,430	7.6	1,246,486	9.0
비거주용 건물 내 주택	566,121	1.2	151,280	1.1

출처: 주택총조사 총괄(2010년도), 통계청 홈페이지(2013.08.18. 현재)

그런데 이렇게 아파트를 비롯한 공동주택은 여러 장점도 있지만 단점으로는 외관이 모두 똑같다는 것이다. 굳이 따지자면 어느 시공회사가 건설했느냐에 따라 로고가 조금 달라지는 정도일 뿐이다. 우리 인간은 아무래도 개성이라는 것이 있어 다른 사람과 똑같은 것을 거부한다.

서울대 전상인 교수(전상인, 『아파트에 미치다』, 이숲, 2009)에 따르면, 외관이 똑같다 보니, 결국 인테리어로 자신을 표현하게 되었다고 설명한다. 획일화된 아파트 외관이기 때문에 개성을 표현할 수 있는 공간은 실내공간으로 한정된다는 것이다. 그래서 아파트가 보급되면서 인테리어가 생겨나기 시작하고, 특히 내부 벽을 장식할 그림이 많이 팔리기 시작하여 미술시장이 커졌다고 한다. 아파트가 한옥과 달리 벽면이 많은 이유도 있지만, 한옥과 달리 보여주는 곳이 실내공간에 한정되어 있기 때문이기도 할 것이다.

새로 아파트로 입주할 경우, 내부 인테리어를 완전히 뜯어고치는 공사 때

문에 자재낭비를 지적하는 뉴스는 이제 너무 익숙하다.[*] 특히 국내 리모델링 시장은 건축물 유지, 보수를 포함하여 1980년 2조 원에서 2008년 16조 7,000억 원으로 연평균 7.8% 성장, 2015년에는 약 28조 원에 이를 것으로 전망하고 있다.[**] 이는 신규 주택건설의 감소에 따른 리모델링 시장이 증가한 것에도 이유가 있겠지만, 개인공간 꾸미기에 대한 관심의 증가 역시 중요한 이유일 것이다. 매우 성황리에 개최되는 각종 건축박람회를 비롯하여 인테리어 관련 도서의 판매량 급증은 이러한 사회현상을 반영한다.[***]

이처럼 우리는 남과 다른 공간에서 살고 싶고, 내 취향에 맞는 개인공간을 꾸미고 싶어 하는 욕구가 강하다. 즉, 나한테 딱 맞는 공간에 대한 소유욕, 이것은 어찌 보면 인간의 자연적인 욕구가 아닐까?[****] 비유해서 교복이나 제복을 입는 것과 사복을 입는 것과의 차이라고 할까? 공적 공간이 제복을 입은 공간이라고 한다면, 주택으로 대변되는 개인공간은 사복을 입은 공간이다.

새로 이사하면서 자신에 맞도록 실내분위기를 바꾸는 우리의 욕구. 자신을 표현하고 싶고, 나에게 맞는 공간으로 바꾸고자 하는 욕구를 소홀히 하기에는 우리의 개성이 너무 강하다. 그래서 통상적으로 건축디자인에서는 처음부터 유저의 요구를 반영한다. 그러나 공공주택에서는 불특정 다수를 대상으로 미리 분양하고, 실제 거주자는 이미 완공된 이후에 입주한다. 요즘엔 미리 유저의 타깃을 선정하고 거기에 맞게 디자인을 하지만, 아무래도 단독주택과 같이 맞춤형이 될 수는 없다. 따라서 나에게 맞는 공간으로 만들어가는 이러한 일련의 소동은 어쩌면 당연한 수순일 것이다.

[*] http://news.naver.com/main/read.nhn?mode=LSD&mid=sec&sid1=102&oid=214&aid=0000081498

[**] 이투데이, 「건설불황에 울던 건자재업계 '리모델링'시장으로 진격」 2013.07.31. (http://www.etoday.co.kr/news/section/newsview.php?idxno=770755)

[***] 파이낸셜뉴스, 「책, 집 재테크는 안 팔리고 인테리어만 팔린다」 2012.11.20. (http://www.fnnews.com/view?ra=Sent1301m_View&corp=fnnews&arcid=201211210100173900009932&cDateYear=2012&cDateMonth=11&cDateDay=20)

[****] 물론 전상인 교수가 지적했듯이 호화판 인테리어, 국적 없는 디스플레이는 저속하고 깊이 없는 문화임에 틀림없다. 본고에서는 지나친 고급 인테리어 문화 현상에 대한 비판은 논외로 한다.

2008년도 여름 인도네시아 자카르타를 답사한 적이 있다. 경제성장을 기반으로 자카르타에서도 새로운 거주문화로 아파트의 보급이 활발했다. 당시 한창 분양 중이던 고급 아파트 단지의 모델하우스를 방문해보았다. 상당히 고급스러운 인테리어로 장식되어 있었다. 그러나 한편 아쉬웠던 점은 인도네시아적인 모습을 찾아볼 수 없었다는 사실. 그리고 보니, 우리나라의 아파트 역시 한국적 분위기는 찾기 어려웠다.

꼭 한국 사람은 한국적인 느낌의 주택에서 살아야 하고, 인도네시아 사람은 인도네시아 느낌이 풍기는 주택에서 살아야 하는 것은 아니지만, 이렇게 전 세계가 비슷한 주택에서 산다는 것은 왠지 허전한 느낌이 든다. 점점 지역적 특성이나 독특한 개성이 없어지는 아쉬움이 든다. 어찌 보면 이러한 마음도 자카르타 이용자를 생각하지 않은 디자이너의 편협한 생각일지도…….

<그림 6> 인도네시아 자카르타의 Kemang Village 모델하우스: 자카르타 시내에서 분양 중인데 매우 화려하고 고급스럽다. 그러나 인도네시아를 느낄 수 있는 디자인은 찾기 어려웠다. (촬영: 변혜선)

사무공간의
개인화와 이직률

예전의 인기 있던 케이블 프로그램에서 사무실에 첫 출근해서 자기 공간을 꾸미는 여성의 행태와 남성의 행태를 비교한 적이 있었다. 여성은 아기자기하고 다양하게 책상 하나 꾸미는 데 하루 종일 걸리는 반면, 남성은 볼펜 2자루로 바로 일을 시작하는 매우 극적으로 대조시킨 비교였다.

오락 프로그램에서 다소 과장하여 표현했기는 했으나 우리는 같은 사무공간이라 하더라도 그 공간의 주인공에 따라 다양함은 쉽게 볼 수 있다. 책꽂이를 높이 쌓아 마치 독서실처럼 만들어 숨어 있는 스타일, 여기저기 자료를 그냥 놓아 어디에 무엇이 있는지 도저히 판단하기 어려운 스타일, 깔끔하게 항상 정리 정돈된 스타일.

또 가족사진을 많이 진열해놓는 사람, 예술작품을 주로 걸어두는 사람. 오디오 시스템이 남다르면, 음악을 좋아하는 모양이구나 생각하게 되고, 다기가 갖추어져 있으면, 다도를 하는 모양이라고 생각하게 된다. 이처럼 개인의 공간은 한 개인의 취향이나 이미지를 엿볼 수 있는-물론, 선입견이라든지, 가짜 단서로 잘못된 판단을 할 수도 있지만- 매우 좋은 재료임에는 틀림없다(샘 고슬링, 『스눕』, 한국경제신문, 2008).

이스턴켄터키 대학교의 메레디스 웰즈(Meredith Wells) 교수는 사무공간을 개인화하는 것에 방대한 연구를 했다. 그의 연구에 의하면, 사무공간의 개인화는 고용주나 직원 양쪽 모두에게 일반적으로 좋은 영향을 준다고 한다. 자신의 사무실을 꾸미는 사람들은 직업에 크게 만족하며 심리학적으로 안정되고 행복한 경향이 있고, 더 의욕적으로 일하게 되고, 이직률도 더 낮다는 것이다.[*]

[*] 샘 고슬링, 『스눕』, 한국경제신문, 2008.

똑같은 사람이 없는 만큼, 똑같은 사적 공간은 있을 수가 없다. 자유의지가 있는 인간에게 정해진 공간에서만 생활해야 한다고 한다면, 상당히 답답함을 느낄 것이다. 그리고 점차 스트레스로 번지게 될 것이다.

사무공간은 공적인 공간이기도 하지만, 사무공간 내의 내 자리는 나만의 자리가 된다. 이렇게 작은 공간이라 하더라도, 우리는 편안함을 추구하게 되고, 나에게 맞는 공간으로 만들고자 하는 욕구가 있다. 그리고 그 욕구는 일의 능률에도 관계가 있음을 염두에 둘 필요가 있다. 공간의 개인화의 가치는 바로 여기에 있기 때문이다.

<그림 7> 박사과정 시절의 연구실 전경: 무척이나 복잡한 듯하지만 각 개인의 자리에는 "인내"라고 붙인 자리, 모니터 위에 인형을 올려놓은 자리, 식물을 기르는 사람 등 다양한 특성을 엿볼 수 있다. (촬영: 변혜선)

치유의
공간

여성은 500만 엔 이상의 큰 비용이 들어가는 주방이 있는 집에서 여생을 보내고 싶어
하지만, 남성은 2평 남짓한 방에서 혼자 술잔을 기울이면 된다.

- 구마 겐고

도쿄대 건축과 교수이자 현재 일본을 대표하는 건축가 구마겐고와 일본의
사회인류학자 미우라 아쓰시의 대담내용 중에 나온 이야기이다. 자칫 웃어 넘어갈
수 있는 문장이긴 하나, 이 역시 개인공간에 대한 또 다른 관점을 생각하게 한다.
위의 문장에 따르면, 여성에게 있어 주방은 가족들을 위한 음식을 만들고
같이 식사를 하는 공간이면서, 나는 어떤 주부라고 표현하는 개성을 알려주는 공간
이기도 한 것이다. 이처럼 주방 인테리어는 기능적 편리함뿐만 아니라 안주인의 취
향이 묻어나는 곳이기에 주방가구의 시장은 더욱더 확산되고 다양화되고 있음을
알 수 있다.
한편, 2평 남짓한 방을 원하는 일본 남성들은 누구에게도 방해받고 싶지
않은 개인공간을 추구하는 단면을 보여주고 있다. 즉, 인간은 편안함을 추구하는
것이다.
요즘 힐링이나 치유, 명상 등의 단어가 많이 등장한다. 누구나 공감하듯, 현
대인의 스트레스나 소외감 등은 점점 높아져 자살 등이 늘어나고 있으며, 서로 안
아주기 등 힐링과 치유에 대한 관심이 높다. 『공간이 마음을 살린다』*(에스더 스턴
버그, 더 퀘스트, 2013)에서 신경건축학을 제시한다. 2003년도에 발족한 신경건축

* 원저 Healing Spaces: The Sciences of Place and Well-being.

학회는 또 하나의 융복합 학문으로서 건축학과 신경학이 만났다. 신경건축학은 물리적 공간이 병의 치료에 영향을 주는가에 대한 의문에서 시작된 학문으로, 공간과 인간의 인지, 심리적 상태 등을 다루고 있다. 우리가 막연하게 공간의 형태가 인간의 심리에 영향을 줄 것이라고 생각하는 것을 과학적으로 증명하고 있다.

4. 유저를 고려한 공간 디자인

PROMENADE DESIGN

좋은 건축물은 그냥 맘대로 그려지는 것이 아니라, 그 장소와 기능에 맞는 맞춤형 건축물이다.

- 피터 세인트 존

앞에서 공간을 개인화하는 사례에서 보았듯이, 같은 아파트 공간이라 해도, 거주자에 따라 다르게 인테리어를 구상하고, 같은 사무공간이라 하더라도 다양하게 공간을 꾸민다. 공간을 디자인하는 사람은 통상적으로 건축가(Architect)라고 한다. 인테리어 디자인만 별도로 하는 실내건축가로 더 나누어지기도 하지만 본고에서는 같이 건축가라고 칭하겠다.

이렇게 공간에 대한 개인들의 요구가 다양하다면, 과연 공간을 디자인하는 건축가의 역할은 무엇인가를 고민하게 된다. 그저 "마음대로 하세요"라는 식으로 공간만 구획하고 채우는 것을 실제 사용자에게 맡기는 것은 절대 아닐 것이다. 사용자의 요구를 파악하고, 그 요구를 공간으로 어떻게 구현시켜 나갈 것인지를 고민

259

하는 것이 건축가의 역할일 것이다. 본 절에서는 유저를 배려했던 건축가 정기용의 디자인 사례를 통해 시사점을 살펴보고자 한다.

건축가 정기용 작품을 통해 본
유저에 대한 배려

건축가로서 내가 한 일은 원래 거기 있었던 사람들의 요구를 공간으로 번역한 것이다.

- 정기용

이미 작고하신 건축가 정기용 선생님, 너무나 잘 알려진 이 시대 최고의 건축가다. 특히 정기용 선생님의 무주 프로젝트 중 주민자체센터 리모델링은 많은 것을 생각하게 한다(정기용, 『감응의 건축』, 현실문화, 2011). 특히 안성면 주민자치센터에 설치된 공중목욕탕이야말로 주민에게 가장 필요한 시설이었다. 면사무소 리모델링 과정에서 주민의 의견을 들은 결과, 봉고차를 빌려 대전까지 가서 목욕을 하고 온다는 어르신들. 이 같은 주민의 애로사항을 접한 건축가 정기용은 면사무소에 목욕탕을 설계한 것이다. 다만 유지관리비가 많이 들어, 규모를 작게 하고, 홀수 날은 남탕, 짝수 날은 여탕으로 정해 이용하도록 하였다.

또 다른 무주 프로젝트 중 등나무 운동장이 있다. 지금까지의 운동장은 시

1 공동 목욕탕 2 물리치료실 3 대기실 4 치과 7 민원실 8 행정사무실 9 서고
5 접수·조제 6 일반진료실 12 숙직실 13 소장실 10 면장실 11 로비

1층 평면도

<그림 8> 무주군 안성면 자치센터 평면도: 분홍색 선으로 표시된 부분이 자치센터 1층에 설치된 공동목욕탕이다. 출처: 정기용 저, 『감응의 건축』, p.83

장, 군수 등 소위 윗분들 자리에만 그늘이 있는 운동장이었다. 그러나 이분들은 개회식만 마치고 바로 퇴장하는 경우도 많다. 실제로 경기를 관람하는 마을 어르신들이나 학생들, 주부들은 땡볕에서 경기를 지켜봐야 했다. 상당히 권위적인 디자인이었다.

　　당시 무주 군수는 이러한 점을 안타깝게 여겨 운동장 외곽에 등나무를 심어 관중석에 그늘이 지도록 배려했고, 이것을 정기용 선생님께서 건축적으로 완성시키셨다. 유저를 배려한 군수와 건축가의 합작이다.

　　건축가 정기용 선생님은 항상 이처럼 사용자 측 이야기를 많이 듣고, 그것

<그림 9> 등나무 운동장 전경: 주민들을 고려한 등나무 그늘이 제공되는 운동장. 출처: 정기용 저, 『감응의 건축』 p.134

을 공간으로 "번역"하는 것을 건축가의 의무로 본 것이다. 여기에 바로 건축디자인의 본질적 가치가 있는 것이다. 시장, 군수의 실적을 널리 알리기 위한 위대한 건축물, 지역의 랜드마크적 요소를 하는 건축물 등 다양한 건축물의 의의가 있을 테지만, 가장 근본적인 건축공간의 가치는 유저의 요구사항이 제대로 반영되어야 할 것이고, 그것이 보다 세련되고 보다 창의적으로 반영될 수 있도록 디자인하는 것이 건축가의 역할일 것이다.

유저의 가치를
끌어올리는 디자인

건축주는 자신이 선택한 건축가를 전적으로 신뢰해야 하고, 자신이 원하는 바를 정확히 건축가에게 전달해야 한다.

- 피터 세인트 존

건축가 트라비스의 트루홈 프로젝트(샘 고슬링, 『스눕』, p.359)를 보면, 그는 건축주의 취향을 물어볼 때 예를 들면, 벽 소재로 나무를 좋아하는지, 좋아하지 않는지를 물어보는 것으로 그치지 않는다고 한다. 만약 건축주가 나무로 외벽을 하길 원한다면, 왜 나무를 좋아하는지 그 이유를 파악한다고 한다. 그래서 그 느낌을 건축설계에 반영한다는 것이다.

그리고 설계도면에 각 공간은 기능적인 측면에서 거실, 침실, 주방과 같이 표현하는 것이 아니라, 주방-온기와 교제, 식당-화목, 식료품 저장실-풍족함 등 각 공간의 분위기를 적어놓는다고 한다. 역시 고객맞춤형으로 말이다. 다른 경우, 주방-핑크빛의 분위기, 거실-스마트한 현대적인 분위기 등으로도 만들어질 수 있다. 그런데 여기서 주의해야 할 점이 있다. 유저가 해달라는 대로 한다면, 굳이 능력 있는 건축가는 필요 없을 것이다.

예를 들어, 요즘 회자되는 땅콩주택을 보자. 물론 여러 문제점도 거론되고 있지만, 적은 돈으로 자기 집을 갖고 싶은 욕망을 현실적으로 해결책을 모색한 훌륭한 사례이다. 그리고 몇 년 전 모 방송국에서 진행한 러브하우스 프로그램은 여러 신청자를 울리게 만든 프로그램이기도 했다. 이 프로그램에서는 역시 공간 사용자의 애로사항과 필요한 사항을 정확하게 도출하여 그들의 요구에 맞는 공간을 제

공함과 동시에 건축가의 상상력과 창의력이 반영된 사례였다.

건축가들 사이에서는 작품성을 중요시하는 경향이 있다. 그러나 건축비평가 김정후 씨의 말대로 작품성을 중요시하는 건축가와 대중성이 있는 건축가는 공존해야 한다(김정후, 『작가정신이 빛나는 건축을 만나다』, 서울포럼, 2005). 모든 건축가가 르코르뷔지에가 될 수 없기 때문이다. 존경하는 어느 교수님께서 이렇게 말씀하셨다. "지금 당신에게 단독주택 설계를 의뢰한 건축주는 평생 모은 돈을 갖고 자신의 보금자리를 만드는 중이다. 건축가라는 멋있는 이름으로 그들의 꿈을 내 맘대로 휘둘러서는 안 된다"라고 말이다.

또 다른 사례로는 건축공간이 아닌 조각품 사례를 보자. 유명한 안토니 곰리의 북쪽의 천사(The Angel of North, 1988)*, 이 조각이 설치되기까지는 무려 8년의 시간이 걸렸다. 북쪽의 작은 탄광촌이었던 게이츠헤드(Gateshead), 이러한 곳에서 16억이라는 돈을 들여 굳이 이런 걸 만들어야 하는가의 지역여론이 매우 컸다고 한다. 결국, 세금은 한 푼도 안 쓰고 복권기금으로 짓겠다고 약속한 것뿐만 아니라, 조각가로 선정된 안토리 곰리는 주민들이 왜 조각품 설립을 반대하는지 그 이유를 직접 파악하고, 주민들과 눈높이를 같이하여 이야기를 듣고 서로 많은 이야기를 나누었다고 한다.

그리고 이 천사는 산업시대에서 정보시대로 변하면서 변화와 소외된 채 고통의 세월을 보낸 북동부 주민들에게 새로운 희망의 상징이 될 것이라고 역설. 과거 300년간 이 땅속을 잇는 탄광에서 일생을 보낸 수천만 광부들의 삶의 증인으로서 천사가 세워졌다는 이야기를 담아내었다. 마지막 준공식 때 많은 지역 주민들이 함께 눈물을 흘리면서 감동했었다는 일화이다.

* 북쪽의 천사에 관한 스토리는 임근혜, 『창조의 제국』, 지안출판사, 2012에 소개된 내용을 요약함.

<그림 10> 안토니 곰리의 '북쪽의 천사' (촬영 : 변혜선)

이렇게 훌륭한 디자인은 유저가 그동안 몰랐던 공간의 가치를 발견할 수 있도록 도와준다. 사용자의 요구사항을 받아들이되, 그것을 보다 창의적으로 발전시켜야 하는 것은 물론이고, 건축가의 디자인적 신념도 반영되어야 할 것이다.

5. 에필로그

사용자 맞춤형
공간 디자인이어야 한다

공공 공간도 그 기능에 맞추어 건축물이 계획되어야 하겠지만 개인 공간은 더욱더 사용자의 요구사항이 제대로 반영되어야 한다. 이미 제공된 공간을 꾸미는 인테리어 역시 마찬가지로, 사용자의 취향이나 요구사항이 제대로 반영되어야 하는 것은 두말할 필요가 없다.

자신만의 디자인을 고집하는 건축가는 르코르뷔지에로 충분하다고 감히 말한다. 건축가가 디자인한 공간은 건축가의 것이 아니다. 건축가가 디자인한 공간은 건축가의 것이 아닌, 사용자의 공간이다. 그 공간이 계획된 바대로 제대로 이용되는지, 아니면 보잘것없는 공간으로 되는가는 계획과정에서 얼마나 사용자의 이야기와 그들의 요구, 그들의 희망사항들을 제대로 파악했는가에 달려 있다.

그들의 요구사항을 해결하는 솔루션을 제시하는 과정에서 건축가의 창의

력과 상상력에 따라 일반적인 평범한 답이 될 수도 있고, 기발한 답이 될 수도 있는 것이다. 어찌 되었든 무엇보다, 개인 공간의 가치는 사용자의 가치와 연결된다는 사실을 강조하고 싶다.

<그림 11> 사용자를 고려한 서점 내 책 읽는 공간: 인도네시아 Universitas Pelita Harapan 주변에 위치한 서점. 서점 내에서 책을 읽을 수 있도록 개인공간을 마련하였다. (촬영: 변혜선)

편안한
공간 디자인이어야 한다

개인공간은 또한 편안해야 한다. 회사의 개인 사무공간 또는 휴식공간, 그리고 집 안에서도 개인별 공간은 그 공간을 이용하는 사람의 취향이나 개성이 가장 강력하게 나타나는 곳이다. 즉, 매우 사적인 공간이다. 사적인 공간은 편안한 공간이어야 한다. 나 혼자만의 공간에서는 쉴 수 있는 공간이 제공되어야 할 것이다.

공간은 우리의 마음의 움직임에 어떻게든 영향을 미친다. 쉬운 예로 칸막이로 구성된 독서실에서는 숨통이 막힐 것 같으나 집중이 잘될 수 있다. 반면, 푹신

<그림 12> 편안한 소파가 있는 공공도서관: 인도네시아의 명문대학인 Universitas Pelita Harapan 내에 위치한 도서관에는 이렇게 푹신한 소파가 한쪽에 있어, 편안하면서도 방해받지 않고 책을 읽을 수 있다. (촬영: 변혜선)

한 안락의자에 비스듬히 누우면 긴장이 풀리게 되는 효과가 있다. 공간 디자인이 우리에게 심적·정서적으로 영향을 미친다는 사실에서도 공간을 디자인할 때 우리는 공간의 사용자를 고려하지 않을 수 없다. 한 공간의 가치는 유저의 가치와 뗄 수 없는 관계이다.

개성 있는
공간 디자인이어야 한다

피카소의 복제품으로 장식된 공간이 아니라, 알려지지 않은 화가라 할지라도 화가의 사인이 있는 진품으로 장식된 공간이길 바란다.

새로 입주하는 아파트 단지 주변에는 복제미술품을 거리에 진열해놓고 판매하는 광경도 종종 눈에 띈다. 왠지 아파트의 넓은 벽에 유명한 화가의 미술품이 한두 점 걸려 있다면 좋을 듯해 보이기 때문이다. 그래서 앞에서 잠깐 언급했지만 우리나라 미술시장이 아파트 보급과 함께 확산되었다고는 하지만, 한편에서는 이 같은 길거리표 복제미술품 때문에 진정한 미술작가의 탄생이 어려운 한국의 미술시장을 한탄하는 목소리도 있다(김순웅, 『한 남자의 그림사랑』, 생각의 나무, 2003).

이렇게 우리나라처럼 유행에 민감한 지역은 없을 것이다. 헤어스타일만 하더라도, 외국은 자신의 얼굴형이나 개성에 맞는 자신만의 스타일을 추구하지만, 우리나라는 시대별 유행을 따라가면서 자신에게 맞지도 않는 헤어스타일을 하는 경우도 종종 있다고 한다.

디자인 역시 시대적 흐름이 있고 유행이 있는 것은 당연하다. 복고풍, 모던

의 느낌 등 돌고 도는 것이 유행이라지 않는가. 장식이 많았다가 다시 미니멀리즘으로 바뀌기도 하고, 다시 장식적 요소가 보이기도 하는 등 말이다.

　건축공간의 디자인도 마찬가지이다. 실내 인테리어 잡지에서 보이는 여러 샘플하우스의 모습을 보면, 그때마다 유행이 있다. 일전에 지인이 이사를 해서 집들이를 갔다. 강남의 한 고급 아파트 단지에 자리 잡은 집. 인테리어도 상당히 돈을 많이 들여 치장을 했음을 한눈에 알아볼 수 있었다.

　그러나 뭔가 부족한 느낌, 바로 개성이었다. 그 공간을 이용하는 거주자만이 지니고 있는 특성, 개성. 이러한 것들이 너무 숨겨져 있었다. 그냥 지금 유행하는 보편적인 공간 디자인이라고 할까?

<그림 13> 러시아 상트페테르부르크의 현대미술관 ERARTA에 전시된 화가들의 자화상: 화가들의 개성에 따라 자화상도 각각 다양하다. (촬영: 변혜선)

러시아 상트페테르부르크에 위치한 현대미술관 ERARTA에는 전시된 그림의 작가들이 그린 자화상만 모아 전시된 공간이 있다. 화가들의 개성에 따라 자화상 역시 매우 다양한 개성을 보여준다. 사실적으로 표현한 작가, 사람인지 구분이 안 될 정도로 추상화로 표현한 작가, 화난 얼굴, 무표정한 얼굴, 옆모습, 앞모습, 전신, 또는 상반신 등.

이와 마찬가지로 우리 공간의 주인공들도 저마다의 개성을 지니고 있다. 개인적 공간은 개성을 표현하는 또 하나의 이미지 메이킹이다. 시대의 흐름을 따라가는 최첨단 유행의 공간을 구성하기보다는 공간 주인장의 개성이 풍기는 그런 깊은 맛의 개인 공간 디자인, 그러한 개성 있는 디자인에 대한 갈증을 해소하는 개인 공간, 디자인의 가치 역시 이것이 아닐까 한다.

김민희

삶의 전반에 녹아든

───────────────

사람 중심의 디자인 가치

현) 조르지오 아르마니 코스메틱 Face designer
한국 메이크업 협회 운영위원
프롬나드디자인연구원 연구원

1. 서비스를 디자인하다

PROMENADE DESIGN

산업혁명 이후 많은 사람이 농업을 떠나 제조업에 종사하기 시작하자 적지 않은 사람들이 우려하기 시작하였다. 제조업이란 농업이나 광업의 생산품을 재료로 가공할 뿐 본질적 가치를 만들어내지 못하기 때문에 많은 사람들이 제조업에 매달린다면 근원적 가치인 농업생산이 줄어 경제적 문제가 발생한다는 논리였다. 그러나 실제로는 일차산업에 메이지 않고 제조업을 발전시킨 나라들이 19세기의 강국이 되었다.[*]

서비스
디자인이란

1950년대 후반 전쟁으로 폐허가 된 우리나라는 경제 회복을 위해 산업을

[*] 소득 2만 달러 시대와 서비스 산업, 2005, 『서울신문』, 이영선 연세대 경제학 교수.

발전시키기 시작했고, 농경사회에서 제조산업으로 경제의 패러다임이 변화되었다. 가내수공업으로 물건을 자급자족하였지만 생계를 유지하기에 물품들은 턱없이 부족하였고 품질의 좋고 나쁨을 떠나 물건의 공급이 원활하게 이루어 지지 않았기 때문에 돈이 있는 사람들만이 물건을 살 수가 있었고, 경제적인 여유가 없었던 서민들은 공산품을 사용하기 어려웠다.

1960년대부터 급속도로 경제회복이 되면서 산업구조가 급격히 변화되었고, 제조산업이 비약적으로 성장하면서 국민 대부분은 어렵지 않게 제품을 사용할 수 있게 되었으며, 1990년대 후반부터 제조업에서 서비스업으로 또 한 번 산업의 구조가 바뀌면서 공급자 위주에서 수요자 중심으로 변화되었다. 이 시기 서비스업의 구성비가 지속적으로 상승하여 1997년 말 전체 GDP에서 차지하는 서비스업의 비중이 경상가격 기준으로 40.1%를 유지했다.

제품의 품질은 비슷하지만 고객들에게 어떻게 인지시키는가에 따라 제품의 가격이 바뀌고, 브랜드 이미지에 따라서 제품의 가치가 달라지는 경쟁 구도로 바뀌게 되었다. 고객의 구매 성향이 바뀌면서 기업들은 제품뿐만이 아니라 회사 브랜드를 관리하기 시작했고, 고객의 니즈를 분석하기 위해 소비자의 행동패턴과 소비심리를 연구하는 학문과 서비스 패러다임을 어떻게 효율적으로 구축해 나갈 것인가에 대해 개발하게 되었다. 이것은 기업 활동에 있어서도 기업의 차별적 경쟁우위를 지속하고자 하는 관점의 경영학, 경제학, 마케팅 등의 공급자 위주의 기업운영방식에서 점차 수요자인 인간을 이해하기 위한 학문의 중요성이 높아졌으며 심리학, 인지과학, 소비자학, 행동경제학, 디자인 등의 학문들이 기업의 고객 분석에 적극 도용되기 시작했다. 이러한 경영방법의 변화로 최근 기업들 중에도 최근 '사용자경험 디자인(User Experience Design, UXDesign)' 등의 내부 조직 역량을 강화하는 경향이 나타나고 있는 것도 이러한 변화의 한가지라고 볼 수 있다.

고객들은 구매 전에 다양한 제품들 중 하나의 제품을 선택하기 위해 많은 정보를 필요로 한다. 다양한 제품과 브랜드 중 선택에 큰 영향을 끼치는 요소로 제품 디자인과 브랜드 이미지, 구매 접점에서 경험하는 서비스이다. 이러한 요소에 따라 브랜드 가치가 달라지므로 기업들은 잠재고객들에게 브랜드가치를 높이기 위한 일관성있는 마케팅활동과 조직화된 영업활동을 구축하기위해 노력하고 연구하게 되었다. 또한 단순판매가 아닌 판매 = 서비스로 연결시켜 굿이미지와 하이퀄리티를 구축하기위한 노력을 한다. 이러한 일련의 활동들이 고객들에게는 구매전브랜드 경험으로 이어진다.

서비스는 경험이다. 미래의 산업은 서비스 산업으로 "경험을 사고파는 산업"이 중심이 될 것이다. 어떻게 새롭고 기분 은 경험을 만들것인가 가 중요한 열쇠가 될 것이며, 고객에게 사용 전후의 이미지가 일관성있게 인식되고 기억에 남는 서비스로 재경험을 하고싶도록이 굿이미지를 형성하는 것, 그것이 곧 서비스 디자인이다. 따라서 어떻게 새롭고 좋은 경험을 만들 것인가가 중요한 열쇠가 될 것이다. 사용 전후로 고객들에게 굿이미지 만들기 위해 기업은 서비스가 일관되게 인식시킬 수 있게 서비스를 구조화시켰고, 일관성있는 자사에서만 경험 할 수 있는 서비스 툴을 만들었다. 그것이 곧 서비스 디자인이다.

서비스 디자인은 '서비스'와 '디자인'이 합쳐진 합성어로서 서비스가 지닌 무형성, 이질성, 비분리성, 소멸성과 같은 특성을 디자인이 갖는 물리적 · 유형적 · 의미적 · 상징적인 특성과 결합해 서비스의 속성을 보다 자세하고 구체적으로 드러내기 위한 방법론이라고 할 수 있겠다.[*]

고객의 경험을 디자인한다. 서비스 디자인은 제품 디자인과 다르게 제품의 외양이나 심미성에만 관점을 두는 것이 아니라 고객에게 어떠한 영향을 미칠 것인

[*] 서비스 디자인 이노베이션, p.44.

지, 고객이 서비스를 통해 무엇을 기대하고 얻게 될 것인지에 대한 전반적인 통찰을 필요로 한다.

서비스 디자인은 고객과 만나는 순간 고객의 needs를 파악하고 고객의 특성에 맞게 서비스 할 수있도록 명확하면서도 유연서있는 서비스 툴을 만들어야 한다. 고객은 서비스를 경험하고 무의식적으로 좋고 나쁨을 판단한다. 서비스 디자인은 고정되어 있는 서비스 툴 안에 무형으로 이루어지는 것으로 서비스를 받는 상대에 따라 서비스 디자인 안에서 유연하게 이루어져야 한다.

기업을 차별화하기 위한 네 가지 주요 방법으로 필립 코틀러는 제품 차별화(product differentiation), 서비스 차별화(service differentiation), 인적 차별화(personnel differentiation), 이미지 차별화(image differentiation)를 꼽았다. 날마다 새로운 기술 혁신으로 기술적인 측면의 차별화가 쉬워지고 있고, 그것을 통해 다른 기업과의 경쟁에서 더 큰 이윤을 남게 하는 것은 서비스와 브랜드, 디자인과 같은 무형의 자산이 되었다.

현대사회에서 고객은 다양한 경로를 통해 제품을 구매하고 소비할 수 있다. 비용을 중시하는 고객의 경우 인터넷을 통해 가격을 비교해보고, 혹은 단체로 제품을 구매해 최대한 비용을 줄여서 제품을 소비할 수도 있으며, 직접 제품을 확인하고 손으로 만져보기를 원하는 고객들은 시간을 들여 쇼핑을 하고 직접 제품을 비교해보며 원하는 것을 구매하기도 한다. 제값을 주고 제품을 구매하지만 최대한의 서비스를 받으며 제품에 대해 이해하고 경험하기를 원하는 고객들은 다소 비싼 값이라도 직접 방문을 하여 제품을 구매한다. 내가 비용을 지불하는 만큼의 가치를 소비를 통해 얻고 싶어 하며 이 과정에서 제품을 판매하는 제공자와의 관계 형성에서 고객들은 심리적 만족을 받으며 한 번의 소비로 끝나는 것이 아니라 이러한 경험이 제품을 재구매하고 이러한 브랜드의 이미지를 나와 동일시하며, 이 물건 자체가 곧 나를

설명하는 것이라고 생각하기도 한다. 그렇기 때문에 우리는 서비스를 어떻게 디자인하며 가치를 어떻게 표현할 것인가가 중요해지고 있는 것이다.

이러한 서비스 디자인은 제공을 받는 이로 하여금 돈을 지불하는 것이 아깝지 않다는 것을 느끼게 해주어야 하며 기업이 제공하는 서비스의 가치를 구매하는 데 지갑을 열 수 있는 사람이 늘어날수록 기업의 이익과 수익은 점차 높아지게 될 것이다. 그렇기 때문에 기업은 각자의 서비스 툴을 이용하여 동일한 역할의 제품일지라도 제품 차별화, 서비스 차별화, 인적 차별화, 이미지 차별화를 통해 가치를 다르게 책정하고 있으며, 그것이 서비스 디자인의 핵심이다.

서비스 디자인의
작용(stimulus)

심미적 감응(aesthetic impression)

아름다움에 반응하는 것을 심미적 감응(aesthetic impression)이라고 한다. 사람들은 아름답다고 느끼는 것에 이유 없이 끌리며 그것을 가지고 싶어 한다. 이러

<그림 1> 샤론 스톤 메이크업 전(왼쪽)과 후(오른쪽)

한 심미적 감응에 사람들은 즉각적으로 반응하며 호기심과 관심을 느끼게 된다. 그 대상이 물건이나 사람에 관계없이 호감을 갖게 되며 물건의 경우 그것은 구매로 이어진다.

〈그림 1〉과 같이 동일한 대상임에도 불구하고 사람들은 아름답게 메이크업이 되어 있고 치장이 되어 있는 배우에게 더 많은 관심과 호감을 표하며, 꾸미지 않는 배우의 얼굴에서 충격을 느끼며 회피하고자 하는 심리적 방어를 느끼게 된다.

의미적 감응(semantic impression)

의미적 감응은 무엇을 말하고자 하는지 쉽고 빠르고 정확하게 인식할 때 고객이 받는 자극을 말한다. 디자인된 여러 서비스 요소(service components)는 단순히 고객에게 진기한 아름다움을 전하는 데 그치지 않고 시각언어(visual language)를 통해 각종 서비스 정보를 전달한다. 특히 고객과 1:1로 대면을 하는 서비스 디자인의 경우 다양한 정보를 전달함으로써 고객의 구매 욕구를 자극한다.

상징적 감응(symbolic impression)

제품을 소유하고자 할 때 사람들은 그 제품의 모양과 기능만 보고 가치를 책정하지 않는다. 그 디자인이 가지고 있는 사회적 인식도 함께 소유하고 싶어 한다. 즉, 특정 디자인을 소유했을 때 사회적으로부터 인정을 받고 그 제품을 가지고 있는 자기 자신의 가치를 제품과 동일하게 인정받기를 원한다.

똑같은 기능의 아이섀도가 있다. 한 개는 케이스에 샤넬의 로고가 찍혀 있으며 하나는 조르지오 아르마니의 로고가 새겨져 있다. 프렌치의 여성스러운 감성을 표현하고 싶은 구매자들은 샤넬을 구매할 것이며, 이탈리안의 우아한 시크함을 소구하고자 하는 사람들은 조르지오 아르마니를 구매할 것이다. 내가 가지고 소유

<그림 2> 샤넬 일뤼지옹 동브르 <그림 3> 조르지오 아르마니 아이즈 투 킬

하고 있는 것들이 자신의 사회적 정체성과 이미지를 말하지 않아도 상호작용으로 표출해주기 때문이다. 기업은 이러한 브랜드의 이미지를 서비스 디자인화하여 고객들에게 표현함으로써 브랜드가 가지고 있는 이미지와 그 안에 있는 모든 일련의 것이 인라인하게 작용할 수 있도록 해야 한다.

서비스 디자인
적용 사례

페이스 디자인 관점을 달리하다

서비스 디자인을 실행하기 위해서는 조직과 인력을 구축해야 한다. 기업이 원하는 방향의 브랜드 이미지가 무엇인지, 조직 내외부의 상황을 파악하여 대처가 가능해야 하며, 제품의 보안과 유지, 그 조직의 철학을 잘 이해해 고객과의 접점에서 브랜드를 잘 표현해줄 수 있는 인력을 확보하여 실행할 수 있도록 해야 한다. 결과적으로 같은 업무를 수행한다고 할지라고 어떠한 관점에서 그 업무를 파악하는가

에 따라 기업에서 불리는 호칭은 달라질 수 있다.

조르지오 아르마니 코스메틱에서는 메이크업 아티스트를 페이스디자이너라고 한다. 조르지오 아르마니 코스메틱의 경우 패션 디자인을 근간으로 하고 있으며 조르지오 아르마니의 패션 철학에서부터 시작되었기 때문이다. MR. 아르마니의 패션은 패브릭에서 영감을 받으며 패브릭의 블랜딩과 레이어링을 통해 완벽하고 창의적인 디자인을 만들어낼 수 있다. 페이스 디자인은 한층 전문적이며 대상과의 상호작용을 통해

<그림 4> 조르지오 아르마니 밀라노 패션쇼, 2012 S/S

디자이너의 관점에서가 아닌 고객의 관점에서 얼굴을 표현하고 목적에 맞도록 이미지를 변화시켜 주며 그날의 콘셉트에 맞게 최대의 만족을 이끌어낼 수 있어야 한다.

페이스 디자이너는 패션의 분야로써 시즌에 맞는 트렌드와 그에 맞는 메이크업의 형태를 창조하는 역할을 수행하며 일반 소비자에게 트렌드를 알려주고, 개인의 얼굴에 맞는 표현 방법을 제안해주고 알려주며 개인이 표현하고자 하는 것을 이끌어내는 일을 한다.

즉, 페이스 디자이너는 직면해 있는 모든 일에서 분석가, 예술가, 기능사, 기술자, 세일즈맨, 심리상담가로서의 모든 특징을 복합적으로 수행하며, 직무를 이해하고 표현할 수 있어야 하며, 사람과 사람으로서 소통하고 일방의 정보제공이 아닌 믿고 따라갈 수 있도록 감성의 오픈을 바탕으로 페이스 디자이너의 전문성이 더해졌을 때 고객은 더 크게 만족하고 디자이너가 가지고 있는 가치를 인정할 수 있다.

2. 감성을 맞춤화하다

PROMENADE DESIGN

사람들은 매일 다양한 감정을 표출하며 살아간다. 아기를 보면 웃음이 나고 예쁜 꽃을 보면 기분이 좋아지고, 비가 오는 날에 몸이 축 쳐지는 것은 배움에 의해 습득된 것이 아니라 보이는 것에 즉각적으로 반응하는 본연의 감정이다. 이런 본연의 감정을 브랜드 혹은 제품에 연결시켜 연상 작용을 하는 고리를 만드는 것이 감성 디자인이다.

　　마크 고베가 정의한 '감성 브랜딩'은 소비자들을 개인적이고, 총체적인 차원에서 브랜드와 강력하게 연결시킴으로써 브랜드에 신뢰성과 개성을 부여해주는 것을 의미한다. 여기서 '감성적'이라는 것은 소비자를 감각과 감성의 차원으로 끌어들이는 방법, 즉 브랜드가 사람들을 위해 태어나고 그들과 더욱 친밀하고 지속적인 연결을 형성해가는 방법을 의미한다.

감성
디자인이란?

감성 디자인의 중심은 물건이 아니라 사람이다. 도심의 빌딩 사이에 숲을 만들고, 병원 안에 쉴 공간을 만들어 사람의 마음을 움직이게 하는 것이 감성 디자인이다. 사람들은 소비에 앞서 어떻게 나를 인지하는가를 중요시 여긴다. 단순한 소비가 아닌 사람과 사람으로서의 정보 교류와 감성적인 터치가 중요해지며 기업은 상품을 경험할 수 있도록 판매방식, 광고, 프로모션 등을 통해 소비자의 상상력을 자극하고 탐구해야 한다. 이것은 일회성의 소비가 아닌 관계의 형성이기 때문에 한 번에 구축되는 것이 아니라 고객과의 신뢰를 바탕으로 품질을 바탕으로 고객의 '선호'와 '취향'을 이해하고 브랜드의 이미지를 곧 고객의 개성과 동일시함으로써 둘만의 특징을 만들어가야 한다. 브랜드를 소비하는 고객은 크게는 공통된 성향을 가지고 있지만 그 안에는 다양한 색을 가지고 있어야 한다. 고객과의 접촉점에서 브랜드가 주는 적절한 감성적 경험을 만들어내야 하므로 고객과의 공통된 주제를 이끌어가는 소구자(디자이너)에 대한 이해 역시 필요하다. 지속적인 관계를 끌어갈 수 있는 디자이너의 역할이 감성 디자인에서 크게 작용하게 될 것이다.

감성 디자인의
맞춤화(customized)

왜 감성 디자인인가? 회사와 집 컴퓨터뿐만 아니라 이동을 하는 순간에도 사람들은 휴대폰을 쳐다보고 휴대폰 안에 있는 정보들을 읽고, 듣고, 본다. 3G망을

<그림 5> 삼성 갤럭시S4 LTE-A 광고, 2013년

넘어 LTE, 얼마 지나지 않아 1초에 이미지를 최대 17장 다운받을 수 있는 LTE-A 속도에 맞춰 현대의 사람들은 살아가고 있다.

　빠른 속도로 원하는 것을 찾고, 넘쳐나는 정보들로 사람들은 아침부터 침대에 누워 잠이 들기 전까지 바쁘게 움직이고 있다. 이제는 휴대폰 없이 화장실 가기도 무섭고 불안하다는 사람들이 늘고 있다. 이런 광풍속 속에 잠시 인공적인 숲을 보면서 살 수 있는 틈을 만들고, 안락한 병원 대기실에서 진료를 기다리며 안락함을 느꼈다고 인지하는 사람들은 없다. 더 이상 단순한 감성 디자인에 속아 넘어갈 소비자들이 많지 않다.

　소비자들이 현명해진 만큼 기업도 고객 관리 방식을 달리 해야 하며 기업은 소비자들을 리드해 갈수있도록 기업문화와 소비문화를 동시에 이끌어 가야 한다. 따라서 소비자의 소비 패턴이 LTE-A 속도로 바뀌고 있다면 기업의 경영 전략도 그에 맞게 변화되어야 하며 감성디자인을 넘어 감성 커스터마이즈해야 한다. 감성 커

스터마이즈는 소비를 하고자 하는 대상의 생활방식, 소비패턴, 심리상태에 맞게 그때그때 다변화해야 하며 지속적으로 관리되어야 한다. 따라서 기업의 지속적인 전략과 그 전략을 잘 이해하고 있는 디자이너들을 통해 전달되어야 한다. 전문적으로 트레이닝된 디자이너들은 구체적인 근거 자료와 데이터를 이용하지 않더라도 상대를 감동시킬 수 있는 언어를 사용할 줄 알아야 하며, 시각적 또는 비시각적 자극과 아이디어를 통해 동화되게 해야 한다. 소비자와 디자이너의 관계형성을 통해 제품이나 시설물에 대한 정의 인식을 꾸준하게 끌어갈 수 있으며 이러한 눈에 보이지 않는 감성의 분위기는 제3자에게 빠른 파급력을 가져오기도 한다.

감성 맞춤화의
적용 사례

1인 가구를 끌어안다

　베이비부머의 은퇴에 이어 1인 가구가 급부상되고 있다. 1인 가구가 국가경제에서 차지하는 영향력도 확대되고 있는데, 2011년 1인 가구의 연간 소비지출은 50조 원에 이르며, 월평균 1인당 소비 지출액이 95만 원으로 2인 이상 가구의 73만 원을 앞지른다. 특히 인구 비중과 소득, 지출이 모두 높은 20~50대의 1인 가구는 주력 소비자로 주목받고 있다.[*]

　스톡홀름 등 유럽 대도시의 경우 1인 가구 비중은 60%에 육박한다. 한국의 1인 가구 증가세는 세계에서 가장 빠른 수준으로, 1990년 120만 가구에서 2011년 436만 가구로 4.3배 늘어났다. 네 가구 중 한 가구가 1인 가구로, 전체 인구의 8.8%

[*]　Magazine Create.

에 이른다. 1인 가구의 증가는 경제-문화-사회적 요인이 복합적으로 작용한 결과다. 소득과 교육수준 향상으로 개인의 경제적 자립도가 증가하면서 초혼연령이 높아지고 있고, 관습보다 개인의 가치관을 중시하는 개인주의가 확산되면서 젊은 층에서 1인 가구가 증가하고 있다. 또 고령화와 남성과 여성의 평균수명 차이로 고령층의 1인 가구도 늘고 있다.[*]

1인 가구는 혼자 생활하는 특성상 신변의 안전과 정서적인 안정을 중요시하며, 자신의 관리와 자아 계발에 대한 투자를 아끼지 않는다. 이러한 특성으로 보안과 안전을 결합한 여성 및 고령자 특화 가정용 방범 서비스가 인기를 얻고 있다. 또 못 박기, 짐 옮기기, 쇼핑 대행, 병원 동행에서 벌레까지 대신 퇴치해주는 생활지원 서비스도 등장했다. 혼자 생활하는 고령자에 대한 보살핌 서비스가 증가하고 있는데, 일본의 한 청소용품 회사는 청소·세탁·요리 등 가사 서비스뿐 아니라 간병, 통원이나 외출 시 동행 등 일상생활 전반을 지원하는 서비스를 개발해 호응을 얻고 있다. 자산을 평생 월급으로 전환할 수 있는 금융상품 등 노후 대비 금융상품에 대한 수요가 늘고 있고, SNS, 메시징 서비스, 동호회 등이 1인 가구가 인간관계를 형성하고 소통할 수 있는 주요 통로로 기능하고 있으며, 젊은 층뿐 아니라 중장년층의 데이트를 주선하는 서비스도 늘고 있다.

멘토와 멘티로 기대다

생활이 안정화되면서 사람들은 자신에 대한 투자를 아끼지 않는다. 제품을 구매해서 소비하고 그 브랜드의 이미지를 소구하는 것에서 끝나는 것이 아니라 삶의 전반에 걸쳐 내가 원하는 색을 갖고자 하는 사람들이 늘어나면서 소비자-판매자의 관계를 넘어선 멘토-멘티로서 서로를 닮고 배우고자 하는 소비 패턴이 늘고 있

[*] 삼성경제연구소 'SERI 경영노트' 요약.

다. 특히, 유행을 선도하는 뷰티산업에서는 이러한 멘토-멘티의 관계가 빠르게 확산되고 있다.

최근 케이블 프로그램에서 멘토가 멘티의 집을 찾아가 라이프스타일을 파악하고, 카운슬링을 통해 같이 쇼핑을 하고, 헤어스타일에 변화를 주고, 메이크업을 티칭해주며 피부 관리 노하우를 전수해주기도 한다. 이것은 단순히 정보를 주는 것에 그치는 것이 아니라 삶에 녹아들어 그 사람의 전반에 영향을 주고 대화를 통해한 사람에 맞는 맞춤 서비스와 같다.

외모 관리가 경쟁력이라고 생각하는 사람들이 늘어나면서 남녀할 것없이 외모관리에 많은 투자를 하고 있고, 단순 헬스 클럽을 다니는 것이 아닌 자신만을 위한 1:1코칭을 원하는 사람이 늘고있다. 정확한 운동방법을 바탕으로 빠른 변화를 위해 퍼스널 트레이닝을 받기도 하지만 이러한 관리를 통해 사람들은 자신의 내면을 치유받기를 원하고 그 시간만큼은 자신에게만 상대가 집중하기를 원하기 때문에 2~3배의 비용을 기꺼이 지불하는 것이다. 소통과 관리를 통해 내면과 외면을 치유하고 내부와 외부에서부터오는 스트레스를 관리하고자 하는 것이다.

매체를 통한 정보의 교류가 아닌 사람과 사람이 마주보고 이야기를 나누며 나를 이해해주는 사람이 있다는 것만으로 감성의 전달과 치유가 이루어지며 사람들은 그것을 동시에 소비하고 싶어 하는 것이다.

트레이너 역시 가르쳐주는 것에서 끝나는 것이 아니라 소비자의 라이프스타일을 고려하여 아침에 일어나는 습관에서부터 식사 습관, 업무 패턴, 취미, 나이 등을 파악하고 그 사람에게 맞는 멘토링을 통해 관리를 하고 관심을 아끼지 않는다. 나의 이야기를 들어주면서 동시에 전문적인 관리를 받고 마음의 위안을 받을 수 있는 특징으로 소비에서의 멘토-멘티의 트렌드는 확산이 될 것이다.

3. 트렌드를 선택하다

사람들은 다른 사람들과의 관계를 통해 감정을 공감하고 생각을 소통하기를 원한다. 인터넷으로 다른 사람들은 어떠한 일에 관심이 있는지, 지금 어떤 것을 검색을 하는지 실시간으로 검색 순위를 알 수 있는 시대. 나의 궁금증보다 다른 사람들은 무엇을 궁금해하고 어떤 사람에게 관심을 가지고 있는지 대중의 생각이 더 중요한 요즘, 나의 궁금증만큼이나 다른 사람들의 궁금증을 공감하면서 검색을 하고, 또 공감을 한다. 이러한 공감이 확산대고 사람의 삶에 자리 잡게 되면 그것이 유행이 되고 길게는 트렌드로 이어진다.

현재의 추세와 흐름을 파악하고 대중을 공감하게 만드는 능력, 그것으로 하여 대중을 리드하는 힘을 가진 현재의 문화에 대한 통찰력을 바탕으로 트렌드는 만들어진다. 현재의 트렌드는 그 어느 때보다 빠르게 전개되며, 큰 파급력을 가진다.

같은 디자인, 같은 색상, 같은 브랜드의 옷을 입어야만 마음이 편하고 소속감을 가졌던 1990년대와는 다르게 현재는 각 집단만의 특유의 패션성을 가지고 있으며, 다른 문화의 교류가 활발해지면서 선택의 폭이 넓어지고, 소재와 디자인이 다

양해지면서, 디자인의 접목이 쉬워지고, 브랜드 간, 디자이너 간의 콜라보레이션이 늘어나면서 하나의 트렌드가 시즌을 이끌어가는 것이 아니라, 다양한 트렌드가 다 방향으로 뻗어나가면서 이것을 소비하는 소비자들도 한 가지 트렌드에 치중하는 것이 아니라 소구하는 소비자들도 소비 자체를 접목시키고 결합함으로써 트렌드를 선택하고 자신들만의 방법으로 표현하고 인식하는 시대로 발전하게 되었다. 디자이너의 가치를 본인만의 철학으로 재해석해서 표현하고 커스터마이즈시켜 그 자체를 즐기는 것이다.

이러한 자신만의 색을 블로그나 페이스북에 노출을 하면서 '패션 블로거'가 생기고 이 패션 블로거의 따라 하고 배우고 싶어 하는 패션 블로거 추종자집단이 형성된다. 이러한 패션 블로거 추종자 집단은 실제 소비로 이어지며 기업과 디자이너들에게 큰 영향을 끼친다. 또한 이러한 패션 블로거들은 '해외블로거'라는 이름으로 전 세계에 영향을 끼치며 패션과 소비에 큰손으로 인식되며 요즘에는 이들을 패션쇼에 초대하거나 디자인에 참여시켜 적극적으로 마케팅과 제품 개발 단계에서부터 이들의 아이디어를 접목시켜 상용화시키기도 한다. '적극적인 참여'와 '트렌드를 선도'함으로써 기존 몇몇이 기업과 디자이너들이 이끌어가던 트렌드의 방향을 더 명확하고 다양하게 만들고 적극적으로 선택을 함으로써 만들어져 있는 것 중에 선택을 하는 것이 아니라 브랜드를 선택하고 내가 원하는 것을 만드는 적극적인 트렌드 소비로 이어지고 있다.

닮았지만 다른
유행과 트렌드

삼성 경제 연구소에서는 한 해 동안 가장 히트를 한 상품 10개 품목을 선정한다. 2012년에 가장 히트를 한 상품은 전 세계를 말춤에 빠지게 한 싸이의 〈강남스타일〉이었으며, 2위는 누구나 손쉽게 할 수 있고, 복잡한 스타일이 아닌 단순하게 즐길 수 있는 애니팡, 3위는 첨단 기술을 대화면으로 구현을 한 갤럭시 시리즈, 4위는 보스턴 압력밥솥 테러범을 잡게 해준 차량용 블랙박스였다. 이러한 히트 상품 중 1~3년 공유가 되고 이용되어 따라 하는 것이 유행이고, 3~10년 이상 사용되어 사람들의 삶에 영향을 끼치며, 삶의 방향을 바꿔 자연스러운 변화를 통해 문화가 되는 것이 트렌드이다.

현재의 문화와 사람들의 관심을 바탕으로 미래를 예측하는 것이 트렌드이며, 이것을 고객의 요구와 구미에 맞게 만드는 것이 트렌드 디자인이다. 이러한 트렌드 디자인은 문화를 공존하게 하는 사람과 파급력이 중요하다.

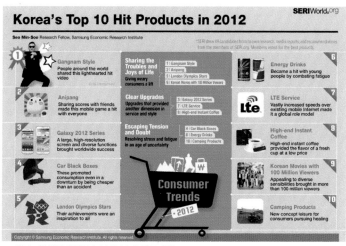

<그림 6> 삼성경제연구소 2012 10대 히트제품

이러한 파급력은 기업의 생사를 결정하고, 사람들과 공유하고 소통하는 수단이 된다. 또한 한 나라에만 국한되는 것이 아니라 세계적인 영향력을 가지게 된다. 따라서 현재의 트렌드를 파악하고 따라가는 것도 중요하지만, 빠른 템포로 전개되며 새로운 것에 대한 호기심이 높은 요즘 트렌디세터들을 위해서 그들보다 뒤처지지 않도록 각 분야의 디자이너들은 늘 새로운 것을 원하는 인간의 욕구에 부응할 수 있는 미래의 트렌드를 예측하고 디자인해놓는 것 또한 매우 중요하다.

디자이너는 이러한 트렌드 속에서 본인 스스로가 원하는 가치의 기반을 찾아내야 한다. 내가 원하는 가치와 일맥상통하는 것을 찾아내어 나만의 것으로 리디자인되어야 하며, 이것은 단순히 트렌드를 포장하는 것이 아니라 본인의 내재되어 있는 잠재력을 찾아내는 하나의 단서가 되어야 할 것이다.

트렌드는 숨 가쁘다

트렌드를 예측하고 그것을 바탕으로 자신의 디자인에 트렌드를 접목시켜 더 유니크한 색을 가질수있도록 재창조하기위해 디자이너들은 밤낮으로 노력을 한다. 이러한 자신만의 색을 공감할 수 있는 대상을 찾아내고 이들을 관리해야 자신의 영역을 만들수있다. 이러한 공감대를 형성할 수 있는 대상이 잠재 소비자들이다. 그렇기에 디자이너들은 잠재 소비자들을 관리해야한다. 이런 잠재 소비자들을 관리하기 위해서는 새로 형성되고 있는 마니아층, 시공을 초월하는 공간을 통해 새로운 문화를 만들어내는 네티즌들의 생각, 관심, 문화의 흐름을 발 빠르게 잡아야 한다. 트렌디 집단들 속에서 화제가 되고 있는 핫플레이스, 꼭 소장해야 하는 아이템 등을 캐치하여 그들만의 새로운 문화 및 소비 트렌드를 예측해야 한다. 트렌드는 소비자가

원하는 가장 장기적인 관점을 제공해주며 미래를 주도하는 힘을 가지고 있다.

세계적으로 유명한 브랜드만이 백화점에 입점되어 판매를 한다고 생각을 했지만 최근 백화점들은 트렌디한 이미지와 젊은 이미지를 형성하기위해 압구정과 가로수길에서 인기가 있는 디자이너 브랜드를 입점시켜 백화점을 찾는 고객의 연령 층과 폭을 다양하고 넓게 확대하고있으며, 기존 의류 브랜드들은 케이블 프로그램 과 연계하여 신흥 디자이너와 콜라보레이션하여 자사 제품으로 사용화 하기도 한 다. 기업들은 다양한 소비자의 욕구를~ 다양한 방법으로 발빠르게 다양한 변화를 시도한다. 이러한 변화 속에서 사람들은 트렌들을 만들어내며 자신의 취향에 맞는 것을 선택하여 표현한다. 이렇게 사람들은 트렌드를 만들어내며 나의 취향에 맞는 것을 선택한다.

이렇게 트렌드를 만들고 끌어가기 위해서는 사람들과의 관계 및 융화되기 위한 노력을 해야 한다. 트렌드를 잘 아는 사람이 대중을 결속시킬 수 있다.

사람들은 만들어져 있는 트렌드를 따라가기보다 하나의 키워드에 다양한 방식의 문화를 접목시켜 스스로 만들어가는 것을 좋아한다. 트렌드 속에 개인의 특 징을 드러내며 트렌드를 다양화시킨다.

트렌드 디자인의
적용 사례

기업 페이스북으로 소통하다

스마트폰의 보급률이 높아지면서 가정용 PC의 사용보다 스마트폰을 통 해 웹에 접속하고 업무를 보는 사람들의 수가 늘어나고 있다. 또한 스마트폰에서페 이스북을 하는 시간이 점차 늘어나면서 웹 사용의 공간의 제약에서 벗어나 더 오랜

시간 대화할 수 있고 소통할 수 있다. 기존 기업에서 고객들을 유치하고 행사를 진행하기 위해서 MSN(문자 서비스)과 E-MAIL을 많이 이용했다. 휴대폰은 늘 가지고 있고 문자는 무의식중에도 확인을 하기 때문이다. 하지만 너도나도 할 것 없이 MSN을 이용하다 보니 문자가 와도 제대로 확인을 하는 사람도 없을 뿐만이 아니라 개인정보 유출에 대해 사람들의 민감도가 높아졌기 때문에 제품을 사용하더라도 본인의 개인 정보를 기업에 제공하기를 꺼려하는 수가 늘어나고 있고, 실제 문자로 스팸을 보내거나, 정보 도용을 통해 소액 결제가 이루어지는 등의 패해가 늘어나고 있어 기업들도 MSN문자 발송을 자제하고 있는 추세이다.

페이스북은 시간의 제약을 벗어난 소통의 자유를 가지고 있으며, 쌍방향을 넘어서 다방향으로 소통할 수 있다는 장점이 있다. 기업에서 페이스북에 제품이나 디자인의 정보를 올리면 페이스북을 하는 누구나 정보를 확인할 수 있으며 이벤트에 참여를 할 수 있다. 기업에서는 거의 비용을 투자하지 않고도 많은 사람들과 정보를 공유하고 자사 고객의 특징과 정보를 빠르게 파악할 수 있으며, 제품의 반응 정도가 좋은지, 파급력은 어떠한지의 측정이 실시간으로 가능하게 하기 때문에 앞으로 더 활발하게 이루어질 전망이다.

<그림 7> 조르지오 아르마니 코스메틱 페이스북 메인 페이지

파리, 밀라노, 뉴욕, 런던에서 진행되는 4대 컬렉션은 매년 S/S와 F/W 두 번에 걸쳐서 진행이 된다. 이 컬렉션 기간 동안 여러 디자이너는 각 디자이너의 이상과 철학에 맞는 패션 아이템들을 선보인다. 여성의류의 경우 뉴욕 컬렉션을 시발점으로 하여 런던, 밀라노, 파리 순으로 진행이 되며 S/S컬렉션은 9월쯤에 시작되어 내년 봄, 여름에 유행할 옷들을 선보인다. F/W컬렉션은 2월에 시작하여 가을겨울 시즌의 옷들을 미리 바이어와 셀럽들에게 소개한다. 이렇게 매년 2회에 걸쳐 선보였던 컬렉션이 대중의 트렌드 패턴이 빨라지면서 PRE-S/S, PRE-F/W 시즌을 선보이는 디자이너들이 늘고 있다. PRE FASTION SHOW는 S/S, F/W와는 다르게 각 디자이너나 브랜드에서 시판되기 전에 자신들의 상위 고객들과 패션 인사들을 소규모로 초청하여 간절기 상품들을 선보이며 론칭 전에 제품을 미리 살 수 있는 기회를 제공하고 여러 사은품을 증정하는 등의 다양한 혜택을 같이 제공함으로써 제공을 받는 고객과 패션 인사들로 하여금 그 브랜드의 충성도를 높이며, 다른 고객들과는 차별화된 서비스를 받고 있다는 자긍심을 가지고, 소속감을 높여주는 행사로 인식되고 있다. 이러한 행사는 패션계에서만 행해지고 있는 것이 아니라 뷰티, 전자제품, 다양한 분야의 블로거들을 대상으로 이루어지고 있으며, 기업과 디자이너들은 그들의 반응을 통해 제품 생산량이나 수입량, 판매 전략의 방법을 구체적으로 수립하며 기업이 나가야 할 방향을 더 구체적으로 모색한다. 이러한 방법은 미리 기회를 제공받는 고객뿐만이 아니라 디자이너와 기업에도 실패의 확률을 줄이고 성공률을 높임으로써 서로에게 더 가치 있는 디자인으로 다가갈 수 있도록 전략을 수립할 수 있는 기회를 만드는 중요한 문화로 자리 잡고 있다.

4. 모든 디자인의 중심은 사람이다

PROMENADE DESIGN

사람의 얼굴과 마주보며 이야기를 나누기보다 카톡과 페이스북을 통해 대화하고, 시공간을 초월하며 상대방이 내가 보낸 문자를 확인했는지 알 수 있는 시대, 시간과 공간을 초월하며 휴대폰 하나로 이동을 하면서 업무를 확인하고 저 멀리에 있는 사람과 휴대폰으로 대화를 하는 시대. 꼭 만나지 않아도 마치 옆에 있는 것처럼 실시간으로 정보를 공유할 수 있는 지금 사람들은 정보와 물질의 풍요 속에 아이러니하게도 개개인이 더 외롭게 혼자만 고립되어 있다고 느끼는 사람들이 늘어나고 있다.

과학이 발달하고 언제든지 사람들과 대화를 할 수 있고, 페이스북의 페친들 트위터에 나의 팔로워들이 내 생각에 리트윗을 하고, 다시 다른 모르는 사람들에게 내 생각을 알려준다. 한 통계에 따르면 이렇게 웹상으로 나의 일상을 많이 공개하고 알리고 다른 사람의 글에 댓글을 많이 달아놓은 사람일수록 실제대인관계에서 사람들과의 사이가 좋지 않을 확률이 더 높다고 한다.

각박한 도시 생활에서 사람들은 직장 업무, 매연, 사람들, 교통 혼잡, 소음, 과다한 경쟁, 소외감 등으로 스트레스를 받는다. 기계와 문명, 사람들 사이에서의 경

쟁 속에서 느낀 스트레스를 사람은 누군가를 마주하고, 이야기하면서 상대의 체취를 느끼고 음성을 들으면서 마음의 위안을 받고 평안을 찾는다. 그래서 사람들은 아침 일찍 일어나 회사에 출근하고 밤이면 어김없이 나를 감싸줄 수 있는 '가정'이란 공간으로 돌아가 하루 종일 지쳤던 몸과 마음에 휴식을 취할 수 있도록 한다. 이러한 공간, 사람들과의 만남, 내가 만지고 눕고 하는 모든 것이 디자인이다. 그렇기에 디자인은 사람이 중심이 되었을 때 가치가 있고, 사람이 사용을 하고, 찾을 때 그 빛이 난다.

최근 사람들은 도심 속의 스트레스에서 한발 물러서 인생을 즐기려는 노력을 하기 시작하며, 바쁜 일상 속에서 여유를 가지고 소소한 행복을 찾고자 삶의 속도를 느리게 늦추고 있다. '개인과 행복'과 '가족 중심'의 삶의 방향으로 눈을 돌리면서 디자인 또한 자연에서 영감을 받고 빠르고 자극적이기보다 다시 사람의 감성에 초점을 맞추기 시작했다. 이러한 행복 추구는 삶의 질이 향상되면서 세계 공통 트렌드로 나타나고 있다.

디자인은 현대에 와서는 삶의 방식 자체가 되어버렸다. 사람의 삶과 떨질 수 없으며 우리가 느끼는, 느끼지 못하는 모든 것이 디자인이 되었다. 기업이 제공하는 서비스, 제품, 건물, 아름다움을 주는 뷰티, 패션에 이르기까지 디자인의 영역이 다다르지 않은 곳은 없다. 디자인은 항상 최첨단을 달려야 하는 것이 아니라 변화를 해야 한다. 때로는 디지털로 때로는 아날로그 감성으로 사람의 삶을 더 행복하고, 바쁜 일상 속에서 여유를 가질 수 있도록 발맞추어 갈 때 디자인은 발전하고 그로서의 가치를 인정받을 수 있을 것이다.

윤우중

디자인 문화의 가치는

———————————————

다양성에서 시작한다

▶▶▶▶▶▶ **WOO JOONG YOON**

경기도디자인협회 회원
한국기초조형학회 회원
현) 한국폴리텍대학 서울정수캠퍼스 산업디자인과 교수

「문화원형의 개념에 기반한 한국디자인의 형상성에 관한 연구」
「한국전통사상의 상태론적 디자인프로세스에 관한 연구」
「일원론적 개념의 디자인 이해에 관한 연구」
외 다수

디자인과 문화의 가치는 인간사에 존재하는 수많은 상황과 환경 등에 나타나는 다양성 (diversity)에서 시작한다. 또한 다수의 대중들이 일반적인 개념으로 이해하고 받아들이는 보편성과 오랜 세월 연계되어 사용되고 있는 지속성, 해당 지역과 사람들의 특색을 담아내는 특수성 등이 함께 존재하고 있다.

각각의 민족과 사람들에게서 나타나는 사고와 표현의 방법들은 고유의 전통성을 지니고 있다. 전통성이 담긴 디자인과 문화는 인간의 실질적인 생활과 밀접한 관계를 지니고 있는 영역이다. 그 시대의 성격이 반영된 산물(産物)들로 생활 속에서 사용되는 편리함과 아름다움 등이 요구되며, 지역의 특성과 사람들의 성향에 따라 천차만별의 형태와 의미들로 나타난다.

이러한 다양한 형질과 개념들의 표현은 상호 간에 이질적인 느낌으로 받아들일 수도 있지만, 긍정적이고 능동적인 관점으로 해석하면 이들의 다양함을 효과적으로 접목하고 응용함으로써 새로운 조형미(造形美) 창조를 위한 필요조건으로 작용할 수 있는 것이다.

21세기 글로벌시대를 맞이한 현재 세계는 끊임없이 진화하며, 발전을 거듭하고 있다. 정보기술의 발달로 국가의 경계는 없어지고 민족과 사람들 간의 이념적·외형적 교류는 점점 활발히 진행되고 있다. 이를 통해 수많은 지식들과 경험들이 전달 수용되고 있으며, 새로운 방식의 문화적 표현들이 나타나고 있다. 이때 상대방의 형식과 표현에 대한 이질적인 느낌, 즉 나와는 다른 방식에 대한 거부감의 문제점이 발생할 수 있다. 이를 극복하는 방법으로 자신과 다른 다양함에 대한 이해와 배려의 자세가 있어야 하고 이러한 수용의 과정을 통해 새롭게 탄생할 수 있는 내·외형의 창조적 가치가 존재하고 있음을 인식해야 한다. 그러므로 다양성의 진정한 가치는 서로 간의 접목과 융합을 통해 기존의 형식과는 다른 새로운 의미와 형태로 나타날 수 있는 것이다.

1. 한국의 디자인 문화

PROMENADE DESIGN

한국의 디자인은 과거 우리는 외형성, 즉 조형적 특질에 중점을 둔 디자인에만 치우쳐 있었다. 이는 선진 외국 제품을 모방한 것이거나 모조품의 난무로서 독창적 디자인의 부재에 의한 것이었다. 이로 인해 우리의 디자인은 단편적이고 단기적인 가치 창조에 머물렀고 시간이 지남에 따라 정체성이 결여된 모호하고 차별성 없는 디자인으로 변질되어 왔다.

이 같은 이유는 일제 강점기와 6·25 전쟁이라는 역사적 단절로 인해 우리나라 디자인의 과거 사실을 연구하는 데 한계점이 있었다. 이것은 현재까지 한국 디자인의 체계적인 연구 방법과 근거 자료의 부족 현상으로 이어져 한국적 디자인 개발에 필요한 주체성(主體性) 확보와 객관적 기준을 설정하기에 어려움이 있었다. 이러한 이유로 일본의 경박단소(輕薄短所) 이미지와 완성도 있는 마무리, 독일의 절제미와 함축적인 기술을 바탕으로 나타나는 견고한 이미지, 이탈리아의 전위적 특성과 함께 유머가 깃들어 있는 이미지, 프랑스의 기능성과 장식성의 공존과 같이 한국의 디자인을 상징할 수 있는 조형적 이미지의 개발이 미진했던 것이다.

반면, 한국전통의 문화는 오천 년의 유구한 역사와 다양한 지형 및 기후, 한글의 사용, 다양한 음식재료의 발달 등으로 한국만의 차별화된 문화적 성질들을 발전시켜 왔다. 이들 소재는 문화시대를 대비할 수 있는 차별화된 소재로 표현의 무한한 가능성을 담고 있으며, 이를 통해 한국의 특화된 성질을 내포하는 독특한 조형의 아이템으로 발전시킬 수 있는 필요조건을 갖추고 있다.

지형적·기후적 특성

위도상으로 대략 북위 33도에서 북위 43도에 걸쳐 있고 중위도 지역인 만큼 기후가 온화하고 사계절이 골고루 잘 나타나 있다. 이러한 지리적·환경적 이유로 생겨난 사계절의 변화무쌍(變化無雙)한 기후의 영향은 농경문화에 순응하는 순환적 생활, 융통성 있는 사고와 다양한 행동 방식으로 선조들의 삶 속에 자연스레 녹아드는 환경을 제공하였다.

한글의 사용

한글은 이미 유네스코 세계문화유산에 등재되었을 만큼, 세계 어느 나라의 문자보다도 풍부한 표현력을 지니고 있는 우수한 언어로 널리 알려져 있다. 한글은 현존하는 문자 중 가장 많은 발음을 표기할 수 있는 문자로 소리를 표현하는 데 있어 일본어는 300개, 중국어는 400여 개의 표현만이 가능한 것에 비해 우리말은 8,800개를 만들어낼 수 있다.

표현력뿐만 아니라 어감(語感), 정감(情感), 음감(音感) 등의 표현도 우수하다. '파랗다'라는 색깔 개념 하나를 놓고도 '퍼렇다, 새파랗다, 푸르뎅뎅하다' 등과 같이 다양하게 세분화하여 표현하고 있다. 이는 원리원칙만을 고집하지 않고 상황과 필요성에 따라 변화하고 응용되는 성질로 소위 도랑 치고 가재 잡고, 아기 보

<그림 1> 음운의 다양한 변화[*]

면서 불 지피고, 물레질하며 신세타령하고, 산에서 놀며 명당자리 찾고, 뽕 따면서 임도 보고, 일하면서 공부하고, 담배 피우면서 글을 쓰는 등 '무엇하면서 무엇하는' 경계를 한정 짓지 않고 한계의식을 벗어나는 성질을 포함하는 것으로 다양한 변화의 특성들을 담고 있다(<그림 1>).

다양한 음식 재료

유라시아 대륙 동단 한끝에 자리하고 있는 대륙성 기질과 삼면이 바다로 이루어진 해양성 기질을 동시에 갖추고 있으며, 산과 평야가 고르게 발달하여 바다와 육지에서 제공되는 식재료들이 풍부하다. 해풍에 의한 적당한 양의 소금기는 음식 재료의 맛을 결정하는 중요한 요소이다. 또한 사계절의 기후적 특성과 비옥한 토질 덕에 음식의 생장 조건에 필요한 온기와 일조량을 충분히 제공받을 수 있는 기후적 조건으로 다양한 식재료를 생산하고 있다.

이 같은 사실은 인간이 먹고 마시는 기본적인 본능을 충족시키는 필요조건으로 음식을 보관하고 가공하는 기술로 발전하여 지역별 · 계절별로 생산되는 수많은 종류의 먹거리로 발전하는 계기로 작용하였다.

[*] 민경우 외, 『한국적 디자인의 응용사례 연구』, 통상산업부, 1996, pp.382-384.

2. 고유의 형식을 지니고 있다

PROMENADE DESIGN

문화원형
(文化原型)

　　세상에 존재하는 모든 민족과 사람들에게는 저마다의 고유한 형질들을 지니고 있다. 이러한 형식은 오랜 기간의 전통성에 기인하며, 다른 지역과는 차별화된 개념과 표현으로 나타난다.

　　인간의 사고와 행동이 반복되고 고착화되면서 나라와 민족을 대표하는 정체성으로 굳어진 것이 문화이다. 그러나 살아 있는 모든 것이 그러하듯 문화 역시 시대적 요구를 반영하며 끊임없이 변화하기 마련이다. 이러한 변화의 물결 속에서도 결코 달라지지 않는 고유한 특성을 가리켜 문화원형이라 한다. 문화원형은 정신적·물질적인 부분으로 구분이 가능하다. 정신적인 부분에는 학문, 예술, 종교나 한(限), 풍류(風流)와 같은 정서가 해당되며, 물질적인 부분에는 전해져 오는 모든 물질적 요소가 해당된다. 문화원형은 과거 문화유산을 보존하기 위한 것이기도 하지

만, 전통과 현대를 연결하여 바람직한 미래의 문화 발전을 모색하고 문화산업의 효용가치와 경쟁력을 높이는 역할 또한 하고 있다.[*]

풍부한 역사, 전통문화와 삶을 집대성한 창작의 보고(寶庫)로써의 문화원형은 보편성과 원형을 뜻하는 것이며, 고유성과 정체성이라는 실체적 의미를 포함하고 있다. 아울러 공동의 형식으로서의 원형은 보편적이고 공동체적인 삶의 방식에 의해서 만들어진 인간문명의 모든 물질적 · 정신적 산물이라는 문화의 개념까지 포함하고 있다.

결국 원형이라는 의미 체계 속에는 공동체의 물질적 · 정신적 산물인 문화가 기본 토대를 이루고 있다. 그 안에서 보편성 · 고유성 · 정체성이라는 각각의 요소가 상호 유기적이고 상대적으로 결합되어 원형의 의미를 생산해내는 것이다(〈그림 2〉).[**]

<그림 2> 문화원형의 의미

* 윤찬종, 「한국문화원형 3D애니메이션 콘텐츠 개발 육성 방안에 대한 연구」, 한양대학교 박사학위논문, 2007, p.10.
** 김만석, 『컨버전스 시대 전통문화원형의 문화콘텐츠화 전략』, 북코리아, 2010, p.13.

문화원형은 지식·신앙·예술·도덕·법률·관습 등 인간이 사회의 구성원으로서 획득한 능력 또는 습관이 총체적으로 형성될 때, 그 기반을 이루는 인간 내면의 원초적 관념이나 이미지를 의미한다. 따라서 각 지역이나 국가에 적합한 행동과 생활양식에서 비롯된 문화적 양상은 환경에 따라 변화하여 저마다 민족 고유의 특수한 색채를 띠게 된다. 이러한 독자적 문화를 이해하는 일은 전통문화와 현대의 대중문화를 관통하는 민족의 정체성을 찾아가는 한 과정이 된다. 오랜 역사와 더불어 생활 깊숙이 쌓여 있는 문화 자원들은 과거를 뛰어넘어 창조적 계승을 통한 새로운 현대적 가치 창조의 소재로서 거듭나게 된다. 이러한 문화원형의 개발은 예술의 영역에 있어 다양한 문화 콘텐츠 개발과 직결되어 나타난다.[*]

문화원형에서의 원형(原形)은 오랜 시간 동안 한 집단에 역사적으로 누적된 정체성과 다른 집단과 차별화된 고유성을 의미한다. 각 민족만의 정체성과 고유성이라 함은 저마다 다양한 모습으로 나타나는데, 이 다양성이야말로 원형이 갖는 대표적 특징이다.[**] 이러한 의미들을 조합했을 때 문화원형이란 그들만의 예술적·정신적·지적 활동이 녹아 있는 전통문화 가운데 그 민족 또는 지역의 특징을 잘 담고 있어 다른 지역, 다른 민족과 구별되며, 아울러 여러 가지로 파생된 현재형의 본디 모습에 해당하는 것이다(〈그림 3〉).[***]

문화원형의 개념에 앞서 살펴야 하는 것이 '원형'에 대한 개념이다. 원형이라는 개념에는 주물의 틀(형, Form)인 원형(元型, Pattern)과 고유성 및 정체성에 초점을 맞춘 '본디 모양'으로서의 원형(原形, Originality), 그리고 보편의 틀, 공통의 틀로서의 의미가 공존하고 있다.[****] 이와 같은 원론적인 의미로 해석하면, 각 나

* 송성욱, 「문화콘텐츠 창작소재와 문화원형」, 인문콘텐츠, Vol. 6 No.-2009, p.83.
** 전정연, 「문화원형의 문화콘텐츠 개발 사례연구」, 이화여자대학교, 2009, p.5.
*** 정책기획위원회, 「한국 전통문화 원형 콘텐츠 개발 방안 연구」, 2007, pp.50-51.
**** 한국문화콘텐츠진흥원, 「문화원형 창작소재 개발 로드맵 수립」, 2006, p.22.

<그림 3> 문화원형의 전이 단계[*]

라에 존재하고 있는 문화원형의 소재는 그 나라만의 고유한 소재가 아닐 수 있다는 결론을 얻을 수 있다.

　　예를 들어, 일반적으로 축구의 종주국은 영국이라 알려져 있지만 그 시초는 기원전 6세기 중국의 제나라 시대에 시작된 것으로, 이는 2006년 세계축구연맹(FIFA)을 통해 공인된 사실이다. 또한 세계적으로 알려져 있는 일본 음식인 생선초밥(일명 스시: すし)도 일본만의 원형(原形)이 아니다. 생선초밥의 원형은 약 500년 전부터 캄보디아, 베트남, 태국, 라오스, 한국, 일본, 중국 등 쌀을 주식으로 하는 나라에서 발전된 젓갈문화에서 유래하였다. 지리적으로 더운 곳에 위치한 나라에서 장기간 생선을 보관하기 위해 고안된 소금 절임의 형식에 착안하여, 200년 전 일본의 교토(京都) 지방의 이동식 포장마차에서 간편하게 먹을 수 있는 즉석요리로 개발된 것이 오늘날 생선초밥으로 자리 잡고 있는 것이다. 일본은 이후 사면이 바다인 지리적 조건을 활용하여 다양한 식재료를 개발함에 있어 미(美)적인 아름다움을 추가하여 오늘날 '스시'라는 일본 특유의 음식문화를 탄생시키게 되었다.

　　결국 도처에 존재하고 있는 소재를 누가 얼마나 지속적으로 연구·개발하

[*]　김만석, 『컨버전스 시대 전통문화원형의 문화콘텐츠화 전략』, 북코리아, 2010, p.32.

고 발전시키느냐에 따라 그 나라의 고유성과 정체성을 갖춘 원형(原形, Originality)의 개념이 정립된다는 사실을 알 수 있다.

21세기는 분명 문화 경쟁력이 국가 경쟁력인 시대이다. 세계 여러 국가는 이미 문화 강국의 중요성을 인식하여 문화원형의 적극적인 소재 개발과 적용방법 등의 활용방안을 연구하고 있으며, 이를 통해 각국의 전통이 반영된 디자인과 문화의 콘텐츠 개발에 적극 참여하고 있다(〈표 1〉).

〈표 1〉 세계의 문화원형[*]

국가명	문화원형의 키워드
중국	역사, 문화 콘텐츠 강국
영국	비틀즈에서 해리포터까지의 문화강국
인도	긍정과 치유의 문화강국
호주	광활한 자연의 콘텐츠 강국
이탈리아	메이드 인 이탈리아, 명품의 문화강국
일본	스시에서 로봇까지 문화와 기술의 강국
아르헨티나	탱고와 가우초, 낭만과 열정의 문화강국
독일	전통과 원칙, 마이스터의 강국
멕시코	메스티소의 나라, 다문화 강국
브라질	삼바, 축구, 카니발 축제의 강국
프랑스	예술, 와인, 미식가의 강국
미국	문화의 용광로, 신세계 창조의 강국
러시아	고전이 숨 쉬는 문화강국
캐나다	대자연의 문화강국

[*] EBS, 〈세계의 문화콘텐츠〉, 2010.

사례 비교를 통한
다양성의 이해

동일한 주제를 대상으로 나라의 특성에 따라 다양하게 나타나는 차별적 표현 방식들을 살펴보도록 한다. 몇 가지 예시를 통해 비슷한 표현 양식에서 나타나는 개념들은 각 나라의 고유 성질을 대변하는 것이며, 유사한 방식 속에서도 각자의 차별화된 표현이 다양하게 존재할 수 있음을 확인할 수 있다.

같은 동양 문화권의 한·중·일 삼국을 대상으로, 상차림에 대한 식습관의 개념적 측면과 젓가락의 도구적 측면을 이해함으로써 각각의 형식에 대한 표현의 특성을 확인할 수 있다.

이때 제공되는 상차림과 젓가락의 내용은 다음과 같다(〈표 2〉).

상차림

첫째, 일반인의 가족 모임을 비교 대상의 기준으로 하여

둘째, 외식 형태에서 제공받는 음식을 대상으로

셋째, 각국을 대표하는 음식 유형의 내용을 선정하였다.

젓가락[*]

첫째, 평범한 한·중·일 삼국의 20대 중반 여성을 대상으로

둘째, 정해진 시간 1분을 기준으로 하고

셋째, 메주콩, 콩자반, 묵, 시루떡, 명주실 조각의 5가지 음식을 옮겨 담을 수 있는 기능성으로 선정하였다.

[*] KBS, 설 특집 다큐멘터리 〈젓가락 삼국지〉, 2001.

<표 2> 한·중·일 상차림과 젓가락질 개념의 측정 기준[*]

분류	내용					
	상차림			젓가락질		
	비교대상	제공방식	음식 유형	피실험자	시간	실험종류
한국	일반인의 가족	외식형태	대표 음식 유형	20대 중반 여성	1분	6가지
중국						
일본						

 식사는 상대방을 배려하고 나의 시간을 타인과 함께 공유하는 행위이다. 이 말은 밥상에 앉는 순서와 식사의 시작과 마침에 대한 행위는 비슷하지만 개인적으로 음식을 섭취하는 과정에서의 생각과 행동은 다른 형식으로 나타난다는 것이다.

 이는 음식이라는 공통점 이외에 지역별로 특정한 행위를 인식하고 행동하는 방식을 말한다. 이것은 지역 내에서 오래도록 축적된 고유의 양태(樣態)로 알맞게 적용된 다양한 형태와 방식, 즉 각각의 상황에 알맞게 적용된 생각과 표현의 개념이라 할 수 있다. 결국 이러한 표현의 개념은 하나의 성격으로 정의될 수 없는 다양성을 내포하고 있음을 설명하고 있는 것이다.

한국의 상차림과 식사 예절

 한국의 식사는 수용자의 편의를 중심으로 집어 먹기 좋도록 각각의 반찬으로 나누어 한 상 차림으로 제공된다. 개인은 밥과 국을 제외한 공통의 반찬을 중심으로 반복해서 나눠 먹게 된다. 윗사람과 아랫사람의 구분이 정확한 경우 수저를

[*] 윤우중, 「문화원형의 개념에 기반한 한국 디자인의 형상성에 관한 연구」, 경기대학교 박사학위논문, 2013, p.65.

먼저 들거나 식사 후 먼저 내려놓는 것을 조심하게 되고 상대방이 원하는 반찬을 집으려다 수저가 겹쳐지는 경우를 고려해 반복적으로 횟수를 조절하게 된다. 이는 함께 식사하는 사람의 수가 많아질수록 더욱 신경 쓰게 되는 예절이며, 상호 간의 암묵적(暗黙的) 배려와 절제를 통해 식사의 순서를 조절하는 형식으로 나타난다.

중국의 상차림과 식사 예절

중국의 식사는 대가족을 구성원으로 하며, 원형 테이블을 중심으로 공통의 음식으로 제공된다. 가족 구성원들은 원형 테이블을 돌려가며 순차적으로 각자 원하는 만큼 소량으로 음식을 나눠 개인 접시에 덜어 먹게 된다.

중국의 식사 형태는 격식을 차리기보다 서로 이야기를 나누며 먹는 것이 특징인데, 즐거운 식사 분위기를 만드는 것이 무엇보다 중요하다. 또 다수의 인원이 공유하는 음식이지만 서양의 뷔페(buffet)처럼 덜어서 먹는 방식이므로 상대방의 음식 선택과 양에 관심이 없으며, 무엇보다 음식을 남기는 것은 삼가야 한다.

일본의 상차림과 식사 예절

음식은 주로 개인용 식기에 나눠 담기는데, 수용 인원수에 맞추어 각각의 개인 밥상 형태로 제공된다. 일본인은 상대방의 음식 선택과 양에 대해 관심이 없으며, 눈과 입으로 음식을 먹는다는 말이 있을 정도로 시각적인 면을 중요시한다. 또한 예의범절을 무엇보다 중요시하여 식전에 반드시 서로 인사를 하고 식사를 시작한다. 밥상이 한국과 중국의 것과 비교해 작고 낮기 때문에 왼손으로 그릇을 들어 입에 갖다 대고 식사를 한다.

한·중·일 삼국의 식사법을 통해 나타난 음식에 대한 예절은 각국의 고유한 정서와 행동적 특성이 담겨 있다. 이때 각국마다 음식을 대하는 방법을 하나의

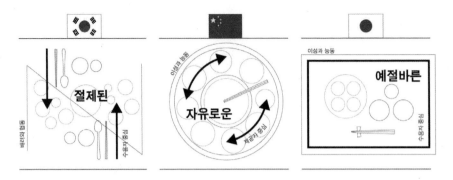

<그림 4> 한·중·일 식사법에 대한 개념

정형화된 개념으로 설명하기는 어렵다. 음식은 상호 간의 공유와 보완적인 관계에서 형성되는 것이므로 여러 가지의 개념들이 공존하는 것이 사실이나 대표적인 특성으로 요약 설명하면 한국은 절제되었고, 중국은 자유로우며, 일본은 예절을 중요시하는 음식 문화를 지녔다고 설명할 수 있다(〈그림 4〉).

젓가락 삼국지

젓가락은 과거부터 현재, 미래에도 사용될 수 있는 삼국의 공통 소재인 동시에 하루에도 수차례 사용할 만큼 생활 밀착형 도구이다. 젓가락은 서양과 대비되는 동양의 정체성을 대변하는 동시에 최근 생명의 지팡이, 음식의 교량 등으로 지칭되고 있을 만큼 그 기능성과 상징성의 가치를 인정받고 있다.

그러므로 2001년 KBS1 채널에서 다큐멘터리 형식으로 실험 제작되어 발표한 〈젓가락 삼국지〉를 표본으로 삼국에 대한 젓가락의 도구적 특성을 비교하여 동일 도구를 사용함에 있어 각 나라의 정서와 생활습관의 특성에 따라 다양하게 나타나는 젓가락 사용의 표현에 대해 알아보도록 한다.

젓가락 사용의 차이점

젓가락의 기원은 3천여 년 전 중국의 은나라에서 시작되었다. 일반 대중이 사용하게 된 시기는 전한(前漢)시대이며, 당시 중국인들은 면류를 편하게 먹기 위해 이를 사용하였다. 숟가락으로 먹을 경우 기름의 뜨거운 열로 입을 데기 쉬웠기 때문에 젓가락을 많이 사용하였다. 한국은 국물 음식과 국물이 없는 음식을 병용해서 구성해왔기 때문에 숟가락과 젓가락을 함께 사용하였다.

일본은 중국의 수나라로부터 한 쌍으로 된 젓가락이 전해진 후 귀족들 사이에서 숟가락과 함께 사용되었으며, 나라(奈則)시대에 이르러서야 서민들 사이에서 젓가락이 보편적으로 사용하게 되었다.[*]

① 중국의 젓가락은 긴 편인데 이는 열 명이 넘는 대가족이 둥그런 식탁에 음식을 차려놓고 집어 먹는 식사법 때문이다. 또 하나의 큰 접시에 담긴 요리를 모두가 자기 젓가락으로 덜어 먹는 전통이 있으므로 자기 젓가락으로 음식을 덜어도 실례가 되지 않는다.

② 일본은 여러 명이 함께 식사를 할 때 큰 접시에 담긴 반찬이나 요리를 자기가 먹던 젓가락으로 집어 먹는 것을 아주 큰 실례로 생각하였다. 그래서 일본인들은 큰 접시에 요리를 담아내 올 때 반드시 '도리바시'라는 젓가락을 같이 내놓는다. 이 젓가락은 큰 접시에 담긴 요리를 개인 접시에 덜어올 때 사용하는 것으로, 뷔페나 샐러드 바에서 사용하는 집게와 같은 역할을 한다. 일본 가정에서는 손님을 초대하여 식사할 때면 대부분 한 번도 쓰지 않은 일회용 젓가락을 손님 젓가락으로 내놓는다.[**]

[*] 유한나 외, 『함께 떠나는 세계 식문화』, 백산출판사, 2009, p.37.
[**] 하청, 「한중일 문화비교 고찰-세 나라의 음식문화 비교분석을 중심으로」, 충남대학교 석사학위논문, 2004, pp.24-25.

③ 한국은 중국이나 일본과 달리 젓가락과 함께 숟가락의 사용이 일반적이다. 예로부터 국과 찌개를 기본 상차림 중 필수적인 요소로 삼아왔기 때문이다. 숟가락과 젓가락 모두 금속 재질이 대부분이라 무게가 무겁고 중국과 일본에 비해 다루기 불편한 점도 있지만 금속 특유의 견고함과 위생적 측면에서는 유리한 측면도 존재한다.

젓가락의 형태

삼국의 젓가락은 고유의 음식 문화와 밀접한 관계가 있으며, 각각의 음식 특성과 종류에 맞도록 길이와 형태, 재질 등이 다양하게 개발되어 왔다(〈그림 5〉).

① 중국의 젓가락은 대가족의 원형 식탁 중앙에 음식을 차려놓고 집어 먹는 식사법 때문에 길이가 길고 굵기가 일정한 편이다. 음식 대부분이 기름기 많고 뜨겁기 때문에 삼국 중 가장 길고 뭉뚝하며 나무, 플라스틱, 상아 등의 재료를 다양하게 사용하여 삼국 중 재료적인 부분이 많이 발달하였다.
② 일본의 젓가락은 독상과 도시락의 발전으로 젓가락의 길이가 길 필요가 없게 되어 삼국 중 가장 짧게 발전하였다. 생선을 많이 먹는 식습관의 영향으로, 생선 가시를 발라내기 위해 끝이 뾰족하게 발달하였으며 색상과 무늬, 옻칠과 같은 장식 위주로 발달하였다.
③ 한국의 젓가락은 주로 금속으로 만든 것을 사용하였다. 젓가락의 길이는 중국과 일본의 중간 길이이며, 음식의 종류가 다양하고 풍부하여 삼국 중 기능적인 부분이 가장 발달하였다.

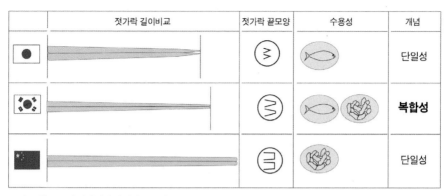

	젓가락 길이비교	젓가락 끝모양	수용성	개념
🇯🇵		⊱	🐟	단일성
🇰🇷		⋛	🐟 🥗	**복합성**
🇨🇳		☰	🥗	단일성

<그림 5> 한·중·일 젓가락의 길이와 끝 모양

젓가락 기능의 비교실험

한·중·일 삼국의 각기 다른 젓가락[한국: 젓가락, 중국: 콰이즈(筷子), 일본: 하시(はし)]의 기능성을 비교하기 위해 메주콩, 콩자반, 묵, 시루떡, 명주실 조각을 집는 실험을 실시하였으며, 그 결과는 다음과 같이 나타났다.

① 작고 단단하며 매끄러워 너무 세게 잡으면 튀어버려 난이도가 높은 과제에서는 젓가락 21개, 콰이즈 17개, 하시 31개로 작은 콩알을 잡는 데는 끝이 뾰족하고 길이가 짧은 하시가 우세를 보였다.

② 작고 끈적거리는 콩자반의 경우, 금속 재료의 미끄러운 표면 질감에 힘입어 젓가락 38개, 콰이즈 34개, 하시 26개로 젓가락이 가장 우세하였다.

③ 힘의 완급 조절과 잡으면 흐트러지기 쉬운 묵의 경우, 뭉툭한 콰이즈는 하나를 따로 떼어내는 부분에서 고전했고 뾰족한 하시는 자꾸 음식을 부수게 되면서 그 중간 형태인 젓가락이 18개, 콰이즈 15개, 하시 11개

로 젓가락이 가장 우세하였다.

④ 묵직한 떡은 평소 두텁고 기름진 덩어리 음식을 많이 옮겨본 콰이즈가 가장 많이 옮겼다. 젓가락 11개, 콰이즈 21개, 하시 11개로 콰이즈가 가장 우세하였다.

⑤ 맨손으로 집기도 어려운 가느다란 명주실에서 콰이즈는 고전을 면치 못하였고, 끝이 뾰족한 하시가 선두였는데, 젓가락은 4개, 콰이즈는 2개에 반해 7개로 우세하였다(〈표 3〉).

<표 3> 한·중·일 젓가락의 기능성 비교

메주콩			콩자반			묵			시루떡			명주실 조각		
한국	중국	일본	한국	중국	일본	한국	중국	일본	한국	중국	일본	한국	중국	일본
21개	17개	31개	38개	34개	26개	18개	15개	11개	11개	21개	11개	4개	2개	7개

3. 잠재된 조형미(造形美)를 개발한다

PROMENADE DESIGN

전통 생활소재의
재발견

생활 속의 전통소재를 살펴보면 현대에 응용 가능한 표현재료를 찾을 수 있다. 이는 문화의 원형에서 거론하였던 지역 특성을 반영한 산물들로 전통성과 함께 도구의 특색 있는 개념들을 담고 있다. 특히 한국전통의 생활 소재들은 현재 세계적으로 인정받고 있는 기능성의 기본 개념들이 내재되어 있으며, 이를 통해 독특하고 개성 넘치는 디자인 결과물이 탄생하는 배경이 되었음을 발견할 수 있다. 그러므로 지금까지 옛 물건으로만 치부되어 소외시되었던 전통 사물들에 대한 조형형질의 재발견은 현대디자인의 새로운 가치를 창조하기 위한 필요조건임을 인식해야 할 것이다.

의(衣)

　　산업사회에 알맞은 한국의 기술적 원형을 찾아보자면 가장 먼저 인간과 도구의 일체성을 꼽을 수 있다. 이는 사람과 물질, 자연의 관계까지도 하나의 동질적 구조로 해석하는 한국의 전통 사상에서 비롯된다.

　　서양의 도구는 사용자의 의지에 관계없이 언제나 독립적인 위치를 차지하는 반면, 한국의 도구는 사람의 사용 유무에 따라 기능과 형식 면에서 전혀 다른 차이를 나타낸다. 일례로, 서양의 침대는 사람의 취침, 기상과는 관계없이 줄곧 한 공간을 차지하고 있으나, 한국의 요와 이불은 사람이 일어남에 따라 개켜져 구석으로 물려지는 상황에 따른 유동성을 지니고 있다.[*]

① 공간과 형태에 따른 다양한 변화=보자기(다변성)

　　보자기는 사물이 작으면 작은 대로, 크면 큰 대로 자기 자신을 변형할 수 있다. 보자기에 물건을 싸고 나면 사람들은 보자기를 들고, 매고, 이고, 끌 수 있다. 보자기를 들고 가다 내려놓으면 모양이 변형된다. 돌 위에 놓으면 짜부라지고, 수풀 위에 놓으면 수풀과 호흡하며, 스스로 변형한다.

② 몸에 맞추는 착용=한복바지(탄력성)

　　한국식 바지는 아예 처음부터 넉넉하게 만들어 기장이 길면 접어 입을 수 있도록 제작되었다. 몸이 불었을 때에는 덜 조이고, 홀쭉해졌을 때는 더 조여 입으면 되는 것이다. 여자 치마의 경우에도 몸에 두르는 개념이기 때문에 허리 굵기에 신경 쓸 필요가 없다. 한국식 의복은 남녀를 막론하고 그때그때 상황에 맞추어 착용하도록 되어 있다.

[*] 이어령, 『우리 문화 박물지』, 디자인하우스, 2007, p.176.

<그림 6> 보자기 <그림 7> 한복바지 <그림 8> 조각보

③ 재사용의 원리=조각보(자연성)

쓸모없어진 천 조각들이 생동감 넘치는 미적 조형물로 새로이 태어난다. 직사각형, 정사각형, 빨간색, 노란색, 파란색의 천 조각들은 고유의 형질을 유지하면서 자연스럽게 재구성되어 독창적 조형미를 이룬다. 각양각색의 크고 작은 천 조각들을 이어 붙여 전체적인 비례와 색상의 조화를 이룬 조각보는 현대사회에 미적 재활용의 구현 양상을 제시해준 사례이다.

식(食)

음과 양의 음식이 결합될 때 그 성분의 융합 작용에 의해 전혀 다른 성질의 맛과 효과가 발생하는 것을 시너지즘(Synergism)이라 한다. 시너지즘 효과는 우리말로 종합, 조화, 통일을 의미한다. 한국 음식이 대부분 시너지즘 효과로 만들어진 것이라 할 때, 한국 사람들은 종합, 조화, 통합의 명수라 해석할 수 있다.[*]

① 하나로 묶이는 과정=비빔밥(통합성)

비빔밥은 콩나물, 고사리, 오이무침, 김, 다시마, 계란, 산나물, 고추장, 참

[*] 제갈태일, 『한사상의 뿌리를 찾아서』, 서울: 더불어책, 2004, p.170.

<그림 9> 비빔밥 　　　　　　　　 <그림 10> 김치 　　　　　　　　 <그림 11> 밥상

기름을 밥에 넣어 비빈 것으로 하늘과 땅, 바다에서 나는 것을 모두 섞어 만드는 음식이다. 서로 섞인 재료들은 통일된 하나의 조직을 이루었으나 각각의 특성은 사라지지 않는다. 이것이 바로 각각의 물질을 하나의 개체로 엮기 위한 종합과 조화, 그리고 통합의 과정이라 할 수 있다.[*]

② 새로운 발견=김치(융합성)

김치는 절이고 삭히는 발효 음식의 대표 식품이다. 각양각색의 싱싱한 재료들을 다듬어 부분을 전체에 융화시키는 발효 과정을 거치는데, 김치가 인체에 필요한 각종 영양이 풍부하여 건강에 여러 가지 효과가 있는 것은 이러한 역동 적 생명의 발효 과정을 겪기 때문이다. 발효는 생명의 움직임으로써, 하나만으로는 나타낼 수 없는 효능이 전체를 이루어 새로운 가치가 창조되는 융합적인 과정을 설명하는 것이다.[**]

③ 상대와의 조화=밥상(조화성)

여러 사람이 함께하는 밥상 위에서도 상대방에 대한 보이지 않는 배려가 존재한다. 같은 반찬을 동시에 선택하지 않도록 주의하며, 서로 간의

[*]　최동환, 『천부경』, 지혜의 나무, 2008, p.139.
[**]　최동환, 『천부경』, 지혜의 나무, 2008, p.142.

호흡과 행동을 조율하면서 찬의 양과 순서를 기다리게 된다. 예전 양반들의 식사 예법 중 생선은 뒤집어서 젓가락질을 하지 않는다는 규칙이 있었는데 이것은 밥상을 물렸을 때 다음 사람이 먹게 될 생선의 물량을 남겨놓기 위함이었다.

주(住)

우리의 주거 문화 형식은 실용적 목적보다는 사물의 본질을 가리지 않는 순수한 자연스러움으로 나타난다. 이는 부드럽고 유연하게 살아 있는 생명으로부터만 느낄 수 있는 것이며, 무한한 생명력과 자유로운 정신이 깃들어 있다. 고대부터 한국 전통 건축에 이르기까지 나타나고 있는 특징 가운데 자연과의 '융합'을 꼽아볼 수 있다. 이상적인 주거 조건으로서의 전통가옥은 살기 위한 집이라는 일차적 개념에서 출발하지 않고, 주변 환경에 어울리며 마치 땅에서 솟아오른 것과 같이 자연과 융합하려는 순수함을 내포하고 있다.[*]

① 상황의 변화=병풍(가변성)

인간이 만든 벽 가운데 가장 가볍고 신축성 있는 벽이 바로 병풍이다. 벽을 없애고 지으려면 허물거나 쌓아야 하는 힘들고 어려운 과정을 거쳐야 하지만 병풍은 그저 단순하게 접거나 펴기만 하면 된다. 병풍은 실용적인 측면에서의 활용도 뛰어나다. 방 안에선 아랫목에 둘러쳐 놓음으로써 벽 바람을 막을 수 있었고, 혼례나 제사 같은 경우에는 바람의 방패막이로 실제적인 도움이 되었다. 가리고 싶은 곳이나 드러내기가 불편한 장소를 막아주는 가리개로서의 역할도 뛰어나 갑자기 손님이 찾

[*] 권영걸, 『공간디자인 16강』, 국제, 2001, p.126.

 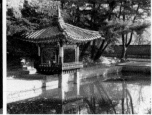

<그림 12> 병풍 <그림 13> 정자 <그림 14> 돌담

아온 경우, 남루한 곳을 우선 병풍으로 가리기도 했으며, 상갓집에서는 유해가 안치된 관을 병풍으로 가리기도 하였다.

② 배려를 통한 조화=정자(亭子)(포용성)

정자의 위치는 땅과 물속에 반반씩 자리하고 있는데, 이는 세상 어디에도 존재하지 않는 건축 방식이다. 이는 음과 양, 어둠과 밝음, 앞과 뒤의 상반된 개념을 하나로 통합되게 만드는 포용력의 상징적 형태라 할 수 있다.

③ 개체 간의 조화=돌담(조화성)

한국의 돌담에는 투박한 견고함이 있다. 크기와 형태, 색상 등이 제각기 다른 돌들이 하나하나 모여 서로 빈틈없이 맞물려 튼튼한 돌담으로 완성되었기 때문이다. 이는 인공적이지 않은 자연스러운 조화와 섞임의 유기적인 표현 형식으로, 일률적이고 균등한 크기, 구성 방식으로 제작된 서구의 성벽과는 매우 다른 느낌을 준다.

지금까지의 의식주의 전통 소재들에 나타난 개념은 자연적 섭리를 바탕으로 인공적이지 않은 자연스러움을 내포하고 있다. 자연성이 배려된 형태와 구조에서는 한국인의 정서와 모습이 그대로 반영된 듯 조화로움과 융합적인 성격들이 인

위적이지 않은 형식으로 나타나 있다.

이는 사람과 자연의 일체감을 통해 서로를 배려하는 개념이 생활 속에 응용되어 다양한 변화를 나타낼 수 있는 잠재적 조형 요소가 된 것으로 정의할 수 있다. 이 같은 개념들은 과거 단순 외형의 물상(物像)으로만 인식되었던 고유 특성이었으나 오늘날에 이르러 계승, 발전시킬 수 있는 수많은 함축적 의미와 조형적 가치들을 내포하고 있다.

현대적 감각의
새로운 해석

현대사회에 필요한 디자인의 새로운 가치 창조는 과거에서부터 이어져 온 전통성을 바탕으로 현대의 관점으로 재해석하는 접목과 응용, 융합의 과정을 통해 형질(形質)에 대한 새로운 가능성을 창조하는 것이다. 오랜 전통 안에는 특유의 이야기들이 존재하므로 이를 인용한 현대의 디자인 결과물이야말로 뿌리 있는 전통성을 기본으로 합리적인 기능성과 실용성 등을 표현함에 효과적인 것이다. 한국 전통의 생활 소재들에는 각각의 고유 특성과 발전 가능한 조형미를 지니고 있음을 인식하여 적극적인 조형요소 개발을 위한 창조활동을 실행해야 한다.

의(衣) - 기능성

현대사회의 의복에 대한 개념은 자신의 멋과 개성을 표현하는 장식성과 함께 생활에 편리한 실용적인 기능성을 크게 부각시키는 것이라고 할 수 있다.

이는 과거에 실제 사용에서는 다소 불편했던 기능적인 부분들을 현대 감각

<그림 15> 분리형 운동화　　　　　<그림 16> 포대기　　　　　　<그림 17> 개량한복

에 맞도록 발전시킨 것으로, 한국 전통 가치의 동질적인 느낌과 현시대 상황에 맞춘 조합의 형식은 사용자가 도구와의 일체감을 느낄 수 있도록 편리함과 자연스러움을 추구하고 있다.

① 위생과 편리의 조화=분리형 운동화

　　운동화의 편리한 기능은 많은 사람이 애용하고 있지만 더러워진 상태에서 내부까지 깨끗하게 빨 수 없는 위생상의 문제가 있었다. 운동화의 끈을 하나씩 풀고 속까지 제대로 닦아내기 어려웠던 불편함은 지퍼를 이용해 운동화의 발등 부위를 떼었다 붙였다 할 수 있는 분리형 운동화를 통해 해소되었다. 기능성과 위생의 편리함이 결합된 새로운 형식의 제품으로 개발된 것이다.

② 유대감의 형성=포대기(Podaegi)

　　한국인이라면 태어나 한 번쯤 착용해본 포대기의 편리함을 익히 알고 있을 것이다. 아기들을 업어 키우는 한국의 고유 양육 방식에서 출발한 제품이 오늘날 외국인 엄마들이 애용하는 제품으로 새로이 자리 잡고 있다. 유아 시절부터 각방을 사용하는 독립적인 생활 방식이 대부분인

오늘날 한국의 포대기는 아기와 엄마 간의 밀착감과 유대감을 증가시켜 육아 활동을 훨씬 효율적으로 돕는 것으로 확인되고 있다.

③ 자유로운 멋=개량한복

한국 고유 한복의 특성은 우아함과 고급스러움을 갖추고 있지만 생활 속에서 착용하기에는 많이 번거롭고 불편한 편이었다. 이를 개선하기 위해 기능성과 편리성을 적용하여 개발된 개량한복은 한복이라는 의복의 품위를 지킴과 동시에 행동상의 불편함을 해결해주었다. 편리성은 오늘날 현대인들이 느끼고 싶은 자유로움을 반영한 결과물로써 현대 실생활 속에서 많이 사용되고 있다.

식(食) - 융합성

현대인들은 건강과 편리성을 동시에 고려해 음식을 섭취하는 방식을 선호하고 있다. 또한 웰빙(Well-being)이라는 개념이 중요시되면서 무엇보다 안전한 먹거리의 중요성이 제고됨과 동시에 바쁜 생활 속에서 효율적으로 선택할 수 있는 기능성 식품에도 관심을 나타내고 있다.

한국 음식은 예로부터 절이고, 삭히고, 뜸 들이는 과정을 기본으로 한 음식들로 이루어져 있다. 바쁜 현대 생활 속에서 최근 그 가치가 다소 빛을 잃고 있었지만 다시금 그 영양가와 맛에 대한 찬미(讚美)가 시작되고 있다. 이것은 현대인들이 '융합'을 통한 새로운 가치의 발견을 인정하고 받아들이기 시작했다는 신호이며, 그들이 음식 선택 조건으로 안전과 건강에 가장 큰 주안점을 두고 있다는 사실이기도 하다.

<그림 18> 기내식 비빔밥　　　　　<그림 19> 김치냉장고　　　　　<그림 20> 전기압력밥솥

① 편견의 탈피=기내식 비빔밥

　1997년 즉석 밥의 개발과 함께 대한항공에서 개발한 기내식 비빔밥은 밥과 반찬을 한 상 가득 차려놓고 먹는 한식에 대한 편견을 탈피한 것으로, 재료와 기술 개발을 통해 현재 세계인이 최고로 손꼽는 기내식으로 탄생하게 되었다. 이것은 국제화와 세계화를 추진하는 과정에서 Glocal(global+local)의 의미를 발견한 사례 중 하나로, 해당 지역의 특수한 문화적 형질을 바탕으로 계획된 디자인은 세계인에게 환영받을 수 있다는 사실을 입증하고 있다.

② 사계절 보관=김치냉장고

　삼국시대부터 240여 종이나 존재해왔던 김치는 약 3,000년의 역사와 함께 우리 민족의 독특한 음식문화의 대표적인 식품으로 자리매김하였으나 보관이 어렵다는 단점을 지니고 있었다. 사계절의 변화가 뚜렷한 한국에서는 장기적인 식재료의 보관이 필요하였으며, 이를 위해 장독의 보관성과 냉장고의 편리함이 하나로 묶여 김치 전용 냉장고라는 우리만의 독특한 식(食)문화 형태의 제품이 탄생되었다.

③ 간편한 조리＝전기압력밥솥

압력밥솥이 나오기 전에는 질긴 고기 요리나 잡곡밥을 할 때, 사전에 요리가 잘 되도록 하기 위해 나름의 처리를 한 후 요리를 해야 하는 경우가 많았다. 그러나 압력밥솥이 출시되면서 요리가 훨씬 간편해지고 조리 시간 또한 단축하게 되었다. 압력밥솥은 솥 속의 증기가 빠져나가지 못하도록 함으로써 끓는점이 쉽게 높아져 잘 익지 않는 음식을 조리하기 좋을 뿐만 아니라 같은 시간에 더 많은 열이 음식물로 전달되어 빨리 요리를 할 수 있다. 또한 요리 시간이 짧아지므로 요리 과정에서 쉽게 파괴되는 비타민이나 무기질의 손실을 최소한으로 줄일 수 있으며, 연료 또한 줄일 수 있는 이점이 생기게 되었다.

주(住) - 통합성

과거 전통한옥의 장점들이 사라진 현대의 주택들은 일률적인 제작 방식과 단편적인 구조로 사람들의 정서에 좋지 않은 영향을 미치는 것으로 간주되고 있다. 그 때문에 최근 들어 전통 가옥에 대한 중요성이 새롭게 대두되고 소비자들의 성향 역시 점차 바뀌고 있는 실정이다. 자연과 함께 공유하던 예전의 앞마당, 침대와는 다른 개념의 따스함과 안락함을 지닌 온돌방, 장독대에 담긴 어린 시절의 다양한 추억들까지 오늘날 건축 자재와 제작 기술의 발달로 새롭게 재현되고 있다. 순리를 거스르지 않는 자연 방식의 가옥과 도구의 개념은 현대인의 건강한 삶과 감성을 배려하는 형식으로 탈바꿈하여 자연과 인간이 조화롭게 어울릴 수 있는 화합의 장을 만들고 있다.

<그림 21> 황토 돌침대　　　　<그림 22> 한옥의 현대화　　　　<그림 23> 찜질방

① 건강한 잠자리=황토 돌침대

　　옛 생활 방식 중에는 선조들이 허리 통증이 심할 때 황토 온돌방에서 누워 찜질을 하고 나면 거뜬히 일어났고, 상처 입은 잉어가 황토 물에 들어가면 상처가 아무는 등의 놀라운 현상들이 알려져 있다. 이는 우리 생활에 녹아 있는 전통적 삶의 지혜이다. 이러한 특성을 살려 현대의 보편화된 서양식 침대 문화에 전통적인 온돌방의 원리를 접목시킨 온돌침대는 전통에 현대적 감각을 더해 수면시간을 단순히 잠을 자는 시간이 아니라 건강해지는 웰빙(Well-being)의 시간으로 개념화하여 현대인들에게 인기를 얻고 있다.

② 멋과 기능의 조화=한옥의 현대화

　　서구식 건축 양식인 아파트에서 벗어나 전통 한옥의 장점을 접목한 주거공간이 있다. 여기에는 사랑채를 비롯한 다실, 서재, 안마당, 장독대 등 기존의 아파트에서는 볼 수 없는 다양한 형태의 공간이 접목되었다. 손님이 방문하면 한옥 사랑채로 안내했던 것처럼 현관에서 바로 출입할 수 있는 사랑채를 만들어 가족의 사생활을 침해받지 않으면서 손님을 맞이하고 담소를 나눌 수 있는 특화된 공간은 그 편리성을 인정받아 고품격 상품으로 급부상하였다.

③ 다양한 공간=찜질방

외래문화인 사우나에 고유의 온돌과 놀이 형태를 결합하여 휴식의 공간, 놀이의 공간, 만남과 나눔의 공간으로 거듭나게 한 것이 찜질방이다. 이는 세계적으로 전례를 찾아보기 힘들 만큼 복합적인 방식의 한국형 생활 문화공간이다. 다양해지는 소비자의 욕구에 따라 식당을 비롯한 수면실과 오락실, 영화관, 볼링장, 헬스장, 마사지와 미용 등을 위한 공간들을 이용하여 찜질방은 목욕뿐 아니라 스트레스를 해소하고 휴식을 즐길 수 있는 총체적 건강관리 공간으로 자리 잡게 되었다.

전통 소재의 개념을 바탕으로 한 현대적인 주거 및 생활용품의 디자인 속성은 디자인의 주요 항목인 합목적성, 심미성, 기능성, 실용성, 경제성 등을 포괄하고 있다. 자연친화적인 전통적 개념에 과학적 방법이 결합되어 과거의 특성을 유지하되 현대의 감성에 맞춘 형식으로 진화하는 것이다. 이러한 다양한 특성들은 편리한 기능성, 융합된 복합성, 동시적인 통합성의 개념들로 함축되어 나타나고 있다.

4. 전통문화의 디자인 가치

PROMENADE DESIGN

현대의 디자인 가치는 기능적인 측면을 넘어 인간생활에 영향을 미치는 감성적인 부분까지 포함하고 있다. 이는 인간의 편리와 이익만을 생각하는 실용적인 관점을 넘어 진정으로 행복한 삶을 추구하는 영역으로까지 확대되고 있다는 것이다. 또한 디자인의 개발 방향은 기존의 제품 영역으로부터 생활, 환경, 과학과 문화의 분야로 확산되어 일반적인 디자인 개념의 틀에서 벗어나 개인과 기업, 나아가 국가의 차별화된 경쟁력으로 작용할 새로운 원동력으로 작용하고 있다.

이러한 시대의 흐름은 전통문화에 대한 새로운 해석으로 이어지고 있다. 과거로부터 전해지던 전통성은 현대에 이르러 그 가치를 재조명받게 되었으며, 미래 사회에 계승 발전시켜야 할 소중한 유·무형의 자산으로 인식하게 되었다. 비로소 전통문화의 산물(産物)들에 담겨 있던 내면적·외형적 가치들의 중요성이 나타나기 시작한 것이다. 전통문화 속에 잠재된 형질을 기반으로 현대의 조형 활동에 접목, 응용시키는 노력이야말로 고유의 전통성을 계승하는 내면적인 가치와 우리의 생각과 행동으로 표현할 수 있는 디자인의 외형적 가치를 실현하는 방법인 것이

다. 이는 곧 우리가 추구해야 할 현대 디자인의 필요조건인 것이며, 이를 통해 독특하고 개성 있는 디자인 결과물의 생산으로 이어질 수 있다. 문화는 곧 삶의 다양한 산물이며, 그 안에는 무한한 표현의 가능성과 잠재력이 존재해 있다. 이를 적절하게 접목시키고 융합하는 미래지향적인 안목과 기술이 요구되는 것이다. 그러므로 문화에 대한 중요성을 이해하고 다양함에 대한 폭넓은 수용의 자세는 고유의 특성으로 차별화시킬 수 있는 디자인 형질의 개발로 나타날 것이다.

염명수

미래사회,

온전한 표상으로서의 디자인의 가치를 위하여

중앙대학교 공예학과 졸업
경희대학교 대학원 아트퓨전디자인대학원 석사
경희대학교 대학원 디자인학 박사과정 수료
한국디자인진흥원 디자인최고경영자과정 수료

현) 디자인컨설턴트
　　이넥스 대표

『프롬나드 디자인 2–감성을 디자인하다』(공저)

1. 프롤로그-자인의 가치인식에 대하여

'디자인의 가치'에 대한 본 원고를 준비하면서 떠오른 생각은 IDEO의 대표 팀 브라운 Tim Brown이 2009년 TED에서 했던 강연[*]을 다시 한번 봐야 한다는 것이었다. 강연을 열심히 경청하는 것은 물론, 번역을 찾아보면서 추려낸 강연의 논점을 설명하자면 '디자인은 보다 아름답고 갖고 싶은 것을 디자인하는 것이 아니라 보다 큰 우리 사회의 문제를 해결할 수 있는 부분으로 시각을 확대해야 한다'는 주장을 피력한 것이었다. 사회적인 문제를 해결하기 위해 지역사회와의 협업, 다양한 구성원과의 협력, 그리고 빠른 프로토타이핑으로 구체적인 솔루션을 도출하고 있는 IDEO의 프로세스에 대해 소개하고 있었는데, 이 부분이 바로 '디자인적 사고 Design Thinking'라고 하는 개념에 대한 설명이었다. 사실 내가 궁금했던 부분은 사회적인 문제해결로서의 디자인은 어떠한 의미를 가지고 있는가, 그리고 사회학적 이슈들에 대해 어떻게 접근하는가 하는 것이었다. 그런데 그 강연에서 내가 이해한 것은 의미의 도출이나 접근 여부에 대한 차원을 넘어 실제적으로 솔루션을,

[*] Tim Brown_2009 TED 강연, A call for "design thinking".

그것도 빠르게 사회적인 문제를 해결하는 방법론으로서 디자인의 실행사례를 중심으로 풀어나가고 있었던 것이다.

생각할수록 그것은 나에게 인상적인 사실로 다가왔다. 즉, 사회적인 문제를 해결하는 것은 이미 하고 있는 디자인 활동의 일환일 뿐이고 그것을 해야 하는 당위성을 설명하는 것은 이미 '간과해도 되는, 아주 당연한 것'으로 간주되고 있다는 인상을 받았던 것이다. 물론 그들이 말하는 사회를 위한 디자인작업은 IDEO와 팀 브라운이 그들 자신의 의지보다는 주어진 기회로 인해 주어진 탓이기도 했고 사회적 소명보다는 일종의 프로젝트로 시작되었던 것이라고 볼 수밖에 없기도 하다. 또한 그가 실제로 어떠한 사회적인 목표나 인도적인 차원의 의도를 가지고 그 프로젝트를 시작하였는가 하는 점은 강연에서 나타나지 않고 있으며 그의 다른 어떤 글에서도 그와 같은 취지를 찾아보기 힘들었다. 국내 블로그나 다른 많은 이들의 관점처럼 디자인적 사고는 문제의 유형과 상관없이 IDEO만의 독자적인 디자인 방법론이자 기업의 혁신적 사고를 지향하는 어젠다인 것을 부인할 수는 없다.

그럼에도 불구하고 그 논조는 나에게는 새로운 관점으로서 시사점을 주었다. 몇 년 전쯤부터 나는 디자인과 사회적 문제 혹은 사회학적 관련성을 고민하기 시작했고, 그 당시 나는 사회학적 이슈나 관련된 디자인 자료가 거의 없는데 어떻게 해야 하는지에 대해 나름 고민을 했었다. 몇 년이 지난 오늘에야 이미 이와 같은 강연이 이루어졌고 그 후 지속적으로 확산되고 있는 다양한 성과와 사례들을 관심을 가지고 볼 수 있게 된 사실을 다행이라고 생각해야 할지 부끄러워해야 할지 잘 모르겠다. 이미 오래전부터 행해왔던 많은 연구와 다양한 활동들을 새삼스럽게 찾아보면서, 그저 내가 모르고 있었던 것뿐이었다는 일종의 허무함과 무지함을 새삼 자각하게 되었던 것이다. 그래도 내 자신이 지속적으로 한 가지 주제에 대해 관심을 가지고 있었고 오늘도 그 관심이 유효한 것에 대해 새삼 고민이 필요한 시점인 것을

일깨우는 계기가 된 것은 확실한 것 같다.

디자인의 가치란
무엇인가

 디자인의 가치란 무엇인가라는 고민을 하면서 내가 연구하고 싶던 주제와 자연스럽게 연관관계를 찾게 된 것은 디자인의 가치는 실제 보이는 것이 아니라 보이지 않는 것을 지향해야 한다는 개인적인 '철학'적 고려와 최근 내가 접하고 있는 디자인 활동 혹은 디자인개념의 '확장'을 통해 어디로 귀결되는가에 대한 관점을 찾고 싶고 말하고 싶은 탓이었다. 즉, 디자인의 태동과 성장배경이 산업혁명이라는 사회적 변혁으로부터 전환적 기회가 주어졌던 것처럼 오늘날의 사회적 변화가 작금의 디자인의 개념과 활동들에 새로운 혁신의 기회를 자연스럽게 혹은 당연히 주어지고 있다는 인식에 기반하고 있다. 물론 이것은 나 자신의 좁은 시야보다 넓고 큰 범위와 관점으로부터 다양한 접근이 있었고 그간의 연구와 여타 프로젝트를 통해서 지속적인 관점들이 표출되고 있지만 내게 주어진 능력 안에서 이와 같이 디자인의 가치가 변화하고 있는 것들을 논해보고자 하는 욕심이 있기 때문이다.

 누군가는 디자인의 가치와 사회적 이슈들이 무슨 관련성이 있는 것이냐고 질문을 할 것 같다. 나 역시 동일한 문제를 안고 있기는 하다. 국내 디자인 대학은 아직도 디자인 '실기시험'을 보고, 디자인 전문회사는 클라이언트에게 필요한 솔루션을 주기 위해 밤낮으로 '디자인'을 한다. 그리고 디자인 결과물에 대한 논리적 근거와 정합성을 획득하기 위해 트랜드 조사, 마케팅 전략, 컨설팅 서비스를 수행하며 이것은 우리 대다수 디자이너들의 생계이며 사업이고 문화이다. 아주 실재적인 경

제적 소득과 삶의 의미를 산출하는 실제가치가 엄연히 존재하고 있는 것이다.

또 다른 관점에서 디자인의 핵심이슈 중의 핵심인 미학적 관점에 대해서는 더 이상 논할 필요조차 없기도 하다. 사람들이 애플사의 많은 제품, 특히 iPhone에 열광했던* 것은 iTunes라는 서비스를 통해 연동되었던 '제품-서비스'를 통한 혁신적 비즈니스모델도 신선했고, App이라는 신조어를 만들어 이루어낸 스마트의 놀라운 세상도 매우 훌륭했지만, 외형적 디자인이 주는 Apple사 아이덴티티의 선명성과 개인의 라이프스타일을 표출할 수 있는 이미지의 확장성이 크게 작용했다고 볼 수 있기 때문이다.** 이것은 서두에 언급한 강연에서 팀 브라운이 '검은 터틀넥과 안경을 착용하고 사소한 것에 집착하는 사제들 무리'***라고 하는 표현이 함축하고 있는 메시지와는 다를 수 있지만 어쨌든 나 혼자만의 개인적인 견해는 아닌 것 같다. 주변에 있는 다수의 iPhone 사용자는 오직 '서비스나 사용성에 관한 경험'만으로 구매하는 것 같지는 않았던 때문이다.

보다 내밀한 개인으로서 나 자신도 솔직히 미학적 디자인에 대한 찬양을 멈출 수는 없다. 가끔 아름다운 '디자인'의 제품을 보면서 그것들을 소유하고 싶고, 나 또한 그 제품의 디자이너가 되고자 꿈꾸는 것을 부인할 수 없기 때문이다. 그것은 디자이너를 지망하던 시절부터 본능처럼 내재된 욕망이기도 하고, 대학과 디자인작업을 통해 학습된 결과이기도 하며, 결국에는 미결된 채 살아가는 재능 탓이기도 한 것 같다. 즉 디자인의 가치는 디자이너로서, 디자인된 제품을 소유하는 개인으로서도 디자인의 결과물이 주는 미학적인 의미 역시 매우 큰 가치가 실재한다는 측면에서 의미가 있다는 점은 단언할 수 있다.

* 과거형으로 서술한 것은 최근에 느껴지는 과거에 비해 식은 열정과 국내 스마트폰이 세계적으로 매우 선전하고 있다는 상황인식에 근거한다.
** 이 부분은 애플이 삼성을 상대로 디자인에 대한 소송을 매우 중요하게 다루었다는 점에서 부인할 수 없는 시사점이 있다.
*** 한국어 번역 참조. 실제로 스티브 잡스의 사진이 그 대목에 등장한다.

디자인의 가치는
진보하는 것이다

　　그렇지만 궁극적으로 디자인의 개념과 특질이 변화하고 있는 유기체적인 속성을 가지고 있다는 점을 인정한다면, 그리고 축적된 디자인사가 우리에게 시사하고 있는 점을 받아들인다면 결국 디자인의 가치는 진보하고 있는 사회적 이슈와 변화를 보다 빨리 포착하고 표출하는 바로 그 지점에서 보다 강력하게 나타나는 것이고, 새로운 솔루션을 찾고 실행하는 역사적 행보에 의해 의미화 되는 것이라고 할 수 있다. 이와 같은 가치인식만이 단순히 개념과 의미를 넘어 디자인의 실제에 영향을 끼침으로써, 디자인의 영역과 범주를 확장하는 데 기여할 수 있는 진취성과 디자인 본질적 속성이자 가장 중요한 핵심인 혁신성의 두 관점을 견지할 수 있기 때문이기도 하다.

　　서론이 길고 너무 많은 이야기를 풀어버린 것 같기는 하지만 이제 본론들을 통해서 세 가지 관점을 이야기해보고자 한다. 우선 첫 번째 이슈는 '나-개인'을 중심으로 디자인은 어떻게 접근하고 있고 어떠한 의미가 있으며 과연 개인을 중심으로 하는 가치는 무엇인지에 대해서이다. 즉, 이 관점은 '나'는 실재적인 화자로서의 '나'가 아니라 사회의 변화와 디자인의 변화 속에서 디자인을 경험하는 입장-즉, 소비하는 입장이며, 디자인을 생산하는 입장-즉, 디자이너 혹은 생산자로서의 입장이며, 또 하나는 그것으로부터 파생된 사회문화적 산물에 관한 것 등으로 볼 수 있는데 일견 나누어보기 어려운 관점이 있으므로 포괄적으로 서술하고자 한다.

　　또 한 가지 이슈는 '너-우리'라는 관점에서 디자인의 개념들이 시사하는 점 들을 이야기해보고자 한다. 특별히 '너-우리'에게 중요한 가치를 생산해준 것은 바로 변화하는 개념들에 기인했다고 생각한다. 디자인이 중심이 되어 발생한 개념

은 물론이고 타 분야에서 공급받아 파생된 개념일지라도 그 자체가 이미 '우리'라는 상호교환가치로서 생성되었다는 의미로서도 그러하다. 지속 가능한 디자인, 유니버설 디자인 등 다양한 가이드로서 존재한 개념들은 실제로 디자인 활동에 가이드를 제공하였는가의 성공 여부를 떠나 디자인이 단순히 경제와 산업이 아니라 인간 중심의 혹은 환경 중심의 무엇인가를 추구해야 한다는 관점을 제시해주었다. 디자이너에게 이타적인 무엇인가를 계속 염두에 두어야 하고 그럼으로써 디자인의 의미적인 가치가 생산된다는 강박관념을 제공해준 것 역시 바로 그러한 개념들이기 때문이다.

　　마지막으로 이야기하고 싶은 것은 서두에서 막연히 제시했던 IDEO와 Tim Brown이 했던 디자인 사례들, 그리고 서비스 디자인으로 많이 회자되고 있는 Design Council의 프로젝트, INDEX design to Improve liferk 하고 있는 일들을 통해서 디자인이 어떻게 변화하고 있고 그 사례들이 과연 디자인의 가치에 대해 어떠한 점을 시사하고 있는지 살펴보고 싶은 것이다. 위의 세 가지 기관에서 수행하였던 프로젝트 혹은 연구는 대개는 공공의 목적을 가지고 전 지구적인 차원에서 이루어졌거나, 인간의 삶에 혁신적이고 질적인 변화를 이루어낸 프로젝트로서 의미가 크다고 본다. 또한 중요한 시사점 하나는 공동체적 입장에서 다양한 전문가 혹은 사용자를 통해 접근한 점인데 이 점은 디자이너로서의 자질이나 역량이 어떠해야 함을 시사해주는 측면으로서도 의미가 있는 부분이다. 그 외에도 변화하는 사회와 그로 파생된 문제를 디자인적 관점에서 어떻게 접근하고 있는가 하는 점은 디자인의 가치가 거시적으로 어떻게 변화하여야 하는가에 대해 중요한 지표를 보여주는 것이 아닌가 생각한다.

　　본고를 통해서 할 수 있는 이야기가 디자인은 사회문제 해결을 위한 방법론으로 제한할 수는 없으며 디자인의 가치에 대한 다양한 관점을 결코 지양하지 않는

다는 점을 먼저 양해를 구하고 싶다. 진짜 하고 싶은 이야기는 디자인의 가치를 제한하고자 하는 것이 아니라 확장하고 싶다는 관점과 현재 시점에 머무르는 것이 아니라 과거, 현재 그리고 미래에 이르는 디자인의 가치에 대해 우리가 걸어갈 수 있는 또 다른 작은 산책로를 만들어보는 관점에서 시작하고 있다는 것을 염두에 두고 본고가 읽히기를 기대해본다.

<그림 1> TED에서 강연하고 있는 IDEO 팀 브라운

2. 나, 그리고 너를 위한 디자인

PROMENADE DESIGN

디자인과에 갓 입학한 학생들을 대상으로 자신들이 가지고 있는 제품 중에 가장 좋은 것은 무엇인지, 왜 그렇게 생각하는지에 대해 간단한 리포트를 받아본 적이 있다. 약 40여 명에 달했던 학생들은 그들의 라이프스타일을 반영하는 '신입생다운' 제품을 중심으로 매우 다양한 선정 이유를 적어내 주었다. 그들의 리포트 내용을 개략적으로 분석해 좋은 디자인을 어떠한 관점으로 바라보고 있는가를 살펴볼 때 다음의 몇 가지로 요약할 수 있었다. 우선 시계와 피아노, 문구류 등과 같이 실제적으로 기능이 중요한 제품을 중심으로 가지고 있는가 하는 실용적인 관점, 모자나 지갑 등 실용적이기는 하나 보다 개인의 주관적 감성이 내표된 관점에서 형태적 매력도를 가지고 있는 심미적 관점, 노트북, 이어폰 등 자신의 생활 속에서 느끼고 익숙해진 경험과 학생으로서의 자신만의 아이덴티티를 표출한다고 볼 수 있는 상징적 관점으로 나눌 수 있었다.* 위의 세 가지 관점은 실제로 개인이 제품을 통해 어떠

* 산업제품조형원론, 『인더스트리얼디자인』(베른트뢰바하 저, 이병종 역, 조형교육, 2005)에서 차용한 개념으로 산업제품의 기능에 대한 설명으로 위의 세 가지를 설명하고 있다.

한 의미를 부여하고 있는가 하는 관점에서 개인의 디자인에 대한 접근 방법을 시사하고 있다. 부연하자면 학생들 역시 하나의 제품에 담긴 세 가지 측면 중 거의 대부분의 경우 두세 가지 이상의 관점을 들어 선정 이유를 밝히고 있었고 그중에 강점이 무엇이었는가를 분석자의 입장에서 정리한 것이다.

편견일 수는 있으나 주변의 지인이나 학생들에게 의도를 가지고 물어보거나 주변의 사람들을 살펴 판단한 내용으로 보면 대다수의 공학전공을 한 사람의 경우 제품이 얼마나 기능적인가, 혹은 실제적으로 편리한가 하는 데에 주안점을 두고 제품을 선정하는 것으로 나타나고 있으며, 나를 포함한 디자인 전공자들은 외형적 디자인의 우수성, 혹은 개인적 심미감에 크게 의존하는 것으로 나타나고 있다. 그 외에 상징성은 디자인에 대한 관여도보다는 자신이 속한 집단적 성향 혹은 개인의 라이프스타일에 의해 나타나는 것으로 볼 수 있는데 대부분의 디자이너들이 특정 브랜드의 스마트폰을 선호하는 현상은 디자이너가 가지는 혁신적인 제품에 대한 자연스러운 선호현상이면서도, 직군적인 특성을 강하게 반영한 상징성을 가지고 있는 것으로 보인다.

나 개인적으로도 실제 제품의 기능을 열심히 살피긴 하지만 결국 선택할 때는 '보기 좋다!'라고 하는 시지각적 감성에 치우치거나 즉물적인 욕구에 따라 구매함으로써 사용상의 낭패를 경험한 일이 허다하기도 하다. 또한 디자이너로서 잘 알려진 제품을 사용하거나 혁신성이 높은 제품을 구매함으로써 자신의 아이덴티티를 확보하려는 노력, 때로는 노력 이상의 강박관념을 가지기도 했다. 이는 특히 사용자로서 개인적 구매성향에 대한 경험인식이기도 하지만 디자이너로서 디자인에 대한 새로운 인식을 스스로에게 깨우치는 계기가 되기도 한다. 거의 모든 디자이너가 그렇듯이 우리는 개인으로서의 소비자이자 단체 혹은 지위를 가진 디자이너로서 양면을 보게 되는 것이다.

그렇다면 개인으로서의 디자인을 보는 관점과 디자이너로서 디자인을 보는 관점이 일치하는 것이 가장 좋은 디자인이라고 할 수도 있을 것 같은데, 과연 그러한가? 만일 그렇다면 우리 자신이 그러한 좋은 디자인의 접점에 있는 제품들을 못 만나는 원인은 무엇일까? 디자이너는 실제로 소비자의 입장임에도 불구하고 진정한 소비자가 원하는 것을 잘 알고 있는가? 하는 논제가 나오면 선뜻 대답하기 어려운 까닭은 무엇일까. 결과적으로 우리는 디자이너로 제품을 대할 때와 소비자로서 제품을 사용할 때의 태도나 의식, '디자인'이 주는 의미와 가치에 대해 다르게 반응하고 있는 것은 아닌 것인지 한번 생각해본다.

디자이너, 디자이너, 디자이너!

우선 디자이너에게 좋은 디자인, 디자인의 가치는 어디에서 찾을 수 있을 것인가?

> Good design is innovative(좋은 디자인은 혁신적이다.)
> Good design makes a product useful(좋은 디자인은 제품을 유용하게 한다.)
> Good design is aesthetic(좋은 디자인은 아름답다.)
> Good design makes a product understandable(좋은 디자인은 제품을 이해하기 쉽도록 한다.)
> Good design is honest(좋은 디자인은 정직하다.)

Good design is unobtrusive(좋은 디자인은 불필요한 관심을 끌지 않는다.)

Good design is long-lasting(좋은 디자인은 오래 지속된다.)

Good design is thorough down to the last detail(좋은 디자인은 마지막 디테일까지 철저하다.)

Good design is environmentally friendly(좋은 디자인은 환경 친화적이다.)

Good design is as little design as possible(좋은 디자인은 할 수 있는 한 최소한으로 디자인한다.)

독일의 비스바덴에서 태어나, 독일의 브라운 회사의 수석 디자이너로 일했으며 독일의 대표적인 산업 디자이너인 디터 람스*는 수많은 디자이너에게 영향을 주었으며, 그가 말한 '좋은 디자인을 위한 10계명'은 오늘날에도 유효한 고전적 텍스트이다. 그가 브라운사에 재직할 때 디자인했던 그의 작품들은 오늘날 애플의 디자인과 종종 비견되기도 한다. 그는 한 인터뷰를 통해 조나단 아이브가 자신의 디자인을 베낀 것 같다는 일부 의견에 대해 '덜할수록 더 좋다(Less and More)'는 디자인 철학을 따른 것뿐이라며 '저에 대한 찬사라고 생각합니다'**라고 대응함으로써 겸손하면서도 자신 있는 디자인 철학을 확고하게 피력하고 있다.

바로 그 인터뷰에 등장한 애플사의 수석 디자이너이자 영국에서 작위까지 받은 조나단 아이브***는 우리에게는 아이폰, 아이팟 등 애플의 국내 히트 상품을 통

* 디터 람스(Dieter Rams, 1932년 5월 20일~), 1956년, 브라운 제품 디자인팀으로 근무하면서 'SK4 record player' 등을 제작하였고, 1958년 T시리즈 라디오를 제작하였다. 1961년엔 디자인팀장으로서, 'T1000 World Receiver'와 'TG60' 브라운 첫 번째 테이프 리코더를 디자인하였다. 1960년, '606 Universal Shelving System'을 디자인하였다. 1988년 은퇴할 때까지 브라운사에서 오디오 시스템뿐만 아니라, 라이터, 계산기, 텔레비전, 시계 등 500여 개의 제품을 디자인하며 브라운사의 수석 디자이너로 활동하였다. 위키백과 참조.

** 중앙일보 인터뷰 기사, 'Less and More……'전서 만난 '산업디자인의 전설' 디터 람스, 2010.12.17 발췌.

*** 조너선 아이브 경(Sir Jonathan Ive, KBE, 1967년 2월 27일~)은 2012년 현재 애플의 산업디자인 부문 부사장이다. 조너선 아이브는 국제적으로 잘 알려진 디자이너로, 아이맥, 알루미늄 파워북 G4(그리고 맥북 프로), 아이팟 그리고 아이폰을 디자인했다. 위키백과 참조.

해 알려지기는 했지만 실제로는 1998년 시판된 본디 블루 iMac Bondi Blue라는 아이맥이 첫 히트작이었다. 이것은 당시 임시 CEO로 되돌아온 창업자 스티브 잡스[*]와의 조우로부터 탄생한 역작이었고 제품의 스타일은 물론, 제품의 소재, 사용 방식 등 그 이후 탄생한 애플사의 디자인을 전환시키며 시작된 신화적 기점이었던 것이다. 그 두 사람이 주축이 되어 디자인한 iMac, iPod, iPhone 등 모든 I-시리즈는, 현재 거의 모든 스마트폰과 기기들에 영향을 주었고 '스마트'의 전형적 이미지로 파급됨으로써 그 이미지의 영향을 받기 거부하는 스마트 기기들은 일부 소비자에게 외면을 당하고 있는 것으로 보인다.

디자인에 대한 전문적인 식견이 없는 일반 소비자에게도 스티브 잡스는 애플사의 모든 제품을 상징하는 하나의 이미지로 자리 잡고 있는 듯하다. 누군가는 애플사의 모든 제품은 스티브 잡스가 디자인하는 것이라고 생각했다고 한다. 조나단 아이브가 디자인 책임자였다는 사실을 알기 전까지는……. 그것은 일반 소비자 대부분에게 신제품을 발표할 때마다 등장하는 스티브 잡스와 매체를 통해 확산되는 그의 이미지가 회사와 제품과 동의화되어 있기 때문이다. 즉, 누가 디자인하고 어떠한 디자인인가의 문제보다는 얼마나 확고한 이미지와 신념으로 대중에게 어필했느냐가 실제 디자인의 소비에 보다 중요하다는 점을 시사해준다. 그가 작고한 이후 바로 얼마 지나지 않아 그에 대한 '책'이 출판되었고, '영화화'까지 되었는데, 대중을 대상으로 하는 콘텐츠로서도 그가 지녔던 확신과 이미지, 그리고 그의 삶이 주는 스토리의 힘이 파워가 있음을 반증하고 있으며 이는 그가 한 기업의 경영자가 아니라 문화코드의 하나로 사회적 인식이 이루어졌다는 것을 시사한다. 그와 같은

[*] 스티브 잡스(Steve Jobs, 1955년 2월 24일~2011년 10월 5일), 1976년 스티브 워즈니악, 로널드 웨인과 함께 애플을 공동 창업했다. 1985년 경영분쟁에 의해 애플에서 나온 이후 NeXT 컴퓨터를 창업하여 새로운 개념의 운영 체제를 개발했다. 1996년 애플이 NeXT를 인수하게 되면서 다시 애플로 돌아오게 되었고 1997년에는 임시 CEO로 애플을 다시 이끌게 되었으며 이후 다시금 애플을 혁신해 시장에서 성공을 거두게 이끌었다. 위키백과.

사회적 인식의 저변에 Apple사의 모든 제품, 그리고 디자인이 있다는 것을 부인할 수 있을까?

앞의 세 사람은 디자이너들에게는 너무나 잘 알려져 있고 따라서 식상한 내용이 될 수가 있음에도 언급할 수밖에 없었던 것은 세 사람 각자에게 디자인의 다양한 가치가 드러나고 있기 때문이다. 디터 람스는 그가 말하고 원하는 디자인을 했고 해왔고, 현재 그가 살고 있는 집에서나 자신이 디자인한 가구를 판매하는 Vitsoe에서도 '덜 할수록 더 좋다(Less and More)'는 자신의 철

<그림 2> 교보서점에 있는 스티브 잡스의 전기, 수많은 성공신화의 주인공들과 같이 놓여 있다.

학이 드러나 있다. 디자이너의 전형이자 롤모델로서의 삶을 자신의 인생과 라이프 스타일을 통해 그가 가진 디자인의 가치는 그 자신의 삶이자 철학임을 선언하고 있는 것이다. 이것이 바로 오늘날에도 유효한 '좋은 디자인'의 가치가 지속적으로 회자되는 이유일 것이다.

조나단 아이브에 대한 디자이너로서의 평가는 이미 그가 받은 작위나 훈장으로 이미 검증이 일단락된 것으로 볼 수 있다. 이후에 스티브 잡스가 없는 애플사에서 그가 이루어낼 디자인에 대해서는 유보해야 하는 의견이 있기도 하다. 특히 그는 이제 40대, 아직 그의 남은 인생을 통해서, 그리고 그의 디자인이 어떠한 방식으로 새로운 세상을 만나게 될지에 대해서 완료시점으로 말할 수 없는 부분이 있기 때문이다. 그런데 그의 기사를 찾다가 발견한 재미있는 사실은 '애플의 디자이너, 조나단 아이브가 구입한 집'에 대한 것이었다. 그 기사에서는 그가 샌프란시스코에 집

<그림 3> 디터 람스의 가구를 판매하는 웹사이트

을 구입함으로써 애플사를 떠나지 않을 것이라는 점, 그리고 그 집이 매우 고가라는 사실을 중요하게 다루고 있었지만 내가 흥미를 느꼈던 부분은 그가 구입했다는 저택의 사진이었다. 1927년대에 지어진 붉은 벽돌의 외벽과 높은 천장과 커튼들, 오크나무 가구로 이루어진 서재가 있는 고전적인 스타일의 집을 보면서, 그가 영국 출신이며 영국의 작위를 가지고 있는 사람이라는 것이 새삼 떠오른 순간이기도 했다. 가

<그림 4> 조나단 아이브가 구입했다는 집의 전경. 출처 : www.huffingtonpost.com

장 미니멀한 디자인으로 세계를 평정한 그의 직업적 성과와 클래식한 집을 통해 그의 가족과 사적인 삶을 위해 선택한 스타일은 그가 생산한 디자인과 그가 소비하고 사용하는 디자인의 가치의 양면을 드러내준 '하나의 장면'으로 각인되었다.

이미 고인이 된 스티브 잡스(Steve Jobs) 역시 그의 삶과 대중에 대한 태도, 그의 사업적 성공을 통하여 디자인의 상징적 가치와 경제적 용어로서 '가치'를 모두 이루어낸 사례가 되겠다. 특히 디자이너가 아니면서도 디자인을 통해 가장 많은 것을 이루어내었다는 것은 여느 누구보다 디자인에 대한 애착을 가지고 있었기에 가능한 일이 아닌가 싶다. 빅 군도트라 구글 부사장이 구글플러스에 쓴 'Icon Amblunce'라는 제목으로 그를 추모하는 일화를 보면, 거의 전화를 하지 않는 '일반적이지 않은 일요일 오전에 급히 상의할 게 있다'는 문자를 보내와 전화를 했더니 "아이폰에 있는 구글 로고를 봤는데 'Google'에서 두 번째 'o'의 노란색 농도가 마음

에 안 든다"며 다음 날 수정을 요청했다는 것이었다.[*] 이 일화를 읽으며 문득 든 생각은 그에게 디자인은 진정한 사랑의 대상이 아니었을까 하는 것이다. 그는 디자이너는 아니었지만 디자인이 무엇인지 알았고, 가능성을 보았으며, 그로 인해 이전의 누구보다도 커다란 디자인의 가치, 사람들의 일상을 변화시키고 전 지구적으로 삶의 방식을 혁신하는 결과를 이루어냈던 것이 아닐까?

개인의 삶과
디자인의 가치

여기까지 글을 읽은 독자가 누구인가에 따라서 이 부분에서 느끼는 감상이 다를 것이다. 무엇을 느끼는가의 문제가 아니라 다를 수밖에 없는 서로의 위치 때문인 것이다. 그렇다면 디자이너이자 소비자, 사용자로서 우리는 어떠한가. 나는 그 부분에서도 대개의 경우 다른 입장을 가지게 되는 것 같다. 조나단 아이브의 사례가 적당한지는 확신할 수 없으나 디자이너라는 '직업'을 통해 이루어나가는 일과 개인의 '생활'로써 감각하고 선택하는 취향이나 라이프스타일은 각각 다른 기준으로 규정할 수 있는데 이 부분이 바로 자신이 어느 입장에서 디자인을 바라보는가에 따라 '디자인'이 주는 의미와 가치에 대해 다르게 반응하고 있는 것이다. 결국 '나-개인'을 위한 디자인의 가치는 바로 내가 디자인과 어떠한 관계를 가지고 있는가에 따라 결정되는 것이다.

디자이너에게 디자인은 그의 삶의 방편이자 명분이며, 프로세스의 성과로서 자신에게 되돌아오는 피드백을 통해 매우 직접적인 관계를 가지게 되는 것이다.

[*] https://plus.google.com/+VicGundotra/posts/gcSStkKxXTw

이 피드백은 때로는 우수한 디자이너라는 명예로, 올곧은 자세로 좋은 디자인을 하고 있다는 자부심으로, 혹은 기업과 세상을 변화시키고 있다는 놀라움으로 디자이너 개인의 내면적 소망에 부응하는 것이며, 이것이 바로 디자이너에게 부여된 가치의 조건인 것이다. 제한된 환경하에서 상기의 소망을 어떻게 현실화하고 부응할 수 있는가에 대한 난제들과 개인의 역량 이상을 성취하고자 하는 적정 이상의 기대수준을 동시에 해결하기 위해, '혁신'과 '창의'에 집중할 수밖에 없는 이유가 바로 그 가치의 조건을 만족시킬 수 있는 최적의 솔루션이기 때문이다. 즉, '디자인' 그 자체가 '디자인 가치'로서 디자이너에게 주어진 명제인 것이다.

한 개인에게도 오늘날 디자인은 이미 삶의 일부가 되어버렸다. 디자인은 어느 누구에게도 더 이상 제품의 기능이나 실용성, 외형적 심미감, 그리고 개인의 상징으로서의 객관화하거나 생활의 도구적 의미로서 개인의 생활과 분리되어 규정지을 수 없는 것 같다. 아침에 눈을 뜨면서부터 잠을 자는 그 시간까지 보고 듣고 사용하는 모든 것에 디자인이 '내재'되어 버린 것이다. 거의 모두가 이제 디자인을 소비하는 시대에서 벗어나 사용하는 시대에 이르렀다. 고도의 전략을 거쳐 고부가가치화 된 디자인을 구매하는 '소비'는 실제적이고 미학적인 한 개인의 취향을 규정하는 일회적인 행위이며, 선험적인 의식, 무의식과 통시적인 과정에 디자인을 사용하는 '경험'은 그의 삶, 그 자체의 이미지를 이루어내는 과정으로 의미를 갖는다.

디자인에 대한 소비와 사용은 '나'라는 한 개인이 가진 독특한 삶의 방식과 결합되면서 디자인 그 자체가 아니라 개인이 삶에 얼마나 기여하는가에 따라 디자인의 가치가 결정되는 것이다. 즉, 나를 위한 디자인은 엄밀하게 개인의 소비와 생산, 삶의 콘텍스트 속에서 디자인이 관여하는 행위를 통해 나 자신에게 주어지는 상호작용과 의미를, 지속적인 가족과의 유대를 선순환시킬 수 있도록 돕는 삶의 방식이 되어야 할 것이다. 그리고 누군가의 일상에 관여하게 되는 삶에 대한 태도와 내

가 살아가야 할 사회와의 소통을 긍정적이고 우수하게 재생산하는 데에 어떻게 관여하고 있는가, 얼마나 기여하고 있는가 하는 측면에서 디자인의 가치를 찾아야 하는 것이다.

2. 나와 너, 그리고 우리를 위한 디자인

PROMENADE DESIGN

디자인이 나와 어떠한 관계를 가지느냐에 따라 변화하는 가치만큼 디자인이 시대를 거쳐 변화해온 개념들 또한 새로운 가치체계에 대한 이야기를 담고 있는 것 같다. 그린디자인을 거쳐 지속 가능한 디자인을 말하고, 유니버설 디자인을 거쳐 인클루시브 디자인으로 확장하고 있는 이야기들은 디자인이 인간과 인간, 인간과 다른 대상과의 관계 속에서의 상호가치를 발생하도록 끊임없이 요구하고 있는 것 같다. 이것은 나와 함께 사는 '너'를 위한 디자인의 시도이기도 하고 나와 관계하는 '무엇인가'를 위해 디자인의 의미를 발견하도록 우리에게 주어진 기회들이며, 때로 나와 네가 함께 가야 하는 길을 보여주고자 하는 것이다.

design for earth, design by us

디자인이 '디자인다움'은 산업혁명을 전후하여 디자인 개념이 태동한 이후 20세기 초에 이르기까지 지속적으로 '미학적인' 것과 관련되어 역사를 이루고 있다.

산업혁명의 초기 기계가 만들어내는 미숙한 제품의 형태에 반기를 들고 제품디자인의 질과 예술적 가치의 복원을 주창한 미술공예운동*은 대량생산을 옹호하며 자연에서 얻은 영감을 제품에 접목한 스타일인 아르누보**로 이어지며 장식적인 미학의 정수를 선보였으며, 바우하우스 이후 기계에 의해 생산되는 제품을 옹호하며 기능의 강조, 미적 욕구의 대중적 타협을 통해 다양한 스타일을 선보이며 발전한 기계미학의 시대는 디자인사에서 매우 주요한 족적을 남기며 초기 산업사회 디자인을 발전시키는 토대가 되었다.

이후, 세계질서의 재편이 이루어지던 제1, 2차 세계대전을 거치며 역사상 가장 혼란스러운 시대를 겪어내면서, 동시에 급격한 산업화 · 대중화 · 문명화 등이 초유의 규모로 진행되는 과정에 함께 참여한 20세기의 디자인은 진취적으로 디자인의 개념을 성장시키며 산업사회의 총아이자 소비사회의 동력으로서 성장해왔다. 때로는 해당 국가의 이미지나 이념을 유지하는 도구로서***, 혹은 유선형, 포스트모더니즘 등 '스타일'을 통해 진보와 발전의 상징이 되었던 것이다. 또한 미학적 원류가 더 이상 대중을 위한 선언적 의미소구로서 큰 의미가 없어진 대량소비사회에서는 '굿 디자인은 굿 비즈니스이다'****라는 모토처럼 디자인이 기업으로 대별되는 경제적 이슈를 최선을 다하여 개선하고 혁신하는 부분에 기여함으로써 소비사회를 위한 생태계의 중요한 도구로 자리매김을 할 수 있게 되었던 것이다.

1972년 '하나뿐인 지구(only, one earth)'를 주제로 열린 스웨덴의 스톡홀

* 미술공예운동(Art and Craft Movement, 1850~1910), 서민들에게 아름다운 디자인을 공급하려던 실용미학 측면에서 시작하였으나 결과적으로 부유한 사람들을 중심으로 소비되었다. 『한 권으로 읽는 20세기 디자인』, 락시미 박스카란 저, 정무한 역, 시공아트 참조.

** 아르누보(Art Nouveau, 1880~1910), '아르누보'는 영국 · 미국에서의 호칭이고 독일에서는 '유겐트 양식(Jugendstil)', 프랑스에서는 '기마르 양식(Style Guimard)', 이탈리아에서는 '리버티 양식(Stile Liberty: 런던의 백화점 리버티의 이름에서 유래)'으로 불린다.

*** 히틀러가 경제부흥책의 일환으로 국민의 자동차를 만들어낸 것이 1938년부터 현재에까지 생산하고 있는 '비틀/beetle'의 디자인은 유명하다.

**** 1974년에 펜실베이니아대의 와튼 경영대학원에서 개최한 세미나에서 '굿 디자인은 굿 비즈니스다'라는 제목의 강연을 통해 IBM을 세계적인 컴퓨터 회사로 육성한 비결은 바로 굿 디자인이었다고 해 큰 호응을 얻었다.

름회의에서 '유엔인간환경회의' 개최 시 제정, 그해 UN총회에서 채택된 '세계 환경의 날'* 은 이와 같은 소비사회에 대한 또 다른 반동으로서 의미를 가진다. 당시 이 선언은 소비사회의 중요한 역할을 하는 디자인에 있어서 '그린디자인-친환경디자인'은 조금 불편하지만 받아들여야 하는 숙명적 동반자로 태동시킨 의의를 가진다. 그러나 바로 이와 같은 본질적 의미가 디자인의 발전에 기여한 것은 아니었다. 오히려 통시적인 관점에서 보면 '그린디자인'이 소비사회의 마케팅과 협력해 제품의 이미지를 생성하거나 소비의 스타일을 새로 만들어내면서 소비자의 즉물적 욕구를 사회적 기여로 포장하는 기능을 담당해오기도 했던 것이다. 즉, 디자인에 있어서 '녹색성은 비교적 부유한 중산층에 호소하기 위해 도입된 마케팅 책략에 지나지 않았던 경우가 많았다'** 는 지적처럼 소비자를 열광시키는 역할을 했으나 실제 소비자들은 환경보호를 위한 역할에는 매우 소극적이었던 사실을 직시하게 한다.

이후 그린 디자인을 적극적으로 추구하고 지지하는 측면이 강화되면서 또 다른 이면을 낳았는데 그것은 인간과 사회를 위한 지속성에 대한 저해요인이 될 수도 있다는 것이었다. 즉, 환경만을 위한다면 인간의 생활이나 산업이 위협을 받을 수도 있다는 관점이었는데 이것은 합리적인 소비까지도 친환경을 위해 포기해야 한다는 반소비주의를 의미하고 이것은 때로 산업사회의 근본을 흔드는 일로 보이기도 했다. 또 다른 하나는 '친환경'이 의미하는 녹색의 이미지에 관한 부분이다. '자연적인 스타일'과 '자연소재'로 상징되는 친환경에 대한 강박관념은 디자인 자체에 대한 본원적 활동에 제한을 주기도 한 것이다.

그린디자인이 소비자인 나와 내게 자원을 제공해주는 '지구환경'에 대한 관계 속에서 상호작용할 수 있는 진정한 가치가 무엇인가에 대한 의문점은 1992년 브

* World Environment Day. 매년 6월 5일. [네이버 지식백과]. 세계 환경의 날(시사상식사전, 2013, 박문각).
** 『사회를 위한 디자인』(나이젤 휘틀리 저, 김상규 역, 시지락, 2006)에서 저자는 그린디자인이 사회적으로 어떠한 의미를 가지고 발전해왔는가는 잘 설명해주고 있다.

라질에서 열린 환경문제를 위한 '리우선언'을 통해 조금 발전하게 되는데 '인간을 중심으로 지속 가능한 개발이 논의되어야 한다. 인간은 자연과 조화를 이룬 건강하고 생산적인 삶을 향유하여야 한다'는 제1원칙이 바로 그것으로 '지속 가능한 디자인'으로 진일보하게 된 계기를 제공하고 있다. 즉, 우리 지구의 환경에 대한 1972년 스톡홀름선언을 재확인하면서 '우리의 고향인 지구의 통합적 · 상호의존적인 성격을 인식하면서' 선언한 27개의 원칙을 통해* '지구'와 '인간'의 지속 가능성과 관계에 대한 원칙을 제공해준 것이다.

이와 같은 원칙을 통해 발전한 '지속 가능한 디자인이란 원재료 채취, 제조, 포장, 운송, 사용, 광고, 폐기(또는 재활용) 등 제품 · 서비스와 관계된 전 과정의 환경적 · 사회적 · 경제적 영향을 고려하는 디자인을 말한다.'** '미래 세대가 그들 자신의 니즈를 충족시킬 능력을 위태롭게 하지 않으며 현재 세대의 니즈를 충족시키는 것'으로 정의될 수 있으며 지속 가능성에 발맞춰 디자인이 변화하고 있다고 하며 LG 경제연구소의 정재훈 연구원은 몇 사례를 소개하고 있다. 다 쓴 트럭 덮개를 잘라 가방 몸통을 만들고, 자전거 타이어 튜브로 단을 마감하며, 안전벨트로 어깨 끈을 만드는 프라이탁*** 제품, 콘크리트 배수관을 재활용하여 호텔로 사용한다는 다스파크호텔 등은 매우 대표적인 사례이다.

20세기에 명분을 통해 소비하던 그린디자인은 21세기에 이르러는 실용적인 소비와 사용을 전제하는 지속 가능한 디자인으로 변화하고 있음에도 오늘날의 소비자에게도 전 지구적 관심을 통해 개인의 삶을 구체적으로 조망하라는 것은 얼

* 1972년 스웨덴 스톡홀름에서 열렸던 국제연합인간환경회의의 인간환경선언을 재확인하면서 리우회의 마지막 날에 채택되었다. 당초에는 헌장으로 발표될 예정이었으나 개발도상국의 반대로 선언으로 조정되었다. [네이버 지식백과]. 리우선언(Rio earth charter)[두산백과].

** 보다 나은 세상을 위한 지속 가능한 디자인, 정재훈 선임연구원, 『LG Business Insight』 2013.7.10, 부분 발췌.

*** 프라이탁 홈페이지(http://www.freitag.ch), 고가임에도 유럽의 의식 있는 소비자에게 인기가 있는 제품으로 업사이클링 제품의 대명사이기도 하다.

마나 어려운 일인지, 일일이 열거만 하면 알 수 있는 지속 가능한 디자인 사례와 기업들은 보여주고 있다.[*] 그럼에도 불구하고 자신의 삶을 생산하고 소비하는 전 과정에 보편적인 정서이자 누구나의 삶의 문제와 닿아 있는 지속 가능한 디자인이 자리매김한 것을 알 수 있다.

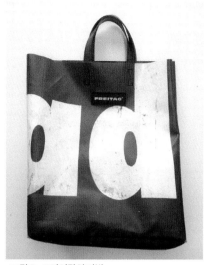

<그림 5> 프라이탁의 가방

즉, 지속 가능한 디자인은 전 지구적 명분과 국가적 의제보다는 내가 '다음 세대인 너를 위해 지켜야 할 원칙'으로 생산과 소비, 사용의 전 과정에 있어서 실제화될 때 올바른 가치가 부여될 수 있다는 사실을 직시하여야 한다. 나는 과연 전 지구적인 정서에 참여하고 있는가, 나의 삶은 조금이라도 지속 가능성을 통해 누군가에게 기여하는가 하는 고민을 통해, 현재의 세대를 살아가는 나의 질적 · 양적 소비가 미래의 세대가 될 누군가의 경험에 소요될 자원을 고려하여 제한되는 것에 동의해야 한다. 한결 더 나아가 지속 가능성에 내재된 가치가 나의 삶을 통해 너와 구체적인 해법을 통해 조우하기를 기대하는 것이다.

design for all, design of all

[*] 제도적인 규제로 이루어지는 대기업의 활동이나 마케팅 어젠다를 포함하지 않는다는 전제하에 우리가 경험하고 접근할 수 있는 진정한 의미의 사례와 기업을 의미한다.

유니버설 디자인은 가장 너를 위한 디자인의 역할을 확실히 보여주고 있는 스토리 중 하나이다. 유니버설 디자인이 '착한 디자인'이라고 불리는 데에는 1960년대 등장한 배리어프리의 개념으로부터 발전한 것이기 때문이다. 베트남 전쟁으로 발생한 부상자의 사회복귀를 위해 시작된 미국과 고령자의 독립적인 생활을 지원하기 위해 시작된 유럽의 배리어프리 개념은 장애의 유무에 따라 차별화되고 있다. 장애의 부위와 정도에 의해 가져올 수 있는 장벽(Barrier)에 대처하여 환경이나 제품을 제공하는 것이 배리어 프리 디자인(Barrier-Free design)인 반면, 유니버설 디자인(Universal Design)은 모든 자연적 · 인위적인 배리어(Barrier, 장벽) 요소에 관계없이 포괄적인 내용을 포함하고 있는 전인적인 디자인을 지칭하는 것으로 차별화된다. 또한 유니버설 디자인의 기본이념은 어린아이에서부터 고령자, 신체적 · 정신적 장애에 관계없이 많은 사람들-즉, 모든 사람이 사용하기 편리한 일상을 구축하기 위하여 제품, 건축, 도시환경, 그리고 사회적 제도개선에 이르기까지 기획하고 디자인하는 과정이 포함되어 있다.[*]

유니버설 디자인의 주창자인 미국의 로널드 메이스[**]는 유니버설 디자인의 7가지 원칙을 다음과 같이 제시했다.

<유니버설 디자인의 7가지 원칙>

① Design for Underdeveloped Areas: 저개발 지역을 위한 디자인

[*] 한국 장애인 인권포럼, UD의 정의(유니버설 디자인의 실태와 현황에 관한 연구, 신기봉) 참조. www.ableforum.com/business/universal-design/justice
[**] 로널드 메이스(Dr. Ronald L. Mace, 1941~1998), 미국의 건축가이자 교육자이며 노스캐롤라이나 주립대학의 교수 역임.

② Design of Teaching and Training Devices for the Retarded, the Handicapped, the Disabled, and the Disadvantaged: 지체나 장애가 있는 이들을 위한 학습 장치와 재활기구의 디자인

③ Design for Medicine, Surgery, Dentistry, and Hospital Equipment: 내과, 외과, 치과 등 병원 장비를 위한 디자인

④ Design for Experimental Research: 실험연구용 기기를 위한 디자인

⑤ Systems Design for Sustaining Human Life Under Marginal Conditions: 한계상황에서 인간의 삶을 유지할 수 있는 시스템 디자인

⑥ Design for Breakthrough Concepts: 난제 해결을 위한 디자인

앞의 디자인 원칙에서 나타나듯이 유니버설 디자인은 매우 직접적인 사용에 대한 개념으로 디자인과 만난다. 1990년 '인간 친화적인 제품 창조'를 전사적으로 의제로 내걸고 2003년에 유니버설 디자인 체계를 정립한 파나소닉, 2006년 UD 연구소를 설립한 일본의 욕실용품기업 토토, 자동차 전시관에 '유니버설 디자인 쇼케이스'를 통해 직접 체험관을 운영하는 토요타자동차 등은 대표적인 유니버설 디자인 사례이다. 즉, 유니버설 디자인은 개념이나 지침은 물론, 실제적이고 구체적인 적용을 통해 상기의 7원칙을 실천하는 것이 얼마나 중요한가를 잘 보여주고 있다.

다수의 편리함이 소수의 불편을 초래하고, 오른손잡이를 위한 세상은 왼손잡이에게는 장애가 되고, 청장년층에게 당연시되는 스마트 서비스는 노령자에게 역차별이 되는 것이 있다면, 이것을 해소하기 위한 유니버설 디자인은 범용적인 환경

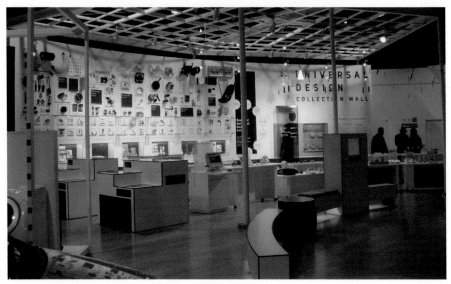

<그림 6> 토요타 전시장 한편에 있는 유니버설 디자인을 소개하는 부스

을 구축하고, 가능한 많은 사람들이 사용하기 편리한 제품을 디자인하고, 일상생활의 모든 차별을 최소화할 수 있게 디자인하도록 권고하는 것이다. 그 결과로, 나를 편리하게 하는 환경이 너에게 불편이 되지 않아야 하고, 나를 위해 디자인된 제품은 누군가를 위해서도 사용되어야 하며, 내가 즐겁게 사용하는 서비스는 모두에게도 즐거움을 줄 수 있도록 디자인하는 '모두를 위한 디자인 design for all'을 목표로 하고 있는 것이다.

인클루시브 디자인은 우리가 흔히 알고 있는 유니버설 디자인과 유사하기는 하나 진일보한 개념으로, 성별, 연령, 국적, 문화적 배경, 장애의 유무에 상관없이 누구나 손쉽게 사용할 수 있는 디자인을 의미한다. 유니버설 디자인이 제품과 건물에 한정해 북미에서 널리 사용되는 용어라면, 인클루시브 디자인은 커뮤니케이션과

서비스 등의 디자인을 아우르는 보다 광의의 개념이기도 하다. 2010년 디자인진흥원 세미나에서 줄리아 카심*은 인클루시브 디자인은 기능을 고안하는 차원이 아니라 '관계'에 대한 이해로부터 출발하는 것으로, '사람들이 무엇을 원하고, 필요로 하는지를 알게 한다'고 설명하고 있다. 특히 '장애인과 노인에게 도움이 되는 것은 일반인에게도 도움이 된다'는 단언은 인클루시브 디자인의 가치는 배려의 대상자가 배려를 해주는 사람에게 새로운 의미와 역할을 제공해줄 수 있다는 관점에서 새로운 의미를 던져주었다.

보다 차별화될 수 있는 것은 유니버설 디자인이 구체적인 지침으로서 디자인의 결과를 목표로 하는 것에 비해 인클루시브 디자인은 참여를 통해 과정되는 것에 보다 의의를 두고 있다는 것이다. 또한 유니버설 디자인이 사용자의 생활과 편의성에 관련된 쟁점을 중심으로 '사회적 약자'를 배려하는 입장에서 접근하는 관점이 강하다면, 인클루시브 디자인은 이해당사자 간의 합의와 소통을 통해 유무형의 문제를 함께 해결해나간다는 관점, 배려의 대상자는 더 이상 대상자가 아니며, 누구든 적극적으로 배려의 대상으로 모두를 아우를 수 있다는 관점으로 접근하고 있는 것이다. 즉, 배려하는 디자인은 일방적인 것이 아니라 상호작용을 통해 성장하고 새로운 변화를 끌어낼 수 있다는 줄리아 카심의 이야기는 차후에 언급하게 될 서비스 디자인과 접점을 모색하면서 '나와 네가 함께 이끌어가는 디자인'의 순환성을 새로운 가치로 대두시키며 '모두가 하는 디자인 design of all'을 강조하고 있는 것 같다.

오늘날의 디자인이 더 이상 미학적이 도구나 수단이 아니게 된 것은 지속가능한 디자인, 인클루시브 디자인 등 확고한 내재적 실천을 중심으로 디자인의 가치체계를 구축해왔으며 이를 통해 더욱 새로운 가치체계로 진화해나갈 것이 분명하게 보이기 때문이다. 이는 우리에게 디자인의 향방은 미래의 사회변화와 같이 유기

* 줄리아 카심(Julia Cassim), 영국왕립예술학교 헬렌함린센터 수석 연구원.

적으로 변화할 것이며 사회적 합의를 통해 내재적 실천을 더욱 강화해나갈 것이라는 것을 시사하고 있다. 디자인의 가치는 늘 함유되어 있으나 어느 시점에서 정형화될 수는 없지 않는가.

3. 그리고 사회를 위한 디자인

PROMENADE DESIGN

디자인을 하는 누구나, 혹은 전공하고자 하는 누구나에게 권면하는 책 중에 가장 유명한 것이 바로 빅터 파파넥*의 『인간을 위한 디자인』일 것이다. 본서의 원제는 '현실세계를 위한 디자인 design for the real world'**으로 1970년 스웨덴에서 처음 출판된 이래 책임 있는 디자인운동의 바이블이 되었고 1984년 개정판이 출판된 이후에는 '보다 확고하게 소비주의 가치와 디자인에 대한 논쟁의 새로운 국면을 만들어나갔다.'*** 현재 시점에서도 여일하게 시사점을 가지고 있으며 많은 논제의 원인을 제공하고 있다는 점은 두 가지 관점에서 매우 놀라운 일이다. 한 가지는 이 책의 주장하는 명제가 약 40여 년을 이어져 내려올 수 있었던 만큼 진정한 디자인의 가치에 대해 논했다는 것이고, 다른 하나는 디자인의 역할은 확장되었고 개념은 진화되었음에도 불구하고, 대부분의 주제의식은 아직 해소하지 못한 미결과제로 남아 오늘의

* 빅터 파파넥(Victor Papanek, 1927~1998년 1월 14일), 오스트리아에서 태어났으며 미국에서 활동, 사회와 환경에 책임을 지는 제품 디자인, 도구 디자인, 사회기반시설 디자인을 강력하게 주장한 디자이너이자 교육자이다.
** 참고로 본문에서는 원서의 제목이 보다 더 전달하고자 하는 의미를 잘 표현하고 있다는 판단하에 '현실 세계를 위한 디자인'으로 통칭하고자 한다.
*** 『사회를 위한 디자인』, 나이젤 휘틀리 저, 김상규 역, 시지락, 2006 참조.

<그림 7> 인간을 위한 디자인: Design for Real World

<그림 8> A stove from Jalisco in Mexico, made of used car license plates(인간을 위한 디자인. p.47, 저자 재촬영)

우리에게 잔존하고 있다는 사실이다.

특히 빅터 파파넥은 단순히 이론에 머무르지 않고 다양한 범위의 디자인을 개발하고 제작하여 무상으로 공급하는 과정을 실천함으로써 소비사회의 단면을 비평하는 한편 디자이너에게 자신과 사회를 위한 균형과 조화를 견지할 것을 시사하고 있다. 특히 그가 제시한 6가지 디자인의 의제는 지난 몇 년간 이루어진 다수의 성과와 함께 지속적으로 발전해온 서비스 디자인을 통해 사회문제에 접근한 design council의 프로젝트, ideo.org의 '더 나은 세계를 위한 디자인', INDEX의 '더 나은 삶을 위한 디자인' 등을 포함하여 대개의 사회를 위한 디자인 프로젝트에 유효한 가치를 제공하고 있다.

<빅터 파파넥의 책임 있는 디자인 의제 6가지>

Design for Underdeveloped Areas: 저개발 지역을 위한 디자인
① 사용상의 융통성 Flexibility in Use: 서두를 때나, 그 밖의 다양한 생활환경

조건에서도 정확하고 자유롭게 사용할 수 있는가?

② 간단하고 직관적인 사용 Simple and Intuitive: 직관적으로 사용법을 알 수 있게 간결하며, 사용할 때 피드백이 되는가?

③ 쉽게 인지할 수 있는 정보 Perceptive Information: 정보 구조가 간단하며, 복수의 전달 수단을 통해 정보를 입수할 수 있는가?

④ 오류에 대한 포용력 Tolerance for Error: 사고를 방지하고, 잘못된 명령에도 원래 상태로 쉽게 복귀할 수 있는가?

⑤ 적은 물리적 노력 Low Physical Effort: 무의미한 반복 동작이나, 무리한 힘을 들이지 않고 자연스러운 자세로 사용할 수 있는가?

⑥ 접근과 사용을 위한 충분한 공간 Size and Space for Approach and Use: 이동이나 수납이 용이하고, 다양한 신체 조건의 사용자와 도우미가 함께 사용할 수 있는가?

사실 독자 중 일부는 앞서 언급한 지속 가능성이 본고에 포함되어야 하지 않는가 하고 생각할 수도 있을 것이다. 전술한 주제와 본 주제를 가르는 가장 큰 기준은 엄밀한 의미에서 디자인 행위자, 혹은 배려자로서 디자인과의 관계가 생산과 소비에 관여하는 시장 환경에 관한 것인가, 사회학적인 의미와 변화를 추구할 수 있는가의 여부이다. 지속 가능한 디자인은 사실 포괄적으로 생산과 소비의 순환계인 산업사회와 적극적으로 연관되어 있는 부분으로 볼 수 있다. 그에 반해 본장에서 언급하려고 하는 사회적인 디자인의 가치는 그 프로젝트에 참여하는 디자이너에게 보상하는 상호작용을 가장 최소화하거나 배제할 수밖에 없는 상태에서 진정한 의의를 발현한다는 것을 전제로 기술하고자 한다. 즉, 사회를 위한 디자인은 진정한 참여를 통해 구현하는 이타적 디자인 경험과 그에 의해 극대화되는 사회학적 변화, 그 두

가지를 성취할 수 있는가의 여부로 디자인의 가치를 논하고 싶은 것이다.

영국, Design Council의
공공서비스 디자인

영국 디자인 카운슬*은 디자인 패러다임의 변화를 주도하며 2004년부터 추진 중인 RED 프로젝트, Dott07(Design of the time 2007) 등 공공영역을 위한 서비스 디자인을 지속적으로 펼쳐왔으며, 서비스디자인 주도로 사회문제를 해결할 수 있는 아이디어를 내놓으며 공공 디자인의 변화를 일으키고 있다. 특히 2004년부터 추진해왔던 RED 프로젝트는 디자인 주도의 혁신을 통해 경제 · 사회문제에 대한 새로운 사고 패러다임과 실행 방법을 모색하는 캠페인으로, 2007년 프로젝트를 시작한 Dott07은 새로운 서비스의 개발과 지속 가능한 지역사회 창출에 시민을 참여시키려는 프로그램으로 다양한 연계 서비스디자인 프로젝트를 지속적으로 수행함으로써 실질적으로 사회문제를 바라볼 수 있는 디자인의 시각을 전도해주었다.

'Make It works'는 2008년 live work과 함께 진행한 노던웨이 실업자 구제 시범 사업(Northern Way workless pilot: Sunderland City Council)으로, 노동능력 부재 수당(Incapacity Benefit)을 수령하고 있는 장기 실업자에게 개인적 · 사회적 장애를 극복하고 일자리를 마련해주기 위하여, 각 개인의 요구사항을 수용하고 효과적인 구직을 지원하기 위한 맞춤형 서비스를 제공하였다. 이를 통해 실질적인 고용을 이끌어낸 사례로서 실업이라는 사회문제를 서비스 디자인이라는 접근법을 통

* 영국의 디자인 카운슬 design council은 영국 디자인 정책을 수립하고 진행하는 핵심기관이다. 당초 영국 정부 산하 기관으로 디자이너 장려 · 지원은 물론, 디자인 전반에 관한 연구, 관련 정책 제안 등의 역할을 수행해오다 2011년 4월, 영국 건축 · 환경 위원회(CABE)와 통합하면서 비영리기구로 바뀌었다.

<그림 9> RED REPORT 01 Open Health <그림 10> Dott07

해 해결하였다는 데 의의를 갖는다. RED 프로젝트의 6대 캠페인* 중 하나인 Open Health는 만성질환으로 이어지는 현대인들의 잘못된 생활습관 개선을 위해 디자인적 관점에서 만성질환을 스스로 관리하고 보다 건강한 라이프스타일을 유지할 수 있는 혁신적 헬스케어 서비스 프로토 타입을 개발한 프로젝트이다.

 이와 같이 사회적 현상의 하나인 실업과 노령화 등에 대해 사회적 기회비용을 줄이면서 상대적으로 개인의 만족감이 높은 결과물을 도출한 것으로 서비스 디자인이 가지는 역할은 매우 유의미하다. 특히 공공 및 사회문제의 솔루션으로서 서비스 디자인이 가지는 가장 큰 의미는 우선적으로 개인의 실제적인 삶에 영향을 주고 그것이 공공 혹은 사회현상과의 상호작용을 통해 지속적으로 사회를 개선시켜

* 6대 캠페인의 내용: 1. Open Health, 2. Ageing, 3. Democracy: Connecting MPs and the Public, 4. Energy: Future Currents, 5. Transformation Design, 6.Citizenship.

나가는 순환적 지속성에 의의가 있다고 생각하기 때문이다.

덴마크의 인덱스
INDEX-design to improve life

인덱스 INDEX는 덴마크 코펜하겐에 거점을 둔 비영리기구로서 '더 나은 삶을 위한 디자인 design to improve life' 프로젝트들을 전 세계적으로 추진하고 있다. 인덱스의 목표는 오늘날의 당면과제들을 일반 대중에게 환기시키고 그 과제들을 해결하는 데 실현 가능한 해법이 무엇인지, 그리고 디자인이 그러한 과정에서 어떤 역할을 하고 있는지 알림으로써[*] 전 지구적인 변화 속에서 가능한 디자인의 가치를 찾아내는 것이라고 볼 수 있다. 인덱스에서 가장 핵심적인 활동은 '인덱스 어워드'인데 세계에서 제일 큰 디자인 어워드[**]이자, 가장 최고의 디자인상이라고 할 수 있으며 '더 나은 삶을 위한 디자인 design to improve life'이라는 인덱스의 테마를 가지고 전 세계에서 후보를 받으며, 덴마크 황실의 후원을 받아 2년에 한 번씩 시상을 한다. "디자인은 우리의 욕구를 충족시키고, 우리의 삶에 의미를 부여하는 방식으로 환경을 형성하는 인간의 능력이다"는 심사위원 존 헤스컷[***]의 말은 인덱스 어워드가 가지는 인간과 미래에 기대하는 디자인에 대한 총체적 개념을 잘 나타내고 있다.

인간의 삶을 바탕으로 '인체: Body', '가정: Home', '일: Work', '일과 놀

[*] 『인덱스: 더 나은 삶을 위한 디자인』, INDEX Award, 윤인숙 역, 디자인플러스, 2009.
[**] 총 상금이 50만 유로로 한화로 약 7억 5천만 원에 달한다고 한다.
[***] John Heskett, Chair and Professor of Design, Hong Kong Polytechnic University.

이: Play & Learnning', '커뮤니티: Community' 총 5개 부문으로 나누어 수상작을 결정하는데, 2013년의 수상작*을 보면 '인체: Body' 부문에서는 개발도상국에서 출산의 위험을 줄일 수 있도록 교육이 가능한 '나탈리 출산 시뮬레이션 키트', '가정: Home' 부문에서는 식품의 보존기간을 2~4배까지 늘릴 수 있는 '프레쉬페이퍼', '일과 놀이: Play & Learnning' 부문에서는 단돈 25달러로 세계 어디에서나 사용 가능한 PC '라스베리 파이' 등이 수상작으로 선정되었다. 2011년에는 정경원 교수가 서울시 문화관광디자인본부장 재직 중에 주도한 '디자인 서울-Design Caring for Citizens'가 커뮤니티 부문 대상을, 2009년에는 Phillips Design이 사회공헌 프로그램으로 폐렴의 발생 원인이 되는 인도의 부엌에서 사용하는 아궁이 시스템 '출하 CHULHA'로 '가정: Home' 부문을, 개발도상국 개인사업자를 위한 일대일 소액대출 사이트인 '키바 KIVA'는 '일: Work' 부문에서 수상작으로 선정되었다.

<그림 11> 개발도상국에서 출산의 위험을 줄일 수 있도록 교육이 가능한 '나탈리 출산 시뮬레이션 키트'

<그림 12> 식품의 보존기간을 2~4배까지 늘릴 수 있는 '프레쉬페이퍼'

<그림 13> 단돈 25달러로 세계 어디에서나 사용 가능한 PC '라스베리 파이'

* http://designtoimprovelife.dk, 인덱스 홈페이지.

상기의 수상작들을 보면 INDEX에서 지향하는 '더 나은 삶을 위한 디자인 design to improve life'은 빅터 파파넥의 책임 있는 디자인 의제 6가지와 닮아 있으면서도 보다 확장된 디자인의 역할을 기대하고 있는 것을 알 수 있다. 즉, 디자인은 개인의 삶과 사회전반에 걸친 문제에 대해, 전 지구적으로 대두되는 기후문제라든가 세계적인 불평등에 대한 의제에서도 가장 실질적이고 효과적인 솔루션의 하나이며, 어느 한 개인이나 집단의 유익에 의해 의존하거나 지배당하지 않는 '더 나은 삶', 그 자체를 위한 독립적인 가치를 지니고 있다는 것이다.

미국의 IDEO와
IDEO.org

'We're Out to Design a Better World'를 표방하고 있는 IDEO.org는 2011년 설립된 사회적 디자인을 위한 기구로 비영리 사회적 기업들과 함께 '물과 위생 water & sanction', '농업 agriculture', '건강 health', '재정서비스 financial service', '성평등 gender equality', '커뮤니티 구축 community building' 등을 중심으로 프로젝트를 진행하고 있다. '농민을 위한 보다 나은 교육 디자인 Designing Better Training for Farmers Kericho, Kenya', '탄자니아 요리난로 개발을 위한 인간 중심 접근 A Human-Centered Approach to Cookstoves Tanzania', '물과 위생 사업 확장을 위한 디자인 Designing Scalable Water and Hygiene Businesses Kenya' 등을 비롯한 다수의 프로젝트를 수행했으며, 우간다, 케냐, 인디아 콩고 등 다양한 개발도상국을 위한 프로젝트들을 현재에도 활발하게 진행 중이다.[*]

[*] https://www.ideo.org/projects 홈페이지 참조.

<그림 14> A Human-Centered Approach to Cookstoves, Tanzania <그림 15> Designing Scalable Water and Hygiene Businesses, kenya

IDEO.org의 모태기관인 IDEO는 산업디자인 회사로 출발했으나 인간 중심 디자인을 지향하는 세계적인 디자인 컨설팅 전문기업으로 미국의 샌프란시스코, 영국 런던, 중국 상하이 등 지점을 둔 글로벌 기업으로 성장했다. 이와 같은 사기업이 사회문제를 해결하는 일에 어느 누구보다 괄목할 만한 성과를 보인 것은 IDEO의 대표 팀 브라운 Tim Brown에 의해 확산된 '디자인적 사고 Design Thinking'의 개념을 통해 디자인의 새로운 가치를 제안했기 때문이다. 또한 인간 중심의 '더 나은 소비자경험을 위한 5-step 디자인 프로세스', 디자인프로세스를 구체적으로 실행하기 위한 'IDEO METHOD CARD' 등 여느 회사보다 새로운 가치와의 조우를 위한 과정에 집중한 프로세스나 방법론을 개발한 탓도 있는 것 같다.

결과적으로 IDEO는 인간 중심의 '디자인적 사고 Design Thinking'와 디자인 프로세스, 방법론에 이르기까지 통합 디자인 컨설팅을 위한 전방위적인 준비가 되었으며, 그것을 사회문제를 위한 프로젝트에 훌륭히 접목함으로써 디자인을 중심으로 사회문제를 전면적으로 다룰 수 있는 비영리기관, IDEO.org가 완성된 것이다.

따라서 IDEO.org 역시 유사한 전략적 방법론을 구축하게 되는데 바로 IDEO 디자인 프로세스를 응용한 'Human-centered Design(HCD, 인간중심디자인) Toolkit'이다.* HCD는 후진국의 '소외된 계층'의 니즈를 해결하는 데 있어 디자인적 방법론에서 어떻게 해결해나갈 수 있는지에 대한 디자인 가이드북으로 참여와 협업을 통해 이루어지는 디자인 프로세스를 착하게 설명해주고 있다.

개인으로 극복하기 어려운 문제를 전 세계 디자이너의 생각을 모아 해결책을 제시해보자는 플랫폼으로 불특정 다수의 집단 지성을 통해 사회문제를 해결해보고자 개설한 OPEN IDEO** 서비스는 IDEO.org가 세워지기 일 년 전인 2010년에 시작되었는데 보다 진취적으로 미래의 사회문제를 포괄적으로 다루고 있다는 데 매우 의의가 있다. '나이가 들면서도 건강을 유지하려면 어떻게 해야 하는가', '도시의 경제적 하락에 대해 지역의 활성화를 어떻게 이루어야 하는가', '민간인에 대한 대량 폭력을 방지하기 위해 접근이 어려운 영역에서 정보를 얻을 수 있을까?' 등등 빅이슈를 통해 전 세계 사람들이 참여하여 확산하고, 집단적 해결책을 공유함으로써 최종적 솔루션을 도출하고 프로토타이핑까지 전개하는 과정을 오픈하는 것이다. 결국 이 프로젝트에 참여하는 누구나 디자인을 생산하고 선택하고 공유하면서 전 지구적 이슈에의 참여, 현대사회의 문제에 대한 해법의 개발은 물론, 미래사회를 위한 선택에 대한 책임까지도 동반할 수 있는 위치에 설 수 있는 장을 마련해주는 서비스인 것이다.

세 개의 주요 기관을 통해서 활발하게 이루어지고 있는 사회를 위한 디자인의 가치는 결론적으로 우리가 사회를 위해 할 수 있는 영역과 역할이 다양하다는

* 한국 디자인진흥원 홈페이지 www.designdb.com에서 한국어판을 다운받을 수 있다.

** www.openideo.com/

것, 그리고 그것을 실천하기 위한 방법론을 각자의 입장에서 찾아내고 적극적으로 계발하고 있다는 점에서 찾아야 할 것이다. 또 한 가지 보다 더 중요한 사실은 이미 내일의 문제를 고민하는 수많은 참여자들을 통해서 미래사회의 일부가 완성되어 가고 있다는 점이다.

4. 온전한 표상으로서 디자인의 가치

PROMENADE DESIGN

INDEX를 제외한 영국 디자인 카운슬이나 IDEO 등은 아직도 제품이나 서비스에 대한 디자인 활동과 비즈니스 카운터 파트로서 디자인의 위상은 대단히 중요하다. 영국의 디자인 카운슬은 design council은 'design is good news for everyone, design is about thinking different & growing your business'*라며 중소기업을 위한 디자인의 중요성을 일깨우고 있으며 한편으로는 'Design for Public Good'**이라는 보고서를 통해 핀란드, 덴마크 등에서 디자인 활동을 통해 국가 공공 부문-정책, 사회문제 등에 어떠한 일들을 해왔는지 설명해주고 있다. 전 지구적인 문제해결에 집중하고 있는 IDEO.org의 모태는 디자인 컨설팅 기업 IDEO으로, 전 세계로부터 디자인 프로젝트들을 의뢰받고 있으며 끊임없이 언론에 회자되는 '디자인적 사고 design thinking'는 IDEO 회사를 위한 성장과 혁신의 도구보다 유효한 부가가치를 생산했

* 디자인에 대한 투자는 반드시 사업의 성공으로 돌아온다는 홍보 동영상을 홈페이지 우측에 올려놓고 있었다. 2013년 9월 design council 홈페이지를 참조하였다.
** 핀란드 · 덴마크 · 웨일스를 포함한 영국의 공공 부문을 위한 디자인 활동을 설명한 보고서로, design council 홈페이지에서 다운받을 수 있다.

던 것이다.

　또한 지속 가능한 디자인은 아직 우리의 생활에 밀착되어 있기보다 대기업, 혹은 일부 기업의 노력에 박수를 보내는 갤러리의 역할에 만족하고 있기도 하고 인클루시브 디자인 역시 우리 이웃의 선행으로 관망하거나 소수의 프로젝트 속에 한정되어 적용하게 되는 개념인 듯도 싶다. 어제오늘 내가 한 일 속에 진심으로 사회를 위한 디자인, 미래를 위한 우리의 디자인 프로세스가 무엇인가 정확히 명시하기 어려운 까닭이기도 하다. 그저 우리는 '그와 같은 개념들을 듣고 보고 알고' 나서 다시 가던 길로 돌아가는 것이 아닌가.

　그럼에도 불구하고 지금까지 서술한 많은 이야기를 통해서 결론지을 수 있는 것은 이미 많은 진보들이 이루어져 왔다는 것을 부인할 수 없다는 것과 우리가 보고 있는 이 디자인의 가치들이 매우 긍정적이고 항진된 가치체계를 수립해나가고 있다는 점이다. 결국 디자인은 '사회적이고 도덕적인 책임감을 짊어진 디자이너'들에게 '디자인은 그 안에서 젊은이들이 사회를 변화시키는 데 참여할 수 있는 한 방식이 될 수 있고 또 그렇게 되어야만 한다'*는 디자인의 사회적 역할 확장에 대한 40년 전의 빅터 파파넥의 요구에 충실하게 부응하고 있는 것 같다.

　현대사회의 어느 누구에게나 디자인은 더 이상 우리의 삶에서 비껴나 있지 않다. 게다가 우리 모두는 '한 개인의 삶을 이루어내는 데 기여할 수 있는' 디자인의 가치를 생성하는 데 참여할 수 있는 기회를 가지고 있으며 누구와도 공유할 수 있는 자세로 오늘의 디자인에 대한 가치를 만나야 한다는 것이다. 나 혹은, 그리고 너를 통해 만나는 디자인은 누군가인-개인의 삶에 대한 책임을 면할 수 없다는 것이다. 그 책임은 바로 디자인이 개인의 삶에 머무르지 않고 타인의 삶과 만나며 궁극에는 사회적 변화를 이루어내는 올바른 표상으로 맞닿아 있기 때문이다. 그러나 과연 오

* 　빅터 파파넥, 『인간을 위한 디자인』, 미진사, 1986, p.11.

377

늘 우리는 그러한가.

　　이제 우리는 디자인의 가치에 대하여 앞서 논의된 어느 부분엔가 관여하고 있는가, 아닌가의 여부로 '디자인과의 관계'를 재정립해야만 하는 것 아닌가 싶다. 즉, 디자인이 가지는 많은 가치들에 대해 논하였지만 결국 자신만의 가치를 찾기 위해서, 많은 이야기의 어디쯤엔가 서 있을 자신을 발견하는 데서 시작해야 하는 것이다. 우리가 서 있는 그 지점에서 바로 출발할 것을, 그리고 앞서 간 많은 이들을 따라가고자 한 발을 디뎌야 할 것이며 그것은 혼자만이 할 수 없기에 모두 함께할 것을 권한다. 미래의 온전한 표상으로서 디자인의 가치는 나로 인해서 획득하는 것이고 너와 함께 공감 할 수 있어야 하는 것이며, 결국 우리가 가고 있는 길에서 끊임없이 만나야 하는 것이기 때문이다.

　　어느덧 여러 연구원께서 보내주신 글들이 모여 하나의 책으로 엮이게 되었습니다. 2012년 겨울 두 번째 『프롬나드 디자인』이 세상에 나올 무렵 함께 축하하며 세 번째 책을 기약하던 때가 떠오릅니다. 그사이 연구원님들과 이 시대의 '가치'를 주제로 여러 이야기를 나누며 디자이너로서 많은 사유를 할 수 있었습니다. '디자인의 가치가 과연 어떠한 것인지', '우리는 어떠한 가치들 속에서 갈등하고 있는지', '충돌하는 가치들은 어떻게 우리의 삶 속에서 존재하는지', '경제와 문화, 사회와 교육, 예술과 디자인들이 어떠한 시대적 가치들을 품고 있는지' 한편 '이러한 시대가치가 우리 디자이너들에게 어떠한 의미인지' 등 폭넓은 질문들을 공유하며 자신의 분야를 더욱 깊이 성찰하는 값진 시간이었음을 새삼 느끼게 됩니다.

　　또한 함께 나눈 고민들이 담긴 이 책이 독자 여러분께 이 시대의 진정한 '가치' 성찰에 소중한 나침반이 되어 드릴 것을 기대합니다.

　　저마다 바쁘신 와중에도 기꺼이 모임을 위해 먼 길 마다치 않고 와주시고 귀한 시간 동안 좋은 글을 써주신 여러 연구원님, 그리고 늘 프롬나드디자인연구원의 방향을 잡아주시고 비전을 제시해주시는 한양여대 오태환 교수님께 깊이 감사드립니다.

　　끝으로 저희 모임에 아낌없는 조언으로 이 한 권의 책에 저희의 고민을 담을 수 있게 도움 주신 한국학술정보(주)의 권성용 님께도 감사드립니다.

2014년 2월
프롬나드디자인연구원 총무 박지현

1. 가치를 디자인하다 - 박지현

곽상은, "현재 20대 초반 5명 중 1명은 평생 미혼", SBS 뉴스, 2013.08.09.

김난도 · 이준형 · 권혜진 · 이향은 · 김서영, 『트렌드코리아 2012』, 미래의 창, 2011.

김용섭, 『트렌드 히치하이킹』, 김영사, 2010.

김청연, "미완의 가족인가요, 새로운 삶의 방식인가요", 한겨레신문, 2013.08.19.

나이젤 휘틀러 저, 김상규 역, 『사회를 위한 디자인』, 시지락, 2004.

에릭 클라이넨버그 저, 안진이 역, 『1인 가구 시대를 읽어라-고잉솔로 싱글턴이 돌아온다』, 더
　　　퀘스트, 2013.

이해진, "홍대가 시끄러워? 10분만 걸어 여기로", 머니투데이, 2013.10.03.

코디 최, 『동시대 문화의 이해를 위한-20세기 문화 지형도』, 안그라픽스, 2006.

황지은, 「현대 그래픽디자인에 나타나는 해체주의적 성향의 연구」, 한양대학교 석사학위논문,
　　　2010.

용어해석

네이버, 두산백과 용어사전, 2013.

디자인 사례

박지현, "Never feel alone", 디자인포트폴리오, 2001.

박지현, "Dream Bag", 디자인포트폴리오, 1997.

박지현, "주민커뮤니티센터", 마포구청, 2013.

2. 예술의 변방, 제10의 예술 디자인 - 오태환

모도아키 히로시 저, 김수석 역, 『조형 심리학 입문』, 지구문화사, 1990.

엠마누엘 아나티 저, 이승재 역, 『예술의 기원』, 바다출판사, 2008.

오태환, 『조형통론』, 도서출판 하이터치, 1995.

이재국, 『디자인문화론』, 안그라픽스, 2012.

캐롤 스트릭랜드 저, 김호경 역, 『클릭 서양미술사(동굴벽화에서 개념미술까지)』, 예경북스, 2012.

杉山明博 저, 김인권 역, 『조형형태론』, 미진사, 1986.

Donald Albrecht · Ellen Lupton · Steven Holt, Design Culture Now(The National Design Triennial), Princeton Architectural Press, 2000.

Johannes Itten 저, 手塚又四郎 역, 『造形芸術の基礎』, 美術出版社, 1986.

Pierre Francastel, Art and Technology in the Nineteenth and Twentieth Centuries, ZoneBooks, 2003.

3. 디자인은 왜 이념과 사상을 가져야 하는가 - 김경환

김순호, 『히트상품 개발노트』, 이목, 1994.

김윤수, 『藝術로서의 디자인』, 1992.

니케이 디자인 저, 이범일 역, 『성공사례로 본 디자인 마케팅』, 1996.

도날드 노먼 저, 이창우 · 김영진 · 박창호 역, 『디자인과 인간심리』, 1996.

사카이 나오키 저, 김향 · 정영희 역, 『디자인의 꼼수』, 디자인하우스, 2010.

사토 쿠니오 저, 이해선 역, 『감성마케팅』, 1996.

카림 라시드 저, 김승욱 역, 『나는 세상을 바꾸고 싶다』, 미메시스, 2005.

제러드 J. 텔리스 · 피터 N. 골더 저, 최종옥 역, 『마켓리더의 조건』, 시아출판사, 2012.

최동만 · 임항순 저, 전정봉 역, 『성공적인 신제품 개발전략』, 청림출판사, 1990.

AA 디자인 뮤지엄, 『더 소울 오브 디자인』, 이마고, 2012.

KT경제경영연구소, 『애프터 스마트』, 한국경제신문사, 2011.

Bagozzi, R. P., The Social Psychology of Consumer Behaviour, 2002.

Crawford, C. M., New Products Management(6th edition), 2000.

Donald Norman, Emotional Design, 2005.

Krottmaier, J., Optimizing Engineering Designs, 1993.

Lawson, B., How Designers Think, 2000.

Papanek, V., Design for the real world, 2000.

Sebastian Gardner, Kant and the Critique of Pure Reason, 1999.

Wake, W. K., Design Paradigms, 2000.

4. 우리가 사는 동네, 공공 공간의 사회적 가치 - 윤정우

박인석, 『아파트 한국사회』, 현암사, 2013.

박철수, 『아파트의 문화사』, 살림, 2006.

발레리 줄레조, 『아파트공화국』, 후마니타스, 2007.

배정한, 『현대 조경설계의 이론과 쟁점』, 조경, 2004.

아시하라 요시노부, 『건축의 외부공간』, 기문당, 2005.

얀겔, 『삶이 있는 도시디자인』, 푸른솔, 2003.

염복규, 『서울은 어떻게 계획되었는가』, 살림, 2005.

임승빈, 『환경심리와 인간행태』, 보문당, 2007.

5. 도시공간 디자인, 우리 삶의 가치를 창조하다 - 노지현

김기호 · 문국현, 『도시의 생명력, 그린웨이』, 랜덤하우스 코리아, 2006.

백종원, 『디자인』.

이현수, 『도시색채 이야기』, 선, 2006.

6. 조경, 가치를 디자인하다 - 우연주

배정한, 『현대 조경설계의 이론과 쟁점』, 도서출판 조경, 2004.

줄리아 처니악 · 조지 하그리브스 저, 배정한 외 역, 『라지 파크』(원저: Large Parks), 도서출판 조경, 2010.

찰스 월드하임 외 저, 김영민 역, 『랜드스케이프 어바니즘』[원저: (The) Landscape urbanism reader], 도서출판 조경, 2007.

Elizabeth K. Meyer, "The Post-Earth Day Conundrum: Translating Environmental Values into Landscape Design", in Environmentalism in Landscape Architecture, ed. Michel conan, Washington, D.C.: Dumbarton Oks Research Library and Collection, 2001, pp.187-244.

James Corner, ed., Recovering Landscape: Essays in Contemporary Landscape Architecture, New York: Princeton Architectural Press, 1999.

Simon Swaffield, ed., Theory in Landscape Architecture: A Reader, Philadelphia: University of Pennsylvania Press, 2002.

Yoriko Saito, Everyday Aesthetics, New York: Oxford University Press, 2007.

7. 디자인, 가치연결 플랫폼이 되다 - 서정호

김위찬, 르네 마보안 저, 강혜구 역, 『블루 오션 전략』, 교보문고, 2005.

김재범 · 김동준 · 조광수 · 장영중, 『포스트잡스, 잡스가 멈춘 곳에서 길을 찾다』, 지식공간, 2012.

김진영 · 임하늬 · 김소연, 『버티컬 플랫폼 혁명: 구글 페이스북 아마존 애플 그 후의 플랫폼 세

상』, 클라우드북스, 2012.

로베르토 베르간티 저, 김보영 역, 『디자인이노베이션: 창조적 혁신전략』, 한스미디어, 2010.

로저 마틴 저, 이건식 역, 『디자인 싱킹: The design of Business』, 웅진윙스, 2010.

마이클 포터 저, 조동성 역, 『마이클 포터의 경쟁우위』, 21세기북스, 2008.

문영미 저, 박세연 역, 『디퍼런트(넘버원을 넘어 온리원으로)』, 살림Biz, 2011.

스티븐 헬러 외 저, 장미경 역, 『디자이너의 문화 읽기』, 시지락, 2004.

에런 샤피로 저, 박세연 역, 『유저: 애플과 구글은 소비자가 아니라 사용자에게 물건을 판다
　　　(USERS: NOT CUSTOMERS)』, 민음사, 2012.

에이브러햄 H. 매슬로 저, 왕수민 역, 최호영 감수, 『인간의 욕구를 경영하라: Maslow on
　　　management』, 리더스북, 2012.

8. 사용자의 가치를 공유하는 건축디자인 - 변혜선

구마겐고 · 미우라 아쓰시, 『삼저주의』, 안그라픽스, 2012.

김순응, 『한 남자의 그림사랑』, 생각의 나무, 2003.

김정후, 『작가정신이 빛나는 건축을 만나다』, 서울포럼, 2005.

마크 어빙 · 피터 세인트 존 편, 박누리 · 정상희 · 김희진 역, 『죽기 전에 꼭 봐야 할 세계 건축
　　　1001』, 마로니에북스, 2009.

샘 고슬링, 『스눕』, 한국경제신문, 2008.

알랭드 보통, 『행복의 건축』, 청미래, 2011.

임근혜, 『창조의 제국』, 지안출판사, 2012.

정기용, 『감응의 건축』, 현실문화, 2011.

전상인, 『아파트에 미치다』, 이숲, 2009.

이투데이, 「건설불황에 울던 건자재업계 '리모델링'시장으로 진격」, 2013.07.31. (http://www.
　　　etoday.co.kr/news/section/newsview.php?idxno=770755)

파이낸셜뉴스, 「책, 집 재테크는 안 팔리고 인테리어만 팔린다」, 2012.11.20. (http://www.

fnnews.com/view?ra=Sent1301m_View&corp=fnnews&arcid=20121121010017390009
932&cDateYear=2012&cDateMonth=11&cDateDay=20)
http://www.ted.com/talks/dan_phillips_creative_houses_from_reclaimed_stuff.html
http://news.naver.com/main/read.nhn?mode=LSD&mid=sec&sid1=102&oid=214&a
id=0000081498

9. 삶의 전반에 녹아든 사람 중심의 디자인 가치 – 김민희

이재국, 『디자인문화론』, 안그라픽스, 2012.
표현명 · 이원식, 『서비스 디자인 이노베이션』, 안그라픽스, 2013.
Marc Gobe, 『감성 디자인 감성 브랜딩 뉴트렌드』, 김앤김북스, 2008.
http://isaac7977.tistory.com/19

〈그림 1〉 http://www.newsen.com/news_view.php?uid=201308091450094710
〈그림 2〉 http://shopping.naver.com/detail/detail.nhn?query=%EC%83%A4%EB%84%AC%20
%EC%95%84%EC%9D%B4%EC%84%80%EB%8F%84%EC%9A%B0&cat_
id=40005396&nv_mid=5897887334&frm=NVSCPRO
〈그림 3〉 http://blog.naver.com/eoawb?Redirect=Log&logNo=100193533121
〈그림 5〉 http://blog.naver.com/higgre?Redirect=Log&logNo=30174096640
〈그림 6〉http://www.todayhumor.co.kr/board/view.php?no=1321527&page=1&s_
no=1321527&table=humordata

10. 디자인 문화의 가치는 다양성에서 시작한다 – 윤우중

권영걸, 『공간디자인 16강』, 국제, 2001.

권일현,「컨버전스 디자인의 한국적 패러다임 연구」, 강원대학교 박사학위논문, 2009.

김만석,『컨버전스 시대 전통문화원형의 문화콘텐츠화 전략』, 북코리아, 2010.

민경우 외,『한국적 디자인의 응용사례 연구』, 통상산업부, 1996.

송성욱,「문화콘텐츠 창작소재와 문화원형」, 인문콘텐츠, Vol. 6, No.-2009.

유한나 외,『함께 떠나는 세계 식문화』, 백산출판사, 2009.

윤우중,「문화원형의 개념에 기반한 한국 디자인의 형상성에 관한 연구」, 경기대학교 박사학위
논문, 2013.

윤찬종,「한국문화원형 3D애니메이션 콘텐츠 개발 육성 방안에 대한 연구」, 한양대학교 박사학
위논문, 2007.

이어령,『우리 문화 박물지』, 디자인하우스, 2007.

전정연,「문화원형의 문화콘텐츠 개발 사례연구」, 이화여자대학교, 2009.

정책기획위원회,「한국 전통문화 원형 콘텐츠 개발 방안 연구」, 2007.

제갈태일,『한사상의 뿌리를 찾아서』, 서울: 더불어책, 2004.

최동환,『천부경』, 지혜의 나무, 2008.

하청,「한중일 문화비교 고찰-세 나라의 음식문화 비교분석을 중심으로」, 충남대학교 석사학위
논문, 2004.

한국문화콘텐츠진흥원,『문화원형 창작소재 개발 로드맵 수립』, 2006.

EBS,〈세계의 문화콘텐츠〉, 2010.

KBS, 설 특집 다큐멘터리〈젓가락 삼국지〉, 2001.

KBS, 다큐멘터리 5부작〈슈퍼피쉬〉, 2012.

사진, 디자인파르, 2013

11. 미래사회, 온전한 표상으로서의 디자인의 가치를 위하여 – 염명수

나이첼휘틀리 저, 김상규 역,『사회를 위한 디자인』, 시지락, 2006.

락시미 박스카란 저, 정무한 역,『한 권으로 읽는 20세기 디자인』, 시공아트, 2009.

베른트뢰바하 저, 이병종 역,『산업제품조형원론, 인더스트리얼디자인』, 조형교육, 2005.

빅터 파파넥 저, 현용순 외 역, 『인간을 위한 디자인』, 미진사, 1986.

영국 디자인카운슬 www.designcouncil.org.uk

미국 IDEO.org www.ideo.org

덴마크 INDEX designtoimprovelife.dk

디터람스 www.vitsoe.com/gb

한국디자인진흥원 www.designdb.com

PROMENADE DESIGN 3
디자이너 11인
디자인의 가치를 말하다

초판인쇄 2014년 2월 14일
초판발행 2014년 2월 14일

지은이 프롬나드디자인연구원
펴낸이 채종준
기 획 권성용
편 집 한지은
디자인 김혜림

펴낸곳 한국학술정보(주)
주 소 경기도 파주시 회동길 230 (문발동 513-5)
전 화 031) 908-3181(대표)
팩 스 031) 908-3189
홈페이지 http://ebook.kstudy.com
E-mail 출판사업부 publish@kstudy.com
등 록 제일산-115호(2000.6.19)

ISBN 978-89-268-6083-0 93600

이 책은 한국학술정보(주)와 저작자의 지적 재산으로서 무단 전재와 복제를 금합니다.
책에 대한 더 나은 생각, 끊임없는 고민, 독자를 생각하는 마음으로 보다 좋은 책을 만들어갑니다.